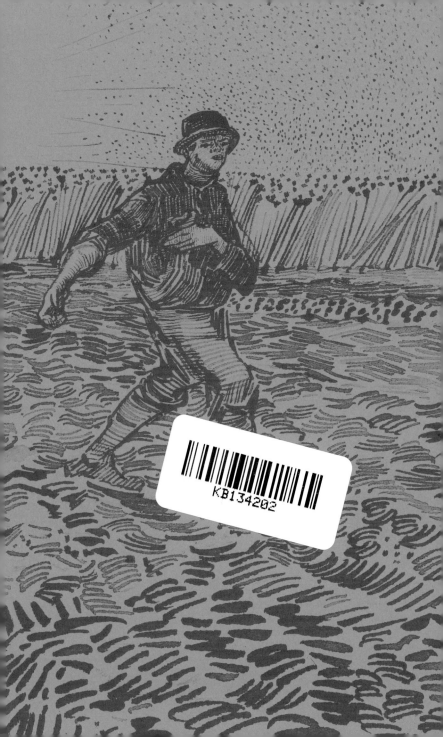

KB134202

세상의 모든 것을 사랑한 화가 1

아름다운 영혼 빈센트 반 고흐

세상의 모든 것을 사랑한 화가 1

아름다운 영혼 빈센트 반 고흐

데이비드 스위트먼 지음 이종욱 옮김

한길아트

세상의 모든 것을 사랑한 화가 · 1
아름다운 영혼 빈센트 반 고흐

지은이 • 데이비드 스위트먼
옮긴이 • 이종욱
펴낸이 • 김언호
펴낸곳 • 한길아트

등록 • 1998년 5월 20일 제75호
주소 • 413-832 경기도 파주시 교하읍 문발리 520-11
 www.hangilart.co.kr
 E-mail: hangilart@hangilsa.co.kr
전화 • 031-955-2032
팩스 • 031-955-2005

제1판 제1쇄 2003년 3월 25일
제1판 제2쇄 2004년 11월 25일

값 14,000원
ISBN 89-88360-64-8 03600
ISBN 89-88360-63-X (전2권)

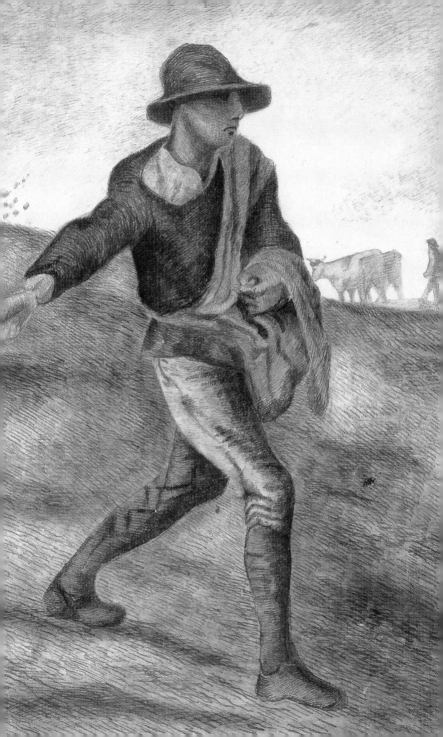

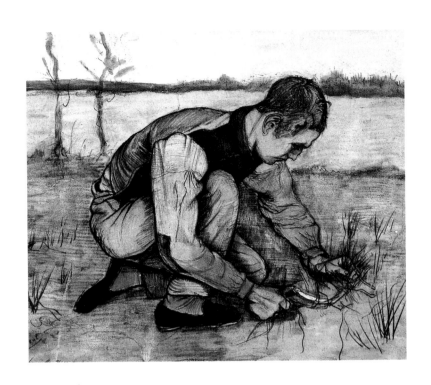

앞 ┃ 『씨 뿌리는 사람』(밀레를 모사함), 에텐, 1881. 4, 암스테르담, 반 고흐 미술관
밀레의 그림을 본 순간, 빈센트는 그것이야말로 자기의 내면이 감응할 수 있는 작품임을 깨달았다. 빈센트를 감동시킨 것은 표면의 아름다움이 아니라 거기에서 해석해낼 수 있는 어떤 것이었다. 밀레는 진보적이고 정치적인 발언을 하고 있는 듯했다. 하지만 만일 빈센트가 밀레의 원화를 보았다면 그 충격은 완화되었을 것이다. 선명한 색채와 빛이 곁들여지면 밀레의 인물들은 제단화의 특성이 강해지고 그들의 노동은 거룩해 보인다. 하지만 빈센트가 본 것은 판화였고, 거기에는 시사정치만화 같은 힘이 있었다. 빈센트는 밀레를 '밀레 사부'라고 불렀다.

위 ┃ 『낫으로 풀을 베는 소년』, 에텐, 1881. 10, 오테를로, 크뢸러뮐러 미술관
빈센트는 부친이 고용한 젊은 정원사 피트 카우프만을 그렸다. 작은 낫을 들고 무릎을 꿇고 있는 그의 포즈는 밀레의 영향을 받은 듯하지만, 검은 초크와 수채화 물감으로 처리한 전체적인 효과는 뜻밖에도 훌륭했으며 인물도 배경과 잘 융화되어 있었다. 그때까지 고생하며 습작한 것이 마침내 성과를 거두고 있는 것 같았고 그가 마음을 다잡기만 하면 무엇이든 이루어낼 수 있을 것 같았다.

옆 ┃ 『땅 파는 사람』, 에텐, 1881. 10, 암스테르담, 반 고흐 미술관
빈센트는 거룻배에서 짐을 내리는 노동자를 그린 기요맹의 스케치에서 잘못된 점을 찾아내고는 극도로 흥분했다. 빈센트는 허리까지 옷을 벗어버리고는 손에 삽을 들고 있는 흉내를 내면서 그 노동자가 어떤 자세를 취해야 하는가를 몸소 보여주었다.

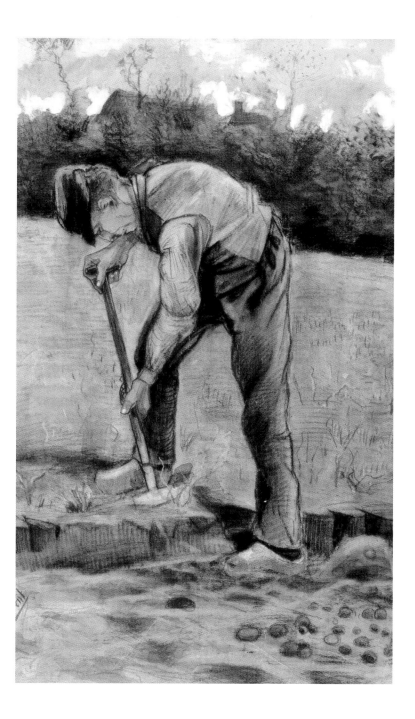

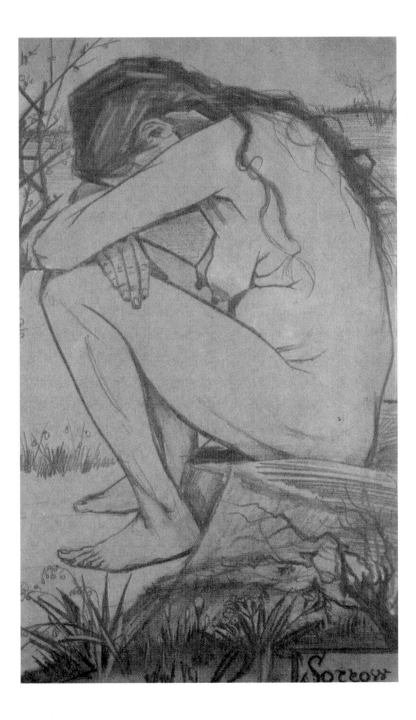

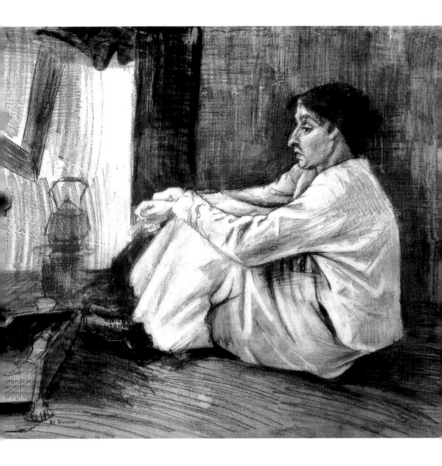

옆┃「슬픔」, 헤이그, 1882. 4, 월솔 미술관

빈센트가 시엔을 만났을 때 그녀는 이미 딸이 있었고 또 다른 아이를 임신하고 있었다. 억눌리고 학대받는 사람들에 대한 빈센트의 감정은 이 연약한 여인에게 남김없이 쏟아졌다. 시엔은 그에게 최고의 모델이었다. 그녀를 그릴 때는 전혀 모르는 사람의 인체를 그저 스케치하는 것보다 훨씬 더 자신의 가장 복잡한 감정을 표현할 수 있었다. 하지만 그는 시엔과의 관계로 인해 가족과 친구들로부터 많은 비난을 받았다. 오른쪽 맨 밑 구석에 영어로 'Sorrow'(슬픔)라 씌어져 있다.

위┃「난롯가에 앉아 담배 피우는 시엔」, 헤이그, 1882. 4, 오테를로, 크뢸러뮐러 미술관

시엔과 지낸 빈센트의 생활은 탄광지대에서 가난과 비통 속에 살아가는 사람들에 대한 그의 대응과 여러 면에서 유사했다. 시엔은 타락한 여자였고 빈센트는 그녀를 구하려고 했다. 하지만 그녀가 담배를 피우고 있는 모습을 담은 그림에서 알 수 있듯이 그녀의 자기도취와 무관심은 그녀가 품행이 좋지 못한 다른 여인들과는 다르다는 환상을 계속 갖지 못하게 했음이 확실하다.

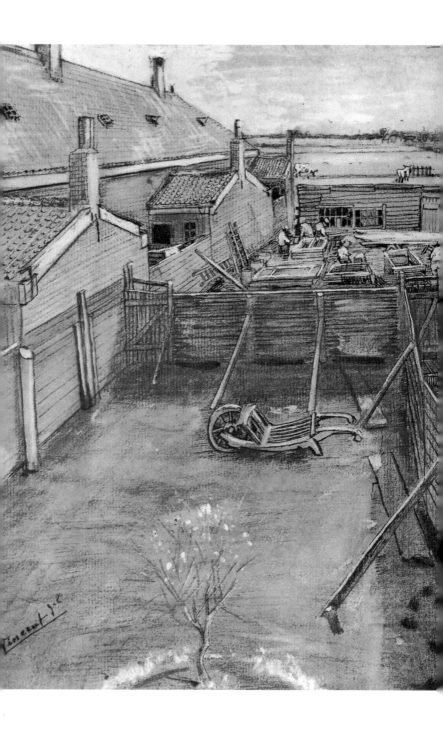

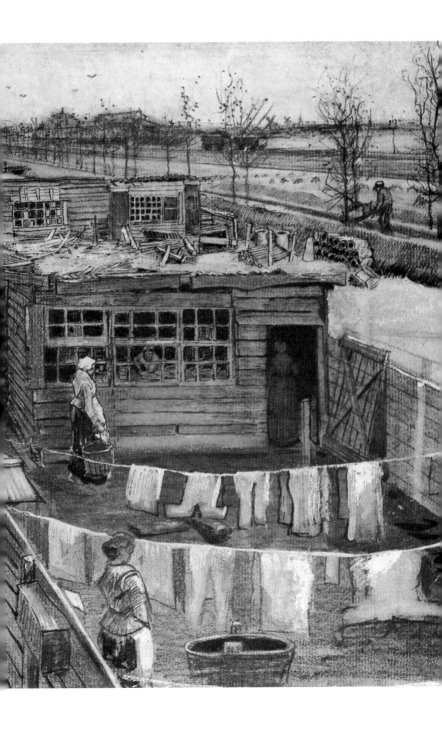

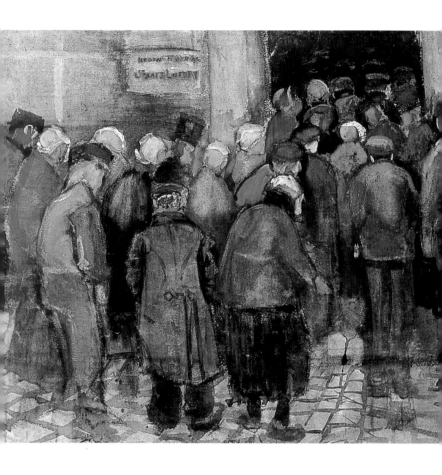

앞 ▮ 「목공소 뜰과 세탁장」, 헤이그, 1882. 6, 개인 소장

테오는 빈센트가 시엔과 헤어진다는 말을 듣고 그림에 대한 형의 열정을 확신했다. 빈센트의 실력은 확실히 급속도로 향상되었다. 유치한 스케치, 균형이 잘못 잡힌 인물은 끊임없는 연습을 통해 정제되어 이미 상당한 수준을 넘어섰다. 유화도 시작했고 그가 자신에게 필요한 기술을 모두 습득했다고 생각하기에 충분했다. 그러나 테오는 빈센트가 침울하고 변덕스러우며 자신이 포기한 계획을 항상 남의 탓으로 돌린다는 것도 잘 알고 있었다.

위 ▮ 「가난과 돈」(시립복권판매소), 헤이그, 1882. 9, 암스테르담, 반 고흐 미술관

빈센트는 가난한 사람들과 불행한 사람들에게 본능적으로 깊은 호감을 품고 있었다. 그는 화랑에서 장시간 근무한 뒤에도 성서 개인교습을 받았다. 성서 공부가 자신에게 매우 중요하다고 믿었으므로 자발적으로 열심히 했다.

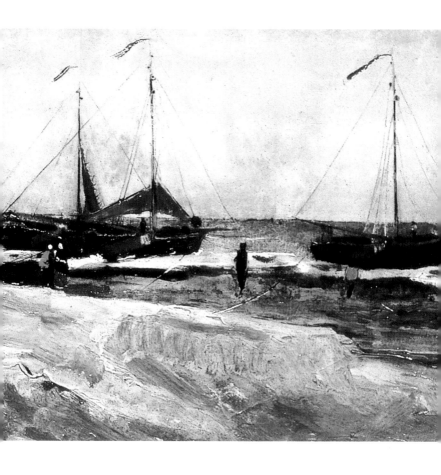

「온화한 날씨의 스헤베닝겐 해변」, 헤이그, 1882. 8, 개인 소장

화상으로 성공한 센트 백부의 뒤를 잇기 위해 빈센트는 16살의 나이로 구필 화랑의 견습사원이 되어 헤이그로 갔다. 헤이그는 편리한 도시 바로 곁에 숲과 바다가 있고 철도망까지 뻗어 있는 덕택에 예술가의 도시가되었고, 플라츠에 있는 구필 화랑이 이 예술계의 중심이었다. 헤이그에는 산책하기에 좋은 숲과 보트놀이를할 수 있는 호수가 있었고, 무엇보다 멋진 곳은 근처에 있는 스헤베닝겐 항이었다. 그림처럼 아름다운 작은어촌 스헤베닝겐 뒤로는 그곳 화가들이 즐겨 그린 모래언덕들이 한없이 뻗어 있었다. 모래언덕은 사실상 자연 그대로의 황무지였고, 끝없이 평탄한 풍경 중에는 놀라운 드라마가 연출되는 경우도 있었다.

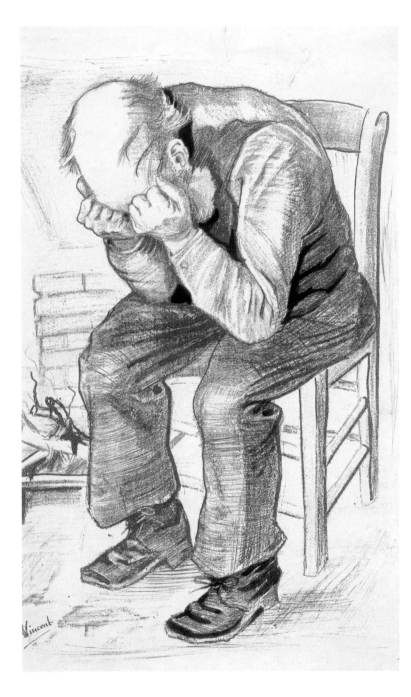

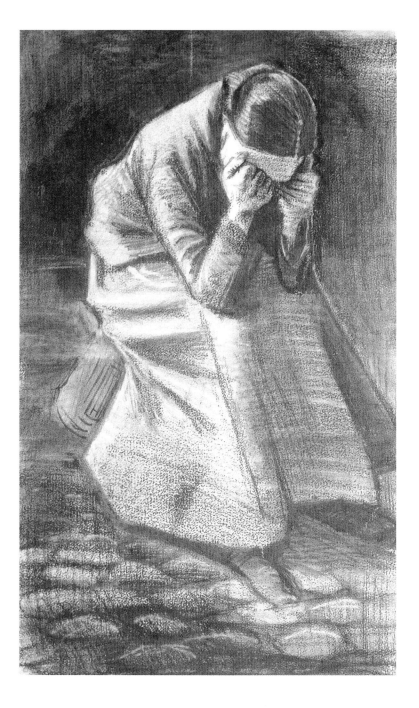

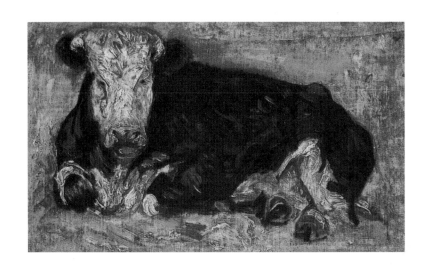

앞 왼쪽 ▮「손으로 머리를 감싼 노인」, 1888. 11, 암스테르담, 반 고흐 미술관
한 농부가 지친 듯 머리를 두 손에 파묻은 채 난로 앞에 앉아 있다. 늙고 지칠 대로 지친 한 인간을 감동적으로 그려낸 습작이지만 기법이 조잡하고 만화 같다. 사실 이 그림은 『그래픽』에 실린 삽화의 한 인물에서 영감을 얻은 것이었다.

앞 오른쪽 ▮「손으로 머리를 감싸고 바구니에 앉은 여인」, 헤이그, 1883. 3, 시카고 미술협회
『그래픽』에 실린 삽화에는 위의 농부와 비슷한 포즈를 취한 소녀가 있다. 그 출전을 시인이라도 하듯이 빈센트는 자신의 서명 위에 영어로 'Worn Out'라고 흘려썼다. 이시기는 극복해야 할 좌절의 시점이었다. 그는 열정적인 감수성을 지니고 있으며 그려야 할 주제도 발견했지만 아직 그것을 표현해낼 기술이 없었기 때문이다.

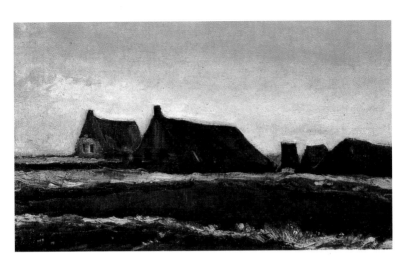

옆 ┃ 「누워 있는 젖소」, 헤이그, 1883. 8, 개인 소장

네덜란드 화가 야코프 마리스에게는 동생이 두 명 있었다. 둘 다 화가였지만 성격은 매우 달랐다. 막내동생인 빌렘이 가장 '헤이그파' 다운 화풍을 지니고 있었다. 그는 이 지방의 풍경을 그렸으며, 근처의 농가에서 다소 애처로이 풀을 뜯어먹고 있는 홀스타인 종의 소를 그리는 것을 좋아했다. 빈센트도 이를 따라서 이 그림을 그렸다.

위 ┃ 「오두막」, 헤이그, 1883. 9, 암스테르담, 반 고흐 미술관

빈센트는 시엔과 헤어져 드렌테로 갔다. 드렌테에는 인구가 너무 적었기 때문에, 정부는 인구가 과밀한 남부 도시의 빈민들을 불모의 습지대로 이주시켰다. 빈센트는 여기서 질식할 듯한 도시에서 해방된 것을 축복하듯 이 광활하고 인적 없는 풍경을 그렸다. 이곳에서는 사람들이 땅 속에서 살고 있는 것 같았다. 오두막집의 이 끼 낀 지붕들이 지면까지 내려앉은 채 줄지어 있었기 때문에 집이라기보다는 굴처럼 보였다.

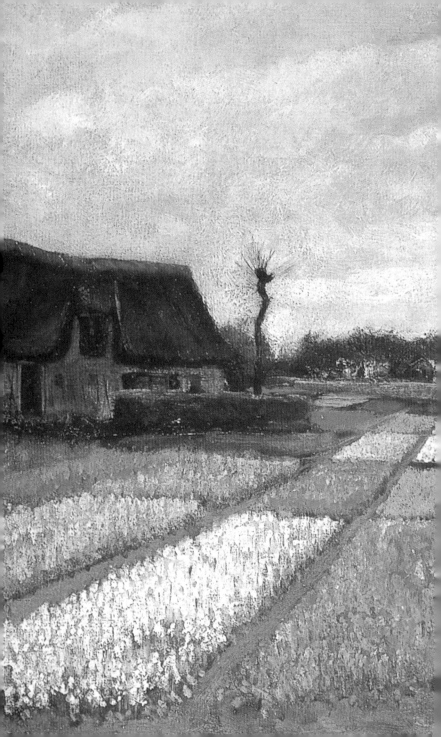

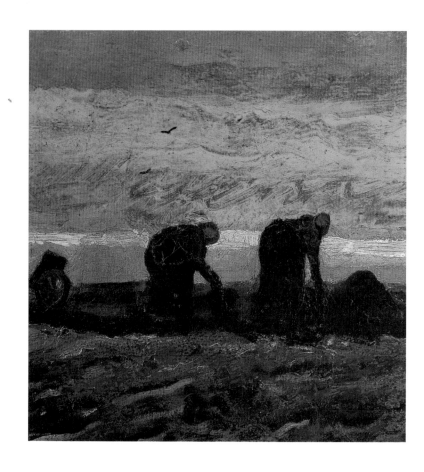

앞 ┃ 「튤립 꽃밭」, 헤이그, 1883, 4, 워싱턴, 내셔널 아트 갤러리
위 ┃ 「황무지의 두 여인」, 드렌테, 1883, 10, 암스테르담, 반 고흐 미술관

드렌테의 축축한 풍경은 음울했다. 빈센트는 허리를 굽힌 채 몹시 힘든 밭일을 하고 있는 두 사람의 거무스름한 실루엣을 그렸는데, 그 밭은 짙은 푸른색 층을 이루고 있었다. 그 무렵 빈센트에게 유일하게 유쾌한 일은 아버지와 부분적으로 화해한 것이었다. 빈센트가 시엔과 헤어졌고 창녀와 결혼할 가능성도 사라졌기 때문에 편지도 다시 주고받을 수 있게 되었다.

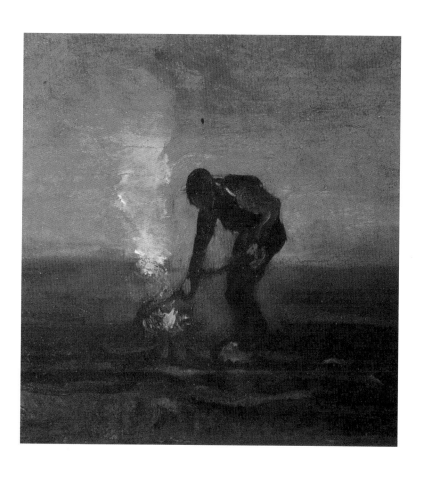

「잡초를 태우는 농부」, 드렌테, 1883. 10, 개인 소장
빈센트가 그린 드렌테는 가혹하고 적대적이었으며 험상궂은 겨울날씨 때문에 상당히 과장되긴 했지만 그의
정서, 무기력한 슬픔의 기색을 정확히 반영하고 있다.

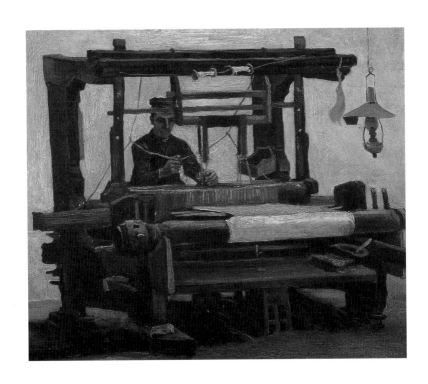

위 ▌「정면에서 본 직공」, 뇌넨, 1884. 5, 오테를로, 크뢸러뮐러 미술관
빈센트가 그림의 주제로 직조공에게 흥미를 갖게 된 것은 쿠리에까지 도보여행을 하면서 그들이 일하는 모습을 목격했을 때였다. 이 기계는 좁은 공간을 완전히 차지하고 있었기 때문에 그는 그 비례를 정확히 측정할 수 있을 만큼의 거리를 두고 바라볼 수가 없었다. 그 결과로 생긴 뒤틀린 모습은 덜커덕거리고 윙윙거리며 두려움을 자아내는 이 괴물의 힘을 한층 더 증대시켰다. 1884년 1월부터 6월까지 6개월 동안, 그는 소묘에서 유화로 옮겨가며 직기들을 그렸다. 겨우 구별되는 인간과 기계는 어두운 색조 속에 음울한 분위기를 자아낸다.

옆 ▌「개혁교회를 나서는 개신교도들」, 뇌넨, 1884. 10, 암스테르담, 반 고흐 미술관
종교에 대한 빈센트의 열정은 식지 않았다. 오히려 그 열정은 더 강해졌다. 그는 테오에게 보낸 편지들에도 설교나 성서구절을 즐겨 인용했다. 심지어 여동생 안나에게까지 「주여 당신 곁에 가까이 가렵니다」와 「때로는 위험 속에서, 때로는 슬픔 속에서」라는 곡이 포함된 영국신앙부흥파의 찬송가에서 인용한 구절을 보냈다.

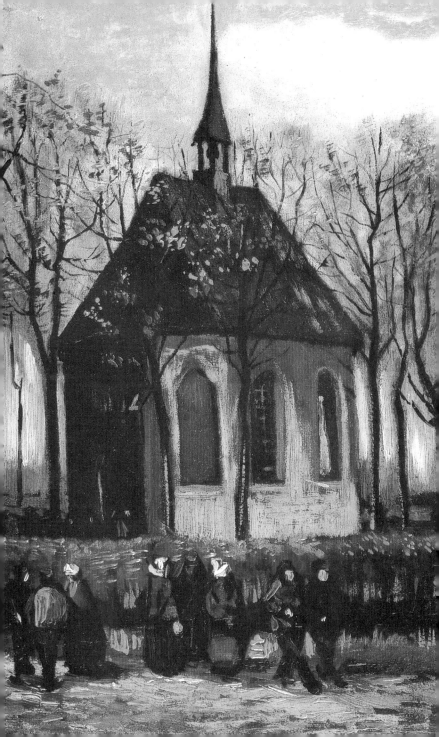

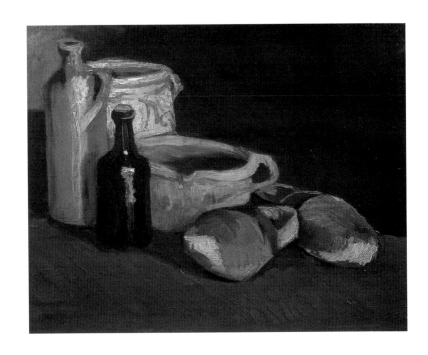

위 ▌「나막신과 단지가 있는 정물」, 뇌넨, 1884. 11, 위트레흐트, 중앙미술관

19세기 중엽의 네덜란드는 주변 국가들이 적극적으로 추진하는 산업화를 의식적으로 회피하고 있었다. 이웃 나라인 벨기에에서는 자유방임의 자본주의가 눈에 띌 정도로 발달했으나 네덜란드는 전혀 그렇지 않았다. 이 것은 또한 농촌의 빈곤과 가혹한 노동이 여전히 지속되는 것을 의미했다. 반 고흐 일가에게는 다행스럽게도 그들이 사는 지역은 네덜란드 동부의 마을이나 절망한 농민들이 밀려든 암스테르담의 지저분한 빈민가보다 사정이 훨씬 나았다. 브라반트에서는 풍족하지는 않지만 최소한 생존에 필요한 것들을 얻을 수 있었다. 따라서 빈센트는 농촌생활에 대해 낭만적인 느낌을 여전히 간직할 수 있었고, 땅을 경작하는 사람들의 노고는 어딘가 고귀하며 신성하다고 믿을 수 있었다.

옆 ▌「루나리아 꽃병」, 뇌넨, 1884. 가을, 암스테르담, 반 고흐 미술관

드렌테에서 지내던 빈센트는 테오로부터 구필 화랑과의 관계가 원만하지 않다는 소식을 듣고 놀라고 말았다. 무슨 일 때문에 테오와 상사들 사이에 불화가 생긴 것 같았다. 테오는 뉴욕으로 가서 새출발을 하려는 듯했다. 테오가 없으면 어떻게 될까? 빈센트는 도와줄 사람을 이리저리 떠올리며 희망을 버리지 않았다. 부친은 약간의 돈을 보내주고 있었다. 아마 뇌넨의 집으로 돌아가는 것이 해결책일지도 몰랐다. 테오가 미국으로 떠나기로 결정한다면 그를 돌보아줄 곳은 집뿐이었다. 하지만 여러 가지 방도를 놓고 고뇌하면서도 빈센트는 계속 그림을 그렸고, 때로는 인상적인 성과를 거두기도 했다.

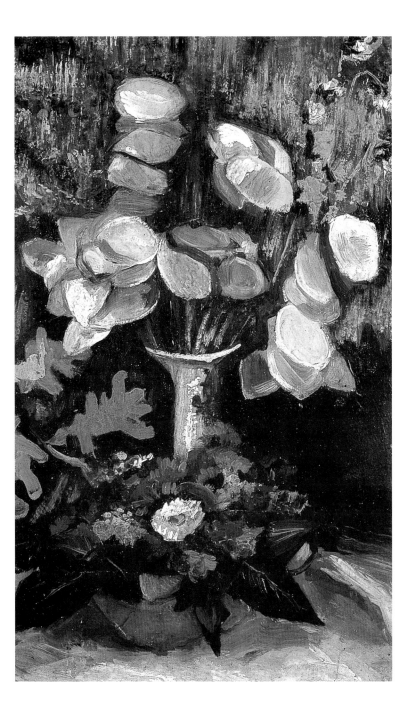

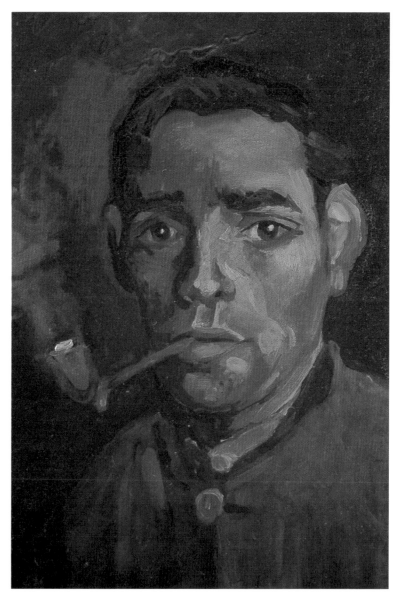

「파이프 문 남자」, 뇌넨, 1884. 11~1885. 1, 암스테르담, 반 고흐 미술관
빈센트는 이웃 사람들, 늙은 짐꾼, 어린 소년, 노동자를 설득해서 모델로 앉혔다. 수확이 끝나고 겨울이 시작
되면 마을 사람들은 시간이 남아돌게 되어 돈이나 먹을 것을 받고 기꺼이 모델이 되어주었다. 빈센트는 우울
할 때는 파이프 담배를 피우는 것이 하나의 처방이라고 테오에게 보낸 편지에 썼다.

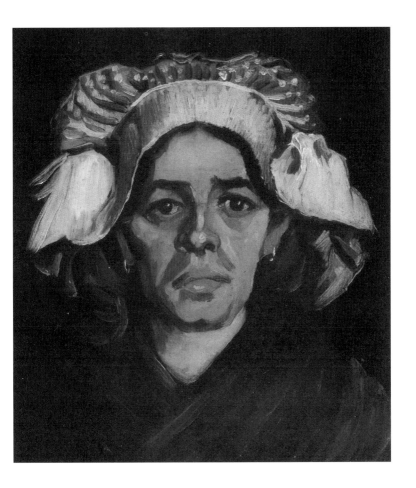

위 ▍「흰 모자를 쓴 여인」, 뇌넨, 1885. 3~4, 오테를로, 크뢸러뮐러 미술관

빈센트는 농민들을 이상화하지 않았다. 그들은 아름답지 않았으며 개성이 뚜렷했다. 하지만 그들은 자신이 충실하게 표현될 때까지 자신의 삶과 자신의 얼굴을 형성해온 고된 노동을 빈센트가 어느 정도 드러낼 수 있을 때까지 지긋이 모델 역할을 해줬다. 빈센트는 그들을 그릴 때 가난한 사람들의 우상인 에스파냐의 성인처럼 어두운 배경에서 앞쪽을 응시하도록 했다.

뒤 ▍「감자 먹는 사람들」, 뇌넨, 1885. 4, 암스테르담, 반 고흐 미술관

「감자 먹는 사람들」은 브라반트의 농민들이 살아가는 모습에 대한 증언일 뿐만 아니라 그가 그리고 싶어했지만 기술이 모자라 단념했던 보리나주의 탄광에 바치는 찬가이기도 했다. 이것은 빈센트 자신이 좋아했던 밀레나 브르통의 그림에서 보이는 예술의 규범을 모두 훼손하고 있다. 농민을 그린 그들의 그림을 '고상한' 예술로 승화시켜준 성스러움이나 정취가 이 작품에는 없다. 원근법을 왜곡시키고 가장 투박한 농민을 주제로 삼고 그들이 그처럼 불안하게 허공을 응시하게 함으로써 빈센트는 의도적으로 이 식사에서 농민의 성찬식을 연상하는 가능성을 배제했다. 이 인물들은 성자가 아니며 곤궁한 사람들이다. 칭찬받을 일도 없고 동정받을 일도 없다. 그들의 존엄성은 그들 자신의 것이며 다른 사람들이 그들에게 주는 것은 아니다.

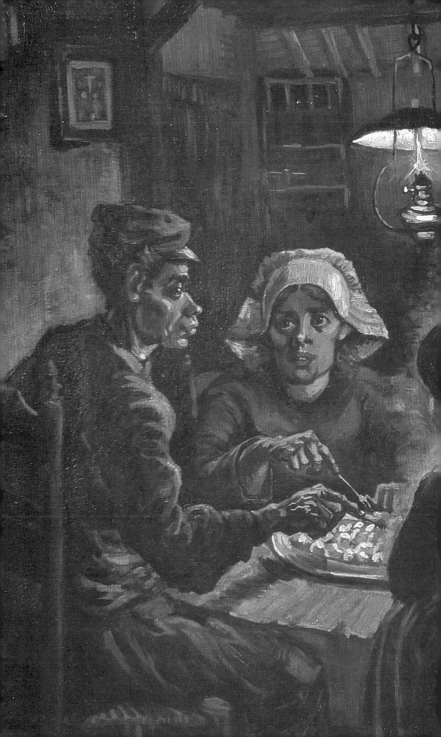

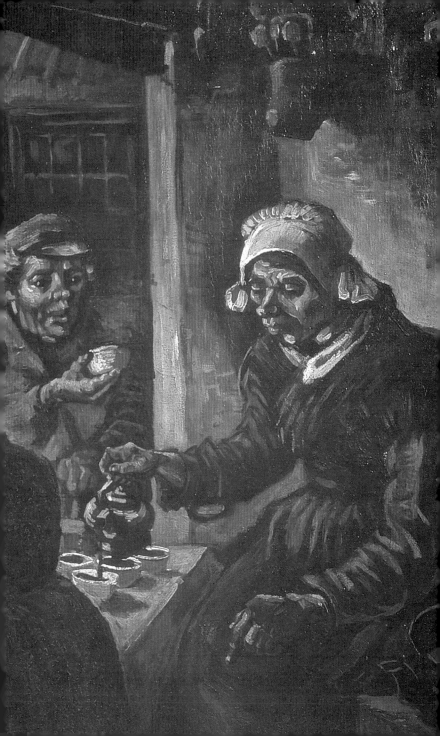

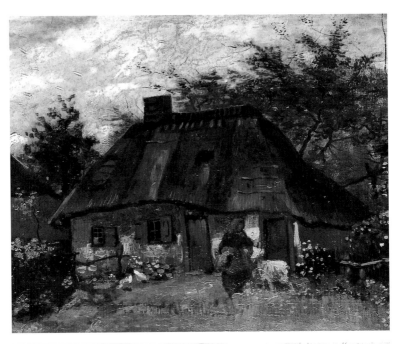

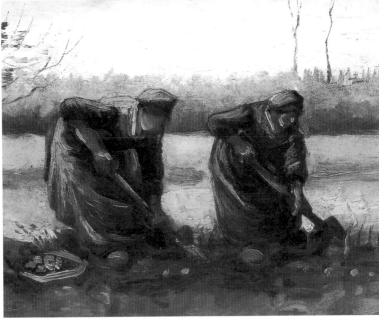

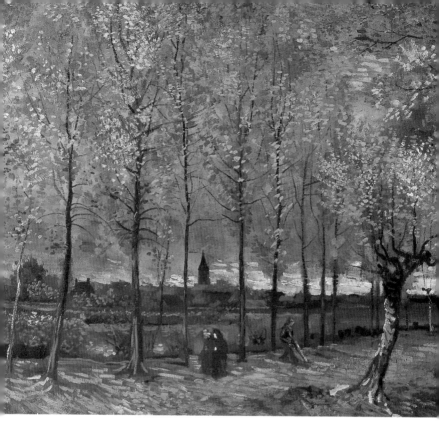

왼쪽 위 ▌「오두막과 여인과 염소」, 뇌넨, 1885. 6~7, 프랑크푸르트, 시립미술관

자연에 대한 애정은 빈센트의 일생에 걸쳐 중요한 요소였다. 그것은 그가 처음 그림을 그리기 시작한 브라반트의 시골에 깊이 뿌리박은 것이었다. 그의 초기 작품에서는 19세기의 발전과는 무관해 보이는 농가와 마을의 모습을 볼 수 있다. 초가집에서 염소 한 마리와 문 곁 땅을 파고 있는 닭들을 돌보는 시골 아낙네, 쟁기를 끄는 황소 뒤를 나막신을 신고 따라가는 농부, 밭에 감자씨를 깊이 심는 부부, 오두막집의 비좁은 방을 가득 채운 베틀로 옷감을 짜는 사람을 볼 수 있다.

왼쪽 아래 ▌「감자를 캐는 두 여인」, 뇌넨, 1885. 8, 오테를로, 크뢸러뮐러 미술관

빈센트는 아픈 어머니를 기쁘게 하기 위해 자신이 '하찮은 것들'이라 부른 그림들을 보여주었다. 그는 이전에 그렸던 교회와 같은 스케치와 유화가 어머니를 기쁘게 할 것이라고 생각했다. 어머니의 건강이 나아지자 그는 잠시 마을 주변으로 그림여행을 떠났다. 그곳에서 밭을 일구고 씨를 뿌리는 사람들, 오두막집 문간이나 숲의 변두리에서 닭에게 먹이를 주는 여인을 그릴 수 있었다.

위 ▌「포플라 길」, 뇌넨, 1885. 11, 로테르담, 보이만스 반 뵈닝겐 미술관

구필 화랑을 그만둔 후 빈센트는 니암스테르담 근교의 들판으로 나가서 전력을 다해 유화를 그렸다. 그는 다른 화가들이 이미 씨름했던 문제들을 혼자서 해결해야 했고, 그러는 데는 여러 해가 걸릴 것이라는 사실을 점차 깨달았다. 그에게는 도움이 필요했고 그의 이러한 소망은 점차 짙어가는 고독과 함께 나란히 커져갔다.

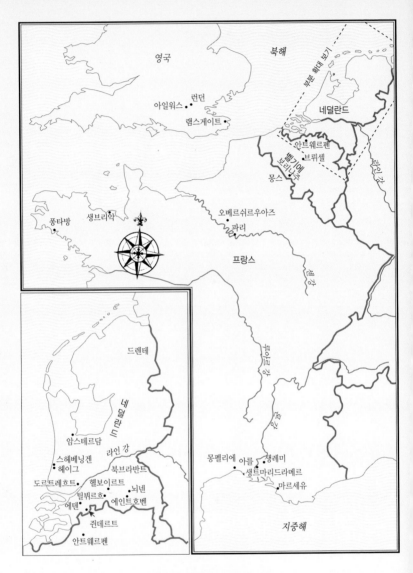

빈센트 반 고흐와 관련된 곳들

나는 항상 이렇게 생각한다.
신을 사랑하는 최상의 방법은 세상의 모든 것을 사랑하는 것이라고.

• 1880년 7월 동생 테오에게 보낸 편지

할리우드가 만들어내는 그 어떤 것보다 더 매혹적인 고흐

빈센트 반 고흐는 어느 화가보다도 더 호기심을 자극한다. 따라서 그의 짧고 비극적인 삶과 눈부시고 즐거운 그림을 통해 너무나 많은 사람들에게 너무나 소중한 사람이 된 이 사람을 기리는 행사가 전 세계적으로 이어지는 것은 그리 놀랄 일이 아니다. 암스테르담의 반 고흐 미술관에는 일 년 열두 달 끊임없이 많은 관람객들이 몰려들고 있다. 1990년 뉴욕에서 열린 경매에서는 그를 마지막으로 치료한 의사의 초상화가 그때까지 한 미술작품에 지불된 금액 중에서 가장 높은 액수로 팔렸다.

한편 영화와 텔레비전에서도 그의 폭풍우 같은 생애의 특징을 이루었던, 정신질환과의 치열했던 때로는 난폭했던 싸움을 새로운 시각에서 조명하고자 했다. 슬프게도 반 고흐 역할을 맡은 배우들은 대부분 마치 죽이려들듯 캔버스를 공격한 정신이상자처럼 그를 표현했다.

최근에야 빈센트에 대한 그러한 혼란이 가시기 시작했지만, 우리는 그 같은 오래된 신화와 절반의 진실이 아직도 확고하게 자리잡고 있으며, 여전히 빈센트의 실체를 흐리게 하여 그가 이루려 했던 것을 왜곡하고 있음을 볼 수 있다. 이것은 실망스러운 일이다. 반 고흐의 생애에 관한 진실은 할리우드가 만들어낼 수 있는 그 어떤 것보다 더 매혹적이기 때문이다.

이 책은 바로 그 진실에 도달하려는 시도이며, 내가 추적할 수 있는 가장 최신의 사실들을 정리한 것이다. 책을 집필하기 전에 그 주제에 관한 모든 것을 알고 있어야 한다고 믿는 사람들에게 이것은 놀라운 일일지도 모른다. 그러나 죽은 곤충처럼 진열장에 고정시킬 수 있을 만큼 단순한 인생은 없다. 반 고흐의 생애처럼 매우 다양한 삶이라면 무언가 새롭게 발견할 것이 항상 기다리고 있을 것임을 전기작가는 안다.

내가 예상하지 못했던 것은 이 책을 준비하면서 나와 접촉한 일반 대중이 사소하고 상세한 정보를 풍부하게 지니고 있다는 것이었다. 반 고흐가 오베르쉬르우아즈에서 보낸 마지막 날들과 그의 무덤과 관련된 사건들에 대해 개인적인 정보를 갖고 있는 클로드 미용 여사, 여러 해 동안 고흐 작품에 심취해왔고 여러 면에서 사심 없이 지적해줌으로써 이 책의 내용을 현저히 향상시켜준 몬트리올의『미술생활』(*Vie des Arts*) 편집자 스티븐 그르니에 씨에게 특히 감사한다.

반 고흐의 일생을 추적하면서 겪은 가장 흥분되는 일은 네덜란드 도르트레흐트 시의 기록보관소에서 반 고흐가 어른이 되어서 찍은 유일한 사진을 찾아낸 것이었다. 이 책에 처음으로 발표할 수 있도록 사진의 사용을 허락해준 기록보관소 소장에게 깊은 감사의 마음을 전한다.

북프랑스 피트포에서
데이비드 스위트먼

세상의 모든 것을 사랑한 화가 1

아름다운 영혼 빈센트 반 고흐

기도하라, 나의 영혼이여
1876~78년

보리나주
1878~80년

테오
1880~83년

감자 먹는 사람들
1883~85년

세상의 모든 것을 사랑한 화가 2

아름다운 영혼 빈센트 반 고흐

어떤 초상화

• 머리말

1888년 12월 23일 초저녁, 빈센트 반 고흐는 저녁 식사를 한 뒤 집 근처를 산책하고 있던 친구 고갱의 뒤로 슬며시 다가가 면도칼로 공격했다. 적어도 고갱——결코 믿을 만한 말은 하지 않는 것으로 악명 높은——은 몇 년 뒤에 그렇게 주장했지만, 그때는 이미 그의 말을 부정할 수 있는 사람이 아무도 남아 있지 않았다. 사실이든 거짓이든 간에, 이 이야기는 이제 신화의 일부가 되어, 반 고흐에 대한 우리의 견해를 좌우하고 그의 작품에 대한 우리의 판단을 왜곡시킨다. 그 정도로 격렬한 폭력으로 비화되었는지 어떤지는 모르겠지만, 두 화가가 그 춥고 비 내리는 날, 아를에서 다툰 것은 분명하다.

하지만 바로 3개월 전에 빈센트는 '나의 친구 폴 고갱에게' 바치는 자화상을 그렸다. 이 그림은 고갱이 브르타뉴를 떠나 프랑스 남부에 예술가 마을을 만드는 것을 도와주도록 설득하려는 작전의 일부였다. 이 자화상은 수련 수도사의 모습을 한 빈센트가 자신의 정신적 스승이 도착하기를 기다리고 있는 모습을 보여준다. 고갱처럼 오만하지 않은 사람이었다면 그 표면 아래에 숨겨진 것을 감지했을 것이다. 왜냐하면 거기에는 빡빡 깎은 머리와 쇠약한 얼굴 그리고 너무 적게 먹고 너무 많이 마시는 혹독한 작업시간이 드러나 있었기 때문이다. 이는 확실히 고

흐의 정신건강을 위협하고 압박해서 치료 불가능한 질환으로 악화시켰다.

고갱은 그 경고를 무시했다. 고흐의 공격에 관한 이야기가 나중에 꾸며진 것일지라도, 그날 밤이 유혈사태로 끝난 것은 분명하다. 그날 밤의 비극은 너무나 잘 알려져 있다. 고갱의 이야기에 따르면 친구에게 상처 입히는 일에 실패한 뒤, 실성한 반 고흐는 자기 신체의 일부를 절단해 피를 보는 행위로 자신을 엄벌했다. 그가 자신의 귀 일부를 잘라버린 이 대단히 과장된 이야기는 모두 잘 알고 있다. 그 격렬한 행동도 반 고흐를 근대 예술가의 전형으로 만든 신화에 흡수되었다. 무시되고 인정받지 못하면서도 예술에 헌신하기 위해 자신의 육체와 정신을 희생시켰다는 것이다. 그로부터 2년 뒤, 그는 불과 37세의 나이로 사망했다. 짧은 생애였지만, 창작에 바친 삶은 훨씬 더 짧았다. 화가로서 산 것은 11년밖에 안 되며, 그의 가장 유명한 작품들은 마지막 4년에 집중적으로 그려진 것들이다.

겨우 4년. 도저히 불가능한 일이었다. 유명한 화가의 이름을 들으면 대개 몇 개의 걸작을 떠올리게 되지만, 반 고흐의 경우에는 널리 사랑받는 작품의 폭이 아주 넓다. 해바라기와 아를의 도개교는 아주 친근하며, 밝은 붉은색 바지를 입고 있는 주아브 병사(1831년에 알제리 원주민을 주축으로 창설한 프랑스의 보병으로, 아라비아풍의 제복을 입었다—옮긴이), 우체부 룰랭, 가셰 박사 등의 얼굴은 잘 알려져 있다. 별이 빛나는 하늘 아래의 카페 테이블, 아무도 앉지 않은 노란색 의자, 금방이라도 폭풍우를 몰고 올 것처럼 구름으로 뒤덮인 밀밭을 습격하는 불길한 검은 까마귀 등의 풍경과 사물도 마치 우리 자신의 옛 추억인 듯 친숙하다.

이 같은 작품목록을 대할 때면, 그것들이 그처럼 짧은 기간에 그려진 것이라는 사실에 더욱 더 경이로움을 갖게 된다. 그는 삶의 상당 부분을 다른 일에 바쳤지만, 결국에는 미술에 빠져들었다. 미술은 그가 직면했던 절망과 불행과 우울증에서 해방되는 유일한 길이 되었기 때문이다.

세상에서 미치광이로 불리는 사람들은 흔히 기피되거나 비웃음을 당하는데, 빈센트는 만년에 이 두 가지를 한꺼번에 경험했다. 그러나 지금 그는 그 시대의 화가 중에서 가장 인기 있으며, 그의 노란 의자(「파이프가 놓인 빈센트의 의자」)는 근대 회화 중에서 가장 많이 복제된 작품이다. 생전에는 몇 프랑에도 팔리지 않았던 간단한 꽃 그림이 경매에서 천문학적인 금액에 팔렸다. 그가 자살한 지 한 세기 안에, 우리는 그의 작품이 당시의 그 어느 작가의 작품보다도 더 우리에게 직접적으로 말하고 있다는 사실을 받아들이게 되었다.

빈센트는 자신의 마지막 주치의의 초상화에 대해 "우리 시대의 슬픈 표정"을 담았다고 말했지만, 그 자신의 고통이 어떤 것이든 그의 작품의 질을 가장 잘 보증해주는 것은 음산함과 우울증이 아니다. 고갱을 위해 그린 자화상조차 보는 사람의 감정이 점차 감사와 비슷한 것으로 바뀜에 따라 처음에 느꼈던 불행을 벗어버리게 한다. 반 고흐처럼 고통을 겪은 사람이 자신의 불행을 예술로 승화시키는 용기를 지닌다는 것은 일종의 구원이다. 그 자화상은 인생의 파멸이 아니라 하나의 승리를 보여준다.

사실 그가 사망한 뒤 그를 둘러싸고 만들어져온 전설로 어지럽혀지지 않은 눈과 마음으로 그의 그림을 바라보면 작품 자체가 훌륭하고 기막히게 '정상'임을 알 수 있다. 죽기 이전에도 빈센트 반 고흐는 세상에 받아들여지지 않은 고독한 '근대미술의

선구자'로 치켜세워졌다. 그러한 견해에 따르면, 반 고흐의 작품에서 신비로우면서 마음을 빼앗는 신들린 색채, 소용돌이치는 감정의 폭발을 볼 수 있다. 이러한 사실을 뒷받침하기 위해 반 고흐가 자신의 제작의도에 관해 한 말은 대부분 무시되거나 왜곡되어야 했으며, 그의 미술 취향도 훼손되었다. 반 고흐는 근대 미술의 창립자들에 의해 철저히 부정된 동시대의 미술을 열렬히 사랑했던 것이다. 모더니즘이 단지 또 하나의 유파일 뿐 더 이상 모든 미술이 반드시 지향해야 하는 역사적 목표로 간주되지 않게 된 오늘에 이르러서야 구식 이론에 구속받지 않는 새로운 시선으로 반 고흐의 생애를 바라볼 수 있게 되었다.

진실을 발견하기 위해서는 그가 직접 한 말로 돌아가야 한다. 그는 방대한 양의 편지에서 자신의 생각을 매우 열심히 설명하고 있다. 그의 그림을 보면서 동생인 테오에게 보낸 편지를 읽는 시간은 미술연구가 제공해주는 가장 계몽적인 즐거움의 하나이다. 이 편지는 너무 풍부한 자료여서 '빈센트 반 고흐 생애의 결정판'을 따로 쓰는 것은 확실히 불가능하다. 그러나 그가 그처럼 넉넉한 마음으로 우리에게 다가오려고 그랬던 것처럼 각 세대가 그에게 다가가려고 노력한다면 '한 삶'을 올바르게 살펴볼 수 있는 여지는 항상 있게 마련이다.

반 고흐 자신도 이해받고 평가받고 싶어했다. 그리고 한정된 일부 사람들로부터 열광적인 숭배를 받기보다는 폭넓은 대중들로부터 인기를 누리는 예술가들을 존경했다. 그는 보통사람들에게 직접 이야기하는 예술을 하고 싶어했고, 이를 위해 자신의 그림을 감상하는 미지의 사람들에게 다정한 이름으로 다가가기라도 하듯이 자신의 작품에 Vincent라고만 서명했다.

보리밭의 장례행렬 1853~69년

그러나 이 죽음에는 슬픔이란 전혀 없으며,
그것은 순수한 황금빛으로 모든 것을 환히 비추는
태양과 함께 대낮에 자신의 길을 가고 있다.

빈센트, 빈센트

그는 '반 고흐'보다는 '빈센트'로 불리기를 더 좋아했다. 외국인들이 끈질기게 그의 이름을 잘못 읽었기 때문인데, 그는 '반 고그'로 불리는 것을 가장 싫어했다. 그가 죽은 지 백년이 지났는데도 여전히 '반 고'나 '반 고프'로 불리는 일이 흔한데, 이 둘 가운데 어느 것도 그의 마음에 들지 않았을 것이다. 단순하고 수수한 '빈센트'가 훨씬 부르기 쉬우면서 그의 개성과도 어울렸다. 마침내 글을 읽을 줄 알게 되었을 때, 빈센트는 아버지가 설교하는 교회 곁 자그마한 묘비에서 자기 이름을 알아보았다.

빈센트 반 고흐
1852년

그 밑에는 이렇게 씌어져 있었다.

상처 입은 어린이들아
내 곁에 오라
하느님의 나라는
너희를 위한 곳이므로

'하느님 나라'(KONINGRIJK GODS)라는 두 단어는 아주 크게 선명한 글씨로 새겨져 있었다. 그 묘비가 사산한 형의 무덤이라는 사실을 알았을 때, 어린 빈센트는 틀림없이 하느님의 나라라는 것이 어쩐지 섬뜩하고 사람의 마음을 홀리는 곳이라고 생각했을 것이다. 그는 이 묘비에 관해 물었고 신비로운 이야기

쥔데르트에 있는 빈센트의 생가. 그의 방은 꼭대기 층에 있다.

를 하나 듣게 되었다. 첫째 빈센트가 1852년 3월 30일에 죽었는
데 둘째 빈센트인 그가 정확히 1년 뒤 같은 날인 1853년 3월 30
일에 태어났다는 것이다.

　장남의 죽음은 부모들을 매우 비통하게 했다. 그들이 워낙 만
혼이었던데다 다시 아이를 낳을 기회가 사라져버렸다고 느낀 때
문이었다. 서른세 살인 안나 반 고흐는 남편 테오도뤼스보다 세
살 많았으므로 시간이 얼마 없다고 걱정했다. 게다가 대가족의
전통이 한층 더 압박을 가해왔다. 테오도뤼스 자신은 빈센트 반
고흐 목사의 열두 아이 가운데 하나였으며, 목사 가족은 헤이그
시내에 살고 있었다. 아버지의 뒤를 이어 성직자가 된 테오도뤼
스 목사는 프로테스탄트의 자손을 많이 낳음으로써 교구민의 본
보기가 되고 싶어했다. 그래서 장남이 죽은 뒤에 곧바로 두번째
아이가 태어나자 적이 안심했다. 그들은 임신 기간 내내 매우 걱
정했으나 안나는 그 지역의 의사인 코르넬리스 반 힌네켄에게

출산에 대한 모든 것을 맡겼다. 이렇게 해서 그는 빈센트를 치료한 수많은 의사 가운데 첫번째 의사, 그리고 치료에 성공한 유일한 의사가 되었다.

1850년대 중반에는 아기가 태어나자마자 죽는 경우가 흔했고 상복을 입는 기간도 길었으므로 새 아이가 태어났을 때 목사 부

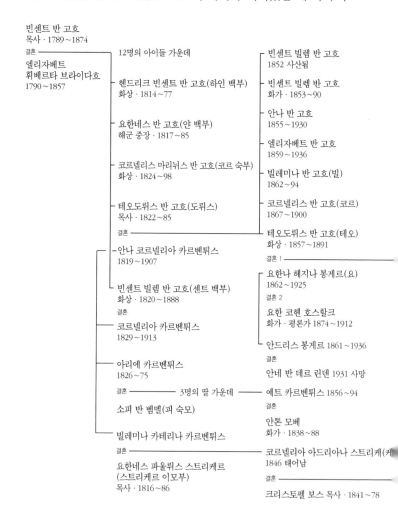

빈센트 반 고호
목사 · 1789~1874

결혼

엘리자베트
휘베르타 브라이다흐
1790~1857

12명의 아이들 가운데

헨드리크 빈센트 반 고호(하인 백부)
화상 · 1814~77

요한네스 반 고호(얀 백부)
해군 중장 · 1817~85

코르넬리스 마리뉘스 반 고호(코르 숙부)
화상 · 1824~98

테오도뤼스 반 고호(도뤼스)
목사 · 1822~85

결혼

안나 코르넬리아 카르벤튀스
1819~1907

빈센트 빌렘 반 고호(센트 백부)
화상 · 1820~1888

결혼

코르넬리아 카르벤튀스
1829~1913

아리에 카르벤튀스
1826~75

결혼

소피 반 벰멜(피 숙모)

빌레미나 카테리나 카르벤튀스

결혼

요한네스 파울뤼스 스트리케르
(스트리케르 이모부)
목사 · 1816~86

빈센트 빌렘 반 고호
1852 사산됨

빈센트 빌렘 반 고호
화가 · 1853~90

안나 반 고호
1855~1930

엘리자베트 반 고호
1859~1936

빌레미나 반 고호(빌)
1862~94

코르넬리스 반 고호(코르)
1867~1900

테오도뤼스 반 고호(테오)
화상 · 1857~1891

결혼 1

요한나 헤지나 봉게르(요)
1862~1925

결혼 2

요한 코렌 호스할크
화가 · 평론가 1874~1912

안드리스 봉게르 1861~1936

결혼

안네 반 데르 린덴 1931 사망

3명의 딸 가운데

예트 카르벤튀스 1856~94

결혼

안톤 모베
화가 · 1838~88

코르넬리아 아드리아나 스트리케(케
1846 태어남

결혼

크리스토펠 보스 목사 · 1841~78

부는 여전히 상복을 입고 있었다. 하지만 새 아이로 인해 너무나 행복한 나머지 상복을 입는 것은 그저 덤덤한 형식에 지나지 않았다. 이 아이는 1년 전의 비극을 잠재워주었으며, 그들은 새로운 시작의 징표로서 또 조부에 대한 경의의 표시로 아이에게 '빈센트 빌렘'이라는 이름을 지어주었다.

그러나 그 이름을 선택한 데는 이보다 덜 감상적인 또 다른 이유가 있었다. 테오도뤼스 목사의 바로 위의 형도 이름이 빈센트 빌렘이었으며, 그는 가족 중에서 가장 부유했다. 경력이 화려하지 않고 출세의 희망도 거의 없는 브라반트의 한구석에서 넓은 교구를 책임지고 있는 목사에게 성공한 형의 이름을 물려받는 것은 분명히 타산적인 것이었다. 센트 백부는 새로 태어난 빈센트 빌렘의 대부와 보호자가 되어줄 터였다. 그리고 한동안은 실제로 그랬다.

둘째 빈센트는 평생 같은 이름의 사산한 형에 관해 이야기하

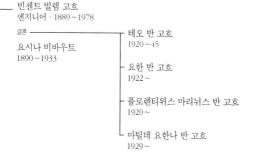

빈센트 빌렘 고흐
엔지니어 · 1889~1978

결혼

요시나 비바우트
1890~1933

— 테오 반 고흐
1920~45

— 요한 반 고흐
1922~

— 플로렌티위스 마리뉘스 반 고흐
1920~

— 마틸데 요한나 반 고흐
1929~

요한네스 보스
1873

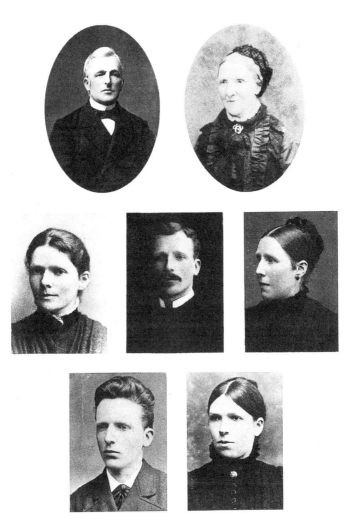

위 왼쪽부터 차례대로 테오도뤼스 반 고흐(아버지), 안나 카르벤튀스 반 고흐(어머니), 엘리자베트(여동생), 테오(남동생), 안나(여동생), 코르넬리스(남동생), 빌레미나(여동생)

곤 했지만, 그의 부모는 죽은 아이에 대해 어떤 행동이나 말을 함으로써 그를 괴롭히려 하지 않았다. 부모는 모두 다정한 사람들이었다. 죄악, 비행, 그리고 죽음은 그들의 신앙에서 중요한

것이 아니었다. 테오도뤼스는 엄격하기로 유명한 네덜란드 칼뱅파 교회의 목사였지만, 검은 옷을 걸친 고집쟁이와는 거리가 멀었다. 실제로 그의 경력에 흠집을 낸 것은 종교에 대한 느긋한 태도였다. 그가 신학생이었을 때 교회는 전통주의자들과 근대주의자들로 갈라져 있었고, 그들은 서로 타협하지 않았다. 테오도뤼스는 중립을 지켰지만 양보하는 쪽을 지지했다. 이것은 '선량한' 사람들이 갖는 입장이었으며, 위험을 무릅쓰지 않는 집단이 늘 그런 것처럼 그러한 입장은 영향력이 없었다.

어떤 형태든 극단의 길을 가려고 했더라면 테오도뤼스에게도 출세의 기회가 있었을는지 모른다. 그의 외모는 유리하게 작용했으며, 그는 '멋쟁이 목사님'으로 통했다. 그러나 그의 설교는 평범했으며, 그가 벨기에 국경 근처의 쥔데르트라는 작은 마을의 별볼일없는 교구를 얻은 것도 그나마 목사인 부친이 온갖 영향력을 발휘한 덕택이었다. 이곳은 '가톨릭 브라반트'였으며 '도뤼스'라 불리기도 했다. 도뤼스란 소수의 신도들이 여기저기 흩어져 있는 작은 교회에 부임한 성직자라는 뜻이다. 가족들은 그를 도뤼스라고 불렀다.

이곳에서 가톨릭 신부는 지위를 누렸다. 그러나 테오도뤼스는 첫 부임지인 이 무미건조한 브라반트의 농촌 지역에서 그곳 농부 가족들과 함께 최선을 다하겠다고 다짐했다. 이곳은 북부의 번잡한 상업도시들과는 아주 달랐다. 사람들은 이곳을 '흐로트 쥔데르트'라 불렀는데, 마을에 역사적으로 '위대한' 곳이 있었던 것은 아니고, 다만 교구가 아주 넓기 때문에 그렇게 부른 것이었다. 한쪽 경계에서 다른 쪽 경계까지 평평한 들판을 가로질러 가려면 두 시간이나 걸렸지만, 그는 걷는 것을 좋아했으므로 전혀 귀찮아하지 않았다. 축제일이 되면 교구민들이 술을 마시고 소

란을 피운다는 것을 곧 알게 되었지만, 그것도 그를 짜증나게 하지는 않았다. 그는 제단 위에서 고함지르며 열광적으로 설교하는 부류는 아니었고, 나중에 장남에게 충고를 해야 할 때도 그의 말씨는 너그럽고 온화했다. 성서를 봉독할 때도 그는 지옥의 불을 연상시키는 구약의 말보다는 그의 입술에서 저절로 샘솟는 신약의 훨씬 부드러운 말을 자주 인용했다.

빈센트 목사의 아들 중에서 성직을 이어받은 사람은 도뤼스뿐이었다. 그와 가장 가까웠던 세 형, 빈센트(센트), 헨드리크(하인), 코르넬리스(코르)는 화상(畵商)이 되었다. 예외적인 인물은 요한네스(얀)였는데, 그는 네덜란드 해군의 중장까지 진급했다. 이들 가운데 센트가 도뤼스와 가장 사이가 좋았는데, 그들의 아내들도 자매 사이였다. 헤이그의 명망 높은 집안의 딸인 코르넬리아 카르벤튀스에게 구혼할 무렵, 센트는 자기 동생을 코르넬리아의 언니인 안나에게 소개해줄 수 있었다. 코르넬리아보다 나이가 많긴 했지만 안나는 명랑하고 외향적인 성격이었으며, 이 점이 테오도뤼스의 다소 딱딱한 태도를 보충해주었다.

두 사람은 누가 보더라도 썩 잘 어울리는 한 쌍이었으며, 센트와 코르넬리아가 결혼한 다음해인 1851년에 결혼했다. 안나는 이내 뚱뚱하고 자애로운 주부가 되었으며, 편지 쓰기를 무척 좋아했고, 가족과 친구들의 행복을 위해 끔찍이 애썼다. 그녀는 또한 꽤 재능 있는 아마추어 화가였다. 후에 장남이 그린 그림에서도 알 수 있듯이 도뤼스는 다소 내향적인 성격의 골동품 애호가 같은 외모를 지니고 있었으며, 숱이 점점 줄어드는 머리에는 작은 실내용 모자를 쓰고 있었고, 조금 피곤한 표정을 짓고 있었다. 이들 부부는 확실히 행복했고, 교구민들로부터도 사랑을 듬뿍 받았다. 교구민들은 이들이 아이를 잃자 눈물을 흘렸고, 다시

아이를 얻자 기뻐했다.

차남에게 장남과 똑같이 빈센트 빌렘이라는 이름을 지어주었을 때, 도뢰스와 안나는 이 아이의 운명에 대해서는 오직 한 가지밖에 상상하지 않았다. 즉, 그가 잘 자라 성직자, 화상, 장교 같은 네덜란드 중산층의 일원이 되기를 바랐다. 그러한 직종의 사람들은 렘브란트의 그림 속에서 우리를 느긋하게 응시하는 인물들처럼 존경받으며 풍족하게 살아가는 시민들이었다. 실제로 태어나서 20년이 지날 때까지 사소하고 대수롭지 않은 몇 가지를 제외하면, 빈센트에게는 주변 사람들과 어느 면에서건 다르다고 생각될 만한 특징이라고는 없었다. 나중에 그의 천재와 광기의 초기 징조를 밝혀내려는 사람들이 사소한 것들을 낱낱이 들추어내어 열심히 연구하고는 전체가 왜곡될 정도로 과장하곤 했다. 그러나 당시에는 아무도 그러한 것들에 관심조차 기울이지 않았다.

빨간 머리털의 아주 평범한 아이

소년 시절의 빈센트 반 고흐는 아주 평범한 아이였다. 유일하게 눈에 띄는 특징은 집안의 유별난 내림인 빨간 머리털이었다. 그의 통통한 체구를 보면, 그는 아버지의 잘생긴 용모를 전혀 물려받지 않았다. 사람들이 그가 가끔 버릇없이 구는 것, 다시 말해 성미가 고약하다는 것을 지적했지만 안나 반 고흐는 그것을 아무렇지도 않게 여겼다. 무려 아이를 열두 명이나 낳은 그녀의 시어머니가 어느 날 느닷없이 투정을 부리는 어린 빈센트를 간단한 벌로 길을 들이려 한 탓에 두 사람 사이가 아주 심각하게 틀어질 뻔하기도 했다. 도뢰스가 재빨리 기지를 발휘해 해질 무

렵 그들을 마차에 태우고 가면서 살살 구슬려 얼마 전까지만 해도 다투던 두 여인이 서로 입을 맞추고 화해하게 했다. 어린 빈센트의 그러한 행동은 예술적 충동의 징조와는 거리가 멀었고, 오히려 그를 애지중지하는 부모에 의해 응석받이로 자라난 결과인 듯하다. 그러나 외아들이라는 그의 지위는 오래가지 못했다.

1855년 안나가 태어났다. 18년 뒤 빈센트와 안나는 함께 외국 여행을 하고 이따금 편지를 주고받기도 했지만, 여느 오누이 사이와 그리 다르지 않았다. 2년 뒤인 1857년 테오가 태어남으로써 빈센트는 비로소 절실히 필요로 했던 동반자를 얻게 되었다. 엘리자베트와 빌레미나라는 여동생 두 명과 또 다른 남동생 코르넬리스도 태어났지만, 그들 역시 빈센트의 생애에 그리 중요한 역할을 하지는 못했다.

빈센트의 평생 친구가 된 사람은 테오였다. 네 살배기 빈센트는 가족 중에 새로 남자아이가 태어난 것을 원망하기는커녕 처음부터 테오를 매우 좋아했다. 그들은 쌍둥이처럼 자랐고 어린 테오가 아장아장 걸어다니기 시작하자마자 줄곧 붙어지냈다. 그들은 평생토록 자신들의 어린 시절을 회상하며 그때 했던 행동과 보았던 것을 떠올렸고, 어느 곳을 가든 거기서 만난 경치와 어린 시절의 정다운 풍경을 비교하곤 했다. 빈센트는 만년에 테오에게 보낸 편지에 다음과 같이 썼다.

병에 걸려 고생할 때 나는 쥔데르트에 있던 집의 방 하나하나, 모든 길, 정원의 모든 나무, 집 밖 들판의 경치, 이웃들, 묘지, 교회, 뒤뜰의 채마밭에서부터 묘지의 키 큰 아카시아 나무에 둥지를 튼 까치집에 이르기까지 그 모두를 다시 보았다.

빈센트가 아홉 살 때 그린 「개」, 1862.

두 소년도 아버지처럼 멀리 걷기를 좋아했으며, 새로 발견한 동물과 식물을 몇 시간씩 관찰하기도 했다. 여동생인 엘리자베트는 빈센트가 모든 갑충의 이름을 얼마나 잘 알고, 물에 사는 곤충을 얼마나 재빨리 잡을 수 있었는가를 기억하고 있었다. 빈센트는 곤충들을 그저 보는 것이 아니라 손바닥 위에 올려놓고 이리저리 굴려가며 자세히 관찰했으며, 진정한 과학자 같은 열의로 꼼꼼하게 수집하고 분류했다.

사실 그에게서는 화가의 재능이란 흔적조차 찾아볼 수 없었고, 박물학자가 된 그의 모습을 상상하는 쪽이 훨씬 쉬웠다. 그는 자신의 과학적 방식에 대단한 자부심을 지니고 있었기 때문에 자신의 연구를 장난으로 여기는 사람에게는 분통을 터트렸다. 엘리자베트가 나중에 쓴 글에 따르면, 그는 언젠가 접합제인 퍼티로 코끼리를 만들었으나 부모가 너무 요란스럽게 치켜세울 것이라는 생각에 부숴버리고 말았다.

자연에 대한 이러한 애정은 그의 일생에 걸쳐 중요한 요소였다. 그것은 그가 처음 그림을 그리기 시작한 브라반트의 시골에 깊이 뿌리박은 것이었다. 그의 초기 작품에서는 19세기의 발전과는 무관해 보이는 농가와 마을의 모습을 볼 수 있다. 초가집에서 염소 한 마리와 문 곁의 땅을 파고 있는 닭들을 돌보는 시골 아낙네, 쟁기를 끄는 황소 뒤를 나막신을 신고 따라가는 농부, 밭에 감자씨를 깊이 심는 부부, 오두막집의 비좁은 방을 가득 채운 베틀로 옷감을 짜는 사람을 볼 수 있다.

19세기 중엽의 네덜란드는 주변 국가들이 적극적으로 추진하는 산업화를 의식적으로 회피하고 있었다. 이웃 나라인 벨기에에서는 자유방임의 자본주의가 눈에 띌 정도로 지나치게 발달했으나 네덜란드는 전혀 그렇지 않았다. 이것은 또한 농촌의 빈곤과 가혹한 노동이 여전히 지속되는 것을 의미했다. 반 고흐 일가에게는 다행스럽게도 그들이 사는 지역은 네덜란드 동부의 마을이나 절망한 농민들이 밀려든 암스테르담의 지저분한 빈민가보다 사정이 훨씬 나았다. 브라반트에서는 풍족하지는 않지만 최소한 생존에 필요한 것들을 얻을 수 있었다. 따라서 빈센트는 농촌생활에 대해 낭만적인 느낌을 여전히 간직할 수 있었고, 땅을 경작하는 사람들의 노고는 어딘가 고귀하며 신성하다고 믿을 수 있었다.

쥔데르트의 선량한 주민들은 국경 너머에서 일어나고 있는 큰 사건들을 전혀 모르는 채 살았는데, 그러한 사정은 네덜란드에서는 일반적이었다. 1830년 벨기에가 분리된 이후 홀란트는 의식적으로 강대국들의 책략에서 한 발자국 비켜서 있는 쪽을 선택했으며, 국내의 난제들을 해결하는 데 전념했다. 그 문제의 대부분은 국민 대다수가 신교도임에도 소수의 가톨릭교도들이 큰

세력을 이루고 있는 데서 생겨난 것이었다.

반 고흐 목사는 독일의 국력 증강이나 프랑스 정부의 흥망보다는 자기가 살고 있는 지역에 있는 프로테스탄트 학교의 재정문제를 훨씬 더 걱정했다. 빈센트가 이런 태도를 물려받은 것은 전혀 놀랄 일이 아니다. 뒤에 사회문제에 깊은 관심을 보이기도 했지만, 그의 관심사는 언제나 자기가 사는 곳과 직접 관련된 문제들이었다. 더 큰 포부나 더 넓은 세계는 그에게 아무런 흥미를 불러일으키지 못했으며, 지금까지 남아 있는 670통이 넘는 그의 편지에도 당대의 중요한 정치적 사건에 관한 언급은 거의 없다. 전쟁, 쿠데타, 암살사건은 한결같이 외면한 반면에 꽃이 만발한 정원, 흥미로운 소설이나 빼어나게 그려진 지붕 풍경에 대해서는 정성껏 묘사했다.

소년 시절의 빈센트는 브라반트의 들판 이외의 인생에 관한 지식은 모두 책에서 얻었다. 그는 아무리 읽어도 만족할 줄 모르는 독서광이었다. 주제는 깊고 넓은 범위에까지 미치고 있었다. 그 내용이 그의 마음을 완전히 사로잡을 경우에는 아주 깊게 파고들었다. 종교와 그 시대의 소설은 그가 주로 탐닉하는 분야였고, 유럽 각국의 시에도 놀라울 정도로 정통했다. 이 독서열은 그가 다닌 학교 덕택이 아니라 아버지로부터 물려받은 것이었다. 그가 처음 다닌 학교는 프로테스탄트 공동체를 위한 그 지방의 초등학교였다. 그곳에 문학의 열정을 키워줄 만한 것이라고는 없었지만, 초만원의 과밀 교실은 농부의 아이들이 그저 읽고 쓰는 것을 배우기에는 모자람이 없었다.

반 고흐 일가는 이웃들에 비해 학구적이었으며, 네덜란드 개혁파 교회의 목사는 가톨릭 신부만큼 저명인사는 아니었지만 여전히 주민들로부터 존경을 받는 신분이었다. 중심가에 있는 목

사관은 튼튼한 이층집이었다. 2층에 가리비 모양의 장식을 붙인 고전적인 네덜란드 건축의 전형인 이 집은 델프트나 암스테르담의 운하를 따라 죽 늘어선 집들을 연상시켰다. 지붕은 가파르게 경사졌기 때문에 2층의 침실은 아주 좁았고, 가족이 늘어남에 따라 아이들은 갈수록 비좁아지는 공간 속에서 지내야 했다. 장남인 빈센트가 가파른 천장을 싫어하고 평생 고독을 사랑하게 된 것도 그다지 놀랄 일이 아니다. 빈센트 자신과 테오가 누구의 방해도 받지 않으면서 함께 지낼 수 있는 곳이라면 거기야말로 그가 진정으로 행복을 느끼는 유일한 곳이었다.

가족을 결속시키는 사람은 당연히 어머니였다. 그녀는 '놀라운 속도'로 뜨개질을 하고 언제나 바쁘게 일했다. 아이들이 다 자란 뒤에도 그녀는 지속적으로 편지를 써서 가족 사이의 유대를 이어갔다. 편지는 대부분 "몇 자 적어 보내니……"라는 상투적인 구절로 시작되었다. 그 뒤는 곧바로 다른 가족 소식과 편지를 받는 이에게 주는 충고 같은 본격적인 내용으로 가득 채워졌다.

목사의 수입은 그렇게 많지는 않았지만 안나는 가정부를 두었다. 또한 가족이 늘어나고 목사의 아내로서 해야 할 일도 늘었지만, 앨범을 만들기 위해 야생화를 연필로 스케치하거나 직접 만든 꽃다발을 수채화로 그리는 등 자신의 취미생활을 계속해나갈 수 있었다. 그녀는 어린 빈센트가 자기를 따라 그림을 그리기를 바랐으며, 현재 남아 있는 빈센트의 스케치에는 그녀의 격려의 흔적이 잘 나타나 있다. 사나운 개를 스케치한 그림과 음영을 잘 살린 시냇물 위의 다리 그림은 깜짝 놀랄 만한 수준인데, 둘 다 그가 아홉 살 때 그린 것이다. 그러나 당시에는 어느 누구도 이러한 것들을 비범하다거나 장래 그가 화가가 되리라는 것을 예고하는 어떤 지표라고 생각하지 않았다.

당시에는 아이들이 피아노 연주, 수채화, 자수 및 그밖의 가정적인 기예들을 일찍부터 배웠기 때문에 그림을 잘 그린다는 것은 전혀 특별한 일이 아니었다. 거실의 장작불이 타는 난로 곁에 가족들이 모여앉은 겨울밤을 상상해보라. 우아한 나무와 가죽으로 만들어진 의자, 태피스트리 식탁보가 덮인 보조식탁, 놋쇠와 컷글라스(cut glass: 조탁세공으로 표면처리한 유리－옮긴이)로 만든 커다란 석유등불이 놓여 있다. 그 불빛으로 테오도뤼스 목사는 일요일에 할 설교 초고를 작성하고, 안나는 핑크빛 히아신스를 그리고 있다.

　이 정경에는 빈센트의 일생을 지배한 두 가지 주요한 요소가 들어 있다. 종교와 미술이 그것이다. 이 둘이 빈센트를 놓고 30년 동안 줄다리기한 끝에 마침내 미술이 승리를 거둔다. 그러나 아들로 태어났으므로 그는 우선 아버지의 뜻에 순응해야 했다. 그의 아버지는 동시대의 많은 사람들에 비해 그리 편협하지 않고 완고하지도 않았지만, 원칙과 규율의 화신이라는 점에서는 마찬가지였다. 빈센트는 아버지에게 뒤지지 않고 그의 인정을 받으려는 열망과 씨름하면서 삶의 대부분을 보냈다. 그러나 그가 이에 맞먹을 정도로 강력하게 열망한 것은 목사로 상징되는 세계로부터의 해방이었다.

　도뤼스는 미술에 관해서는 대체로 아내에게 맡겼다. 빈센트나 그의 동생들이 그다지 좋아하지 않았을 도뤼스의 서재에는 상당한 의미를 지닌 그림 한 점이 걸려 있었다. 그것은 보리밭을 가로질러 가는 장례행렬을 그린 작은 판화였다. 이는 어린 빈센트가 처음으로 본 전문화가의 작품이었을 것이다. 이 판화는 그에게 오래도록 커다란 영향을 미쳤음에 틀림없다. 폭이 20센티미터, 높이가 10센티미터 가량인 흑백화면에는 야코프 반 데르 마

텐(Jacob van der Maaten)이라는 화가의 서명이 있었다. 그는 현재는 완전히 잊혀졌지만 당시에는 농촌풍경을 잘 그려 꽤 인기 있는 판화가였다.

화상으로 성공한 센트 백부

어떻게 보면 목사가 이 그림을 가지고 있는 것은 그리 놀랄 만한 일이 아니었다. 풍차와 운하를 그린 풍경화, 그리고 17세기 네덜란드의 생활을 재현한 작품들은 당시의 중산층에게 아주 인기 있었다. 어쨌든 반 데르 마텐의 장례행렬에는 무언가 매우 색다른 점이 있었다. 이는 멀리서 보면 묘하게 음울한 작품처럼 느껴진다. 검정색 케이프를 걸치고 높은 모자를 쓴 조문객들의 행렬은 잘 익은 보리밭 사이로, 구경꾼으로부터 멀리 떨어져 꼬불꼬불 이어져 있다. 지평선 부근을 희미하게 밝히는 폭풍우의 낮게 깔린 구름에서 비가 쏟아지고 그로 인해 보리밭은 문드러져 있다. 행렬은 마을 교회의 검은 실루엣을 향해 움직이고 있다. 전경에는 죽음의 신 같은 모습의 수건을 두른 인물이 최근에 보리를 베어낸 밭에서 장례행렬이 지나가는 광경을 주시하고 있다. 낮게 드리운 하늘과 북해 연안 저지대(베네룩스 3국)의 특이한 풍경인 텅빈 공간 때문에 이 그림은 아주 불안한 인상을 풍긴다. 몇 해 뒤에도 빈센트는 이 그림의 세세한 부분까지 낱낱이 기억해냈다.

하지만 가까운 곳에서 보면, 이 그림의 전체적인 인상은 바뀐다. 죽음의 신처럼 보이던 사람은 조문객들을 향해 모자를 벗고 인사하는 늙고 게으른 농부일 뿐이다. 조문객 자체도 아주 우스꽝스러워서, 뚱뚱한 사내들이 펭귄의 행렬처럼 뒤뚱뒤뚱 걷고

야코프 반 데르 마텐, 「보리밭의 장례행렬」.

있다. 적이 안심하며 그림을 다시 보면, 시골풍의 유머가 담긴 작품이다. 그렇지만 다시 한 걸음 물러서서 보면 역시 죽음과 음울함의 분위기가 온통 감돈다. 빈센트는 후에 반 데르 마텐의 판화를 모사했으며 아버지의 서재에 걸려 있던 그림에서 감지한 그 모호함을 흉내내기라도 하듯이 보리 베는 사람이라는 주제를 되풀이해서 그렸다. 그는 죽기 전 해에 테오에게 보낸 편지에 다음과 같이 썼다.

그림 그리는 것이 지겨울 때마다 틈틈이 이 편지를 조금씩 쓰고 있다. 작업은 꽤 잘 되어가고 있다. 가벼운 병이 찾아오기 며칠 전부터 손을 댄 캔버스와 씨름하고 있다. 보리를 베는 사람, 이 작품은 노란색 일색이다. 아주 짙게 칠했으나 주제는 섬세하고 단순하다. 보리 베는 사람——무더위에 시달리면서도 자기 일을 끝내려고 맹렬히 애쓰고 있는 이 모호한 인물——을 볼 때마다 나는 그에게서 죽음의 이미지를 느낀다. 어느 의미

에서 그가 거두어들이는 보리는 인간애이다. 그러므로—네가 그렇게 생각하고 싶다면—그는 내가 전에 그렸던 씨 뿌리는 사람과는 정반대인 셈이다. 그러나 이 죽음에는 슬픔이란 전혀 없으며, 그것은 순수한 황금빛으로 모든 것을 환히 비추는 태양과 함께 대낮에 자신의 길을 가고 있다……

빈센트의 이름이 새겨진 묘비와 보리 베는 사람의 모습을, 그의 어린 시절에 드리워진 삭막한 그림자라고 보는 것은 잘못인지도 모른다. 왜냐하면 서재의 판화처럼, 좀더 가까이 다가가서 보면 거기에는 웃음과 어린이 같은 즐거움이 넉넉하기 때문이다. 테오와 함께 있을 때, 그는 전형적인 개구쟁이였다. 그러나 어른들과 함께 있을 때면 그는 책이나 스케치북을 들고 혼자 있는 것을 좋아하고 방해받는 것을 싫어하는 아이가 되었다. 이 변덕스러움 역시 전형적인 개구쟁이가 보여주는 모습이다. 그가 죽고 여러 해가 지나 그의 재능이 세상에 알려졌을 때, 어린 시절의 그를 알고 있는 사람들에게서 추억이 될 만한 것들을 수집해서 기록하려는 시도가 있었다. 그들의 기억은 그야말로 천차만별이었다. 어느 이웃은 "조용하고 착했다"고 말한 반면, 반 고흐 일가의 가정부로 있었던 한 여인은 자기가 겪어본 아이들 중에서 가장 고약한 아이였다고 기억했다. 하지만 그들은 공통적으로 그의 붉은 머리카락과 주근깨에 대해서는 선명하게 기억했다.

어떻든 빈센트가 그리 인기 없는 아이였음은 분명하다. 그의 관심사, 즉 책과 그림에 대한 애정이나 자연관찰은 마을의 초등학교에서 함께 공부하는 거친 농부의 아들들에게는 전혀 마음을 끌 수 없는 것이었다. 빈센트의 부모는 그러한 아이들이 자기 아

들에게 나쁜 영향을 미칠 것이라고 걱정하고 있었다. 그리고 교장이 자주 술에 취해 추태를 부린다는 사실을 알게 되었을 때, 그들은 장남의 교육에 대해 어떻게든 무슨 조치를 취해야 한다는 것을 깨달았다. 1년 남짓 지난 뒤, 빈센트는 그 학교를 그만두고 집에서 공부하게 되었다. 이는 더 폭넓은 교육이 필요하다는 사실을 깨닫게 되는 2년 뒤까지 계속되었다. 그때가 1864년, 빈센트는 열한 살이었다.

목사의 수입으로는 아들을 대도시의 학교에 보낼 수가 없었다. 어쨌든 빈센트의 부모는 그가 그처럼 갑작스럽게 시골을 떠나 삭막한 도시생활에 친숙해질 수 있을지 걱정했음에 틀림없다. 결국 그들은 빈센트를 제벤베르헨으로 보내기로 했다. 쥔데르트에서 약 25킬로미터 떨어진 이 마을에는 반 고흐 일가와 친분이 있는 프로테스탄트 교사인 얀 프로빌리가 운영하는 작은 기숙학교가 있었다. 프로빌리와 그의 아들 피트는 언어를 전공했으며 프랑스어, 영어, 독일어에 능통했다. 그러나 빈센트의 부모가 프로빌리의 학교를 선택한 것은 커리큘럼 때문이 아니라, 학교가 멀리 떨어져 있지 않고 빈센트가 비슷한 부류의 학생들과 함께 공부할 수 있다는 사실 때문이었다. 이유야 어떻든, 그 결과 빈센트는 새 학교로 전학한 열한 살 때부터 여러 언어의 기초를 철저히 닦기 시작해서, 마침내는 프랑스어와 영어를 모국어인 네덜란드어와 다름없이 유창하게 말하고 쓸 수 있으면서 독일어도 상당한 수준인 외국어통이 되었다.

독서와 지식을 사랑하는 빈센트는 집에서 떨어져 있다는 최초의 충격을 극복하고서 프로빌리의 학교 생활을 즐겼다. 어른들에게 무뚝뚝한 그의 성격이나 그 학교에서 그의 실력이 그처럼 눈에 띄게 향상된 것에 비추어, 그의 부모는 자신들의 선택이 절

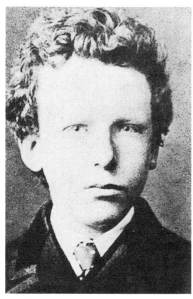

13세의 빈센트 반 고흐.

묘했다고 생각했음에 틀림없다. 하지만 몇 년 지나서 빈센트는 부모가 탄 자그마한 노란색 마차가 비에 젖은 길 아래로 멀어져 가는 것을 바라볼 때 얼마나 비참한 느낌이었던가를 테오에게 털어놓았다.

2주일 뒤, 아들이 얼마나 잘 적응해나가고 있는가를 살피기 위해 아버지가 찾아왔을 때, 빈센트는 평소의 냉담한 태도와는 달리 아버지의 목에 매달리며 안겼다. 그는 집으로 돌아갈 수 있는 첫번째 크리스마스가 돌아오기를 얼마나 간절히 기다리며 지냈는가를 테오에게 털어놓기도 했다. 그의 쌀쌀맞음, 짜증, 시무룩함도 자세히 살펴보면 단지 겉으로만 그런 것일 뿐이었다. 사실 그는 가족이 절실히 필요했고, 고독했으며, 가족과 떨어져 있는 것이 견딜 수 없을 만큼 괴로웠다. 열세 살이던 1866년에 찍은 사진 속의 호리호리하고 머리카락이 헝클어진 소년의 꼼짝 않고

멀리 응시하는 눈, 조금 삐죽 내민 입술은 억지로 눈물을 삼키고 있는 인상을 뚜렷이 보여준다.

물론 휴일은 가장 기분 좋은 날이었다. 테오를 다시 만날 수 있었고, 처음 집을 떠난 뒤에는 대가족의 시끌벅적함조차 매력적으로 느껴졌을 것이다. 그 중에서 무엇보다도 센트 백부와 코르넬리아 백모의 방문이 그랬다. 상냥한 코르넬리아 백모에게는 건강이 나빠 육체와 줄곧 씨름하는 남편을 돌보는 것이 평생의 일이었다. 그들에게는 아이가 없었으므로 질녀와 조카들을 매우 사랑했다. 아이들도 백부 부부가 가져올 선물 때문이 아니라 그들을 감싸고 있는 아주 먼 도시의 낭만적인 분위기 때문에 그들의 방문을 즐겁게 기다렸다. 그들은 파리에 살고 있었으며, 센트 백부의 사업망은 브뤼셀, 베를린, 런던, 심지어 뉴욕까지 뻗어 있었다.

빈센트와 테오가 함께 놀고 있는 것을 바라보면서 센트 백부와 도뤼스 목사는 자신들의 옛 모습을 확인하며 미소를 나누었을 것이다. 그들 두 사람도 친밀한 쌍둥이 같은 어린 시절을 보냈기 때문이다. 센트는 화상이 되기 위해 10대에 집을 떠나 마침내 성공했지만, 항상 동생인 도뤼스와 긴밀하게 연락을 주고받았다. 몇 년 뒤 빈센트가 집을 떠났을 때, 센트 백부는 동생과 가까이 살기 위해 프랑스의 집을 팔고 프린센하헤에 널찍한 토지를 샀다. 그는 그곳에 화랑을 짓고 자신이 수집한 작품들을 전시했다.

어린 빈센트와 테오를 처음으로 미술과 화상의 세계로 안내한 사람이 바로 센트 백부였다. 그는 이상적인 스승이었다. 그는 10대에 헤이그에 있는 화구를 파는 사촌 가게에서 일하기 시작했으나, 2년도 되지 않아 그곳을 인수해 화랑으로 개조했다. 처음

부터 미술시장에 새로운 재능을 발휘할 여지가 많음을 깨달았던 그는 곧 국회의사당 건물들에 둘러싸인 헤이그 중심가의 빈넨호프에 가까운 광장 플라츠에 새 화랑을 열고 젊은 화가들의 작품을 전시했다. 그가 그림값을 넉넉히 지불한다는 평판이 돌자, 더 많은 화가들이 그의 화랑으로 몰려들었다.

그가 남달리 관심을 기울인 것은 옥외에서 직접 자연을 그린 새로운 형식의 작품이었다. 당시 유럽 전역에서 싹트고 있던 이 화풍의 선구자로 알려진 사람들은 파리 근교 퐁텐블로의 숲에 있는 바르비종이라는 마을에서 작품 활동을 하던 프랑스 화가들이었다. 센트 백부는 바르비종파의 작품들을 수집해 네덜란드에서 팔았다. 그러나 그의 주된 목적은 헤이그에서 이 같은 화풍의 네덜란드 화가들을 육성하는 것이었으며, 이 계획은 성공했다.

자연을 그리는 화가들은 아주 다양했지만, 그들의 공통점은 유럽 각지의 수도에서 매년 열리는 살롱에 출품되고 아카데미에서도 꾸준히 중시되는 고전적이고 종교적인 따분한 주제를 거부한 것이었다. 어느 의미에서 이 혁명은 심오한 철학보다는 기술적 진보에 힘입은 것이었다. 미리 섞어놓은 물감을 주석 튜브에 담은 신제품이 영국에서 들어오자 화가들은 직접 물감을 풀어서 섞어야 하는 작업에서 해방되었으며, 화실 밖에서도 그림을 그릴 수 있게 되었다. 그때까지만 해도 자연을 기록하는 유일한 방법은 수채화 물감으로 재빨리 스케치한 뒤, 나중에 실내에서 작품을 마무리하는 것이었으나, 이제는 작품이 완성될 때까지 대상을 바로 앞에 두고 야외에서 모든 작업을 할 수 있게 되었다. 그밖의 기술적 발전으로는 전보다 훨씬 빠르게 시골로 갈 수 있게 해준 새로운 철도망이 있었다.

그 결과는 유럽 전역에서 비슷하게 나타났다. 직사광선의 효

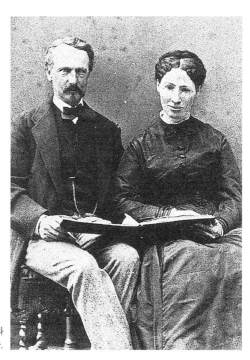

화상이었던 백부 센트와
그의 아내 코르넬리아.

과로, 또 햇빛이 어떻게 비추고 사물에 어떤 영향을 미치는가에
대한 화가들의 관찰 결과 팔레트에 자연스런 빛을 옮겨놓을 수
있었다. 아틀리에에서 그림을 그리는 고전파 화가들의 우중충한
색조는 상대적으로 한층 더 어두워졌고, 밝고 경쾌한 그림들에
밀리기 시작했다. 물론 보수파들은 이 그림들을 혐오했다. 아카
데미파의 화가들에게 자연을 그리는 화가들은 너절해 보였고,
그들의 작품은 미완성으로 보였다.

그러나 센트 백부는 부유한 시민들이 다채로운 농촌이나 해안
풍경을 위해 기꺼이 돈을 내놓을 것이라고 추측했고, 이 예측은
정확히 들어맞았다. 그들은 옛 시가지 주변으로 점점 확산되는
교외에 새로 지은 집을 환하게 장식하기 위해 그런 그림들을 사

빈센트가 화상으로서
처음 일했던 헤이그의
구필 화랑.

들였다. 그 그림들의 기법은 새로운 것일지 모르지만, 주제는 본
질적으로 향수에 호소하는 것이기 때문이었다. 급격하게 변화하
는 세기말에 미술계에 일어난 대약진은 일반 대중의 변하는 기
호에 부응하는 것이었고, 센트 백부는 그 열매를 거두어들인 것
이었다.

　이 정도에서 그쳤다면 센트 반 고흐는 그저 헤이그에서 가장
성공한 화상에 머무르는 데 그쳤겠지만, 그는 그보다 훨씬 더 앞
서갔다. 그는 바르비종파의 작품을 사들여 네덜란드에서 판 것
과 마찬가지로 네덜란드 화가들의 작품을 외국시장에서 팔 수
있을 것이라고 확신했다. 그는 '북방의 화가'라는 모호한 개념에

담긴 미묘한 분위기에 대한 동경이 프랑스에는 여전히 남아 있다는 것을 알았다. 그것은 렘브란트(Rembrandt Harmenszoon van Rijn, 1606~69)와 베르메르(Jan Vermeer, 1632~75) 등 네덜란드 미술의 황금시대의 유산에 대한 동경이었으며, 암스테르담이 미술의 중심지였던(오늘날 파리가 예술의 도시로 여겨지는 것과 똑같이) 시대가 오래전에 지나갔지만 프랑스 사람들은 변함없이 암스테르담에 주목하고 있음을 의미했다.

그는 자신의 예감을 실행에 옮겼다. 1861년 프랑스 파리로 간 그는 그곳에서 으뜸가는 화상인 아돌프 구필과 제휴하여 자신의 화가들을 위한 넓은 미술시장을 개척했다. 파리에 화랑이 둘 있었고, 베를린과 런던에도 화랑이 있었으며, 뉴욕에는 '통신원'이 있었다. 한동안 헨드리크(하인) 백부도 헤이그의 화랑에 참여했으나 결국 브뤼셀에 자신의 화랑을 열었고, 그 역시 마침내 구필 화랑과 합병함으로써 고흐 일가의 입지는 강화되었다.

구필도 매년 열리는 공식 살롱 취향의 그림을 주로 복제한 수준 높은 작품들을 판매해 재산을 모았고, 해마다 살롱에서 화가들과 계약을 맺은 뒤 그들을 마치 프로권투선수처럼 부렸다. 파리의 샤탈 거리에 있는 구필 상사의 본점에는 인쇄기가 몇 대 있었고, 화랑 외에도 이 회사와 계약한 화가들이 거주하는 아파트가 몇 채 있었다. 센트 백부와 코르넬리아 백모도 처음에는 이 아파트 가운데 하나에서 살았으나, 그의 육감이 적중해 프랑스 사람들이 그림을 사들임에 따라 돈을 벌기 시작하자 뇌이에 큼직한 맨션을 구입했다. 원화(原畵)의 매상을 끌어올림으로써 그는 구필 화랑의 지점들을 급속히 늘리는 데 크게 기여했다.

'북방의 화가'에 대한 프랑스인들의 관심 덕택에 그가 거느리고 있는 화가들은 대단한 인기를 얻었고, 이로써 그들은 그에게

남다른 은혜를 입게 되었다. 센트 백부의 화려한 경력에 드리워진 유일한 먹구름은 건강이었다. 그는 원인 모를 병에 끊임없이 시달려야 했으며, 어린 조카들에게 화상의 실무지식을 전수해줄 무렵에는 정작 자신은 부분적으로 은퇴한 상태였다. 그는 여전히 최대주주로 남아 있었고 회사의 대표이사였지만 매일매일의 화랑 경영에서는 점점 손을 뗐고, 겨울철에는 기후가 고르고 따스한 프랑스 남부의 망통에서 지내는 것을 좋아했다. 그러나 그의 방문이 빈센트의 방학과 겹칠 때면 그는 이 소년에게 열심히 미술과 화상에 관한 것을 가르치곤 했다. 그것은 빈센트에게는 그저 즐거운 일이었지만 늙은 백부에게는 조카가 어느 날 자기 사업을 물려받을 것이라는, 마음속으로만 간직한 계획의 소중한 부분이었다.

화랑의 수습사원이 되다

13세이던 1866년, 빈센트는 프로빌리의 학교에서 초등교육을 마치고, 집에서 더 멀리 떨어진 틸뷔르흐의 빌럼 2세 국립중학교에 입학했다. 한니크라는 사람의 집에 하숙하면서 빈센트는 비로소 도시생활을 제대로 체험하게 되었다. 그 집의 아들 마리뉘스는 같은 학교에 다니는 학생이었다. 생소한 것은 이뿐이 아니었다. 건물은 작았지만 학교 자체는 색달랐다. 예전에는 왕궁이던 그 건물은 활 쏘는 구멍이 뚫린 흥벽과 네 개의 작은 첨탑이 있지만 마치 동화 속의 성처럼 장식되어 있었다.

다행히도 전쟁 냄새를 풍기는 외관과는 달리, 이 학교의 분위기는 당시로는 이례적으로 자유로웠다. 창립자이며 초대 교장인 F. J. A. 펠스 밑에 학식이 풍부한 교사 10여 명이 있었으며, 그 가운

데 상당수는 나중에 대학교수 자격까지 갖추었다. 펠스는 온후한 사람이었고, 학교 분위기는 느슨했다. 빈센트가 학교 본관의 계단에서 같은 학급의 학생들과 찍은 사진이 남아 있는데, 빈센트가 앞줄에 있는 이 사진은 흔히 딱딱하고 형식적인 기념촬영과는 달리 교사와 학생들이 모두 눈에 띄게 편안한 모습이다. 그러나 커리큘럼은 한 주에 36시간으로 만만치 않았으며, 수업도 학구적인 주제들을 다루었다. 이례적인 것은 수학과 어학 과목들 사이에 당시로는 아주 드문 과목인 미술이 한 주에 4시간이나 할당돼 있던 것이다.

학교를 설립해달라는 요청을 받았을 때, 펠스는 미술시간을 마련하기 위해 화가인 C. C. 호이스만스를 모셔왔다. 호이스만스는 파리에서 이미 화가로서 명성을 쌓아가고 있었으나, 눈먼 아버지를 돌보기 위해 고향으로 돌아오지 않으면 안 되었다. 어쩔 수 없이 교사가 되었지만 최선을 다한 결과, 그는 미술교육 전문가가 되었고 그가 쓴 미술교재는 널리 사용되었다. 1863년의 네덜란드 교육법은 학교에서 원근법을 가르치도록 정해놓고 있었다. 호이스만스는 틸뷔르흐의 학교에 훌륭한 미술실까지 갖춤으로써 의무규정보다 훨씬 앞섰다. 그는 확실히 시대를 앞질러간 사람이었다. 외모조차 사람들을 현혹시켰는데, 턱이 모지고 수염을 깨끗이 깎아서 성격이 거칠어 보였으나 실제로는 학생들의 행복을 진지하게 염려하는 사람이었다.

빈센트와 그의 동급생들은 헐렁한 먼지 방지용 겉옷을 입고 미술실로 떼지어 들어가서, 탁자 주위에 놓여 있는 긴 의자에 앉곤 했다. 호이스만스는 탁자 위에 석고상과 박제된 동물들을 진열했고 학생들은 그것들을 그렸다. 학생들이 그리는 동안 그는 학생들 사이를 지나다니며 충고하고 격려했다. 빈센트가 이 수업을 좋아

했을 터인데, 틸뷔르흐에서 2년을 보내는 동안 원근법을 제대로 습득하지 못했다는 것은 이상한 일이다. 호이스만스의 온갖 노력에도 그는 도저히 그 요령을 터득할 수가 없었다.

호이스만스는 단순히 교육법이 요구하는 교과과정을 이행하는데 만족하지 않고, 날씨가 허락할 때는 학생들을 야외로 데리고 나가 자연을 그리게 했다. 호이스만스는 미술의 새로운 사상을 받아들였고 그의 방법은 센트 백부의 강의를 절묘하게 보완하는 것이었다. 이것은 희귀한 기회였다. 펠스 교장은 틸뷔르흐가 네덜란드에서 미술교육의 중심지가 되기를 바랐으며, 300길더의 기부금을 마련해 15~17세기 거장들의 복제화를 구입해서 학생들이 감상하며 공부할 수 있도록 미술실의 벽에 걸어놓았다.

빈센트는 원근법을 제외한 다른 수업들은 잘 소화했으며, 성적도 상위권에 들었다. 그는 중학교에 입학하기 전에 흔히 거치는 예비교육을 받지 않았는데도 첫해의 시험을 쉽게 통과했다. 그러나 2학년 때는 사정이 바뀌었다. 펠스 교장이 물러나고 엄격한 규율에 자부심을 갖는 독일인 W. N. 펭거 박사가 후임으로 부임했다. 얼마 지나지 않아 교직원 사이에 분쟁이 일어나고 학생 몇 명이 퇴학당했다. 그러나 빈센트는 펭거의 노여움의 대상이 되지는 않았고 그가 징계 받았다는 처벌기록도 없다.

그러나 학교에 대한 그의 태도를 급격히 바꾸어놓은 일이 일어났다. 1868년 3월, 2학년이던 그는 갑자기 집으로 돌아온 뒤 두 번 다시 학교로 돌아가지 않았다. 무슨 일 때문에 그랬는지는 그의 생애의 커다란 수수께끼 가운데 하나이며, 그 후의 그의 행동을 이해하는 데 이 일은 마치 '잃어버린 열쇠'와 같다. 그 이유가 학과가 아니었음은 확실하다. 그는 제벤베르헨에서 성적이 뛰어났고, 틸뷔르흐에서도 시험을 잘 치렀기 때문이다. 유창한

외국어 실력은 대학 장학금을 받을 정도였다.

반 고흐 일가의 형편이 그의 학비를 더 이상 댈 수 없을 정도가 되었다는 추측도 있었다. 만일 그렇다면 2학기 도중에 자퇴시킬 그를 왜 학기 초에 학교로 보냈겠는가? 어쨌든 그는 센트 백부의 이름을 그대로 물려받은 '양자'나 다름없었으므로 학비가 필요했다면 분명히 그쪽에서 쉽게 마련해주었을 것이다. 우리가 알고 있는 것은 그해 3월에 집으로 돌아왔을 때 그의 삶은 완전히 정지해버렸다는 것이다. 할 일도 없었고 시간을 보낼 상대도 없었으며 미래를 위한 어떠한 계획도 없었다. 이유가 밝혀지지 않은 이 단절은 15개월 동안 지속되었다.

말년에 이와 비슷하게 아무것도 하지 않은 시기가 있었으나, 그때는 그가 정신장애로 고통을 겪고 있었던 것이 분명했다. 이 정신장애는 그를 한동안 광기에 사로잡히게 했고, 뒤이어 지독한 우울증에 빠져들게 했다. 이러한 증세가 틸뷔르흐에서도 일어났을 가능성은 있다. 그렇다면 틀림없이 꾀병이나 심술을 부리는 것으로 오해를 받았을지도 모르고, 증세가 계속되었다면 학교 측에서 그를 집으로 데려가라고 부모에게 요구했을지도 모른다. 그가 자퇴한 기록은 없지만, 그런 가능성을 배제할 수는 없다. 빈센트의 가족이 그에게 무언가 심상치 않은 일이 있다고 깨달은 것은 정신장애 때문에 그가 엉뚱한 행동을 하고 외모도 놀랄 만큼 변할 때뿐이었다. 그가 어떤 종류의 발작을 일으켰는데도 이것을 알아차리지 못했거나 오해했을 가능성이 아주 높다.

어떤 일이 있었든 학교를 그만둔 직후 그의 생활은 따분한 것이었음에 틀림없다. 그는 15세의 총명한 소년이었다. 그의 유일한 친구인 테오는 하루 종일 학교에 가 있었고, 그에게는 근처의

들판을 홀로 걷는 것 외에는 달리 지루한 시간을 보낼 방도가 없었다. 이렇게 1년이 지나갔다. 여동생 엘리자베트는 후에 오빠의 생애에 관한 책을 썼는데, 이 시기의 그를 다음과 같이 묘사했다.

그는 키가 컸는데도 골격이 튼튼했으며, 등은 다소 굽었고, 고개를 숙이는 나쁜 버릇이 있었다. 짧게 깎은 붉은 금발은 밀짚모자 밑에 숨겨져 있었다. 기묘한 얼굴에는 젊음이 없었다. 이마에는 벌써 주름이 가득했다. 넓고 야무진 이마 밑의 두 눈썹은 심각한 생각으로 바싹 붙어 있었다. 움푹 팬 작은 눈은 순간순간의 인상에 따라 파란색인가 하면 녹색이 되기도 했다.

엘리자베트는 또한 그의 '못생긴 외모' 뒤에 감추어진 모종의 정신적 갈등에 주목했다. 빈센트는 자기보다 어린 여동생들이나 동생에게 무관심했다. 막내인 코르는 겨우 한 살이었으며, 그보다 열다섯 살이나 어렸다. 그렇다면 정신적 갈등은 어떤 것이었을까? 우리는 나중에 발간된 편지를 통해 그가 자신의 생애를 무언가 값지고 유익한 것에 바치고 숭고한 목적에 헌신하기를 바랐다는 것을 알고 있다. 결국 그 목적은 그림이 되었지만, 열여섯 살 때에는 그러한 야심이 없었다. 인생의 목표를 찾겠다는 그의 소망은 방향조차 잡지 못했고, 하는 일이라고는 없이 하루하루를 허비하는 자신에게 화를 내고 있을 뿐이었다.

이 괴로운 시기에, 빈센트의 부모에게 확실한 것은 두 가지뿐이었다. 첫째는, 그들이 그에게 더 이상 돈을 쓸 수 없다는 것이었다. 그는 학교를 다닐 만큼 다녔고 이제는 다른 아이들 차례였다. 둘째는, 문제를 푸는 데 도움이 될 사람이 그들에게는 센트 백부밖에 없다는 것이었다. 센트 백부가 화상이 하는 일을 이야

기해줄 때면 빈센트는 언제나 매료되었으므로 이것이 위기에서 벗어나는 출구가 되지는 않았을까? 오늘날 우리에게 자리잡은 빈센트의 자유분방한 이미지를 고려하면, 테오도뤼스 목사는 자기 아들이 그런 직업을 갖는 것을 결코 허락하지 않았으리라고 생각할 수도 있다.

그러나 센트 백부가 데리고 있는 화가들은 거의 바보스러울 정도로 존경받고 있었다. 19세기 네덜란드에서 화상이란 얼마간 우아한 사업이었고, 센트 백부의 고객 가운데는 네덜란드 왕족들도 있었다. 예술가를 아웃사이더로, '사회에서 버림받은 사람'으로 보는 견해는 파리의 아방가르드 일파 사이에서 퍼지기 시작한 것이었다. 다른 누구보다도 빈센트가 그러한 이미지의 표본이 된 것은 그의 생애에서 적지 않은 아이러니라고 할 수 있다. 그러나 적어도 그 무렵, 네덜란드에서 화상은 목사나 그의 아내가 꺼릴 직업이 아니었다.

센트 백부는 기뻤다. 그는 항상 조카를 이 사업에 끌어들이고 싶어했다. 그는 구필 화랑과의 관계를 끊고 네덜란드로 돌아갈 결심을 이미 하고 있었다. 그렇게 되면 집안의 누군가가 사업을 물려받는 것보다 더 좋은 일은 없지 않은가. 그가 열심히 일하고, 장래성을 보인다면 백부의 후계자가 못 될 이유는 없었다.

빈센트는 그 제안에 동의했다. 그에게 달리 어떤 길이 있었을까? 15개월 동안 시간을 허비하며 빈둥댄 끝에 다시 마을을 떠나게 되자 그는 더없이 행복했다. 네덜란드의 행정수도인 헤이그는 모험하기에 알맞은 곳으로 느껴졌음에 틀림없다. 열여섯 살인 빈센트에게는 확실히 자신의 생애에서 처음 맞는 흥분의 시간이었을 것이다.

센트 백부가 모든 것을 준비하는 데는 다소 시간이 걸렸다. 그

러나 그의 오래된 화랑에 수습사원 자리가 마련되어 1869년 초여름에는 모든 것이 갖추어졌다. 정장을 차려입고, 구두를 반짝거리게 닦고, 다루기 힘든 머리카락을 산뜻하게 빗은 빈센트는 어린 시절의 세계에서 걸어나올 준비가 되었다. 그러나 이 새로운 모험에 대한 그의 흥분은 해안으로 가는 기차를 갈아타는 브레다에 닿아 부모의 마차에서 내렸을 때 그 어느 것도 스스로 내린 결정이 아니라는 자각에 의해 진정되었음에 틀림없다. 모든 것은 정해져 있었고, 그는 그저 묵묵히 따랐을 뿐이었다.

텅 빈 캔버스 1869~74년

때로 아주 어려운 일에 부닥치더라도 낙담하지 마라.
마침내 모든 일이 잘될 거다. 어느 누구도 처음부터
자기가 바라는 대로 할 수는 없다.

구필 화랑과 헤이그파

모든 준비는 끝났다. 빈센트는 부모의 친구인 로스의 집에서 하숙하게 되었다. 그 집은 그가 일하는 도시의 중심지에서 걸어서 10분 걸리는 랑게 베스텐마르크트에 있었으며, 이곳은 중산층의 꽤 큰 집들이 늘어선 평범한 거리였다. 이름도 모르는 하숙집에서 사는 것보다는 나았지만, 16세 소년에게는 더 많은 자유가 필요했을 것이다. 그러나 빈센트는 전혀 불평하지 않았다. 그는 같은 또래에 비해 훨씬 어려 보였으며, 조용한 시골생활을 해왔다. 4년간 헤이그에 사는 이 기간에 그의 독립심이 길러졌다. 한동안 그는 다른 사람이 제의하는 대로 따랐으며 친구들도 로스 부부가 소개해주었다.

그들의 조카 빌렘 발케스 빈센트와 동갑이어서 저절로 친구가 되었다. 헤이그는 빈센트의 외가의 고향이었기 때문에 친척들이 많이 살고 있었다. 특히 외삼촌인 아리에 카르벤튀스의 집은 그의 아내 소피(외숙모)와 세 딸로 떠들썩했다. 빈센트는 이러한 집안 분위기에 만족했다. 집에서 나누는 활기차고 지적인 대화에 비하면 하숙집의 저녁식사 때 나누는 대화는 다소 제한된 것이었지만, 그는 곧 로스 부부를 좋아하게 되었고 그 집을 떠난 뒤에도 오래도록 연락을 주고받았다.

빌렘도 마음에 드는 친구였다. 일요일이 되어 외출할 때면 두 사람은 작은 도시 헤이그의 시가지가 곧바로 주변의 숲이나 모래언덕과 통해 있는 점을 적극 이용했다. 17세기의 우아한 광장이 있는 옛 시가지를 제외하면 도시의 대부분은 전원주택가였고 너무 커버린 시골 같았다. 산책하기에 좋은 숲과 보트놀이를 할 수 있는 호수가 있었고, 무엇보다 멋진 곳은 근처에 있는 스헤베

닝겐 항이었다. 그림처럼 아름다운 이 작은 어촌 뒤로는 그곳 화가들이 즐겨 그린 모래언덕들이 한없이 뻗어 있었다. 모래언덕은 사실상 자연 그대로의 황무지였고, 끝없이 평탄한 풍경 중에는 놀라운 드라마가 연출되는 경우도 있었다. 사막의 움푹 팬 모래골짜기와 우뚝 솟은 모래마루는 갑자기 넓은 해변에서 산산이 부서지는 북해의 은회색 파도를 펼쳐 보였다. 해변에는 그물을 펴는 외로운 어부나 뒤집힌 배밖에 보이지 않았다.

편리한 도시 바로 곁에 숲과 바다가 있고 철도망까지 뻗어 있는 덕택에 헤이그는 예술가의 도시가 되었다. 플라츠에 있는 구필 화랑이 이 예술계의 중심이었다. 가로수가 늘어선 호수로 통해 있는 아담하고 우아한 광장인 플라츠 맞은편에는 예전에는 왕자의 거처였으나 지금은 왕실의 회화 컬렉션을 소장하고 있는 마우리초이스 왕립 미술관이 있었다. 왕실은 구필 화랑의 고객이었다.

구필 화랑이 네덜란드의 새로운 그림을 판매하기 시작했을 때, 고국에서 제작된 작품을 선호하는 애국적인 미술시장이 형성될 것이라는 센트 백부의 선견지명이 상당한 역할을 했음은 의심할 여지가 없다. 명성을 쌓아올린 구필 화랑은 1867년의 파리 박람회에서 '수상한' 화가들의 판화 컬렉션을 왕에게 바쳤고, 구필은 그 대가로 기사 작위를 받았다. 센트 백부의 화랑도 웬만큼 성장해 소피 왕비의 후원을 받을 수 있었다. 그녀 덕분에 사회적인 위신도 높아지고 고객도 늘어났다.

그러나 이 성공담에는 기묘한 모순이 있다. 이른바 '헤이그파' 화가들은 이 도시와 별로 관계가 없었다. 그들은 휴일에는 그림을 그리기 위해 헤이그로 왔지만 평일에는 언제나 더 활기찬 도시로 돌아갔고, 개중에는 파리에 살고 있는 사람조차 있었다.

센트 백부가 고용한 화가들이 헤이그파로 불린 것은 그들이 이 도시와 구체적인 관련이 있어서가 아니라 아틀리에에 파묻혀 작품 활동을 하는 암스테르담의 화가들과 뚜렷이 구별하기 위한 것이었다. 헤이그파는 전원과 자연, 그리고 야외에서 제작하는 새로운 미술의 상징이었다.

그러나 인위적으로 만들어진 대부분의 유파와 마찬가지로 이 정의도 면밀히 검증된 것은 아니었다. 그들 모두가 풍경화가는 아니었으며, 실내와 도시의 정경도 흔히 그렸다. 하지만 센트 백부가 이 유파의 시장을 성공적으로 창조한 덕택에 헤이그파라는 이름은 예상대로 실현된 예언이 되었다. 이 유파에 속한 화가들은 점점 더 자주 헤이그를 방문하기 시작했고, 마침내 이 도시에 정착하는 사람도 늘어났다.

빈센트로서는 운 좋게도, 그가 구필 화랑에서 일한 4년은 화가들이 헤이그로 이주한 시기와 일치했다. 그는 이 도시로 오는 화가들을 빠짐없이 알게 되었고, 그 가운데 적어도 세 사람은 미술계에 커다란 영향을 미쳤다. 물론 헤이그에 상주하는 화가들도 있었지만, 그들은 반 데르 마텐처럼 외따로 사는 개인주의자들인 경우가 많았다. 반 데르 마텐은 두 번 헤이그 시내에서 지냈지만 결국 아펠도른에 정착했다.

헤이그파의 화가로서 처음 이 도시에 집을 마련한 사람은 요제프 보스봄이었다. 무척 완고한 그는 가끔씩 17세기 의상을 입은 자그마한 사람들이 등장하는 교회 내부를 매우 정교하게 그렸다. 이 그림이 헤이그파 화가들이 표현하는 자연에 대한 사랑과는 완전히 무관함은 첫눈에 알 수 있다. 그러나 달리 보면 거기에는 헤이그파 전체를 하나로 묶는 요소가 두드러진다. 헤이그파 화가들은 누구나 과거로 시선을 돌려 베르메르, 반 데르 벨

트스, 데 호흐(Pieter de Hooch, 1629~84, 델프트파에 속하는 풍속화가—옮긴이) 같은 네덜란드 회화의 황금기를 그리워했고, 북해 연안의 저지대에 있는 도시, 농가와 해안을 주로 그린 일련의 화가들을 본보기로 삼았다.

새로 독립한 네덜란드 왕국이 특정 유파의 화가들을 정부 행정기관의 요직에 앉혀 많은 사람들이 끊어졌다고 느끼는 네덜란드 회화의 전통을 부활시키도록 한 것은 시의적절했다. 비록 기법이 새롭고 자연을 직접 보고 그리는 방식은 그 무렵 유럽 미술계에 널리 퍼져 있던 최신 경향의 것이었지만, 헤이그파는 본질적으로는 전통적이고 애국적이었다.

이 보수성은 장의사의 사무실처럼 딱딱하고 점잖은 4층짜리 구필 화랑 건물의 당당한 외관에도 반영되어 있었다. 축제일이나 왕실의 의식(儀式)이 있을 때면 건물의 전면에 꽃줄로 장식한 장막이 처지고 한가운데에는 커다란 네덜란드 삼색기가 지붕에서 2층까지 늘어뜨려졌다. 플라츠 뒤쪽의 좁은 거리는 고급 상점가였으며, 그곳에서 한가로이 걸어나온 사람들은 1층의 쇼윈도세 곳에 전시 중인 그림들을 감상할 수 있었다.

가게의 실내장식은 19세기 중반의 화려함과 고결함 사이의 불안한 균형을 보여주었다. 밝고 보풀이 많은 벽지는 수수하고 어두운 목제 가구의 가장자리와 대조를 이루었다. 화사하게 도금한 액자에 들어 있는 그림들은 마루에서 천장까지 걸려 있었고, 이는 태피스트리로 덮개를 씌운 의자에 앉아 있는 세련된 상류사회 인사와 대비되었다. 입구에는 무거운 벨벳 커튼이 축 늘어뜨려져 있었고, 닦아야 할 곳은 어디나 반짝반짝 빛나고 있었다. 그곳은 혈기왕성한 젊은 사원에게는 맞지 않는 곳이었다.

빈센트는 첫 출근을 한 날 그 경이로운 세계를 언뜻 보았을 뿐

이었다. 그는 수습사원으로서 뒤쪽 사무실에서 일을 익혀야만 했다. 그는 각지의 지점에 그림을 주문하거나 발송하는 일과 관련된 다량의 우편물을 처리했다. 구필 화랑의 세일즈맨은 예를 들어 브뤼셀이나 베를린에서는 어떤 작품을 입수할 수 있는가를 알고 있어야 했으며, 그와 동시에 자기 화랑에 들어온 새 작품 가운데서 다른 지점이 탐낼 만한 그림을 골라내는 예리한 안목도 갖추고 있어야 했다. 후에 빈센트가 앞쪽 전시장 담당으로 진급하고 테오가 구필 화랑의 다른 지점에 근무하게 되었을 때, 두 사람의 편지 내용에는 어떤 작품을 보내달라는 요청이 자주 있었다.

최초의 훈련기간이 끝나면 고객을 다루는 방법을 배웠다. 플라츠에 마차가 멈춰서면 고객들을 정중히 안내해야 했다. 남자들은 정장을 했고 여자들은 품이 넉넉하고 긴 겉옷에 스커트 뒷자락을 불룩하게 하기 위한 허리받이를 했다. 상급자들이 앞으로 나가 그들을 맞이하는 동안 빈센트처럼 직위가 낮은 사원들은 눈에 띄지 않는 곳에 얌전히 서서 무언가 가져오거나 운반할 것이 생기면 즉시 움직일 수 있도록 대기한다. 이일은 이따금 까다로운 성격을 드러내는 빈센트에게는 잘 맞지 않는 것 같지만, 이상하게도 이 젊은이는 자신의 역할을 다하며 그 일을 즐긴 듯하다. 이것은 헤이그 지점의 경영방식과도 상당한 관계가 있었다. 이 화랑이 늙은 사람들이 이끄는 역사가 오래되고 자리가 잡힌 곳이었다면, 그는 아마도 그 분위기에 숨이 막혔을 것이다. 운 좋게도 이곳은 아직 확장하고 발전하는 젊은 회사였으며, 총명하고 야심 있는 사람들에 의해 경영되고 있었다.

지점장인 헤르마뉘스 하이스베르튀스 테르스테흐는 나이가 빈센트보다 몇 살밖에 더 많지 않았다. 그는 외국서적을 수입해서

성과를 올린 적이 있었다. 센트 백부는 그의 싱싱한 열정을 꿰뚫어보고 그를 채용했던 것이다. 테르스테흐는 나이보다 어려 보였기 때문에 그가 지점장인 것을 알게 된 고객들은 대부분 깜짝 놀랐을 것이다. 당시 회사들의 분위기가 엄격했던 점에 비추어 보면, 테르스테흐가 직원들과 친밀하게 지낸 것은 매우 드문 경우였다. 물론 중역의 조카인 빈센트가 특별한 대우를 받을 수도 있었지만, 테르스테흐는 모든 직원들을 차별하지 않고 화랑 위층에 있는 아파트에 초대했다. 그는 그곳에서 아내와 어린 딸 벳시와 함께 살고 있었으며, 빈센트는 자주 그곳을 방문해 이 젊은 가족과 아주 친하게 지냈다.

이렇게 분위기가 편안했지만, 구필 화랑에서 종업원의 역할을 충실히 하는 것은 상당히 어렵다는 사실을 빈센트는 깨달았다. 화랑에서는 화구도 팔았지만, 그것은 중요한 수입원이라기보다는 화랑과 거래하는 화가들의 편익을 위한 부업이었다. 따라서 이곳을 단순한 미술상점으로, 빈센트와 다른 종업원들을 단순한 점원으로 생각하는 것은 잘못이었다. 그렇지만 그들은 또한 오늘날 경매장의 가격사정관처럼 전시 중인 걸작들을 오만하게 감정하는 미술전문가도 아니었다. 구필 화랑의 이상적인 직원은 지식과 겸손한 태도가 미묘하게 어우러진 인물이어야 했다. 상상력이 풍부한 고객들이 자신이 원하는 것이 무엇인가를 정확히 알고 있으면 그들의 취미를 칭찬해주고 작품을 팔면 된다. 다소 조언이 필요한 고객이 분명하면, 부드러운 언변으로 그 작품을 애초에 선택한 사람은 직원이 아니라 고객 자신이라는 생각을 갖도록 해야 한다. 이처럼 미묘한 역할을 빈센트가 그리 어렵지 않게 아무런 불평 없이 매끄럽게 해낸 것은 작은 기적과도 같다.

물론 그 일에는 매력도 많았다. 백부의 단색 판화를 본 뒤 처음 대하는 진품 회화는 짜릿한 원색, 유화물감과 유약의 잊을 수 없는 냄새로 그를 사로잡았다. 그 무엇보다도 그에게는 자신을 시험해보고 싶은 욕망도 있었다. 첫 직장에서 성공하겠다는 순수한 의지가 있었기 때문에 그에게는 모든 것이 중요하고 흥미로웠다. 빈센트의 이 모든 열의를 간파하고 있었음이 분명한 테르스테흐는 그를 사진복제 부서의 책임자로 발탁했다. 이 새 부서는 이익을 많이 내는 곳이었다. 빈센트는 백 장을 판 날도 있었다고 테오에게 말했다. 엄밀한 의미에서 이것은 미술품 거래는 아니었지만, 이 젊은이에게 상당한 만족감을 주었음은 의심할 여지가 없다.

밀레를 만나다

비로소 미술과 관련을 맺게 된 빈센트는 화랑에서 얼마 걸리지 않는 마우리초이스 왕립 미술관을 처음으로 방문했다. 궁전이라기보다는 커다란 저택이라는 느낌을 주는 이 미술관은 개인 컬렉션의 분위기를 지니고 있었다. 건물은 그다지 크지 않았지만, 빌렘 3세가 수집한 작품에 공식적으로 구입한 작품들을 더한 컬렉션은 확실히 당시 일반인에게 공개된 북유럽 회화 컬렉션으로서는 가장 우수했다. 렘브란트의 「해부학 강의」, 루벤스(Peter Paul Rubens, 1577~1640)의 장엄한 초상화, 얀 브뢰헬(Jan Bruegel de Oudere, 1568~1625)과 홀바인(Hans Holbein the Elder, 1465경~1524)의 작품 등 대작과 갑자기 마주친 16세의 빈센트에게 그 방문은 일생에서 가장 잊을 수 없는 경험이 되었을 것이다.

그런데도 그는 유별나게 그에 대해 침묵을 지켰다. 마우리초이스의 컬렉션 가운데서 그는 단지 두 작품에 대해서만 애정을 표현했다. 로이스달(Jacob van Ruisdael, 1628경~82)의「하를렘의 전망」과 베르메르의「델프트의 전망」은 둘 다 헤이그파가 대단히 숭배한 네덜란드의 풍경을 담고 있었으며, 빈센트에게도 이미 친숙한 양식의 그림이었다. 그가 자신이 잘 알고 있는 것을 좋아하고 처음에는 '고상한' 예술의 위엄 있는 초상화와 관능적인 누드에 저항감을 느낀 것은 당연하다. 그러나 그는 미술의 다양한 유파와 시대를 폭넓게 이해하고 평가하게 된 이후에도 자신이 맨 처음에 좋아했던 미술, 즉 북해연안 저지대의 미술을 여전히 사랑했으며, 상상에 의해 풍경을 그리는 것보다 일상생활 속에서 관찰한 것들을 충실히 그리는 데 더 많은 관심을 보였다.

화랑이 소장하고 있는 작품에 대해서도 마찬가지였다. 박엽지에 정성들여 싼 판화들이 들어 있는 우아한 캐비닛과 가죽으로 장정한 포트폴리오들은 빈센트가 당시의 다양한 미술경향을 거의 모두 공부할 수 있는 기회를 제공해주었다. 아돌프 구필은 화가가 되려던 생각을 포기하고 판화 인쇄업자로서 탁월한 능력을 발휘하기 시작했으며, 파리의 샤탈 거리에 있는 인쇄공방에서는 인상적인 작품들이 찍혀 나왔다. 매년 개최되는 살롱의 취향을 따르는 것이 구필의 방침이었다. 그는 메달 수상자들과 계약을 맺고 즉시 그들의 수상작을 찍어냈다. 당시 원화가 판매되기 시작한 지는 얼마 되지 않았다.

고객들을 화랑에 끌어들인 것도 풍부한 판화였다. 아돌프 구필의 딸 마리는 당시 꽤 인기 있던 화가 제롬(Jean-Léon Gérôme, 1824~1904)과 결혼했다.「시저의 죽음」처럼 고대를 주제로 한

작품과 아라비아의 생활을 그린 그의 작품은 당시 대단한 인기를 누렸다. 신중하게 구상된 구도와 높은 완성도 면에서도 제롬의 작품은 빈센트가 동경하던 투박한 자연파 회화와는 정반대였다. 아돌프 구필이 프랑스 일류 화가들의 화실에 출입하게 된 것은 제롬 덕택이었다. 이윽고 살롱을 지배하던 그들의 작품이 구필 화랑의 캐비닛과 포트폴리오에 자리잡게 되었다.

이 모든 것을 빈센트는 쉽게 무시했다. 그가 추구한 것은 다른 프랑스 미술, 즉 센트 백부가 권장한 바르비종파의 작품이었다. 문제는 그 작품들이 복제된 것이어서 때로는 원화의 향기를 완전히 맛볼 수 없다는 것이었다. 이 유파가 광막하고 인적이 없는 풍경만을 그리고 있다는 의문이 생겨나기도 했다. 그림을 한 장 넘기면 거의 비슷한 작품이 또 나타났고, 연못에서 물을 마시고 있는 소와 숲 속의 개간지도 여기저기 보였다. 이 똑같음 속에서 단 한 사람만이 두드러졌다. 그는 밀레(Jean-François Millet, 1814~75)였다.

구필 화랑에서 밀레의 복제화를 본 순간, 빈센트는 그것이야말로 자기의 내면이 감응할 수 있는 작품임을 깨달았다. 밀레의 「이삭 줍는 사람들」은 1857년의 살롱에서 센세이션을 일으켰으므로 구필 화랑은 흔쾌히 그 작품을 취급했다. 빈센트가 그 복제화를 본 순간 「이삭 줍는 사람들」은 그에게 영감을 주는 작품들로 이루어진 '마음속의 화랑'에 소장되었다. 이 작품이 빈센트를 감동시킨 것은 표면의 아름다움이 아니라 거기에서 해석해낼 수 있는 어떤 것이었다. 그는 자신의 시골생활의 경험에 비추어서, 밀레가 밭에서 일하는 여인들의 매력적인 정경 이상의 것을 제시하고 있음을 알 수 있었다. 허리를 숙여 밀 이삭을 줍고 있는 세 여인은 보통 농민이 아니었다. 보통 농민은 배경에서 수확을

판화로 제작된 밀레의 「들일」은 빈센트에게 가장 큰 영향을 미쳤다.

하고 있는 마을 사람들이었고, 밀레가 사실상 관심을 기울인 것
은 버림받은 사람들이었다.

빈센트가 알고 있었던 것처럼, 이삭을 줍는 사람들은 수확이
끝난 뒤 허락을 얻어 들판에 들어가 그곳에 흩어져 있는 이삭을
주워 겨우 생계를 유지하는 가난한 이들이었다. 빈센트는 그 무
렵 노동의 신성함을 찬양하는 미술에 익숙해져 있었다. 그러한
작품들은 농민의 생활이 존엄하고 고귀하다고 말하고 있었으나,
밀레의 「이삭 줍는 사람들」은 그러한 소박한 신앙심을 훨씬 뛰어
넘고 있었다.

밀레는 진보적이고 정치적인 발언을 하고 있는 듯했다. 그러
나 빈센트가 본 것은 수수한 흑백 판화였다는 사실을 명심하는
것이 중요하다. 그가 원화를 보았다면 그 충격은 완화되었을 것
이다. 선명한 색채와 빛을 곁들이면 밀레의 인물들은 제단화의
특성이 강해진다. 원색으로 그려지면, 이삭을 줍는 여인들은 영
원하고 신성하며 그들의 노동은 거룩하다. 그러나 판화에는 정

쥘 브르통, 「아르투아의 보리밭의 축복」.

치 만화의 힘, 선전(宣傳)의 행위가 있다. 빈센트가 본 것은 판화였다.

구필 화랑이 취급한 판화는 원화와는 '거리'가 있었으며, 판화를 제작하는 인쇄공의 솜씨도 다양했다. 밀레의 복제화 중에서 가장 뛰어난 것은 「들일」이었다. 이 작품은 나무자르기, 양털깎기, 실잣기 등 시골생활의 힘든 일 열 가지를 종이 한 장에 담고 있다. 그러나 농부 두 명이 들판에 서서 머리를 숙여 기도하고 있는 「만종」 같은 다른 작품의 복제화는 밀레의 걸작에 담겨 있는 미묘한 인상을 조잡하게 전했다.

이와 같은 왜곡은 빈센트가 초기 시절에 보았던 다른 작품에서도 마찬가지였다. 북프랑스의 화가 쥘 브르통(Jules Breton)은 작은 마을의 외곽을 지나가는 종교행렬을 그린 대작 「아르투아의 보리밭의 축복」으로 1857년의 살롱에서 명성을 얻었다. 이 작품 역시 원화로 보았다면 빈센트는 브르통이 밀레보다 강렬하지는 않지만 더 감상적이라는 사실을 깨달았겠지만, 그의 그림 역시 단조로운 흑백 판화로만 보았다. 「아르투아의 보리밭의 축복」에

서 브르통은 농민들의 삶보다 그들의 의상과 의식을 상세히 묘사하는 데 더욱 관심을 기울였다. 성찬식의 빵이 밭을 가로질러 운반되는 동안, 농민들은 등을 돌린 채 무릎을 꿇고 있을 따름이다.

브르통의 그림에는 이삭을 줍는 빈민들이 없다. 아마 그들은 사제가 지나간 다음에 나타날 것이다. 브르통은 '밀레의 온건한 대역배우'로 혹평을 받았지만, 빈센트는 그렇게 보지 않았다. 「아르투아의 보리밭의 축복」과 같은 작품에 그려진 소박한 신앙은 빈센트가 존경하는 화가들의 판테온에 한 자리를 차지하기에 충분했다. 그리고 브르통의 작품에 등장하는 행렬과 부친의 서재에 있었던 반 데르 마텐의 다른 행렬 사이에는 그 미덕을 높이 쳐줄 만한 분명한 연관이 있었다.

미술에는 단순히 관찰한 세계를 그려내는 기술 이상의 것이 있음이 빈센트에게는 점점 더 분명해지고 있었다. 현실에 기초한 미술에 대한 초기의 애정을 결코 버리지 않았지만, 그는 자연을 충실히 관찰함으로써 상당히 많은 것을 할 수 있음을 알게 되었다. 그러한 발견에 그는 흥분했고 경제사정이 허용하는 한, 그는 자신의 마음을 특히 사로잡는 판화를 사곤 했다. 이것이 나중에 본격적인 판화수집으로 이어지지만, 이때까지만 해도 아직 진지하고 전문적인 수집은 아니었다. 방을 밝게 장식할 수 있는 기묘한 것들에 감동하는 열정적인 아마추어의 취미에 가까웠다.

그 당시, 빈센트는 판화 이외에는 동시대의 프랑스 미술에 관해 거의 몰랐다. 화가들에 관해 알게 된 것은 한참 뒤의 일이었다. 그가 알고 있는 '진짜' 화가들은 화랑을 통해 만난 그 지역 화가들에 국한돼 있었다. 그들이 주로 만난 곳도 구필 화랑이었다. 그들은 작품을 전해주거나, 상담을 하거나, 다른 화가들의 작업을 살펴보기 위해 화랑을 방문했다. 화가들을 만나 이야기

를 나누는 것은 미술에 대한 관심 때문에 화랑에 취직한 젊은 직원들에게는 주요한 자극제였다. 멋진 옷을 말쑥하게 차려입고 활기차게 돌아다니는 헤이그파 화가들은 농부의 헐렁한 바지에 밀짚모자를 쓴 '촌티 나는' 바르비종파 화가들에 비하면 휴일에 스케치하러 나가는 신사에 더 가까웠다. 헤이그파 화가들에게는 직업적인 분위기가 있었다. 프랑스식의 유별남은 없었고 프랑스인의 도덕성은 더더욱 없었다. 이 도시에 정착하는 화가들이 늘어남에 따라 빈센트는 그들을 하나하나 알게 되었다. 그는 그들을 좋아했고 그들의 방식이 화가로서 적절치 않다고 생각할 이유는 없었다.

빈센트가 헤이그에 온 직후에, 맨처음 이 도시에 도착한 화가는 이스라엘스(Jozef Israëls, 1824~1911)였다. 그 무렵 결혼해 두 아이를 기르고 있던 그는 속박 없이 멋대로 지낼 수 있는 시절은 이미 끝났음을 느끼고 있었다. 아이들이 좀더 큰 뒤에는 사생여행을 떠날 수 있겠지만, 당장에는 헤이그에 정착할 수밖에 없었다. 빈센트가 이스라엘스를 처음 만났을 때 그는 47세였으나, 작은 체구, 둥글게 휘어진 등, 반백의 턱수염은 사람들을 응시하는 자그마한 금속테 안경과 더불어 그를 탈무드 학자처럼 보이게 했다. 그는 실제로 미술을 시작하기 전에 라비가 되려고 생각했는데, 장차 빈센트 역시 같은 길을 걷게 된다.

두 사람이 만났을 때, 이스라엘스는 이미 유명했다. 그는 원래 역사화가로 이름을 떨쳤으나 바르비종의 밀레를 방문한 뒤에는 새로운 미술로 전환했다. 그후 그는 네덜란드의 어촌인 잔트보르트에서 살았으며, 밀레가 농민을 그린 것과 마찬가지로 그곳에서 어부들의 자질구레한 일상생활을 그렸다. 이스라엘스는 명암을 극적으로 살리는 데 탁월한 능력을 보였는데, 이는 확실히

렘브란트의 계보를 잇는 것이었다. 어부가 난로 곁에서 파이프에 불을 붙이는 동안 숟가락으로 아기에게 음식을 먹이는 그의 아내, 농사를 짓는 여인이 팬케이크를 굽는 것을 곁에서 지켜보는 아이들은 마치 드라마의 한 장면 같다.

가끔 현실의 드라마가 개입하기도 한다. 온 마을이 난파선의 희생자들을 구조하려고 애쓰는 것을 목격하고 그린 그의 작품에는 밀레에 못지않은 힘이 넘쳐흐른다. 사실 빈센트에게 이스라엘스는 만날 수 없는 이 프랑스 화가를 대신하는 인물이었다. 이스라엘스는 색채가 풍부한 밀레였던 것이다. 유감스럽게도, 암갈색 물감의 사용으로 그의 작품들이 회복할 수 없이 어두워졌기 때문에 우리는 빈센트가 느꼈던 즐거움을 공유할 수 없다.

당시의 비평용어를 사용하자면, 이스라엘스는 '색채의 화가'라기보다는 '빛의 화가'였다. 그는 또한 평생 동안 헤이그파의 창시자라는 공적을 인정받았지만, 되돌아보면 구약성서에서 주제를 즐겨 찾은 그의 특색은 자연을 솔직하게 그린 헤이그파보다는 그의 사부인 밀레에 더 가까웠다. 그러나 그는 구필 화랑이 거래한 그곳의 화가 가운데서 가장 성공했으며, 외국에서도 꽤 인기가 있었고, 부유한 후원자들도 많았다. 그는 시내에 프랑스식 저택을, 스헤베닝겐에 여름별장을 샀다. 시내의 아틀리에에는 값비싼 카펫이 깔려 있었고, 거실에는 고급 가구들이 갖추어져 있었다. 이곳과 그다지 어울리지 않는 이스라엘스는 재킷에 나비넥타이를 하고 앉아 그림을 그렸다.

그러나 그러한 세속적인 성공에도 불구하고, 그에게는 빈센트가 일체감을 느낄 만한 것들이 많았다. 이스라엘스 역시 다소 까다롭고 신경질적인 사람이었으며 해변의 집 근처에 있는 모래밭을 따라 해질녘에 혼자 산책하는 것을 좋아했다. 그는 상세한 부

분까지 신속하게 스케치하는 버릇이 있었는데, 이것들은 결코 완성된 작품은 아니었고 단지 윤곽만 대충 그린 것이거나 삽화 초고와 같은 것이었다. 헤이그 시대의 빈센트에게도 이러한 습관이 배어 있었다. 거기에는 작품을 창작한다는 생각이 없었으며, 단지 편지의 여백에 자주 적어두는 비망록 같은 것이었다.

빈센트는 화랑 근처에 있는 연못 곁의 오솔길을 스케치하고 인근의 운하도 그렸다. 멋대로 그린 이 작품들은 어린 시절에 그린 명암이 뚜렷한 작품들보다 완성도에서 훨씬 떨어졌다. 빈센트처럼 그림과 화가들에 둘러싸여 있다 보면 그림을 그리고 싶어지는 것은 놀라운 일이 아니다. 그렇지만 그 정도에서 더 나아가지는 못했다. 당시 그가 한 말이나 그가 쓴 글 중에는 화가가 되려고 했음을 암시할 만한 것이 전혀 없다.

몽마르트르와 바르비종

1870년 여름이 끝나갈 무렵, 빈센트는 매력적인 인물을 소개받았다. 그의 단정한 자세는 군인 분위기를 풍겼으나, 마구 헝클어진 턱수염과는 별로 어울리지 않았다. 빈센트는 32세의 모베(Anton Mauve, 1838~88)가 헤이그에 도착했을 때 첫눈에 강한 인상을 받았으며, 금방 가까워져 친구가 되었다. 그는 이미 모베의 작품을 알고 있었으며, 그의 작품은 헤이그파 미술의 대중적인 개념에 근접해 있었다. 모베는 그림을 그리는 시간의 대부분을 스헤베닝겐의 해변이나 주변의 숲에서 보냈다. 모래언덕 근처의 밭에서 열심히 일하는 농민을 그린 작품은 헤이그파가 표상한다고 생각되는 모든 요소를 구현한 것이었다.

모베는 밀레와 이스라엘스의 종교적 색채를 거의 드러내지 않

안톤 모베.

은 반면, 자연의 직접성, 그 변하는 빛의 순간적 효과를 포착하기 위해 재빠르고 심지어 난폭하기까지 한 화법을 사용했다. 이점에서 모베는 당시 프랑스에서 바르비종파를 대체해 발전하고 있던 새로운 회화에 더 가까웠다. 그리고 빈센트에게 모베는 네덜란드에서 성장한 작품 경향과 나중에 파리에서 발견한 새로운 미술을 잇는 가교 역할을 했다.

소심한 이스라엘스와는 달리 모베는 의지가 강한 사람이었는데, 빈센트가 그를 세상 경험이 풍부한 형처럼 여기며 가까이 한 것은 결코 이상하지 않다. 빈센트는 성미가 무뚝뚝하고 까다로웠으나, 모베는 자신만만하고 세속적이었다. 그러나 언제나 편안하게 교제할 수 있는 상대는 아니었다. 모베의 자만은 오만과 종이 한 장 차이였다. 모베의 자화상에 그려진 경멸이 담긴 눈매와 다소 건방지게 기울인 머리의 모습에는 자신의 의견과 다른 것을 일절 용납하지 못하는 그의 성격의 일면이 잘 드러나 있다. 그는 자

신의 감정을 절대로 숨기지 못하는 것에 자부심을 느끼는 그런 부류의 인간이었으며, 퉁명스럽고 노골적인 성격이 때로는 무감각에 가까울 정도였다. 그러나 불안정한 빈센트에게는 이것마저 모베의 성숙을 드러내는 또 하나의 징표로 비쳐졌다.

헤이그에 도착한 직후, 모베는 피 외숙모에게 소개되었고 이 집에 본격적으로 드나들었다. 그는 곧 그녀의 딸 가운데 하나이며 빈센트의 사촌인 예트에게 마음이 끌렸고 예트 역시 그가 마음에 든 것 같았다. 이윽고 모베와 빈센트는 함께 이 집을 방문하게 되었다. 빈센트는 모베를 더 잘 알게 되었을 때, 두 사람에게 공통점이 있음을 깨달았다. 모베 역시 원인을 알 수 없는 우울증을 심하게 앓고 있었던 것이다. 모베가 헤이그에서 처음 일으킨 발작은 끔찍했다. 상태가 너무나도 나빠서 그의 친구들은 그가 자해하는 것을 막기 위해 주위에서 지키고 있어야만 했다. 이처럼 모베는 가끔 예리하고 민감해졌지만, 빈센트는 잘 이해하고 눈감아주었다. 어쨌든 그는 자기보다 나이가 많은 이 남자에게서 많은 것을 배웠다.

모베는 여행을 자주 다녔으며, 미술에 대한 그의 솔직한 생각은 빈센트가 많은 것을 더욱 명료하게 볼 수 있게 해주었다. 프랑스에서 들려오는 혼란스러운 소식에 관해 불안해하는 이야기들이 헤이그 화단에 떠돌기 시작한 것은 모베가 헤이그에 도착할 무렵이었다. 그들의 작품 가운데 상당수가 구필 화랑의 지점을 통해 유통되었기 때문에, 프랑스의 미술거래에 영향을 미치는 것은 무엇이든 헤이그의 화가들에게도 영향을 미치는 게 당연하다고 여겨졌다. 프랑스와 독일은 에스파냐의 왕위계승 문제를 놓고 제3자로서는 이해할 수 없는 분쟁을 벌이고 있었다. 자세한 정보를 입수하고 있는 사람들은 그것이 실은 권력을 장악

몽마르트르 언덕.

한 비스마르크가 성급한 프랑스 황제의 고삐를 조이려는 힘겨루기임을 알고 있었다.

사태의 심각성을 처음으로 알려온 곳은 몽마르트르에 있는 구필 화랑이었다. 몽마르트르와 주변 거리는 전쟁을 지지하는 대규모 시위로 소란스러웠다. 네덜란드 사람들의 눈에는 프랑스와 나폴레옹 3세의 이미지가 너무나 강했기 때문에, 대대수가 전쟁이 일어나면 프랑스가 승리할 것이라고 생각했다. 그래서 준비가 부족한 프랑스군이 세단이라는 곳에서 갑자기 항복했다는 소식이 전해졌을 때는 매우 놀란 나머지 처음에는 믿지를 못했다. 9월이 되어 며칠 지난 뒤에는 나폴레옹 3세가 프로이센(프러시아)의 포로가 되었다는 더 나쁜 소식이 들려왔다. 상대적으로 고립되어 있던 헤이그의 화가들조차 파리를 유럽의 문화수도로 여기고 있던 사람들과 마찬가지로 실망을 감추지 못했다. 그들이 알고 있던 세계는 몇 주만에 산산조각 났고, 점령된 도시에서 살고 있는 친구를 걱정하는 사람도 많았다.

그해가 끝날 무렵에는 사태가 더욱 악화되었다. 당시 프랑스

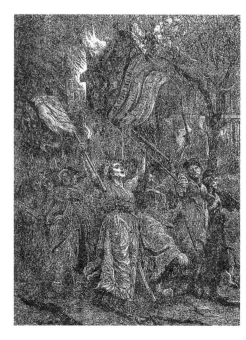

보이드 호턴,
「코뮌 아니면 죽음을 달라:
몽마르트르의 여인들」
(『그래픽』지에 실림),
1871.

의 상황에 넌덜머리가 나고 국가적 혼란 상태에서 질서를 세우고자 했던 파리 시민들은 스위스의 주(州)와 비슷한 독립된 코뮌을 세웠다(프랑스-프로이센 전쟁에서 프랑스의 패배와 나폴레옹 3세의 제2제정이 몰락하는 과정에서 파리 시민들이 프랑스 정부에 대항해서 봉기를 일으켰다—옮긴이). 그후 이 파리 코뮌은 세계 사회주의의 요람으로 찬양되었지만, 여기에는 분명한 방침이 거의 없었다. 처음부터 의견이 분열되었고, 베르사유 근처의 임시정부에 반대하는 다소 성급한 결정을 내렸을 때 그것은 예상대로 결렬되었다.

전장에서 멀리 떨어져 있어서 때때로 전해지는 부정확한 정보에 의존해야 하는 이들에게는 이 모든 것이 분명하지가 않았다. 파리 시민들은 저항을 계속하고 있으며, 기아 직전의 상태에서

쥐와 다른 해충들을 잡아먹었다는 소식은 여과되었다. 대단원의 막이 내린 얼마 뒤에야 5월 말의 '피로 얼룩진 주'(Bloody Week)에 일어난 무서운 사건들이 전해졌다. 그 일주일 동안 마크 마옹 원수의 군대가 마지막까지 남은 파리 코뮌 지지자들을 학살했다. 일부는 페르라세즈 공동묘지에서, 나머지는 몽마르트르 언덕에서 살해되었다. 그 어떤 진실이 감춰져 있든, 이러한 소식은 전설의 빛에 둘러싸인 채 전해졌다. 그리고 그 소식들이 사실이든 아니든 학살된 코뮌 일파들은 지금은 영웅이 되어 있다.

젊은 빈센트에게 이것은 그때까지 그의 인생에서 가장 중요한 정치적 사건이었다. 나중에 그는 코뮌을 지키기 위해 행진하는 파리의 여인들을 그린 판화를 자신의 컬렉션에 추가했다. 그때까지 그가 알고 있는 것이라고는 네덜란드의 평온하고 고요한 정치생활뿐이었다. 이때 그는 처음으로 폭력과 죽음을 멀리서 엿보게 되었다.

새로 선포된 제3공화국이 프랑스 수도를 정상상태로 회복시키기 위해 재빨리 움직였지만, 붕괴의 즉각적인 여파로서 수많은 외국인들이 엄청난 피해를 입은 이 도시를 떠났다. 네덜란드의 화가 야코프 마리스(Jacob Maris, 1837~99)는 이 사건이 없었더라면 아마 프랑스에 머물렀을 것이다. 그의 살찐 체격과 목덜미까지 늘어뜨린 장발은 카페의 테이블에 앉아 예술과 인생에 관해 이야기를 나누는 파리 문화인의 이미지에 잘 어울렸다. 하지만 또 무슨 일이 벌어질 것인지는 아무도 몰랐으며, 모두들 파리를 떠나고 있는 상황에서는 고국으로 돌아가는 것이 최선이었다.

마리스에게는 동생이 두 명 있었다. 둘 다 화가였지만 성격은 매우 달랐다. 막내동생인 빌렘이 가장 '헤이그파'다운 화풍을 지니고 있었다. 그는 이 지방의 풍경을 그렸으며, 근처의 농가에서

다소 애처로이 풀을 뜯어먹고 있는 홀스타인(네덜란드 북구와 프리슬란트가 원산지인 대형 젖소 품종—옮긴이) 종의 소를 그리는 것을 좋아했다. 그의 형인 마타이스(Matthijs Maris)는 가장 유별났으며, 여러 면에서 제일 매력적이었다. 처음부터 그의 작품은 현실에서 벗어나 환상의 세계로 들어갔으며, 유령이 나올 듯한 성과 베일을 쓴 신비로운 여인들을 그렸다. 그는 결국 런던으로 가서 슬프고도 고독한 무명으로 떠돌았다. 시대를 앞서간 그는 틀에 박힌 분류에는 끼어들기 어려웠다. 최근에 와서야 그는 새롭게 숭배의 대상이 되고 있다.

빈센트와 가장 가까웠던 사람은 맏형인 야코프였다. 그의 그림에는 이스라엘스의 작품에서 볼 수 있는 것과 같은 현실참여의 경향—모래언덕에서 쉬고 있는 피곤한 어부 아낙, 집집마다 돌아다니며 구걸하는 어린이들 등—이 엿보였고, 놀라운 일은 아니지만 역시 밀레의 영향을 어렴풋이 탐지할 수 있었다. 야코프는 물론 이 대가의 최근 소식도 알고 있었다. 바르비종은 파리에서 가까웠는데도 밀레는 코뮌을 지지하지 않았다. 밀레는 결코 쉽게 분류할 수 없는 사람이었으며, 그는 다른 사람들의 정치판에 휩쓸려들 이유가 없다고 생각했다. 당시 50대 후반이던 그는 자신이 그림으로 그리던 사람들과 지내는 것을 더 좋아했다.

바르비종은 외길을 따라 하얗게 회칠한 집들이 줄지어 늘어서 있는 자그마한 마을에 지나지 않았다. 밀레는 그 가운데 한 집을 빌렸고, 인정 많은 집주인은 인근에 화실을 지어주었다. 여기서의 생활은 도시에 거주하는 사람들의 이상인 품위 있는 전원생활과는 거리가 멀었지만, 전설처럼 이야기되고 있는 극빈한 생활도 아니었다. 수입도 넉넉했고 보살펴주는 가정부도 있었다.

밀레는 탄탄한 체구와 덥수룩한 턱수염 때문에 노동자처럼 보였지만, 야외로 그림을 그리러 나갈 때 나막신을 신고 높은 밀짚모자를 쓰는 것은 그것들이 편하고 자기가 그리고 싶은 농민들 사이를 눈에 거슬리지 않고 돌아다닐 수 있도록 해주기 때문이지, 농민처럼 살고 싶은 욕구 때문은 아니었다. 그러나 영웅을 찾는 세상에서 밀레가 자신이 그린 소박한 농민처럼 신격화되는 것은 불가피했다. 빈센트가 이 위대한 인물에 대해 갖고 있던 이미지도 그 전설에서 유래한 것이었다. 밀레는 숭배받는 화가일 뿐 아니라 추종해야 할 예언자였다.

당시에는 아무런 징후를 보이지 않았지만, 우리는 빈센트의 나중의 행동을 통해 그가 가난한 사람들과 불행한 사람들에게 본능적으로 깊은 호감을 품고 있었음을 알고 있다. 종교적인 집안에서 자랐기 때문에 그가 부친의 신앙에 반발했으리라고 추측할 수도 있다. 그러나 그 반대였다. 그는 화랑에서 장시간 근무한 뒤에도 플라츠에서 멀지 않은 바헌 거리에 살고 있는 힐이라는 선생으로부터 성서 개인교습을 받았다. 성서 공부가 자신에게 매우 중요하다고 믿었으므로 자발적으로 열심히 했다.

밀레의 신념과 소박하고 헌신적인 생활에 대한 이야기는 이 젊은이의 사고방식에 깊은 영향을 미쳤다. 빈센트는 불만 같은 것은 품지 않았고, 자신의 직업도 이상적이라고 믿었다. 그가 만난 화가들도 그를 좋아했으며 자신들의 화실에 초대하기도 했다. 그는 어느 의미에서는 냉담하고 태어날 때부터 고립적인 인물이었으며 학구적이고 신앙심이 두터웠지만 그다지 겉으로 드러내지는 않았다. 그가 가장 좋아한 것은 독서였고, 이를 위해서는 헤이그가 이상적인 도시였다. 헤이그는 외교의 기지였기 때문에 런던과 파리의 신간들을 즉시 공급하는 서점들이 있었다.

독서가 빈센트

테르스테흐는 서적 수입을 그만두었지만, 여전히 문학책을 열심히 읽었다. 빈센트가 화랑 위에 있는 그의 아파트로 놀러갈 때마다 그들은 신작들에 대해 이런저런 이야기를 나누었다. 빈센트는 드디어 서점 주인인 반 스토쿰 가족과 친해졌고 문학모임에도 초대되었다. 이 모든 것이 외국어를 유창하게 하는 것과 어울려서 그후 그는 평생 프랑스 시와 역사, 영국 소설에 대한 열정을 간직하게 되었다. 그림에 대한 취미는 폭넓었지만 한계는 뚜렷했다. 처음부터 그는 일상생활을 다룬 책을 좋아했고 여기에서 분명한 도덕적 교훈을 이끌어내곤 했다.

그는 디킨스와 조지 엘리엇의 소설을 즐겨 읽었으며, 또한 그림을 소재로 한 시나 거장의 작품과 관련된 소설 등 미술에 관해 조금이라도 언급된 책이라면 무엇이든 찾아 읽었다. 그는 꾸준히 읽었으며 항상 열정적인 논평까지 곁들여 가족과 친구들에게 책을 추천하거나 빌려주었다. 미술과 책에 대한 사랑은 흔히 하나로 합치되지만, 빈센트는 그 정도가 심했다. 많은 화가들은 자신을 사색가라기보다는 실제적인 인간이라고 생각하지만, 빈센트는 전혀 달랐다. 그는 처음부터 이 둘을 하나로 합치고자 애썼다. 그림은 자신이 읽은 것을 밝히는 데 도움이 되고, 책은 자신이 본 것을 설명해준다고 생각했다.

이는 칭찬할 만한 생각이지만, 교양이 적은 사람들과 교제하는 것을 쉽지 않게 만들었다. 가련한 빌렘 발케스는 빈센트가 사귀기에 까다로운 사람이라고 생각했음에 틀림없다. 빈센트는 읽은 책의 내용을 매우 예리하게 파악했지만, 현실상황에 대해서는 그렇지 못했다. 그는 피 외숙모 집에서 모베가 그의 사촌에게

구애하는 것을 지켜보았지만 거기에서 아무것도 배우지 못했다. 사랑의 시나 젊은이들이 연애하는 소설을 즐겁게 읽었지만, 나이 든 사람들과 사귀며 온통 예술과 책에 관해 대화를 나누는 것을 더 즐겼다. 모베가 거침없이 늘어놓는 잡담 같은 것은 해보지도 않았거나 아니면 싫어했던 듯하다.

그렇다고 불행하지는 않았다. 1871년 3월, 열여덟번째 생일을 맞았을 때 그는 새로운 사상과 새로운 사람들 속에서 보낸 이 2년 간을 돌이켜보았다. 무엇보다 그는 미술이 중요한 것이며 만물의 중심에 있다는 것을 배웠다. 그가 알고 있던 화가들은 사교계의 명사였으며, 헤이그에 정착하자마자 이 도시의 핵심적인 문화단체인 풀크리 스튜디오를 장악하기 시작했다. 1847년에 설립된 이 스튜디오의 일부는 전시장이었고, 또 다른 일부는 사교클럽이었다. 이곳 화가들은 대부분 회원으로 가입했고, 반 데르 마텐도 헤이그 시대에 회원으로 활동했다. 당시 촬영한 다소 딱딱한 기념사진에는 대다수의 회원들이 마치 장례행렬의 우스꽝스러운 조문객들의 실제 모델이나 되는 것처럼 검은색 중산모를 쓰고 있다. 재정이 풍부했던 스튜디오는 마침내 프린세스그라흐트에 커다란 화랑을 열었다.

이와는 대조적으로, 역시 프린세스그라흐트에 있는 헤이그 아카데미의 고전적인 포르티코(기둥으로 받친 지붕이 있는 현관—옮긴이)와 구식 홀은 시류에 뒤떨어지는 것으로 생각되었다. 새로운 풀크리 스튜디오는 당시 유행하던 미술공예 양식으로 지었으며, 델프트의 오지그릇을 늘어놓은 선반과 공예 도자기 등 네덜란드 농가의 분위기와 나무 패널 및 가죽의자들이 있는 영국 귀족 클럽의 분위기가 섞여 있었다. 헤이그파 화가들이 점차 클럽을 장악했고 서기도 해마다 그들 가운데서 선출되었다. 이 클

백부 얀 반 고흐.

럽의 사교적 성격은 만찬의 메뉴에서 알 수 있다. 열 개 남짓한 요리가 제공되는 성대한 연회가 때로는 화랑에서, 때로는 더 좋은 호텔에서 열렸다. 더욱 진지한 회합에서는 예술의 여러 문제를 놓고 토론과 논쟁이 벌어졌고 가끔 소피 왕비도 참석했다. 이 호화로운 개장식에는 훈장을 달고 참석해야 했다.

농민의 고된 일을 열심히 그리는 사람들이 다른 한편으로 이처럼 지내는 것은 젊은 빈센트에게는 기묘한 일이었다. 그러나 그때 빈센트가 직면하고 있던 모순은 많았다. 외모는 차분해 보였지만, 결국 그 역시 모순된 감정에 괴로워하고 어디에서 답을 구해야 할지 모르는 다른 10대들과 다르지 않았다. 19세 때 찍은 사진이 남아 있는데, 그는 뚱뚱하고 요령 없는 사람처럼 보인다. 전형적인 젊은 사무원답게 그는 검은색 옷과 넥타이를 깔끔하게 차려입었으나 머리만은 여전하다.

기념사진이 실제모습을 왜곡한다는 점을 인정하더라도, 그의

19세의 빈센트 반 고흐.

표정은 눈에 띄게 불안해 보인다. 마치 쥔데르트 시절의 무뚝뚝하고 성미 고약한 청년, 또 하나의 빈센트가 다시 나타난 듯하다. 어느 날, 빈센트가 구필 화랑의 난로 앞에 앉아 책장을 한 장 한 장 리드미컬하게 찢어 불꽃 속으로 집어던지는 것을 어느 친구가 보았다. 가까이 가서 보니, 그 책은 기독교 관련 소책자였다. 그것이 테오도뤼스 목사가 선물한 것임은 알려져 있지만, 왜 빈센트가 화를 내며 찢어버렸는지는 끝내 알려지지 않았다.

빈센트는 부친과 싸우지 않았고 적어도 심각한 다툼은 없었다. 그는 기회가 생기기만 하면 집으로 돌아갔다. 그해 초에 그의 가족은 쥔데르트에서 멀지 않은 또 다른 작은 교구인 헬보이르트로 이사했다. 쥔데르트보다 더 중요한 교구는 아니었지만 봉급은 다소 많았다. 도뤼스와 안나에게는 돈이 더 필요했고, 다른 아이들도 취학연령이 되었다. 16세인 안나는 뤼바르덴의 기숙학교에서 어학을 공부하고 있었다. 14세의 테오는 꽤 걸어가

야 하는 오이스테르바이크의 주간학교에 다녔고, 12세의 엘리자베트와 9세의 빌레미나는 아직 마을의 학교에서 공부하고 있었다. 막내인 코르넬리스는 4세로, 공부를 시작하려면 상당히 기다려야 했다.

또한 세 아들의 병역 문제도 임박해 있었다. 중산층 가정에서는 흔히 돈을 주고 병역면제를 받는 것이 관례였지만 그 비용은 상당했다. 결국 헬보이르트 교구의 목사 봉급으로는 경비를 감당할 수 없었으므로, 4년 뒤에 좀더 높은 보수를 주는 더 작은 교구로 옮기지 않으면 안 되었다. 만족할 만한 상태는 아니었지만, 적어도 빈센트가 자리를 잡자 목사 부부는 안심이 되었다. 그리고 피 외숙모와 테르스테호로부터 빈센트의 생활과 직장일이 잘 되어가고 있다는 보고를 받았을 때는 기뻐했다.

테르스테호와 그의 동료 임원들이 가장 반긴 것은 빈센트가 개인적으로 미술에 관심을 갖기 시작한 것이었다. 빈센트에게 미술은 단순한 일 이상으로 중요한 것이 되었다. 그는 네덜란드의 중요한 회화 컬렉션을 보기 위해 스스로 암스테르담으로 갔다. 그다지 먼 거리가 아니었고 코르 숙부와 얀 백부의 집에 머물 수 있었다고 해도, 그것은 대단한 열의를 보인 것이었다.

오늘날의 국립미술관은 아직 계획단계여서, 국가 소유의 컬렉션은 트리펜호이스에 보관되어 있었다. 그 건물은 그저 널따란 주택이었는데 이를 숨기기 위해 정면을 진귀한 고전양식으로 기품 있게 개조한 것이었다. 빈센트는 작품이 너무 빽빽이 전시되어 있는 것에 화를 내었다. 아우구스트 예른베리(August Jernberg)가 이 화랑의 내부를 그린 작품을 보면, 렘브란트의 「야경」이 창문이 하나밖에 없어 어두컴컴한 방의 벽 한 면 전체를 차지하고 있다. 또 다른 그림에서는 렘브란트의 군중 초상화

인 「포목상 조합의 간부들」이 다른 초상화들에 파묻혀 거의 보이지 않는다. 이런 참담한 배열보다 더 나쁜 것은 작품들을 돌아가며 교체해서 전시하고 있었기 때문에 언제 가더라도 컬렉션의 일부밖에 볼 수 없다는 것이었다. 결국 걸작들을 모두 보기 위해 여러 해에 걸쳐 수없이 방문해야만 했다.

1872년 7월, 19세의 생일에서 4개월이 지난 뒤에 그는 벨기에로 첫 해외여행을 떠났다. 이 여행 역시 그 자신의 의사에 따른 것이었다. 물론 하인 백부의 집에 머물 수 있었지만, 여전히 모험이었다. 벨기에의 수도는 네덜란드의 변화가 없는 도시와는 많이 달랐다. 변두리 지역은 공장과 빈민가로 얽혀 있었지만, 중심지는 제2제정 때 재건된 파리의 영향을 받아 변모되었다. 공업화가 진행되고 있는 벨기에의 전반적인 분위기는 빈센트가 전에 보았던 것과는 달랐다. 여행 도중에 지나쳐온 삭막한 공업지대, 특히 기차가 브뤼셀에 들어설 때 목격한 매연을 내뿜는 공장과 불결한 집들에도 불구하고, 그는 이 나라에 매료되었다.

빈센트가 이 나라를 방문한 주요한 이유는 해마다 열리는 벨기에 살롱 때문이었다. 훨씬 규모가 큰 파리 살롱과 비교할 수는 없지만 그래도 출품작이 놀랄 만큼 많았고 전시실마다 가득한 그림은 거의 모든 유파를 망라했다. 으리으리한 역사화에서는 로마인, 그리스인 또는 중세 기사들이 비단과 보석으로 장식한 상류사회 귀부인들과 자태를 다투고 있었다. 그것은 관전(官展)의 취향을 살펴볼 수 있다는 점에서 매력 있는 경험이었지만, 쓰레기더미 속에도 항상 값진 것이 있게 마련이었다. 브뤼셀은 파리보다 훨씬 진보적이었고 그해 전시에는 마네(Edouard Manet, 1832~83)가 세 작품, 모네가 한 작품을 출품했다. 헤이그파에서는 빈센트의 친지인 얀 바이센브루흐(Jan Weissenbruch)의

풍경화가 출품되었다.

그러나 아마도 빈센트의 흥미를 더욱 끈 것은 앙리 피쿠(Henry Picou)의 「클레오파트라의 밤」과 「목욕하는 그리스 여인」과 같은 '유별난' 작품이었다. 그의 그림은 그때까지 빈센트에게 숨어 있던 유형의 것이었으며, 빈센트는 아주 단순화하여 표현된 도덕과 아슬아슬하게 가려진 에로티시즘의 불안한 결합에 완전히 넋을 빼앗겼음에 틀림없다. 당시의 가장 우수한 작품에 익숙해 있던 그에게는 최악의 작품을 보는 것도 매력적이었다.

두칼 궁전에 있는 벨기에 현대미술관도 찾아갔는데, 그곳의 컬렉션은 주로 그 지역을 주제로 한 역사화였으며 그나마 거의 잊혀진 것들이었다. 그 이류 작품들이 그를 실망시키지는 않았다. 그는 항상 아주 빈약한 작품에서도 값진 것을 찾아냈다. 여성의 경건한 표정, 현관의 색채 등 기억할 만한 것은 세밀하게 집어냈다. 그에게 미술은 경이로움을 안겨주는 풍요의 세계였으며, 그래서 그는 평생 동안 모든 그림들에 대해 배타적이거나 비판적이기보다는 포용하고 찬양했다.

빈센트의 열의는 임원들의 눈에 띄었고, 센트 백부는 조카를 발탁한 것이 잘못이 아니었음이 완전히 입증되었다고 느꼈음에 틀림없다. 빈센트를 승진시키지 못할 이유가 없는 듯했으며, 이미 그의 경험을 넓힐 수 있는 부서가 어디인가 하는 논의가 시작되었다. 헤이그는 오직 첫걸음에 지나지 않았고 구필 화랑의 다른 지점에서 실질적인 경험을 쌓을 필요가 있었다. 그와 동시에 테오도 고려되어야 했다. 15세인 테오는 다음해에 학교를 졸업할 예정이었다. 그 역시 센트 백부에게서 미술과 화상에 대한 이야기를 듣고 자란 탓에 형의 뒤를 따라 그 일을 하기를 원했다. 빈센트가 좋은 성과를 거두었기 때문에 구필 화랑 측은 기꺼이

동의했으며, 가족들은 여름방학 동안 테오를 빈센트가 있는 헤이그로 보내는 것이 유익하다는 결론을 내렸다.

세계에서 으뜸가는 산업도시 런던

두 소년은 언제나 사이가 좋았으나 그 어느 때보다 더 가까워진 것은 1872년 8월부터였다. 이제 같은 일을 하면서 공통의 문제를 의논하게 되었으므로 나이 차이는 전혀 문제되지 않는 듯했다. 물론 차이는 있었다. 빈센트는 체중이 늘고 부친처럼 다소 뚱뚱했지만, 테오는 센트 백부를 닮아 마른 체격에 얼굴은 홀쭉하고 날카로웠다. 그리고 테오가 조용하고 사색에 잠기는 일이 많은 반면, 빈센트는 정열과 의욕에 넘쳐 있다가도 갑자기 침울해지고 말이 없어졌다. 그러나 그런 것은 거의 문제가 되지 않았다. 쥔데르트에서 자주 그랬던 것처럼 두 젊은이는 산책에 많은 시간을 보냈으며, 앞으로 어떤 일이 생기더라도 언제나 서로 돕자고 맹세하는 서약을 한 듯하다.

그때 두 사람은 모두 형인 빈센트가 동생을 돕고 인도할 것으로 믿었다. 실제로 테오가 헬보이르트로 돌아가자마자 빈센트가 먼저 동생에게 편지를 썼다. 짧은 편지였지만, 그것은 중요한 첫걸음이었다. 왜냐하면 서로에게 보내는 편지를 통해 두 사람의 유별나게 진한 우애가 길러졌기 때문이다. 처음에는 편지가 짧고 왕래도 드문드문했다. 그러나 점차 편지를 쓰는 빈도와 편지 길이가 늘어났을 뿐만 아니라 토론하는 내용도 비슷해졌다. 직접 본 것이나 행한 일, 읽고 분석한 책, 그림 감상과 해설 등을 상세하게 논의했다. 그러나 그 이상으로 개인의 생각, 의혹, 신념이 놀라울 정도로 솔직히 드러나 있다. 마치 빈센트의 체험을

그대로 적어놓은 것처럼 생생하다.

안타깝게도 테오만이 자기가 받은 편지를 보관해온 탓에, 빈센트가 쓴 것밖에 알 수 없다. 일부 유실된 것도 있지만 약 670통이 남아 있다. 한 예술가의 제작과정을 이처럼 감동적으로 기록한 것은 서양문화사에서도 드물다. 미술에 관한 이야기를 통해, 빈센트 반 고흐가 매일 어디에 있었는가를 시간대별로 꼼꼼히 알 수 있다. 더욱 놀라운 것은 그가 무엇을 생각하고 있었던가를 정확히 알 수 있다는 점이다. 가끔 빈센트가 침묵하거나 특정한 일에 대해서는 피하지만, 이 기록되지 않은 순간들도 그 자체가 마찬가지로 많은 것을 이야기해준다.

빈센트는 1872년부터 테오에게 편지를 쓰기 시작했다. 편지는 드문드문 썼으며 주로 짧은 문장과 행복을 비는 말로 이루어졌다. 이듬해 1월, 테오는 구필 화랑 브뤼셀 지점의 수습사원이 되었다. 빈센트처럼 응석받이로 자란 테오로서는 처음으로 집을 떠나는 것이 주요한 사건이었으며, 물론 가족에게는 걱정스러운 일이었다. 브뤼셀에는 하인 백부가 살고 있었지만, 그 역시 건강이 좋지 않아서 테오의 후견인 역할을 온전히 떠맡을 수 없었다. 초기의 편지에서 빈센트는 동생의 기운을 북돋워주려고 무척 애썼다. 난생 처음 집을 떠난 동생이 얼마나 외로울 것인가를 너무나 잘 알고 있었기 때문이다.

때로 아주 어려운 일에 부닥치더라도 낙담하지 마라. 마침내는 모든 일이 잘될 거다. 어느 누구도 처음부터 자기가 바라는 대로 할 수는 없다.

빈센트가 말이 없고 화를 잘 내는 사람이라고 생각하기 쉬운

데, 이는 그러한 태도가 흔히 가장된 것임을 간과하는 것이다. 테오에게 보낸 초기의 편지에는 빈센트의 또 다른 세심한 면모가 드러나 있다. 즉 그는 애정과 조언을 바라는 동생의 마음을 예리하게 헤아리고 있다. 얼마 지나지 않아 그들의 편지는 서로의 일에 대한 이야기로 가득 찼다. 테오가 코로(Camille Corot, 1796~1875)의 화집을 구해줄 수 있을까. 그는 클로이세나르의 그 그림을 보았을까. 테오도 곧 빈센트를 뒤쫓아 밀레, 이스라엘스를 비롯한 여러 화가의 판화를 수집하게 되었고, 취미도 화랑 일의 선배인 형의 영향을 받았다. 그러나 편지의 내용은 대부분 동생에 대한 격려였다.

시간이 흘러 점차 서로에게 편안함을 느끼게 되었을 때서야 그들은 비로소 속내까지 꼬치꼬치 털어놓았다. 20세 생일을 맞이하기 직전인 1873년 3월, 빈센트는 구필 화랑의 런던 지점으로 전근되었다고 편지에 썼다. 그리고 이 모험에 기대를 걸고는 있지만, 앞으로 어쩔 수 없이 겪게 될 생소함과 외로움에 대한 우려도 분명히 적었다. 이 편지는 우울할 때는 파이프 담배를 피우는 것이 하나의 처방이라고 권유하는 인상적인 추신으로 끝을 맺고 있다.

빈센트는 그때 암스테르담을 다시 방문했다. 이번에는 그해 빈에서 열릴 국제박람회의 네덜란드관에 마련될 전시회를 보러 간 것이었다. 공업과 기술의 발전을 거창하게 전시한 빈 박람회는 1870년대의 주요사건 가운데 하나였다. 유럽 국가들은 미술 작품과 함께 공산품을 전시했고, 브라질, 일본, 이집트에서도 대규모로 출품했다. 대부분 최근의 신제품과 제조공정을 다투어 전시했다. 그러나 중공업 기계, 가정용품과 나란히 참가국의 문화를 보여주는 전시실도 있었다. 그것은 수중펌프와 채굴기계에

는 관심이 없는 일반 관람객의 흥미를 끌기 위한 것이었다.

오스트리아로 가기 전에 암스테르담에서 열린 이 전시회는 네덜란드 거장들의 작품을 그 어느 때보다 많이 모아놓은 것이었다. 빈 전시회의 카탈로그에는 렘브란트실, 반 데이크(Anthony Van Dyck, 1599~1641)실, 루벤스실, 테니르스(Teniers)실에 대한 설명이 있다. 이 거장들 사이에 로이스달, 호베마(Meindert Hobbema, 1638~ 1709), 요르단스(Jacob Jordaens, 1593~1678), 얀 브뢰헬의 다른 작품들도 전시되어 있었다. 작품의 대다수는 개인 컬렉션이었고, 여러 해만에 처음으로 일반에게 공개된 것이었다. 빈센트가 이 작품들이 오스트리아의 수도로 떠나기 전에 전시회를 반드시 보려고 한 것도 그 때문이었다.

물론 이런 열의가 돋보였기에 빈센트의 상사들은 그를 영국으로 보내기로 했던 것이다. 런던 전근은 승진을 의미했다. 빈센트는 모든 것이 생소한 것은 확실히 걱정스러웠지만 칭찬받는 것을 기뻐했으며 장래의 전망에 가슴이 설레었다. 유럽의 새로운 공업화를 명확히 보여주는 벨기에가 이처럼 매력적이라면 영국은 얼마나 더 매력적일까. 당연히 헤이그를 떠나는 것은 섭섭했다. 4년을 멋지게 보냈고, 테르스테흐와 모베 같은 좋은 친구도 사귀었다. 또한 그 자신이 헤이그에 있는 동안 형성된 미술계의 일부가 된 느낌도 들었다. 출발을 며칠 앞두고 그는 얀 바이센브루흐의 화실에 들러 최신작을 살펴본 뒤, 작별인사를 나누었다. 49세인 바이센브루흐가 20세의 화상에게 자신의 화실과 작품을 기꺼이 보여준 것은 빈센트가 헤이그파 화가들과 얼마나 가깝게 지냈는가를 보여주는 증거이다.

빈센트는 파리를 거쳐 영국으로 갔다. 구필 화랑의 근간인 파

리 지점의 일을 그가 직접 볼 수 있도록 배려한 것이었다. 파리에는 화랑이 세 군데 있었고 모두 아주 가까웠다. 몽마르트르에 있는 최초의 화랑은 주로 센트 백부가 고용하고 있는 화가들의 작품처럼 새로운 경향의 작품을 취급했다. 화랑의 본점은 오페라 광장에 있었고, 이곳에서 걸어서 얼마 안 되는 샤탈 거리의 지점에서는 판화와 인쇄물을 다루었으며, 이 건물 2층은 아파트였다. 설립자인 아돌프 구필은 아직도 명목상으로는 대표였으나 회사의 실질적인 관리는 이미 오랜 동업자인 레옹 부소와 그의 사위인 르네 발라동의 손에 넘어가 있었다.

짧은 방문이었지만 빈센트는 헤이그에서 화제에 올랐던 사건들의 자취를 살펴보았다. 방돔 광장의 파괴된 기둥, 튈르리 궁전(프랑스의 왕궁으로 루브르 미술관 옆에 있었으나 1871년 방화로 파손되었다—옮긴이)의 타버린 잔해 등은 불과 2년 전에 프랑스의 수도를 집어삼켰던 폭력을 상기시키는 흔적이었다. 코뮌 말기의 폭력과 뒤따른 박해에도 불구하고, 파리는 유럽의 문화 수도로서의 역할을 재빨리 되찾아가고 있었다. 빈센트는 루브르, 뤽상부르(당시 독자적인 컬렉션을 공개하고 있었다), 그리고 그달 초에 개막된 살롱을 열심히 둘러보며 돌아다녔다.

그가 가장 관심을 쏟은 것은 루브르의 눈부신 걸작들이 아니라 뤽상부르의 컬렉션이었다. 이 궁전에는 현대 화가의 작품이 어마어마하게 수집되어 있었다. 몇 년 뒤, 이 작품들은 여러 국립미술관과 지방의 미술관에 분산되었는데, 빈센트는 운 좋게도 그 내용이 가장 충실했던 때의 컬렉션을 볼 수 있었던 것이다. 이 컬렉션의 대다수는 이전 정권으로부터 호감을 샀던 역사화, 고전화, 종교화였다. 그 중에서도 걸작은 쿠튀르(Thomas Couture, 1815~79)의 「타락한 시대의 로마인들」이었다. 벽화 크기의 캔버

스에서는 현란하지만 운치 있는 향연이 벌어지고 있고, 윤리적인 측면을 강조하기 위해 참석자들은 참으로 지루하다는 표정을 짓고 있다.

그러나 빈센트에게 가장 중요한 것은 브르통의 원화를 볼 수 있는 기회였다. 뤽상부르 궁전에는 대작이 세 개 있었다. 「아르투아의 보리밭의 축복」, 황혼의 풍부한 빛 속에서 곡식 다발을 집으로 나르는 농민들을 그린 「이삭 줍는 사람들의 추억」, 그리고 고된 하루 일을 끝내고 휴식을 취하고 있는 맨발의 여인을 그린 「저녁」이 그것이다. 물론 몇 년 전부터 흑백 인쇄의 판화로 감상하고 있는 「아르투아의 보리밭의 축복」이 가장 보고 싶은 작품이었다. 그리고 그 그림은 역시 그를 실망시키지 않았다. 작품의 규모는 쿠튀르의 열정만 못했지만 역시 강한 인상을 주었고, 풍부한 색채와 의상의 섬세한 묘사는 빈센트가 상상했던 것보다 더 뛰어났다.

처음 파리에서 보낸 며칠은 브르통이 그를 사로잡았다. 혼잡한 살롱으로 겨우 들어가보니 그의 우상인 브르통이 그해의 대상 수상자였다. 루브르와 뤽상부르도 그를 압도하기에 충분했지만, 샹젤리제 궁전에는 특실에서 전시 중인 그해의 살롱 수상작 이외에도 2천 작품 이상이 빈틈없이 전시되어 있었다. 출품작은 브뤼셀 살롱의 거의 두 배였으나, 에티엔 베른 벨쿠르, 폴 조제프 블랑, 장 폴 로랑스, 쥘 마샤르 등의 수상작은 대부분 거의 기억에 남아 있지 않다. 프랑스 미술에 대해서는 제한된 지식밖에 없는 빈센트조차 그 같은 작품에는 진정한 가치가 없다는 것을 알아차렸다. 브르통이 브르타뉴 지방의 전통의상을 입은 소녀를 그린 작품으로 대상을 받은 것이 그나마 다행이었다. 일요일은 무료입장이어서, 빈센트는 이 작품의 엄청난 인기를 확인할 수

있었다. 웃음을 마구 터뜨리는 무례한 파리 시민들이 전시장을 유원지로 바꾸어놓고 있었다. 그때까지 빈센트가 알고 있던 화가는 폐쇄된 집단의 일부였고 그들은 네덜란드 상류층의 선택된 자들의 후원을 받았다. 그는 이곳에서 처음으로 수많은 대중과 작품으로 이야기를 하는 화가를 보았다.

빈센트는 5월 중순에 런던으로 떠났다. 20세가 된 그는 새로운 생활에 마음이 설레었지만 향수에 시달리지 않을까 걱정되기도 했다. 그는 배와 기차로 긴 여행을 하는 동안에 생각도 많이 했다. 그 무렵 완성된 빅토리아 역으로 기차가 들어설 때까지도 인생과 예술, 불완전하고 잡다한 종교적 신념, 가난한 사람들에 대한 염려 등에 관한 생각이 뒤섞여 혼란스러웠다. 이 모든 것 가운데서 한가지만은 확실했다. 화상으로서의 그의 인생이 이제 뚜렷이 설계되었던 것이다. 런던의 새 자리는 분명히 영전이었으며, 파리로 다시 돌아올 때는 더 높은 지위에 오를 것이기 때문이었다.

그러나 우선은 그는 세계에서 으뜸가는 산업도시에 도착했다는 흥분에 사로잡혔다. 파리에는 문화가 호흡하고 있었으나, 그가 차창을 통해 살펴본 이 대도시는 불규칙하게 뻗어나가 있었고 상업과 새로운 발명 그리고 진보를 지향하고 있었다. 그러나 진보란 불명확하고 이름조차 잘못 붙여진 것이었다. 나중에 빈센트는 도레(Gustave Doré, 1832~83)의 시선을 통해 이 도시를 보게 된다. 런던의 어두운 면을 그린 도레의 판화집이 그해에 간행되었는데, 그 중에서 가장 유명한 것은 철교 밑에 집들이 빽빽이 늘어선 고지대의 거리를 그린 작품이었다. 그곳 주민들은 지저분하고 안개 짙은 빈민가에 갇힌 채 작고 하찮은 개미보다 더 나을까 말까 한 삶을 이어가고 있었다. 런던은 어린이 노동과 매춘이

성행하는 도시, 집 없는 사람들과 굶주림이 넘쳐나는 도시였다. 그것은 도레가 기록하는 순간 역사에 편입되기 시작했다.

런던 살롱

빈센트는 이 질척하고 굶어터진 도시, 아무런 계획도 없이 무질서하게 팽창한 도시가 대영제국의 수도로 변모하고 있을 때 도착했다. 그 흔적은 어느 곳에서나 눈에 띄었고, 빅토리아 역에서 구필 화랑이 있는 사우샘프턴 거리로 가는 길에서도 뚜렷했다. 템스 강변에는 최근 완성된 둑길이 개방되었고 이 길을 따라 정부기관의 새 건물들이 환하게 들어서 있었다. 게다가 예전에는 시티로 통하던 좁은 길을 넓혀 스트랜드를 건설하는 대규모 공사가 진행되고 있었다.

공업기술의 위업은 놔두고서라도 빈센트가 가장 놀란 것은 그곳의 뜻밖의 고딕 취향이었다. 맨처음 마주친 건물은 장엄한 국회의사당이었는데, 빈센트에게는 그것이 환상적인 것에 대한 기이한 열정처럼 보였다. 이 같은 취향은 거대한 공공건물에만 국한된 것이 아니었다. 구필 화랑에서 마련해준 하숙집에 도착해보니, 그 집 역시 고딕 양식이었다. 빈센트는 그곳이 어딘지 밝히지 않았지만, 걸어서 출근한 것으로 미루어보면 아마도 첼시에서 템스 강을 건너면 나오는 배터시라이즈의 북쪽에 그즈음 완성된 주택지인 듯하다. 도레가 그린 런던의 빈민가와는 동떨어진 곳이었지만 시내에서 가까운 곳은 아니었다. 빈센트가 즐겁게 기록해놓은 것에 따르면, 이 새집에는 이웃과 마찬가지로 꽃과 나무가 심어진 정원이 있었다.

그는 이 도시의 공원과 광장에도 매료되었다. 어느 정도의 불

안은 있었지만, 런던이 애초에 기대했던 것보다 훨씬 더 흥미롭다는 것을 알게 되면서 그 불안은 사라졌다. 하숙집 부부는 앵무새도 키웠다. 게다가 하숙집에는 독일 젊은이가 세 명 있었기 때문에 생각했던 것만큼 외롭지도 않았다. 처음에는 그들과 함께 외출했지만, 그들이 빈센트보다 형편이 좋았기 때문에 그는 돈을 절약하기 위해서 그들과 어울리지 않기로 결심했다. 구필 화랑의 연봉은 90파운드로 나쁘지는 않았으나 거금은 아니었고, 런던은 헤이그보다 물가가 훨씬 비쌌다.

어쨌든 빈센트는 일생에서 가장 행복한 시간을 이 도시에서 보냈다. 일도 만족스러웠다. 그가 런던으로 전근된 것은 사업을 확장하려는 이 회사의 계획 가운데 일부였다. 그때까지 구필 화랑의 런던 지점은 단지 판화를 다른 업체에 공급하는 도매점에 지나지 않았고, 이제 프랑스, 벨기에, 네덜란드, 독일의 지점처럼 화랑을 개시할 예정이었다. 지배인인 오바흐는 벌써 화랑 건물을 구했고, 빈센트가 일을 시작한 지 한 달도 안 되었는데 프랑스에서 맨 먼저 발송한 원화들이 도착했다. 그는 주로 사무를 보았다. 헤이그에서 화가나 고객과 직접 접촉하며 즐겁게 일한 것과 비교하면 다소 평범한 일이었지만, 그것은 일시적이었다. 어쨌든 그는 무엇보다 영어 실력을 향상시켜야 했으며, 고객들을 상대하기보다는 편지와 장부를 다루는 것이 훨씬 쉬웠다. 그의 영어 실력은 눈부시게 발전했으며 한 달도 안 되어 키츠를 읽고 있다는 편지를 테오에게 썼다.

영어에 자신을 갖게 되자 그는 헤이그에서와 마찬가지로 매상이 가장 많은 부서인 사진복제부의 책임자가 되었다. 그는 게인즈버러(Thomas Gainsborough, 1727~88), 레이놀즈(Joshua Reynolds, 1723~92), 터너(Joseph Mallord William

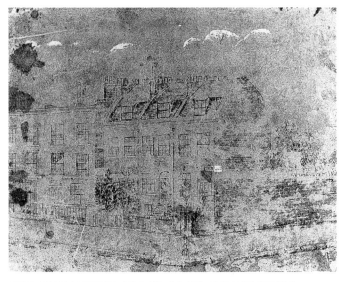

빈센트가 하숙했던 핵포드로드 가의 스케치. 이 스케치는 몇 년 전에야 발견되었다.

Turner, 1775~1851) 등 영국 미술의 거장들과 처음으로 만났지만, 그들에게 그다지 감명을 받지는 않은 듯했다. 그보다는 밀레이(John Everett Millais, 1829~96)의 「위그노교도」, 보턴(George Henry Boughton)의 「교회에 가는 청교도」처럼 화랑에서 가끔 취급하는 동시대의 작품에 매력을 느꼈다. 그는 그들의 종교적 정서를 존중했다. 그는 여전히 모든 유파의 미술을 탐욕스럽게 섭취했지만, 그의 판단은 이른바 '구필 화랑의 기준'이라는 것에 영향을 받지 않을 수 없었다. 구필 화랑이 취급한다면 그 작품은 보증수표나 다름없었다. 런던 지점도 헤이그와 파리지점과 똑같이 프랑스, 네덜란드, 벨기에 화가들의 작품을 전문으로 취급했으므로, 그가 경의를 표한 화가들도 그 범위 안에 들어 있었다.

피카딜리에 완공된 벌링턴하우스에서 열린 1873년도 왕립아

카데미 여름전시회도 영국인 화가들의 재능을 확인하는 계기는 되지 못했다. 출품작이 1500점에 불과한 이 런던 '살롱'은 단지 유럽 살롱의 어두운 그림자를 보여줄 뿐이었고, 대부분의 작품 역시 마찬가지였다. 좀처럼 비판하지 않는 빈센트 같은 사람조차 이곳에서 본 것에 대해 아주 매섭게 평했다. 그는 역사를 소재로 한 판타지인 포인터(Poynter)의 「원틀리의 용과 모어홀의 모어 사이의 격투」를 가리켜 '역겹다'고 했다. 이는 화가의 작품에 대해 그가 쓴 표현 가운데 가장 심한 말의 하나였다.

런던에서 머무는 동안 빈센트가 접한 미술은 구필 화랑이 취급하는 회화에 국한돼 있었기 때문에 그는 휘슬러(James Mcneill Whistler, 1834~1903)와 같은 화가를 몰랐으며, 영국의 여러 그룹 사이에 펼쳐지고 있는 논쟁에 대해서도 알지 못했다. 그는 당시 영국에서 싹트고 있던 일본 미술에 대한 관심에도 영향을 받지 않았고, 헤이그에서 그랬던 것처럼 화랑에서 거래하는 화가들과도 친밀하게 지내지 않았다. 돌이켜보면, 그것이 오히려 더 잘된 듯하다. 그가 그때 휘슬러가 그린 템스 강의 야경에 드러난 '인상주의'를 발견했거나 탐미주의 운동에 관해 알았더라면, 너무 빨리 알아 감당하기 벅찬 짐이 되었을 것이다. 그는 그러한 움직임과 갈등을 모른 채 영국 화단 주변을 어정거렸음에 틀림없다.

그는 자신에게 닥치는 것은 무엇이든 흡수했지만, 구필 화랑이 취급하는 미술이라는 좁은 영역에 한정되어 있었다. 그는 주요한 컬렉션을 보았지만 그에 대한 언급은 거의 하지 않았고, 마담 투소의 밀랍인형관이나 런던탑 같은 관광명소는 일부러 피했다. 어쨌든, 그 무렵 그의 마음속에는 영국미술보다 더 소중한 것이 자리잡고 있었다. 그는 새 하숙집 주인인 우르술라 로예의

핵포드로드 가 하숙집 주인의 딸
외제니 로예. 빈센트는 그녀를 사랑했다.

딸인 외제니를 사랑하고 있었다. 그는 돈을 아끼기 위해 오발에서 가까운 브릭스턴의 핵포드로드 87번지에 있는 더 값싼 하숙으로 옮겨야 했다.

이 거리는 템스 강 남쪽으로 가는 대로에서 갈라진 길 가운데 하나이며, 신축한 연립주택들이 줄지어 서 있었다. 부유한 실업가들을 위해 건설된 브릭스턴의 앤젤로드에 있는 4층집들처럼, 아주 큰 건물도 있었다. 검소한 사무원은 핵포드로드 같은 비좁은 거리에 있는 작은 집에서 살 수밖에 없었다. 빈센트에게는 다행스럽게도 87번지는 이전 시대부터 살아남은 곳 가운데 하나였다. 빅토리아 왕조 초기에 조지 왕조 후기의 양식으로 지은 집들은 정사각형에 흰칠을 했으며 근처에 새로 지은 집들보다 다소 넓었다. 쥔데르트에 있던 자신들의 비좁은 침실에 대한 추억을 불러일으키는 이러한 모습을 그는 테오에게 보낸 편지에 열심히 묘사해놓았다.

항상 그리워하던 방을 비로소 얻었다. 천장은 경사지지 않고 가장자리가 녹색인 파란색 벽지도 아니다. 함께 살고 있는 가

족도 아주 쾌활한 사람들이다. 그들은 어린 소년들을 위해 사설학교를 열고 있다.

이 방에는 빅토리아 시대에 유행했던 물건이 많았다. 놀라울 정도로 반듯한 천장에서는 큼직한 석유램프가 내려져 있었으며, 굽은 나무로 만든 의자와 커다란 테이블이 방바닥의 대부분을 차지하고 있었고 벽 쪽의 대리석 세면대에는 물병과 세면용 사발이 있었다. 여주인인 우르술라 로예는 스톡웰 스쿨에서 어학을 가르친 프랑스인 장 밥티스트 로예의 미망인이었다. 그는 1859년에 퇴직한 뒤 외동딸 외제니를 남기고 사망했다. 우르술라 로예는 생계를 꾸려가기 위해 하숙을 치고 그 지역 어린이들을 모아 가르쳤다. 빈센트는 이 모녀와 함께 저녁식사를 했으며, 전에 함께 하숙했던 젊은 기술자 새뮤얼 플라우맨이 가끔 합석했다.

모녀는 사이가 매우 좋았으나 성격은 아주 딴판이었다. 어머니는 부드럽고 느긋한 반면, 외제니가 오히려 엄격하고 여교사 같았다. 그녀는 실제로 나중에 교사가 되었으며, 그때의 짐짓 얌전 빼는 사진이 남아 있다. 외제니는 다소 접근하기 어려웠지만, 빈센트에게 마음속의 모든 억압된 감정을 풀어주는 대상이었다. 그녀는 19세였고 그가 그녀에게 구애하지 못할 이유는 없었다. 그러나 이상하게도 이 부분에 대해서 그는 침묵하고 있다. 그는 그녀에게 산책을 하자고 하거나 자신의 감정을 털어놓지 않았다. 다만 외제니와 그녀의 어머니에 관해 가족에게 써보낸 편지 속의 암호 같은 표현 가운데서 유추할 수 있을 뿐이다.

그녀와 어머니 사이의 애정과 같은 것은 지금까지 본 적이 없고 꿈꾼 적도 없습니다. 나를 위해 그녀를 사랑해주십시오.

이곳은 훌륭한 하숙집입니다. 풍요로운 생활로 충만해 있습니다. 오, 하느님, 당신의 선물입니다.

사랑을 하고 있었으므로 그는 모든 것을, 특히 런던을 사랑했다. 그는 더욱 영국인답게 보이려고 중산모를 샀으며 다소 별난 차림을 하고 매일 아침 45분 걸리는 길을 걸어서 출근했다. 젊은 네덜란드인에게 그것은 수수께끼와 같은 장소를 통과하는 여행이었다. 그가 지나다니는 오발에서는 기묘한 영국인들이 크리켓, 럭비, 축구 등의 새로운 스포츠를 하고 있었으며, 템스 강 쪽에는 배에 실려 보낼 짐들이 몰려 있었다. 새로 지은 가스탱크들이 도시의 스카이라인을 압도하고 있었으며, 심지어 세인트폴 성당 바로 밑에까지 무리지어 있었다.

런던은 놀라울 정도로 현대적인 도시였다. 일단 웨스트민스터 다리를 건너가면 그가 런던에 도착하던 첫날에 보았던 새로운 도시가 펼쳐졌다. 노섬벌랜드 하우스는 스트랜드를 건설하기 위해 철거되었으며, 새 우체국은 세인트 마틴스 르 그랑으로 옮기게 되어 있었고, 템스 강변에 새로 제방을 조성하는 둑길 공사도 첫 단계가 끝나가고 있었다. 그러나 구필 화랑의 일은 지루할 정도로 단조로웠다. 고객들이 드물었기 때문에 당시로는 빠른 시간인 오후 6시에 문을 닫을 수 있었고, 그는 차분히 산책하는 기분으로 귀가할 시간적 여유가 있었으며, 그의 마음은 외제니를 만나는 즐거운 기대감으로 가득했다. 밤이 다가오면서 거리에 흐릿한 가스등이 켜지면 귀갓길이 그다지 유쾌하지는 않았지만, 외제니를 생각하기만 하면 걸음걸이는 여전히 경쾌해졌다.

그가 사랑한 여인

　로예 일가가 그를 크리스마스 파티에 초청했으며 그들과 보낸 크리스마스는 완벽했다. 신년 초에는 봉급이 인상되었고 모든 것이 순조로웠다. 단 한 가지 마음에 걸리는 일은, 외제니에 대한 자신의 감정에도 불구하고 그는 여전히 그녀에게 아무 말도 하지 않았다는 것이다. 물론 외제니로서도 언제나 즐겁게 해주고 자진해서 작은 봉사라도 해주려고 애쓰는 시중 같은 사람이 곁에 있다는 것이 매우 기분 좋았을 것이다. 빈센트도 어떻게 구애해야 하는가에 대해서 전혀 모르지는 않았을 것이다. 그는 이미 모베가 사촌에게 구애하는 것을 본 적이 있었으므로, 아마도 사람들이 서로에게 매력을 느낄 때 그들의 감정을 드러내는 방법을 알고 있었을 것이다.

　그리고 설사 그것을 다른 사람의 삶에서 눈치채지 못했더라도 위대한 예술작품 속에서 보이는 것을 보지 않을 수 없었을 것이다. 마우리초이스를 처음 방문했을 때 그는 화가들이 풍경만을 그리지 않는다는 것을 알았다. 렘브란트의 「목욕하는 수산나」나 첫 아내를 그린 루벤스의 초상화 「이사벨라 브란트」는 이 젊은이의 호기심을 자극하지 않을 수 없었다. 렘브란트는 숲 속에서 수잔나의 나체를 훔쳐보는 사람에게 합류하도록 감상자를 유혹하며, 루벤스는 자신의 아내인 여인을 음미하는 데 동참하도록 초대한다. 지극히 관능적인 이 두 작품은 아무리 자녀들을 보호하는 가정에서 자라난 소년이라도 얼을 빼앗기지 않을 수 없게 했을 것이다.

　그러나 미술이 빈센트의 정서에 미친 영향을 짐작할 수 있다면, 이런 생각이 그가 읽은 책들에 의해 어떻게 조절되는지도 알

수 있다. 아마도 그는 헤이그를 떠나기 직전의 어느 시점에, 아니면 브릭스턴에 머물던 시절에 분명히 프랑스 역사가인 쥘 미슐레(Jules Michelet, 1798~1874)의 저서를 읽었을 것이다. 권위 있는 『프랑스 혁명사』를 쓴 미슐레는 학문적인 책을 좋아하는 빈센트의 강렬한 욕구를 충족시켜줄 수 있을 만한 저자였다. 그러나 빈센트의 관심을 맨 먼저 끈 것은 미슐레의 진지한 연구서들이 아니었다. 그는 색다른 주제의 작은 책을 발견했다. 수수하게 『사랑』이라는 제목을 단 그 책은 사랑에 대한 미슐레의 생각을 모아놓은 것이었다.

여성에 대한 생각, 남자가 여자를 다루는 방법 등을 짜임새 없이 늘어놓은 이 책은 미슐레에게는 가장 이색적이고 유별난 저서였다. 빈센트는 이 책이 그가 찾고 있던 바로 그 입문서임을 즉시 깨달았다. 일부는 여성의 본성에 관한 철학적 논문이었고, 일부는 남자들이 어떻게 여자에게 접근하면 목적을 이룰 수 있는가에 관한 안내서였다. 여성은 남성보다 약하기 때문에 노동을 적게 해야 한다는 것, 여성은 덧없는 몽상가라는 것, 생명의 근원인 대지라는 것, 그리고 남자들이 아무리 여자들에 관해 안다고 자부하더라도 여성은 여전히 숭고하고 섬세한 수수께끼와 같은 존재라는 것을 빈센트는 이 책을 통해 깨달았다.

『사랑』은 여러 장으로 나누어져 있었는데, 그 가운데에는 '임신과 은총을 받은 상태'라는 제목을 단 장도 있었다. 이 책이 미슐레의 저작 목록에서 흔히 제외되고 있고, 그에 대해 아무도 이의를 제기하지 않는 것은 놀랄 일이 아니다. 그러나 이 책은 빈센트에게는 신의 선물이었다. 그 책이 지닌 매력 가운데 하나는 미슐레가 자신이 전달하려는 내용을 보강해놓은 글이었다. 예를 들어 그는 언젠가 보았던 그림 속의 검은색 옷을 입은 여인을 통

해 여성의 특성에 대한 자신의 생각을 설명하고 있다.

 ……나의 마음을 사로잡은 그 여인은 너무나 솔직하고, 올곧고, 지성이 넘치고, 순수하며, 세상의 계략으로부터 자신을 구하려는 교활함도 없다. 이 여인은 30년 동안 나의 마음속에 머물러 있으며 끊임없이 되살아나고 있다. 그리고 나로 하여금 "도대체 무엇이 그녀를 부르고 있는가? 그녀에게 무슨 일이 일어났는가? 그녀는 행복을 어느 정도 알고 있는가? 이 세상의 어려운 일들을 어떻게 극복해오고 있는가?"라고 물어보게 한다.

 미슐레가 묘사한 초상화는 17세기 무명화가의 작품이었으며, 당시에는 필리프 드 샹파뉴(Philippe de Champaigne, 1602~74)의 작품으로 간주되었다. 빈센트는 나중에 루브르에 갔을 때 이 작품을 찾아냈다. 검은색 옷의 여인은 품위 있는 귀부인이었으며, 아마 상복을 입고 있었던 듯하다. 이 여인은 젊은이에게는 이상적인 여성상은 아니었지만, 빈센트는 미슐레의 이 열정적인 문장을 읽자마자 그의 마음속에 남게 되었다. 다소곳하고, 슬픔에 잠겨 있으며, 신비로운 이 검은색 옷의 여인은 빈센트의 일생을 통해 다양한 형태로 거듭 표현되고 있다.
 『사랑』은 이제 감정의 미지의 땅을 관통하는 작은 길이 되었다. 빈센트는 가끔 이 책에서 인용한 긴 문장을 편지에 적어 테오에게 보냈으며, 미슐레의 견해가 과학적으로 입증된 사실이라고 진정으로 믿었다. 이렇게 해서 빈센트는 사랑이란 두 영혼이 신비롭게 결합하는 것이며 천진난만한 상태라고 결론지었다. 즉, 어떤 사람이 사랑에 빠지면 상대방 역시 사랑에 빠지게 되는

것으로, 이처럼 모든 것은 너무나 간단했다.

집과 가족이라는 안정적인 유대란 전혀 없는 영국에서 그런 일이 생긴 것은 그리 놀랄 일이 아니다. 미슐레도 그것을 뒷받침해주고 있다. 그는 『사랑』에서 영국 여성은 "정숙하고 고독한 몽상가이며, 가정을 사랑하고, 매우 성실하고, 매우 믿음직하고, 매우 부드러운 이상적인 배우자"라고 묘사했다. 그리고 빈센트가 알고 있는 것처럼 외제니 로예는 바로 그 이상적인 배우자였다. 물론 『사랑』에 따르면 그들은 막연하게나마 함께할 것이기 때문에 실제적인 어떤 행동을 할 필요는 없었다. 그러한 심리상태에서는 외제니의 어떠한 의사표시, 즉 아주 간단한 감사의 말도 이 안내서가 예언한 대로 일이 진행되어가는 증거로 받아들이기에 충분했다.

약 9개월 동안 그는 사랑에 빠져 있었다. 외제니가 자기를 사랑한다고 믿은 그는 저녁이면 그녀 곁에 있기 위해 귀가시간을 애타게 기다렸다. 안톤 모베가 예트 카르벤튀스와 약혼했다는 내용의 편지를 테오가 보내지 않았더라면, 그러한 상태는 한없이 지속되었을 것이다. 환상과 현실세계가 갑자기 충돌했다. 예비단계도 없이 빈센트는 외제니에게 그들이 결혼할 시기라고 말했다. 계속되는 침묵 속에서, 그녀가 그의 말에 깜짝 놀라고 있음을 빈센트가 아는 데는 따로 안내서가 필요 없었다. 이게 어떻게 된 일인가? 그녀도 그를 사랑하는 것은 분명하지 않은가? 『사랑』에도 그 점에 대해 명료하게 씌어져 있지 않은가?

그러나 더 나쁜 것은 겨우 입을 연 외제니가 자신은 그와 결혼할 수 없을 뿐 아니라 예전의 하숙인으로 자주 놀러오는 새뮤얼과 이미 약혼했다고 털어놓은 것이었다. 그것은 망상에 빠져 있던 빈센트만 짐작하지 못한 일이었다. 그는 처음에는 그 상황을

받아들이지 않았다. 외제니가 마음을 바꾸어야 한다는 것이었다. 그러나 그가 마침내 깨달을 수밖에 없었던 것처럼, 외제니는 미슐레가 묘사한 연약한 꽃과는 거리가 멀었다. 그녀는 자기 의지를 지닌 억센 처녀였으며, 이 사실을 빈센트가 저절로 깨닫도록 했다.

빈센트에게 이것은 모든 것의 끝이었다. 행복감에서 침묵과 낙담으로 급선회하는 속도는 헛구역질이 날 정도로 빨랐다. 그는 계속 화랑으로 출근했지만, 일에 대한 흥미를 되찾을 수가 없었다. 사람들은 그에게 어디가 아프냐고 물었지만, 그는 고개만 가로저으며 아무 말도 하지 않았다. 저녁식사 자리에 합석하는 것도 난처했다. 식욕도 없었고 말도 없었다. 의기소침한 상태에서 몇 주가 흘러갔다. 외제니가 혼자 있는 것을 보았더라면 그는 다시 그녀를 설득하려 했을 것이며, 그 대답은 어김없이 확고한 거절이었을 것이다.

여름휴가가 다가왔으며, 그로서는 이곳에서 벗어나는 것이야말로 최선인 듯했다. 기차와 배를 갈아타며 네덜란드로 가는 동안 그의 마음이 어느 정도 진정되었다. 그러나 헬보이르트의 목사관에 도착했을 때 그가 너무 야위고 머리카락마저 더부룩했기 때문에 그의 부모는 깜짝 놀랐다. 그들은 무슨 좋지 않은 일이 있었냐고 물었지만, 그는 하늘만 처량히 바라볼 뿐 아무 말도 하지 않았다.

좌절 1874~76년

가난하고 비참한 사람들을 위해
해야 할 일이 태산 같은데,
왜 부유한 사람들에게 예술을 구걸하며
인생을 허비해야 하는가.

위안을 찾아서

사정을 알고 있었다면, 그의 부모는 그를 헬보이르트에 묶어두려 했을 것이다. 외제니와 떨어져 있으면 서서히 회복될 수도 있었다. 그러나 그에게서 들을 수 있는 것은 고작 로예 일가에는 무언가 '비밀'이 있다는 터무니없는 말뿐이었다. 이것이 단지 대부분의 젊은이들이 겪는 실연의 고통이었다면 그다지 걱정할 필요가 없었다. 그러나 그의 우울은 이러한 실연 이상의 것이었으며, 그는 이제 심각한 정신적 좌절을 겪고 있었다. 적어도 그 사실만이라도 분명히 알았더라면 가족들은 그의 행태에 훨씬 더 관심을 기울였을 것이다.

불행하게도, 빈센트의 증세는 반 고흐 일가에게는 낯선 것이 아니었다. 테오도뤼스의 형제 가운데 두 명이 그러한 원인불명의 병을 앓았다. 센트는 줄곧 맑은 날씨를 찾아 프랑스 남부로 가곤 했는데, 병의 원인이 무엇이든 햇볕은 잠시나마 그 원인을 없애는 데 도움이 되었다. 그런데도 그는 68세까지 살았는데 당시로는 장수한 편이었다. 그는 매우 유능하고 성공한 인물이었다. 브뤼셀의 하인 역시 성공한 사업가였지만 항상 병에 시달렸다. 사실 이들 가족은 오래전부터 그러한 일에 익숙했다.

테오도뤼스의 부친인 빈센트 목사는 12명의 자녀를 키우며 85세까지 산 유능한 목사이자 행정가였지만, 참을성 많은 아내의 간호를 끊임없이 받아야 했다. 원인을 알 수 없는 병이 빈발하는 증세는 테오도뤼스 쪽 가계에서만 나타난 것이 아니다. 안나의 자매 가운데 한 명은 간질을 앓았다. 그녀의 병이 아이들에게 유전되었다는 징후는 없었지만, 그에 대한 우려는 항상 따라다녔다. 빈센트의 부모가 그의 행태를 보고 단순히 어린 시절에 자주

눈에 띄었던 우울증이 재발했다고 생각한 것도 무리가 아니다. 그들이 알 수 있었던 것은 아들이 런던에서 불행한 일을 겪었으며 빠른 시일 안에 이겨낼 것이라는 사실뿐이었다.

어쨌든, 그들에게는 그 이외에도 돌보아야 할 아이가 다섯 명이나 있었다. 테오는 빈센트의 후임으로 헤이그에서 일하고 있었으므로 외국에 있을 때보다 걱정이 덜 되었지만, 그들은 어학 과정을 막 마치고 직장을 찾고 있는 18세의 안나에게 온통 마음을 빼앗기고 있었다. 두 가지 문제를 한꺼번에 해결하기 위해 그들은 안나를 빈센트와 함께 영국에 보내기로 결심했다. 그곳에서 그녀는 학교 교사나 가정교사 일자리를 얻을 수 있을 것이며, 영어실력도 향상될 것이었다. 또한 그녀는 우울증에서 헤어날 조짐을 전혀 보이지 않는 빈센트를 돌볼 수도 있었다.

현실에서 벗어난 빈센트는 이상의 여인 외제니 외에는 아무것도 생각할 수가 없었다. 그는 핵포드로드에 있는 집을 그렸으며 창 밖의 풍경을 스케치했다. 그가 다시 돌아가서 그녀와 이야기할 수만 있다면 분명히 모든 것이 잘될 것이고 외제니도 분별을 되찾을 것이다. 그가 그녀의 사랑이 저절로 싹틀 기회를 주고 기다리기만 한다면 그녀는 그의 것이 될 것이었다.

그는 그림을 그리기 시작했다. 그리 많이 그리지는 않았지만, 시간을 보내는 데 도움이 되었으며 그를 괴롭혀온 답을 구할 수 없는 질문의 무한한 반복에서 벗어나게 해주었다. 그는 원기를 되찾고 매사에 적극적으로 대처하기로 작정했다. 그는 갑자기 헤이그에 있는 벳시 테르스테흐를 떠올리고 그녀에게 선물을 주기로 결심했다. 그는 종이를 잘라 작은 책 세 권을 만든 뒤, 그림을 그려넣기 시작했다. 마침내 그는 40점이 넘는 스케치를 완성했다. 목사관의 사람들은 하루 종일 아무것도 하지 않으면서 맥

빈센트가 벳시를 위해 그린 스케치.

없이 빈둥대던 그가 갑자기 무엇에 몰두하는 것을 보고 안심했음에 틀림없다.

대부분의 그림은 자연을 소박하게 스케치한 것이었으며, 둥지 안에 얌전히 앉아 있는 할미새처럼 그가 어릴 때부터 즐겨 관찰해온 것들이었다. 개중에는 그의 심리상태를 반영하는 그림도 있었다. 거미줄 중간에 웅크리고 앉아 있는 거미가 덫에 걸린 벌과 파리를 에워싸고 있는 그림, 기숙학교에 입학했을 때 부모가 그를 문 앞에 내버려두고 떠난 서글픈 경험을 떠올리게 하는 마차와 말 그림이 그러했다.

헤이그 시절의 그림과 마찬가지로 이 스케치북에는 천재성은 고사하고 재능의 흔적마저 빈약했다. 그러나 그가 기력을 빼앗는 원인불명의 우울증에 시달리면서도 이 그림들을 완성했다는 사실은 그의 용기를 보여준다. 이 세 권의 스케치북은 벳시의 글과 그림을 담은 네번째 스케치북과 함께 제본되어 결국에는 벳

시의 딸이 물려받았다. 이 스케치북들은 무언가 창조적인 작업에 몰입해 있는 동안에는, 잠시나마 자신에게서 벗어나 그 불가해한 절망을 잊어버릴 수 있음을 발견한 첫 단계였다.

이 방법이 그에게 얼마나 많은 도움이 되었는가를 확인한 그의 가족들은 크게 고무되었다. 특히 그의 어머니는 그의 가장 평범한 이 작품들에 큰 기대를 걸었다. 그녀에게는 아들이 불행한 상태에 빠지게 된 것은 로예 일가 탓이라고 믿는 경향이 있었다. 그녀는 이 '비밀'에 관해 이러저러한 말들이 들리는 것을 좋아하지 않았다. 무엇보다 아들이 다른 곳으로 하숙을 옮긴다면 더 나을 것이었다. 로예 모녀로서도 빈센트를 다시 받아들일 수 있는 마음의 여유가 없었다. 외제니의 약혼소식에 대한 그의 반응이 너무 지나쳤기 때문에 두 사람은 어떻게 해야 좋을지 몰랐다. 그가 집으로 돌아가면 원기를 되찾지 않을까 하는 것이 그들의 유일한 희망이었다.

7월에 빈센트가 런던으로 돌아왔을 때, 누이동생이 동행한 것은 다소 위안이 되었다. 그녀는 그가 외제니에 대해 더 이상 그러지 못하도록 하는 장벽 역할을 했다. 그러나 본질적으로 변한 것은 아무것도 없었다. 그는 조지 엘리엇의 『애덤 비드』를 읽었고 바람둥이 지주에 의해 임신을 하게 되고서도 여전히 그를 사랑하는 헤티에게 충실한 불운한 주인공에게 무척 매혹되었다. 비극적인 분위기와 희망 없는 사랑이 뒤섞인 이 소설은 그의 정서에 잘 맞았다.

안나가 완충하는 역할을 했음에도, 그는 여전히 로예 모녀에게는 성가신 존재였다. 새뮤얼이 방문했을 때는 분위기가 어색해졌다. 로예 모녀에게는 그에게 상처를 입힐 의사가 없었지만, 그가 외제니의 적대감이 줄어들기를 바라면서 끊임없이 그녀 주위를

맴도는 것은 참을 수가 없었다. 그는 런던으로 돌아온 한 달 뒤에야 불가피한 상황을 받아들였다. 그는 그곳을 떠나 켄싱턴뉴로드로 하숙집을 옮겼다. 그 집은 나중에 그가 좋아하게 된 식물인 담쟁이덩굴로 뒤덮여 있었다. 이제 감정도 좀 누그러지고 해서 그는 여전히 외제니를 보러갈 수 있었다.

불행하게도, 새집에서도 그의 기분은 회복되지 못했다. 식사가 제공되지 않았기 때문에 그와 안나는 근처의 카페에서 사먹지 않으면 안 되었다. 아이들을 맡기기에는 너무 어려 보였기 때문에 안나는 일자리를 얻기가 힘들었다. 빈센트 또한 구필 화랑의 일에 점차 어려움을 느끼고 있었다. 적당한 곳이 구해지면 새 화랑을 개점할 예정이어서 직원들은 모두 그 일로 분주했다. 빈센트의 잔뜩 움츠리고 침울한 모습은 그 열정적인 분위기에서 확연히 두드러졌다. 오바흐는 베드포드 스트리트 근처에 있는 가게를 인수할 수 있을지 상담하기 위해 파리로 갔으나 빈센트의 특이한 행동도 논의의 대상이었음은 거의 틀림없다.

안나는 마침내 웰윈에 있는 학교에 일자리를 얻었지만 빈센트의 생활은 더욱 비참해지고 있었다. 일이 끝난 뒤에도 그에게는 외로운 방으로 돌아가고 싶을 만한 이유가 별로 없었다. 구필 화랑이 너무 일찍 문을 닫는 것도 이제는 형벌이나 다름없었다. 시간이 너무 많이 남아돌았기 때문이다. 시간을 보낼 방법을 모색하던 그는 구필 화랑 근처에 있는 신문사에 열람할 수 있도록 해놓은 신문에서 삽화를 발견했다. 그는 그래픽 사(社)와 일러스트레이티드 런던 뉴스 사의 사옥 밖에 게시된 그림을 곰곰이 살펴보며 시간을 보냈다. 이 두 신문사는 시사문제를 다룬 기사에 목판화를 함께 실었다.

1870년의 교육법에 따라 교육을 받은 사람들은 간결한 기사

와 선명한 그림이 실린 신문을 선호했으며 빈센트도 곧 거기에 실린 그림들을 좋아하게 되었다. 대다수의 삽화는 의도적으로 대중의 마음을 사로잡으려 했으며, 당시의 사회에 만연되어 있던 부정과 불평등에 관심을 기울였다. 즉 '런던 빈민의 비통한 절규', 집없는 아이들, 거지와 범죄자들이 득실거리는 뒷골목 세계, 산업도시인 대영제국 수도의 갖가지 추악한 치부를 묘사했다.

빈센트는 이러한 이미지의 배후에 있는 현실을 완전히 인식하지는 못했다. 그로서는 베스널그린에 최근 재건축한 브룸턴 보일러스 미술관에 갔을 때 이스트엔드의 생활을 잠시 엿본 것이 고작이었다. 금속과 유리로 된 이 미술관은 빅토리아 앤드 앨버트 미술관 건설 때문에 잠시 철거된 뒤에 베스널 그린에 다시 건립되어, 새 미술관의 컬렉션 기초가 된 1851년의 대전시회를 비롯한 수많은 전시회의 임시전시장 역할을 했다.

그것은 절충적인 컬렉션이었다. 햄프턴 왕궁(템스 강 북쪽 기슭에 있는 튜더 양식의 궁전—옮긴이)에서 가져온 라파엘로의 밑그림들 주변에는 인도, 아라비아, 중국의 공예품들이 어지럽게 진열되어 있었다. 그러나 쇠와 유리로 된 이 아름다운 '온실' 안의 신비로운 보물에 흠뻑 빠져드는 것과, 그것을 둘러싼 세계를 뚫고나가는 것은 전혀 별개였다. 왜냐하면 베스널그린은 아마도 이스트엔드의 슬럼 가운데서도 가장 지저분한 곳이었기 때문이다. 외제니를 사랑하고 있던 행복한 시기에 빈센트는 중산층 주택가인 사우스런던과 고급상점가인 스트랜드에서 살았으므로 그러한 것들은 무시하며 지내왔다.

그러나 이제 그는 자신이 목격한 현실을 괴로워하기 시작했다. 누더기를 걸친 여인들의 불결한 아이들은 앙상한 손을 내밀

며 동전을 구걸했다. 선술집의 떠들썩한 술주정꾼, 희미한 뒷골목 매춘부들의 모습은 어렴풋이 들여다본 별세계였다. 일단 그러한 것들을 보게 되자 도저히 잊을 수가 없었다. 그는 성서에서 위안을 찾았다. 밤늦게까지 읽고 또 읽었다. 그러자 자신의 불행은 물론 그가 지금껏 알고 있던 런던의 화려한 불빛이 미치지 않는 지저분한 구석에 숨어 있는 절망의 이미지들도 지울 수 있었다.

그는 성서 속에 해답이 있을지도 모른다고 생각하기 시작했다. 밤늦게 집으로 돌아오면서 그는 이상한 제복을 입은 젊은 남녀들이 술집 밖에 서서 찬송가를 부르고 가난한 사람들에게 잠자리를 제공하는 것을 보았다. 구세군은 그 무렵 결성되었으며, 정부에서 오래전부터 포기해버린 런던의 일부 지역에서 활동을 하기 시작했다. 그의 하숙에서 멀지 않은 엘리펀트앤드캐슬에는 메트로폴리탄 교회가 있었고, 거기서는 신앙부흥가로서는 처음으로 엄청난 대중적 인기를 얻고 있던 찰스 해든 스퍼전 목사가 수많은 신도들 앞에서 열변을 토했다. 그들은 신흥 졸부들이 희망이 없어 보이는 빈민들과 어울려 살고 있는 이 세계에서 필사적으로 해답을 찾고 있었다.

빈센트는 스퍼전이 쓴 소책자 『작은 보석』을 샀으며, 그후 여러 해 동안 영감을 구하기 위해 그 책을 가끔씩 읽었다. 이 다양한 모순의 한복판에서 명쾌한 해답을 제공하기 위해 복음을 전도하려는 십자군이 무수히 나서고 있었다. 그러나 성서, 오직 성서만이 중요한 답을 제공했다. 『그래픽』과 『일러스트레이티드 런던 뉴스』는 런던 슬럼의 지옥 같은 생활을 파헤쳤으며, 스퍼전과 같은 복음전도사와 그의 제자들인 미국 선교사 무디와 생키는 즉각적인 해법을 제시했다. 이 세상의 도시는 지옥일지

모르나 누구나 즉시 신의 나라로 들어갈 수 있었다. 예수를 자신의 삶 속에 받아들이면 불행의 나날은 끝날 것이라고 그들은 말했다.

　빈센트는 그러한 말을 아주 잘 받아들일 만한 심리상태에 놓여 있었다. 가난하고 비참한 사람들을 위해 해야 할 일이 태산 같은데, 왜 부유한 사람들에게 예술을 구걸하며 인생을 허비해야 하는가? 이러한 발견에 흠뻑 빠져든 그는 오직 성서연구에만 관심을 기울였기 때문에 구필 화랑의 일에는 거의 신경을 쓸 수가 없었다. 빈센트가 네덜란드로 떠나기 전부터 오바흐는 한때 모범적이었던 사원이 이미 일에 흥미를 잃었음을 눈치채고 있었다. 그러나 그는 그것이 일시적인 침체이며 휴가를 떠나면 회복될 것이라고 생각했다. 하지만 그가 생각했던 대로 되지 않자 마지못해 조치를 취하지 않으면 안 되었다. 그는 파리에 보고를 하고 빈센트의 아버지와 상의했다. 그것은 대단히 미묘한 문제였다.

　파리에서 빈센트를 돌려보내라는 응답이 왔다. 이처럼 그의 태도가 변화한 원인이 런던에 있는 것이 분명하므로, 근무지를 바꾸면 사태가 호전될지도 모른다는 것이었다. 빈센트로서는 이 지시에 복종하는 것 외에는 선택의 여지가 없었지만, 외제니로부터 멀어지는 것이 결코 행복하지는 않았다. 그러나 그보다 더 나쁜 것은 가족들이 조종하는 대로 움직이지 않으면 안 되는 것에 대한 분노가 갈수록 커지고 있는 것이었다. 즉 그는 가족들이 미리 마련해놓은 직업을 선택해야 했으며, 그의 성격과 갖가지 어려움에 대한 그들의 인식에 맞추어 백부의 사업과 관련된 체스판 위에서 움직여야 했다.

최초의 인상파 전시회

파리에 도착하자마자 빈센트는 기분이 아주 나빠졌다. 테오에게도 일절 편지를 쓰지 않았다. 이것으로 구필 화랑에서의 그의 경력도 끝이 났다. 그러나 자신의 일에 쫓기는 빈센트의 주변 사람들은 예전과 마찬가지로 그의 변화를 제대로 파악하지 못했다. 순종의 중요성을 다시 깊이 명심시키기 위해, 부소는 그를 자유로운 분위기의 몽마르트르 지점에서 오페라 광장의 본점으로 옮기도록 했다. 빈센트에 대한 그의 관심은 그 정도가 한계였다. 회사는 대대적인 개편을 앞두고 있었고, 빈센트가 비록 중역의 친척이긴 하지만 어디까지나 고집센 하급사원에 지나지 않았기 때문에 더 이상 걱정하지 않았다.

이 회사의 가장 큰 관심사는 아돌프 구필이 사업에서 완전히 은퇴할 때 누가 후계자가 될까 하는 것이었다. 아들 넷 가운데서 미술품 거래에 관심을 가지고 있는 이는 하나뿐이었으나, 그는 뉴욕 지점에서 과로한 탓에 1855년에 죽고 말았다. 알베르도 미술을 사랑하긴 했으나, 그저 수집가로서 좋아하는 것에 지나지 않았으며, 더욱이 부친이 취급하는 그림들은 좋아하지 않았다.

알베르 구필은 한때 화가가 되려고 생각했으나, 그 뜻을 접은 뒤 자형인 화가 제롬과 함께 북아프리카를 여행하는 것이 주된 즐거움이었다. 제롬은 '동양적인' 생활, 회교 사원, 터키식 목욕탕, 사막의 풍경을 그리기 위한 사전작업으로 여행을 했다. 그러한 모험적인 여행을 통해 알베르는 아랍 미술과 공예품을 폭넓게 수집했다. 그는 좀 색다른 사람이었다. 결혼도 하지 않았으며, 샤탈 거리에 있는 그의 아파트는 기도용 매트, 융단으로 덮

인 긴 의자, 다마스쿠스의 놋쇠 등잔, 물담뱃대, 상아상자, 상감 세공을 한 칼리그라피, 무어인의 뇌문(雷文) 세공 등 점차 터키의 궁전 같은 정취를 띠었다. 1884년에 알베르가 죽은 뒤에야 그의 소장품들이 프랑스 최초의 대규모 이슬람 미술 컬렉션임이 알려지게 되었다.

그러나 그는 생전에 괴짜로 여겨졌으며, 이제 유럽에서, 그러니까 세계에서 가장 크게 미술품 거래를 하는 그의 부친에게는 확실히 실망스런 존재였다. 구필 화랑은 꾸준히 확대되고 있었다. 뉴욕에서 '통신원'으로 일한 미셸 크뇌들러는 결국 구필 화랑의 권리를 매수하고, 구필 화랑 원래의 유럽 네트워크와 자신의 화랑 사이에 긴밀한 관계를 구축했다. 파리에서는 레옹 부소가 아들인 에티엔을 사업에 끌어들였으며 아돌프 구필도 이를 축복해주었다. 에티엔이 제롬과 마리 구필 사이에서 태어난 딸과 결혼했기 때문이었다. 이렇게 해서 엷게나마 혈연관계가 있는 그가 사업을 물려받았다. 이러한 개편이 완료되었을 때 회사의 이름도 구필-부소와 발라동 쉬세쇠르(Goupil-Boussod et Valadon Successeurs)로 바뀌었지만, 거의 모든 사람이 여전히 구필 화랑으로 불렸다.

이 모든 문제에 대한 논의가 거듭되고 있었기 때문에, 빈센트의 우울증이 눈에 띄었으면서도 그리 문제되지 않았다. 그러나 그와는 별도로 더 중요한 변화가 일어나고 있었다. 이 변화는 구필 화랑과 미술계에 단지 회사 이름을 바꾼 것 이상의 영향을 미쳤다. 그 변화 속에서 빈센트도 나중에 큰 역할을 하게 된다. 당시 구필 화랑은 제2제정 시대의 표면적인 화려함에 내재돼 있다가 제3공화국의 이른바 '도덕질서' 가운데서 재천명된 부르주아의 모순된 가치관을 구체적으로 드러내고 있었다.

본점의 기다란 중앙 홀의 높은 창에서는 빛이 쏟아져 들어왔는데, 이 창들은 루브르 박물관과 살롱의 공식 전시장의 분위기를 그대로 모방한 것이었다. 헤이그와 마찬가지로 이곳에서도 부유한 사람들이 한가로이 거닐면서 작품을 감상하고 직원에게 질문을 하기도 했으며, 직원들의 친절한 대답으로 자신의 심미안을 확인하곤 했다. 그 분위기는 한편으로는 속물적이었고, 다른 한편으로는 엉너리치는 것이었다. 이 무렵은 원화가 대중적으로 거래되던 마지막 시기였으며, 그 직후 칼라 복제판이 갑자기 나돌기 시작했다.

비록 취향이 살롱 수상작가라는 좁은 범위에 국한돼 있었지만, 이 무렵 중산층은 여전히 원화를 사거나 적어도 우수한 판화를 샀다. 이것은 공식적인 화단에 대단한 힘을 실어주었다. 살롱의 인정을 받지 못하면, 그 화가는 구필 화랑과 같은 유력한 화랑에서 작품을 팔 수 없었고, 따라서 일정 수입을 올릴 수 있는 길도 닫혀버린다. 그 때문에 살롱에서 누가 입상하고 누가 낙선하는가 하는 것은 문화적 논쟁 이상의 것이었다. 즉 그것은 생활을 꾸려갈 수 있을 것인가 아니면 굶주릴 것인가 하는 문제였다.

이러한 시스템을 개선하려는 노력이 10년 이상 이어져오고 있었다. 1863년에 살롱 낙선자 전시회가 처음으로 열렸지만, 대부분의 작품들이 시원찮아서 관전 심사위원들의 시각이 올바른 것이었음을 입증해주었을 뿐이었다. 1874년 늦은 봄에 유럽 미술계 전체를 결정적으로 바꾸어놓는 사건이 일어났으며, 빈센트가 파리에 온 것은 그 직후였다. 모험을 좋아하는 나다르(Nadar, 1820~1910, 본명은 가스파르 펠릭스 투르나숑으로 그의 초상 사진들은 19세기의 걸작이자 중요한 업적으로 남아 있다―옮긴이)의 스튜디오에서 전시회가 열렸던 것이다. 언론인이자 풍자

만화가이면서 열기구를 즐겨 탔던 그는 하인리히 뮈르제의 소설 『보헤미안들의 생활모습』에 등장하는 한 인물의 실제모델이다. 그러나 그는 당시의 저명한 화가와 작가들의 모습을 찍은 사진가로 널리 알려져 있었다.

도누 거리와 카푸친 거리의 모퉁이에 있는 나다르의 사진 스튜디오는 졸라나 보들레르와 같은 예술가들이 자주 머무르는 곳이었으며, 1874년에는 이곳에서 그 시대의 가장 중요한 미술전시회가 열렸다. 전시회는 빈센트가 파리로 오기 전에 끝났지만, 화랑의 동료들과 허물없이 지냈다면 그도 이 전시회에 관한 이야기를 들었을 것이다. 왜냐하면 이 전시회는 프랑스 문화의 심장을 공격한 것이었으며, 주요한 예술적 이정표가 되었기 때문이었다. 나다르의 스튜디오에서 열린 전시회에 대한 미술계의 반응은 거의 폭력에 가까운 것이었으며, 이것은 이 전시회에 신화적 지위를 부여했다.

이 전시회에 참여한 작가는 모네(Claude Monet, 1840~1926), 르누아르(Pierre-Auguste Renoir, 1841~1919), 시슬레(Alfred Sisley, 1839~99), 피사로(Camille Pissarro, 1830~1903), 세잔(Paul Czanne, 1839~1906), 드가(Edgar Degas, 1834~1917), 기요맹(Armand Guillaumin, 1841~1927), 부댕(Eugne Boudin, 1824~98), 베르트 모리소(Berthe Morisot) 등이었으며, 이제 이 명단은 19세기 천재화가들의 출석부처럼 받아들여지고 있다. 출품작은 165점이 넘었고, 드가 혼자서만 10점을 출품했다. 전시를 담당한 르누아르는 배경으로 적갈색 벽지를 선택했으며, 카탈로그 제작을 담당한 그의 동생 에드몽은 화가들에게 눈길을 끄는 제목을 달도록 설득하는 등 최선을 다했다.

전하는 바에 따르면, 특히 모네는 철도역이나 거리 이름과 같

은 따분한 제목을 붙이기를 좋아했다. 모네는 1872년에 그린 안개 낀 강의 풍경에 「인상, 해돋이」라는 제목을 붙였는데, 이것이 '향상된' 제목이었다. 결국 이 작품은 그 전시회에서 가장 유명한 작품이 되었다. 분노한 한 비평가가 이 제목에서 말을 빌려 전시회에 출품한 화가들에게 '인상파'라는 이름을 붙였는데, 그것이 그대로 널리 사용되었다.

이 최초의 인상파 전시회가 가져온 충격을 정확히 전달하기는 어렵다. 원색, 생생한 대상과 눈부신 대기의 빛, 그리고 공업용 에나멜을 사용한 점묘 등에 익숙한 우리는 밝은 태양 아래 드러난 인상파 화가들의 팔레트가 불러일으킨 충격을 더 이상 경험할 수 없다. 바르비종파와 헤이그파 같은, 초기에 옥외에서 작업한 화가들의 색조도 밝았지만 인상파 화가들에는 근접하지 못했다. 인상파 화가들은 관찰한 세계를 표현하는 방식에 과학적 혁명을 가져왔다. 초기세대는 슈브뢸(프랑스의 화학자로 색채심리학을 연구했다—옮긴이)의 『색채조화론』을 읽었고, 어떤 색채를 띤 대상에 드리워진 그늘에는 보색이 물들어 있음을 알고 있었다.

들라크루아(Eugén Delacroix, 1798~1863)도 이러한 발견을 알고 있었으나, 이를 작업기법의 중심에 두고 작품의 모든 색채가 상호작용한다는 이론을 열렬히 숭배한 것은 인상파가 최초였다. 이것은 살롱에서 소중히 여기는 아카데믹한 기법과는 정반대였다. 아카데믹한 기법에 따르면, 대상은 확고하고 독립적이며, 그늘은 단지 그것이 드리워지는 표면이 어두워지는 것이었다. 인상파 화가에게는 모든 것이 자신의 색채를 지니며 그 색채는 끊임없이 변하는 빛에 의해 창조되는 덧없는 순간일 뿐이었다. 그래서 그들은 그림을 재빨리 그려야 했다. 그 빛을 포착

하기 위해 붓질과 동작을 민첩하게 했다. 결국 이 새로운 작품들은 적절한 거리에서, 적절한 조명 아래에서 보지 않으면 형태가 없는 듯 보였다.

나다르의 스튜디오

점묘, 소용돌이치는 선, 얼룩의 만화경이 뚜렷이 인식할 수 있는 하나의 이미지로 기적처럼 결합되었다. 돌이켜보면, 화가들이 그러한 기법에 도달한 것은 불가피한 듯하다. 은판 사진과 그 밖의 선구적인 사진술은 시각세계의 기록자라는 그림의 지루한 과업을 상당히 덜어주었다. 그 결과 색채의 강조와 붓질 등 사진이 시도할 수 없는 것들이 남게 되었다. 작업의 대상이 그림을 그리는 기법보다 덜 중요하게 취급되는 것 또한 불가피했다. 인상파 화가들이 주로 그린 것은 일요일 강가에 산책 나온 사람들, 비오는 날의 붐비는 거리, 피아노를 연주하는 여인 등 아주 일상적인 정경이었다. 일하는 농부들을 미술의 주제로 선택한 것이 일종의 혁명이라면, 카페의 테이블에 앉아 있는 한 쌍의 남녀를 그리는 것은 훨씬 더 혁명적이지 않은가?

비범한 기법과 아주 평범한 주제의 이러한 결합은 화상, 비평가, 화랑의 고객 등 대부분 사람들에게는 예상치 못한 것이었음이 분명했다. 그러나 나다르의 스튜디오에 몰려든 사람들 가운데 일부는 주최자들이 예상한 것보다 훨씬 심한 노여움을 드러내 보였다. 상당수의 비평가들도 아마추어 같고 무능한 이들의 '미완성' 작품들을 잔인하게 조롱했다. 이러한 신랄한 비판의 배후에는 인상파 그림이 무언가 위험하고 급진적인 것, 단순한 기법상의 혁명 이상의 것을 표현하고 있다는 우려가 깃들여 있

었다.

전형적인 살롱 작품에는 모든 요소가 견고하고 그 주제는 무겁다. 고도의 세련미는 그 화가가 모든 기술을 습득했으며 동시에 훌륭한 장인과 같은 수입을 올리고 있음을 입증하는 것이었다. 반면에, 이들 새롭게 등장한 화가들의 변화하는 일시적인 색채와 경쾌한 주제는 권위 있는 견해를 강요하는 대신에 작품을 감상하는 사람들의 참여를 유혹하는 듯했다. 그들은 파괴적일 만큼 민주적이었다. 제1회 인상파전에 출품된 작품들을 경매할 때는 경매장의 질서를 유지하기 위해 경찰을 부르기까지 했다.

빈센트처럼 고립되어 사는 사람들만이 그 같은 움직임을 전혀 눈치채지 못했다. 그가 동료들과 대화를 나누었다면 그 믿기 어려운 사건들에 대한 충격적인 이야기를 들었을 것이다. 그렇게 했더라면 그는 즉시 그 소동의 전모를 알았을 것이다. 화상인 뒤랑 뤼엘은 자신의 고객들이 인상파 화가들의 그림을 사려는 마음이 없음에도, 전시회가 끝난 뒤에도 그들의 작품을 계속 전시했다. 당시에 빈센트가 이들 새로운 작품들을 받아들일 만했다고 말할 수도 있다. 요컨대 그는 헤이그파 속에서 성장했으며, 바르비종파를 존경했고 밀레를 숭배했다. 지금 이들은 모두 인상파의 선구자로 간주되고 있다. 그렇다면 그가 이 새로운 유파에 뛰어들었을 것인가? 그러나 그 당시에 그는 그럴 수가 없었다.

예술적으로나 사회적으로나 센트 백부가 선호한 화가들과 모네, 드가, 르누아르 사이에는 넓은 틈이 있었다. 그때는 바르비종파의 밝은 색채마저도 혁명적이라고 하는 사람들이 있었으며, 그들은 인상파 화가들을 물감을 아무렇게나 흩뿌리는 어린아이로 여겼다. 쿠르베(Gustave Courbet, 1819~77) 같은 초기의

화가들은 여러 가지로 대중에게 충격을 주었다. 그는 무엇이 아름답고 어떻게 해야 아름다워진다는 기존의 규범에 무관심했다. 그러나 심사위원들과 대중은 여전히 그의 솜씨와 기교를 인정했다. 그들은 그가 하는 일을 좋아하지는 않았지만, 그가 유능한 화가라는 사실은 의심할 수 없었다.

그러나 인상파 화가들은 달랐다. 화가란 무엇인가에 대한 생각 자체가 논쟁의 대상이 되었다. 빈센트가 그들의 작품을 보았다면, 그는 그들이 그리는 방법을 받아들였을 것이다. 그러나 그들이 그려놓은 작품에 대해서는 거부감을 느꼈을 것이다. 당시 그는 사랑, 자비, 성실과 같은 단순한 정서를 표현하는 것이 미술의 기본적인 필요조건이라고 생각했다. 춤을 즐기거나 하릴없이 강변을 산책하는 사람들을 그리는 것은 받아들일 수가 없었다. 그때 무슨 일이 일어났는지 모른 채 지냈고, 역시 우연의 일이기는 하지만 그가 1876년 파리를 떠날 때까지 제2회 인상파 전시회가 열리지 않았다는 것은 그에게는 축복이었다.

그해 크리스마스에 그는 휴가를 얻어 헬보이르트의 집으로 돌아갔다. 그는 온갖 말을 동원해, 런던으로 돌아가도록 허락해달라고 부모를 설득했다. 이 무렵, 일이 다른 때처럼 돌아갔더라면 빈센트의 부모는 그를 센트 백부에게 맡겨 잘 감독하라고 했을 것이다. 그러나 센트 백부 역시 구필 화랑의 변화에 깊이 관련되어 있는 처지였다. 그의 오랜 친구인 아돌프 구필이 사업을 점차 부소와 발라동에게 맡김에 따라, 그도 은퇴하기에 좋은 시기를 맞게 된 것이었다. 동생에게 헌신적이었던 그는 은퇴한 뒤 머물 집을 프린센하혜 근처에 마련하기로 했다. 그러나 그 일은 상당히 까다로웠다. 작은 건물 여러 채를 하나로 합치고, 이제는 상당한 수준에 이른 컬렉션을 소화할 수 있는 커다란 갤러리도 지

어야 했다. 회사의 자산 이양과 집 문제 때문에 조카에게 세심하게 신경을 쓸 여유가 거의 없었다. 센트 백부는 쉬운 길을 택했다. 그는 부소에게 연락해 빈센트를 런던으로 돌려보내달라고 솔직하게 부탁했고, 역시 일에 쫓기고 있던 부소는 그 부탁을 들어주었다.

케닝스턴 뉴로드의 수수한 방으로 돌아간 빈센트는 전과 다름없는 생활에 빠져들었다. 즉, 성서를 열심히 읽었고, 매일 사우샘프턴 스트리트를 오가는 것 외에는 외출할 엄두도 내지 않았다. 화랑 일에도 관심을 가지려 했으나 잘되지 않았다. 새로운 화랑을 위해 마리스, 이스라엘스, 모베, 브르통과 같은 화가들의 작품이 도착했다. 그는 로열 아카데미에서 열린 제6회 동계 전시회를 보러갔으며, 그에 관한 이야기를 테오에게 써보냈다. 그의 마음에 드는 것은 컨스터블(John Constable, 1776~1837)뿐이었다. 그는 바르비종파를 생각나게 했다.

터너(Joseph Mallord William Turner, 1775)라면 좋아했을지도 모르지만, 그가 런던에 머물던 무렵에는 터너의 그림은 거의 전시되지 않았다. 그해 4월, 크리스티가 새뮤얼 멘델 컬렉션을 경매했을 때 터너의 그림을 몇 점 보았으나 밀레이의 「쌀쌀한 10월」을 훨씬 더 좋아했다. 그것은 이 화가가 처음 그린 순수한 풍경화였다. 마음을 사로잡는 공허한 느낌, 멀리 이동하는 철새의 실루엣으로 강조된 쌀쌀함, 그 이미지는 빈센트의 기억에 박혔다.

이처럼 이따금씩 미술 쪽에 관심을 가지기도 했지만 그의 마음이 직장에서 완전히 멀어진 것은 동료들이 보기에도 분명했다.

파리 지점이 너무 분주해서 그에게 벅찬 곳이었다면, 헤이그의 옛 상사들은 그에게 도움이 되었을까? 어느날 갑자기 테르스

테호가 사우샘프턴 스트리트를 찾아왔다. 표면상으로는 새 사옥을 둘러보기 위한 것이라고 했지만, 빈센트가 관찰한 바에 따르면 그는 일보다는 관광에 더 많은 시간을 보냈다. 빈센트는 그가 방문한 진짜 이유는 자기 때문일 거라고 추측하고 있었다. 테르스테호는 일단 빈센트의 동태를 살펴본 뒤, 마음 내키는 대로 즐기면 되었던 것이다.

테르스테호가 네덜란드로 돌아간 직후, 빈센트는 회사의 결정을 통고받았고, 다시 파리로 돌아가야 했다. 그들은 런던이 빈센트에게 맞지 않는다는 결론을 내렸으며, 그후 그가 다시 런던에서 근무하게 해달라고 요구했을 때도 이를 묵살했다. 빈센트는 새 화랑이 문을 열기 며칠 전에 런던을 떠났다. 심술궂은 그였지만 새 화랑의 개점을 보지 못하게 된 것에 몹시 실망했다.

부소는 파리에서 빈센트의 장래에 대해 결단을 내려야 했다. 그는 구필 화랑의 후계자로서 유럽 미술계에서 가장 영향력 있는 인물 가운데 한 사람이었다. 앞으로 그는 자신이 물려받은 제국의 관리자 이상의 면모를 보여주어야 했다. '부소와 발라동'은 실질적인 규모에서 그리고 취급하는 작품의 질에서 변화했고, 모두의 인정을 받을 만큼 성장했다. 그러나 책임자로 오를 즈음 빈센트의 문제에 직면하게 된 부소는 회사의 옛 설립자들에게 여전히 경의를 품고 있었으므로 센트의 조카에게도 조심스럽게 대했다. 이유야 어쨌든 그는 빈센트에게 관대했을 뿐만 아니라 그에게 새로 책임 있는 지위를 줌으로써 우울증에서 벗어나도록 했다. 빈센트로서는 뜻밖에도 질책을 당하기는커녕 오페라 광장에 있는 본점의 회화 부문 책임자로 임명되었다. 이것은 승진으로 볼 수 있었다.

풍차가 있는 언덕

2년 전이었다면 그는 그 일에 즐거워했을 것이다. 그러나 이 무렵 그는 자기가 팔아야 할 작품들에 전혀 공감하지 못했다. 그는 과거에는 전혀 좋아하지 않았으며 이제는 무의미하다고 느끼는 살롱 화가들의 작품에 둘러싸여 있었다. 그러한 태도는 그의 일의 범위를 넘어서는 것이었다. 게다가 그는 외부세계에 등을 돌리고 있었다. 그 무렵 새로 재건된 파리에서는 새로운 백화점들이 사람들의 마음을 설레게 했고 거리의 조명도 아주 밝았기 때문에 도심은 항상 축제 분위기였으며, 근처에는 새로운 오페라 극장이 건설 중이었다. 그러나 빈센트는 이 모든 것을 무시하고 하숙집으로 서둘러 돌아가서는 줄곧 성서를 읽으며 지냈다.

드가와 같은 화가들은 새로 포장된 길가의 카페에 가는 것을 즐겼다. 카페에는 여러 계층의 사람들이 몰려들어 무료로 제공되는 여흥을 즐겼다. 가수와 연예인들이 많은 손님을 끌어모았기 때문에 길목과 광장마다 활기찬 야외극장이 생겨났다. 인상파 화가들은 그러한 정경을 그림의 주제로 삼았다. 그러나 평소 관찰력이 뛰어난 빈센트의 눈에는 그러한 것들이 전혀 들어오지 않았다. 화랑의 동료들과 접촉이 거의 없었던 것도 어찌 보면 당연했다.

갓 종교적 체험에 눈뜬 사람은 그것을 마음속에 감춰두지 못하는 것이 보통이다. 종교에 심취한 사람의 새로운 기쁨을 나누려는 욕구는 말리기 어려웠으며, 이는 다른 사람들에게는 아주 당혹스러운 것이었다. 그들은 그러한 신자를 피하거나 서로 팔꿈치로 쿡쿡 찌르고 몰래 눈짓을 하며 숨죽여 웃곤 했다. 사람들

의 이러한 태도는 세상에서 버림받은 이의 순교자적인 기분을 강하게 만들며 그 고독과 상처가 그의 광신을 더 심화시킨다. 빈센트에게는 자기 방으로 서둘러 돌아와서 성서 말씀으로 그날의 고통을 씻어내는 것밖에는 달리 할 일이 없었다.

부소는 빈센트에게 6주에서 8주 정도 파리에 머물면서 상황을 살펴보자고 말했다. 그러나 회사 측이 마침내 그를 오페라 광장에 있는 본점에서 근무하도록 결정함으로써 런던으로 돌아갈 수 있을지도 모른다는 일말의 희망은 산산이 부서져버렸다. 당시 매사에 그러했듯이, 빈센트는 그 결정을 무덤덤하게 받아들였다.

그는 몽마르트르에 방을 얻었다. 아직 풀이 무성한 언덕 꼭대기에는 풍차들이 늘어서 있었는데, 그 집은 도시의 경계를 이루는 '징세의 벽' 너머에 있었다. 그곳은 오스만(제2제정 때 파리의 건물들을 대규모로 개축하고 근대화하는 데 주도적인 역할을 했다―옮긴이)의 도시재개발 손길이 미치지 않는 지역 가운데 하나였으며 많은 화가들이 살고 있었다. 빈센트가 이곳을 선택한 것은 화가들과 마찬가지로 오로지 집세가 싸기 때문이었다.

그처럼 매력적인 곳에 그가 전혀 흥미를 보이지 않았다는 것은 놀랍다. 이 언덕의 비탈에서 살육이 일어나고 코뮌이 막을 내렸다. 그때 살아남은 사람들 가운데 일부는 공화정부의 박해를 피해 바와 댄스홀에서 그늘진 삶을 이어왔다. 그 때문에 몽마르트르는 범죄자와 천대받는 보헤미안의 소굴이라는 말을 들어왔다. 툴루즈 로트레크(Henri de Toulouse-Lautrec, 1864~1901)가 영원한 생명을 불어넣어준 퇴폐적인 보헤미안과 짙은 화장을 한 매춘부들의 쓰라림과 달콤함이 뒤섞인 세계는 언덕에 흩어져 있는 풍차와 채석장 너머로 해가 진 뒤에 활기를 띠었다.

비탈 아래로는 금방이라도 쓰러질 듯한 오두막집과 야외 카페들이 불빛을 반짝거렸고, 혼잡한 바에서는 사랑과 배반의 애절한 노래를 들을 수 있었다. 그러나 빈센트가 마음을 쏟은 곳은 하숙집의 좁은 세계와 담쟁이덩굴과 야생포도로 뒤덮인 정원의 풍경뿐이었다. 그는 자기가 좋아하는 판화로 하숙집의 얼룩진 벽을 장식했다. 그는 테오에게 보내는 편지에 그 판화의 목록을 써 보냈는데, 렘브란트의「성서 읽기」를 골라 다음과 같이 묘사했다.

어느 날 저녁, 옛 네덜란드를 떠올리게 하는 넓은 방의 식탁에 촛불이 켜져 있고, 젊은 어머니가 아기의 요람 곁에 앉아 성서를 읽는다. 늙은 부인이 귀를 기울이고 있다. "다시, 너희들에게 말하겠다. 두세 사람이 나의 이름으로 함께 모여 있는 곳, 그곳의 그들 속에 나도 있다"는 말씀을 생각나게 하는 정경이다.

렘브란트 곁에는 반 데르 마텐의「보리밭의 장례행렬」이 있었다. 이 그림을 볼 때마다 그는 부친을 생각했을 것이다. 왜냐하면 그는 선물로 석판화 몇 점을 아버지에게 선물하고 싶으니 소포로 부쳐달라고 테오에게 부탁했기 때문이다. 빈센트가 고른 작품으로 판단하면, 그는 부친이 무엇을 좋아하는가를 알고 있었거나 아니면 동생과 농담을 나누려고 했던 것 같다. 그 중의 한 작품인 안케르(Anker)의「위그노교도」에는 베개에 기댄 채 앉아 있는 노인 곁에서 딸이 책을 읽어주고 있는데, 이것은 아마도 부친의 병적인 취향을 빈정대는 것이리라.

빈센트가 일터와 성서공부에서 벗어나는 것은 일요일뿐이었다. 일요일이 되면 그는 시내의 개신교 교회에 갔다. 영국 감리교도

같은 외국인 공동체는 자체 교회를 갖고 있었으며, 빈센트는 자신이 좋아하는 배합을 찾아내기 위해 열심히 맛을 보는 미식가처럼 설교와 예배를 음미하며 여러 교회를 교대로 찾아다녔다. 일요일 오전의 순례가 끝나면 그는 입장료를 받지 않는 날의 혜택을 누리기 위해 인파에 섞여 루브르 박물관에 들렀다.

학생은 물론 경력을 쌓은 화가까지 이젤을 세운 채 거장의 작품을 모사하는 것은 흔한 모습이었으며, 모사는 여전히 그림을 배우는 가장 좋은 방법으로 여겨졌다. 그들 뒤에 멈춰서서 모사하는 것을 바라보는 것은 벽에 걸린 걸작을 감상하는 것과 마찬가지로 루브르를 찾아오는 이유 가운데 하나였다. 신이 머무는 교회를 방문한 뒤 예술의 전당을 방문하는 빈센트에게는 2등분한 하루가 똑같이 신성했다. 구필 화랑에 대한 관심은 줄었지만 그림에 대한 개인적인 관심은 조금도 감소되지 않았기 때문이다.

반면, 자신의 취향에 대한 확신이 강해질수록 고객들과의 관계가 점점 나빠졌다. 자신이 판단하기에 고객이 잘못된 선택을 할 경우, 그는 도저히 묵과하지를 못했다. 고객이 화랑의 벽에 걸려 있는 역사화를 사겠다고 하면서 그가 추천하는 더 좋은 풍경화를 거부하면, 그들의 어리석은 선택을 지적해주고 자신이 골라주는 훨씬 훌륭한 그림을 사도록 권했다. 따라서 그에 대한 불평이 늘어났고 그것이 마침내 부소의 귀에도 들어갔다. 그러나 그는 자기가 들은 이야기를 납득할 수가 없었다.

어느 날, 쥘 브르통이 아내와 딸들을 데리고 화랑을 찾아왔다. 부소가 인사하기 위해 나가보았더니 빈센트는 이 대가의 방문이 일찍이 없었던 중대한 사건인 것처럼 흥분한 채 서성대고 있었다. 그의 이 모순된 태도는 어찌된 것일까? 그는 브르통을 소개

받고 싶어했으며 그를 만나는 기쁨을 감추지 못했다. 그것은 일에 흥미를 잃어버린 사람의 행동이 아니었다. 부소는 다시 한 번 더 아무런 조치도 취하지 않기로 결정했다.

사실, 빈센트를 무기력으로부터 일깨운 것은 그의 우상인 브르통의 방문이 유일했다. 그는 테오에게 보낸 편지에 이때의 만남에 관해 썼으며, 달밤의 농촌 처녀들이 성 요한의 모닥불 주위에서 춤추는 모습을 그린 브르통의 「성 요한의 전야」가 살롱에 입선한 것에 열광했다. 빈센트는 또한 테오에게 그의 그림만큼 훌륭한 시를 읽어야 한다고 주장했다. 그러나 브르통을 제외하면, 집안을 장식하는 데 '무난한' 그림들을 찾아 화랑을 떠도는 부유하고 자기만족에 도취돼 있는 부류에게 그림을 파는 것이 무슨 의미가 있는가? 그 모든 것이 무의미한 듯했다.

밀레가 바르비종의 자택에서 사망했다는 충격적인 뉴스와 함께 미술품 거래에 대한 그의 관심은 완전히 사라져버렸다. 그는 도저히 믿을 수가 없었다. 그에게 밀레는 그가 그린 농부들처럼 시간에 의해 훼손되지 않는 영원한 존재였던 것이다. 밀레는 대도시의 허식 속에서 농민의 진실함을 위해 고심했다. 빈센트 자신은 빈사의 로마인들과 목욕하는 이집트인들로 가득한 방에서 세월을 보내도록 운명지어졌는지도 모르지만 적어도 밀레는 밭과 숲에 충실했다. 무엇보다 그의 그림은 사실적이었고 신뢰할 수 있는 것이었다. 비보가 전해진 지 얼마 지나지 않아, 빈센트는 드루오 호텔에서 밀레의 그림이 경매된다는 기사를 읽고서 신비로운 경험을 했다.

나는 "당신이 서 있는 곳은 성스러운 땅이니, 신발을 벗어라"라는 말을 들은 듯한 느낌이 들었다.

이때부터 그는 이 작고한 화가를 '밀레 사부'라 부르기 시작했다. 그는 밀레의 유물이 매각될 때 뤽상부르 궁에서 여러 점의 그림을 구입했으며 누구보다도 먼저 새로운 전시품을 보러 갔다. 그는 특히 「그레빌 교회」를 열심히 연구했다고 테오에게 썼다. 사람들이 일하는 모습을 그리지 않고 교회 건물 하나만 그린 것은 확실히 밀레에게는 희귀한 주제였다. 교회를 실물보다 훨씬 크게 그린 반면, 삽을 어깨에 메고 걸어가는 사람을 난장이처럼 작게 그린 것은 이 그림이 어린 시절의 추억이라는 사실을 설명해준다. 이 작품을 본 사람들은 대부분 선명한 점묘와 아무렇게나 색을 칠한, 밀레답지 않은 표현방식에 놀랐다. 밀레까지도 만년에 새로운 인상주의의 물결에 사로잡힌 것 같았다. 그러나 빈센트에게는 '밀레 사부'의 새로운 기법이 보이지 않았다. 그의 마음을 사로잡은 것은 불길하고 지나치게 큰 교회와 종루 주위를 무리지어 날아가는 새들의 검은 실루엣이었다.

점점 더 뜨거워지는 종교열

그가 한 시대가 끝났다고 믿는 데는 충분한 이유가 있었다. 밀레에 뒤이어 또 한 사람의 위대한 화가 코로가 사망했기 때문이었다. 빈센트도 많은 관중에 섞여 코로의 회고전을 관람했다. 이 전시회는 코로의 작품에 대한 애정의 표현인 동시에 항의의 표시였다. 코로만큼 기성화단의 어리석음에 시달린 사람은 없었다. 코로는 당대의 가장 위대한 풍경화가 가운데 한 사람이었는데도, 그 전해에 살롱의 심사위원회가 마지못해 메달을 수여하기로 결정해놓고는 마지막 순간에 취소하는 모욕을 겪었다. 이 사건 때문에 빈센트는 구필 화랑이 살롱 수상자들의 작품을 전

문으로 취급하는 것을 점점 더 불쾌하게 생각하게 되었다.

아직 뇌이의 맨션에서 살고 있던 센트 백부는 부소로부터 사정 이야기를 듣고서 빈센트에게 무슨 문제가 있는지 알아보기 위해 그를 방문했다. 모든 문제의 원인이 종교라는 사실을 아는데는 오랜 시간이 걸리지 않았다. 그는 빈센트에게 "초자연적인 것은 잘 모르지만, 자연의 일에 대해서는 무엇이든 잘 알고 있다"고 말했다. 그러나 이러한 통찰력으로 엇나가는 조카를 바로잡으려 했다면 그것은 자기기만이나 다름없었다. 빈센트는 이 대화를 테오에게 전하면서, 센트 백부가 좋아하는 그림 가운데 하나는 글레레(Gleyre)의 「잃어버린 환상」이라고 신랄하게 지적했다. 빈센트는 자신의 꿈을 단단히 붙잡고 있으리라고 결심했다.

부소와 센트 백부가 만난 뒤에 두 사람 사이에 무슨 말이 오갔는지는 알 수 없지만, 빈센트의 문제는 그가 점점 더 고독하게 지내는 것이라고 생각한 것이 분명하다. 그에 대한 대책의 하나로 화랑의 신입사원을 몽마르트르에 있는 그의 하숙집에 보냈다. 런던 화상의 아들인 해리 글래드웰은 18세의 영국인이었으며 부친의 회사에 들어가기 전에 사업을 배우기 위해 구필 화랑에 수습사원으로 입사했다. 두 사람이 함께 지내게 된 것이 누구의 생각이었든 그것은 묘수였다.

해리도 빈센트와 마찬가지로 버림받은 사람이었다. 얼빠진 듯하고 나뭇가지처럼 마른 외모, 두드러지게 눈에 띄는 붉은 귀, 튀어나온 입술과 짧게 깎은 머리는 그가 입사한 날부터 다른 사원들의 놀림감이 되었다. 그가 자신과 같은 희생자임을 감지한 빈센트는 이 후배가 마음에 들었다. 그러나 이 젊은이가 너무 많이 먹는 것을 보았을 때는 은근히 걱정되지 않을 수 없었다. 항

상 검소한 빈센트는 포식을 하는데도 고통스러울 정도로 말라빠진 해리가 못마땅했다.

아직도 발육 중인 소년인 해리는 정말로 먹는 것을 즐겼다. 빈센트는 곧 이러한 결점, 그밖의 다른 결점을 완벽하게 통제했다. 그럼에도 불구하고 두 사람 사이에는 우정이 싹터, 해리는 곧 빈센트와 함께 서둘러 귀가해 소박한 저녁식사를 한 뒤 밤에는 성서공부를 했다. 그들은 서로에게 성서를 큰소리로 낭독해주었고 서로 신앙을 나누어가졌다. 해리는 뤽상부르 궁의 브르통의 성지로 안내되었고, 이 새로운 사부가 인정할 만한 판화로 자기 방의 벽을 장식하게 되었다.

유감스럽게도 새로운 친구가 생기고 그와 정신적인 생활을 나누어도 종교에 대한 빈센트의 열정은 식지 않았다. 반대로 그 열정은 더 강해졌다. 테오에게 보낸 편지들에도 설교나 성서구절을 즐겨 인용했다. 그는 심지어 여동생 안나에게까지 「주여 당신 곁에 가까이 가렵니다」와 「때로는 위험 속에서, 때로는 슬픔 속에서」라는 곡이 포함된 영국 신앙부흥파의 찬송가에서 인용한 구절을 보냈다. 그는 적어도 한 가지에서만은 변했다. 일시적인 사랑을 구하지 않게 되었다. 미슐레조차 버려진 것이었다.

테오, 놀랄지도 모르지만 한 가지 제안을 하고 싶다. 이제 미슐레의 책은 더 이상 읽지 말기 바란다. 우리가 크리스마스에 만날 때까지 성서를 제외한 어떤 책도 읽지 말도록…….

그리고 몇 주 뒤에는 이렇게 썼다.

나는 미슐레의 책과 그밖의 책을 남김없이 파기할 작정이다.

너도 그렇게 해주기를 바란다.

빈센트는 종교에 열의를 보이는 것이 부친을 기쁘게 해주리라고 생각했지만 그것은 오산이었다. 온건함 때문에 자신의 경력을 해친 이 늙은 목사는 장남이 광신자가 된 것을 알고는 결코 기뻐하지 않았다. 그는 아들에게 자신의 불만을 전하고, 태양에 너무 접근해 날다가 추락한 이카루스를 상기시켰다. 그리고 빈센트가 성서에서 인용한 구절에 대해서는 "무엇보다 인내심을 갖도록 하자. 믿는 사람들은 서두르지 않는다"는 자신의 말로 응수했다.

늙은 부친이 아들에게 해줄 수 있는 것은 그것뿐이었다. 고흐 일가는 별로 멀지 않은 에텐에 있는 교구로 다시 옮겨갔다. 봉급이 더 많았고, 적어도 겉으로 보기에는 모양새가 더 좋았다. 뾰족탑이 인상적인 교회도 훨씬 더 컸고, 훌륭한 차도와 커다란 정원이 있는 목사관도 훨씬 더 넓었다. 빈센트는 새 집을 보고 싶어했으며, 곧 테오에게 크리스마스가 꽤나 기다려진다고 썼다. 그러나 그해에는 휴가를 가지 못한다는 불쾌한 소식은 알리지 않았다.

수백 명의 고객이 가족에게 줄 선물을 사러 오기 때문에 크리스마스 휴가기간은 구필 화랑에서 가장 바쁜 시기였다. 새해 이전에 휴가를 얻는 직원은 몇 명밖에 없었으며, 그해에 빈센트는 그 명단에 포함되지 않았다. 아무튼 그는 그 사실을 받아들였다. 빈센트가 새 목사관에 모습을 나타냈을 때, 그가 무슨 짓을 했는지 눈치챈 사람은 아무도 없었다. 가까운 헤이그에서 일하고 있던 테오는 크리스마스 당일에만 집으로 올 수 있었는데, 그 역시 빈센트가 누구에게 한마디 말도 없이 파리에서 사라졌다는 것을

눈치채지 못했다.

구필 화랑에서 근무하는 7년 동안 빈센트는 대부분의 기간에 자기 일을 열심히 했으며 백부의 후계자라는 상당한 지위까지 바라볼 수 있었는데, 일부러 그 모든 것을 한순간에 날려버렸던 것이다. 형이 한 짓을 깨달았을 때, 테오는 도저히 이해할 수가 없었다. 빈센트는 여전히 그림에 흥미를 느끼고 있었고 다른 일을 마음에 두지 않았기 때문에 그러한 행동은 전혀 이치에 맞지 않았다. 빈센트가 그러한 행동을 했는데도 테오가 참았다는 것은 두 사람이 전에 했던 맹세를 테오가 충실히 지키려 했다는 것으로밖에 설명할 수가 없었다. 빈센트의 그러한 행동은 테오에게도 매우 당혹스럽고 그의 경력에도 나쁜 영향을 미칠 수도 있었지만, 그는 결코 빈센트를 나무라지 않았고 책망하지도 않았다.

파리의 부소는 빈센트가 구필 화랑에 돌아오자마자 그를 호출했다. 그러나 대화는 부소의 예상대로 진행되지 않았다. 부소는 빈센트의 행동이 너무 심했다고 지적했지만 빈센트는 반성의 빛을 보이는 대신 자기에 대해 너무 불만을 털어놓지 않기를 바란다고 말할 뿐이었다. 이 말이 비꼬는 것인지, 아니면 단지 자신은 아무런 잘못도 저지르지 않았다는 그의 본심을 드러낸 것인지는 전혀 문제되지 않았다. 그것은 어쨌든 무례하기 짝이 없는 태도였으며, 부소는 빈센트에게 불만이 있다고 엄하게 말했다. 빈센트는 부소의 말을 끝까지 들은 뒤 조용히 사표를 제출했을 뿐 더 이상 아무 말도 하지 않았다.

그가 곧바로 쫓겨나지 않은 것은 백부의 연줄 덕분이었다. 그는 1876년 4월 1일까지 3개월을 더 근무해도 좋다는 허락을 받았다. 이것은 관대함 이상이었다. 그러나 이러한 친절한 대접에

도 불구하고, 그리고 일자리를 그만두겠다는 자신의 분명한 생각에도 불구하고 해고통지는 역시 치명타였다. 지금까지 겪은 모든 곤경은 외부에서 밀어닥친 것이었고, 심지어 외제니 로예와의 비참한 연애사건마저 잔인한 운명의 장난으로 해석될 수 있었다. 이제 처음으로 그는 홀로 위기에 빠졌다. 인생의 길이 너무나 평탄했으나, 그는 그 모든 것을 내던져버렸다.

그 3개월 동안 빈센트는 순교자의 정신으로 견뎠다. 동료들과의 관계도 어색해졌다. 중역의 조카인 빈센트가 꿈에서나 얻을 수 있는 기회를 일부러 박차버렸다는 사실을 알게 되자 그들의 반응은 싸늘해졌다. 빈센트처럼 연줄도 없이 출세하기 위해 필사적으로 노력하는 젊은이들에게 그의 태도는 괴팍함 이상이었다. 그들은 그가 전에도 정신이 조금 이상하다고 생각했지만, 이제는 완전히 미쳐버렸다고 믿었다.

그달 말이 가까워지자 해리는 하숙을 옮기겠다고 말했다. 해리는 여전히 빈센트를 좋아했고 그가 파리를 떠난 뒤에도 오랫동안 친교를 유지했지만, 이즈음에는 빈센트의 침울함과 점점 더 뜨거워지는 종교열을 도저히 감당하기 어려웠다. 해리는 빈센트가 찾아오면 그의 마음을 종교로부터 돌려놓기 위해 다른 읽을 만한 책들을 권했다. 빈센트는 조지 엘리엇의 『펠릭스 홀트』와, 얼마 뒤에는 역시 그녀가 쓴 『성직자의 생활』을 읽었다. 그러나 고귀한 고뇌를 주제로 삼은 이 장편소설과 단편집은 당시에 일어나고 있던 일에 대한 그의 인식을 새롭게 할 뿐이었다. 해리가 가끔 찾아오는 것을 빼놓으면, 빈센트의 생활은 성서, 가끔 읽는 소설, 그리고 파이프 담배로 한정되어 있었다.

혼돈

다른 어떤 책보다 그의 생각에 커다란 영향을 미친 책은 토마스 아 켐피스(15세기의 네덜란드 신학자—옮긴이)의 『그리스도를 본받아』였다. 그의 마음을 사로잡은 것은 기독교도가 살아가야 하는 방법을 뚜렷이 밝힌 부분이 아니라, 저자의 사상적 배경을 모두 밝힌 부분이었다. 토마스 아 켐피스는 '공동생활형제단'과 관계를 맺고 있었으며, 현세에서의 진정한 만족은 절제와 검소한 생활을 약속한 평신도 공동체에서 찾을 수 있다는 것이 그의 신념이었다. 이러한 그의 사상은 급격한 산업화의 후유증으로 나타난 도덕적 물질적 혼돈상태에 시달리는 19세기 중반의 사람들에게는 매력적이었다.

몽마르트르의 방에 틀어박혀 이 설득력 있는 중세의 종교서에 사로잡힌 빈센트는 정신으로는 그들과 결합되어 있었다. 이 책은 그가 집을 떠난 이후 계속 씨름해온 수많은 의문과 혼란에 대한 해답을 제시해주는 듯했다. '슬픔을 참아내는 방법' '자기 부정에 관해' '욕망의 폐기' 등이 그랬다. 이것은 미슐레의 책처럼, 이러한 것들은 막연한 제안이 아니라 명쾌한 법칙을 제시했다. 완전히 혼자 지내며 이 성스러운 입문서에 빠져들면, 자신을 독방 속의 수도사 내지 동굴 속의 은둔자처럼 여기기 쉽다. 이제 테오에게 보내는 편지에서 빈센트 자신을 둘러싸고 있는 세상에 대한 인식을 보여주는 이야기는 사라졌다. 자기가 본 것이나 행한 것에 대한 정확한 묘사는 빈센트가 편지를 쓰는 커다란 기쁨 가운데 하나였는데 그것마저 없어졌으며, 미술, 종교, 인생 사이의 균형도 잃어버렸다.

3개월의 유예기간이 지나감에 따라, 실업이라는 불쾌한 운명이

거대한 모습을 드러냈다. 그러나 그를 기다리고 있는 새로운 일이 무엇이든 간에 그 일은 토마스 아 켐피스가 고취시킨 새로운 열망을 충족시켜주어야 했다. 그 일은 '세상에 쓸모있는 것'이어야 했고, 기독교도의 생활로 인도하는 기회를 그에게 제공해야 했다. 물론 그 일을 하는 장소가 영국이면 더 좋았다.

그의 생각은 결코 런던에서 멀리 벗어나지 않았다. 이것은 부분적으로는 외제니에 대한 연정이 아직 남아 있기 때문이기도 했지만, 런던은 가족의 손길이 미치지 않는 곳이라는 사실이 더 주요한 이유였다. 그는 파리에서 판매되는 영국 신문에 어학을 가르칠 외국인 조수를 구하는 광고가 가끔 실리는 것을 보았다. 그 일은 임시직에 지나지 않았고 급료도 나빴지만 하나의 해결책이었다. 교사는 성직이며 교직을 계기로 훨씬 더 헌신적인 일을 할 수 있을 것이고, 적어도 영국에서 지낼 수 있게 해줄 것이었다. 그는 여러 학교에 편지를 썼지만 일자리를 얻는 것은 의외로 어려웠다. 게다가 또 다른 일도 있었다. 화랑에서 빈센트가 하던 일을 해리가 물려받은 것이었다. 빈센트로서는 불만을 털어놓을 입장이 아니었고 그 사실을 어떻게든 받아들이려고 애썼다. 그럼에도 그는 상처를 입었으며, 그 생각을 떨쳐버릴 수 없다는 듯이 테오에게 보낸 편지에 그 이야기를 되풀이해서 썼다.

빈센트는 스카버로에 있는 학교에 첫번째로 지원했으나 거부되었다. 그는 타격을 받았지만, 불루어 리턴의 『냉담한 케넬름』을 읽으면서 위안을 찾았다. 이 소설은 부유한 영국인의 아들이 자기 계층에서 벗어나 하층계급 속에서 휴식과 평화를 찾는 모험담이라고, 그는 테오에게 보낸 편지에 썼다.

빈센트의 밀레에 대한 존경심은 여전했다. 뒤랑 뤼엘 화랑의

전시회에서 '밀레 사부'의 판화 3점을 샀다. 새로운 인상파 화가의 작품 전시에 대해서는 기록하지 않았다. 모든 것을 고려해보면, 일거리를 찾지 못한 것에 대한 걱정이 갈수록 늘어났음에도 그는 놀라울 정도로 평정을 유지하고 있었다. 그러나 계속해서 일자리를 얻지 못하면, 이 평형상태가 유지될 수는 없었다. 상황이 그를 바싹 몰아대었다.

1876년 3월 30일, 스물세 번째 생일을 맞았지만, 그날은 구필 화랑을 그만두기 이틀 전이었다. 더욱이 취직할 전망은 아직도 없었다. 그나마 기쁜 일은 해리가 그의 기분을 북돋우기 위해 그날 아침 6시 30분 출근길에 들러 가을 풍경화를 생일선물로 준 것이었다. 두 사람은 잠시 이야기를 나누었지만, 빈센트는 다시 혼자가 되었다. 그가 보낼 하루는 공허하고 절망적이었다. 다음 날 아침, 방을 나갈 준비를 하고 있는데 우체부가 램스게이트의 학교에서 무급 일자리를 제의하는 편지를 가져왔다. 그는 상당히 안도했다.

그는 판화와 책들을 꾸려서 에텐으로 떠났다. 그곳에서 부활절까지 2주일을 보냈다. 북쪽으로 여행을 하던 그는 귀찮은 일이 생길 것이라고 예상했음에 틀림없다. 반듯한 직업을 내팽개치고 영불해협의 항구도시에 급료도 전망도 없는 일자리를 잡았으므로 부친을 만나면 불쾌한 일이 생길 것은 뻔했던 것이다. 그러나 뜻밖에도 테오도뤼스 목사는 감정을 억누르고 잘못된 길로 들어선 아들을 더할 나위 없이 관대하게 받아들였다. 그때쯤에는 그도 가족들의 문제가 모두 다 잘되는 건 아니라는 사실을 깨달았던 건지도 모른다. 부활절 휴가기간에 그는 빈센트를 데리고 브뤼셀로 가서 하인 백부를 만났다. 그는 예전에도 자주 그랬던 것처럼 원인을 알 수 없는 병을 앓고 있었다. 끈질기게 버티고 있

는 센트 백부와 증상이 같았다. 하인의 상태는 더 나빴으며, 몇 년 뒤 그가 사망했을 때 가족들은 그의 고통이 비로소 끝났음에 안도했다.

테오도뤼스와 빈센트는 돌아오는 길에 오로지 미술에 관한 이야기만 했다. 종교는 너무나 민감한 화제여서, 루브르의 렘브란트가 더 안전한 주제였다. 목사관에 돌아와보니, 테오와 엘리자베트가 부활절 이전의 일요일에 도착해 있었다. 빈센트는 신학기가 시작하기 전에 램스게이트에 도착해야 했으므로 성금요일(부활절 직전의 금요일—옮긴이)에는 떠나야 했지만, 그들이 함께 보낸 휴가는 가장 행복했던 것으로 기억되었다.

빈센트는 너무나 행복했기 때문에 그들 곁을 떠나는 것이 무척 고통스러웠다. 그래서 그는 금요일에는 기차로 제벤베르헨까지, 토요일에는 야간기선으로 하위치까지, 일요일에는 다시 기차로 런던과 캔터베리를 경유해 램스게이트까지 가는 여행의 각단계에서 느낀 인상을 상세히 적어놓았다.

해뜨기 전에 벌써 종달새가 지저귀는 소리를 들었다. 런던 바로 전의 역에 도착할 무렵에 해가 떴다. 잿빛 구름층은 사라지고 태양이 나타났다. 볼 때마다 항상 단순하고 위대한 태양, 진정한 부활절 태양이었다. 풀은 이슬과 밤의 서리로 반짝였다. 그러나 나는 우리가 헤어질 때의 그 잿빛 시간을 아직도 더 좋아한다.

이것은 주목할 만한 마음의 동요였다. 주변 세상을 무시하고 파리의 흥분마저 가라앉힌 몇 달 뒤, 이곳에서 다시 그는 정경들의 변화를 빠짐없이 세밀하게 감지했다. 이것은 구필 화랑에서

참담한 몇 달을 보낸 뒤, 주변 세계에 대한 관심이 되살아난 확실한 증거였다. 램스케이트에서의 이 새로운 생활이 그에게 장래에 대한 희망을 얼마나 안겨주었던 것일까? 하지만 그는 도착하자마자 환멸을 느껴야만 했다.

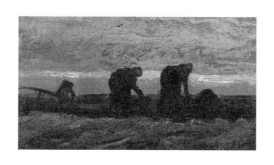

기도하라, 나의 영혼이여 1876~78년

그의 표정은 언제나 멍했다.
곰곰이 생각하고 매우 진지하고 침울했다.
그러나 웃을 때는 마음껏 활기차게 웃었으며
얼굴 전체가 환히 빛났다.

무급 교사와 전도사

램스게이트는 첫눈에 빈센트의 기대를 충족시켰다. 고지대의 마을에는 낭떠러지 쪽으로 우아한 테라스가 있는 집들이 눈에 띄었고, 연철로 만든 차양과 발코니가 아름다웠다. 항구 쪽을 내려다보면 저지대의 마을이 아늑하고 친근했다.

바다 근처의 집들은 대부분 헤이그의 나사울란에 있는 집들처럼 노란 벽돌로 지어졌다. 그러나 이곳 집들은 더 높고 삼나무와 짙은 상록수들이 가득한 정원이 있다. 항구에는 돌을 쌓아 만든 방파제에 배들이 있고, 방파제 위로는 사람들이 산책을 할 수 있다.

그는 역에서 낭떠러지 끝에 있는 고지대 마을의 스펜서 광장까지 걸어갔다. 학교를 처음 보았을 때는 별 실망스러운 점이 없었다. 광장의 한 모서리를 차지한 일련의 커다란 건물들이 로열 로드 6번지였다. 이곳에서 내려다보이는 중앙 정원의 잔디와 라일락 숲은 산뜻한 철제 울타리로 둘러싸여 있었다. 그것은 그가 런던에 처음 도착했을 때부터 사랑했던 참으로 영국다운 정경이었다. 그러나 새 직장에 출근하자마자 의구심이 일기 시작했다.

학기가 아직 시작되지 않아 학교의 소유자인 스토크스 교장은 아직 돌아오지 않았고, 남학생들은 따분해하고 있었다. 학생들은 교실 위층에서 생활했으며, 그들을 공부에만 전념하도록 하는 것은 어려웠다. 빈센트는 또 한 사람의 조수와 함께 거주할 근처의 집으로 안내되었다. 그러나 본관으로 돌아오자마자 이 학교의 부실한 모습이 눈에 띄어 마음이 불안해졌다. 그는 테오

에게 이 나쁜 소식을 알렸다.

　또 하나 이상한 곳은 마루가 썩은 방이다. 세면기가 여섯 개 있는데 학생들은 이곳에서 씻어야 한다. 창틀이 깨진 창문에서 희미한 빛이 스며든다. 꽤 음울한 광경이다.

　드디어 돌아온 스토크스 교장은 빈센트가 우려한 만큼 나쁘지 않았다. 학생들은 그를 좋아하는 것 같았고 그는 학생들과 공기놀이를 하기까지 했다. 그의 마음에 들지 않는 것은 학생들이 저녁식사도 못한 채 자야 한다는 것이었다. 교장은 잔인한 사람은 아니었고 단지 변덕스러울 뿐이었다. 학생들을 보살피는 일에는 맞지 않는 성격이었다. 스토크스의 학교는 새로운 중산층 자제들에게 비용이 많이 들지 않는 초등교육을 제공하기 위해 영국 전역에 무수히 생겨난 소규모 학교의 전형임을 빈센트는 곧 깨달았다. 이런 학교는 무엇보다도 학생들이 그들 부모들의 길로 들어서는 것을 막기 위해 존재했다.
　찰스 디킨스 유의 소설은 이 같은 학교들의 결점을 너무 강조한 듯하다. 『도스보이스 홀』은 빅토리아 시대에 있었던 아동학대의 극단적인 경우를 묘사한 소설의 한 예이다. 스토크스의 학교는 돈벌이를 위한 사업이었는데, 그것은 어린 고객들에게 해를 끼치는 것은 거의 없었지만 이로운 것도 거의 없었다. 빈센트가 관찰한 바에 따르면, 최악은 벌레들이었다. 그렇지만 그는 그 모든 것을 잊기 위해 이층 창문에서 내려다보이는 해변의 정경을 즐거운 마음으로 기록했다. 그는 학생들에게 이야기를 해주고 함께 산책하는 등 그들의 기운을 북돋아주기 위해 최선을 다했다. 페그웰 곳으로 도보여행을 간 적도 있었고, 또 한 번은 극심한 폭

풍우를 목격했는데 이는 빈센트의 상상력에 불을 지폈다.

바다는 특히 해안 가까운 곳이 누른빛을 띠었다. 수평선에는 한 줄기 빛이, 그 위에는 광대한 짙은 회색 구름이 드리워져 있었다. 그 구름 속에서 비가 사선을 그으며 쏟아졌다. 바람은 바위 위의 자그마한 하얀 길에서 먼지를 쓸어버렸다. 오른쪽에는 푸른 보리밭이 있었고, 멀리 도시는 뒤러(Albrecht Dürer, 1471~1528)가 동판화에 자주 묘사한 도시 같았다. 작은 탑, 공장, 슬레이트 지붕, 그리고 고딕 양식으로 지은 집들이 늘어선 도시 아래에 항구가 있었다. 두 개의 방파제가 항구를 둘러싸며 바다 쪽으로 멀리 돌출해 있었다.

그러나 이렇게 흥미로운 경우는 드물었다. 수업은 별문제로 하고 그의 마음을 사로잡는 것은 많지 않았다. 교회에 가거나 영어 찬송가에 새롭게 흥미를 가지게 되었을 뿐이었다. 램스게이트는 그런 대로 즐거운 곳이었지만, 스토크스 교장이 결코 자신의 직무를 다하지 못한다는 것을 그는 알고 있었다. 스토크스의 욕구불만은 자신이 실패한 사람이라는 생각에서 생긴 것인지도 몰랐다. 그는 원래 화가가 되려 했으나 그 꿈이 수포로 돌아갔다. 그가 이 사실을 빈센트에게 말했더라면 두 사람 사이에는 공감대가 이루어졌을 것이다.

항상 그랬듯이 빈센트는 번거로운 일상사에서 도피했다. 그는 시간을 보내기 위해 스케치를 했다. 역시 이층의 창에서 낭떠러지 근처에 늘어선 집들을 바라본 풍경이었다. 그러나 시간은 견디기 어려울 정도로 그를 짓눌렀다. 스토크스 교장이 학교를 런던으로 이전할 계획이라고 발표했을 때, 그는 안심했다. 빈센트

는 아일워스에서 마음에 드는 집을 발견했고 되도록이면 빨리 램스게이트를 떠날 작정이었다. 빈센트는 이사하는 것이 즐거웠고, 스토크스가 급료를 얼마간 지불할 생각이라고 암시했을 때, 특히 기뻤다. 빈센트는 일단 런던에 도착하면 그 도시에서 다른 기회들을 잡을 계획도 세웠다.

그 모든 일은 아주 빨리 일어났다. 램스게이트에서는 두 달밖에 지내지 않았는데 이사하게 된 것이었다. 빈센트는 놀랍게도 영국 남부를 수백 킬로미터나 가로지르는 도보여행을 혼자서 떠나기로 결심했다. 그는 사우스런던까지 걸어가기 전에 캔터베리를 구경했다. 사우스런던에서는 해리 글래드웰의 부모가 살고 있는 집에서 하룻밤을 보냈다. 그들은 아들의 친구를 만나자 무척 기뻐했으며, 다음날에는 사나운 폭풍이 지나갈 때까지 떠나지 말라고 말했다. 그날 오후 늦게 그는 웰윈으로 떠날 수 있었다. 웰윈에서는 안나가 머물고 있던 아이비 코티지에서 잤다.

아일워스에 있는 스토크스 교장의 새로운 학교에 도착한 순간, 빈센트는 상황이 개선될 여지가 거의 없다는 것을 알았다. 교장은 급료를 준다는 약속도 잊어버렸다. 빈센트는 좀더 믿음직한 고용주를 찾기 시작했다. 그는 이미 런던에서 목사보의 자리를 알아보았으나 거절당했다. 그는 수업이 없는 날이면 시티까지 걸어가서 런던의 빈민가에서 활동하는 선교단체에서 일자리를 구할 수 있는지 알아보았다. 그는 이스트엔드의 실태를 잘 알고 있었으므로 선교단체들이 어떤 일을 하고 있는가도 알 수 있었다. 그러나 훈련을 받는 사람의 나이는 25세 이상이어야 했다. 나이가 어린 것 외에도·흥분한 듯한 말투와 사람들을 놀라게 하는 빨간 머리는 면접하는 엄격한 장로들로 하여금 그의 적성에 대해 의문을 품게 했다.

토머스 슬레이드 존스 목사는 그 지역의 조합파 교회 목사였는데, 빈센트를 소개받는 순간부터 그가 헌신적인 신자임을 알아보았다. 존스 목사는 큼직한 얼굴과 덥수룩한 턱수염 때문에 친절한 난쟁이처럼 보였고 실제로 아주 선량한 사람이었다. 그는 자신의 삶과 앞으로 하고 싶은 일을 두서없이 늘어놓는 빈센트의 이야기를 끝까지 들어주었으며 대부분의 사람들과 달리 무시하지 않고 동정을 표시했다. 빈센트는 소명을 느끼고 있었고 존스 목사는 그것을 도와주려고 애썼다. 목사는 교회를 두 개나 맡고 있었으며 다른 교회에서도 설교를 했다.

그는 또한 아일워스의 자택에서 주간학교를 운영하고 있었다. 그는 빈센트에게 조수로 쓸 수 있다고 말했다. 이번에는 적게나마 급료를 받을 수 있을 듯했다. 빈센트에게 더욱 중요한 것은 일이 잘되면 교회 일을 맡을 수 있도록 도와주겠다고 존스 목사가 약속한 것이었다. 그야말로 바라고 있던 것이었기에 그는 스토크스 교장에게 작별을 고하고 곧바로 존스 목사의 사제관으로 이사했다. 트위컨햄 로드에 있는 사제관은 앤 여왕시대 양식의 멋진 건물이었다.

홀름코트라 불리는 이 건물은 교회 본관의 맞은편에 있었다. 빈센트는 아카시아 나무들이 있는 아름다운 정원이 내려다보이는 뒤쪽 방을 배정받았다. 그는 곧 자신이 수집한 판화를 벽에 붙였다. 슬레이드 존스 목사의 부인은 빈센트의 어머니처럼 뚱뚱했고 맞은편의 교회도 부친이 쥔데르트에서 처음 봉직한 교회와 기막힐 정도로 닮았다. 여러 면에서 그는 집으로 돌아왔다는 느낌을 받았다. 우선 슬레이드 존스 목사의 아이들에게 독일어 가르치는 일을 맡은 그는 곧 그들 가족의 일원처럼 느끼게 되었다.

그 당시, 목사가 봉직하고 있던 두 마을 아일워스와 트위컨햄은 볼품없이 뻗어나가고 있는 런던의 교외에 있어서, 빈센트는 다시 시골로 돌아온 기분이 들었다. 무엇보다 이 학교에서는 학생들이 올바른 교육을 받고 있었으므로 마침내 무언가 보람있는 일을 하고 있다는 것이 위안이 되었다. 그는 매우 행복했다. 슬레이드 존스의 아이들과 이야기를 나누고 기숙사의 학생들에게 이야기를 들려주거나 그저 정원을 산책하기도 했다. 정원에서는 값싼 담배 냄새를 싫어하는 목사 부인의 못마땅한 표정을 피해, 그가 좋아하는 파이프 담배를 피울 수 있었다.

슬픈, 그러나 감동적인 날도 있었다. 그날 그는 열일곱 살 난 여동생의 장례식을 치르기 위해 귀가한 해리를 보기 위해 사우스런던으로 가는 기차를 탔다. 해리의 여동생은 낙마 사고로 사망했다. 교회에 함께 서 있을 때, 두 젊은이는 강한 우정을 느꼈다. 그들은 진지한 이야기를 나누며 그날을 보냈다. 파리에서 그들을 갈라놓았던 것이 무엇이든 그것은 이미 끝난 일이었고, 그들은 처음 만나 하느님의 나라에 관해 토론하고 성서를 읽던 때와 비슷한 시간을 보냈다. 해리는 빈센트를 역까지 배웅했고 플랫폼을 오르내리며 마음속에 묻어두었던 모든 것을 대화로 털어버렸다.

……우리가 작별인사를 나누기 전의 그 마지막 순간들을 나는 결코 잊을 수 없다고 생각한다. 우리는 서로를 너무나 잘 알고 있다. 그가 알고 있는 사람들을 나 또한 알고 있다. 그의 삶은 나의 삶이었다.

그들이 헤어진 뒤, 빈센트를 태운 기차는 세인트폴을 지나 리

치먼드에 도착했다. 그곳에서 그는 템스 강둑의 배를 끌어내는 길을 따라 아일워스까지 걸어갔다. 8월의 늦은 시각의 빛 속에서도 주변의 전원풍경은 잘 보였다.

해리와 슬레이드 존스 가족과의 우정, 그리고 새로운 일자리가 주는 만족감에도 불구하고, 봉사하고자 하는 갈망은 여전히 그의 마음을 괴롭혔다. 그는 다시 시티에 있는 종교 단체들을 찾아갔다. 리버풀과 헐 등 항구도시의 목사들이 뱃사람들을 상대로 전도활동을 하는 데는 외국어를 할 수 있는 조수가 필요하다는 말을 들었기 때문이었다. 이것마저 소득이 없자, 빈센트는 북부의 탄광촌에서는 일자리를 구할 수 있을지도 모른다고 생각하게 되었다. 갱구들이 늘어선 이 비참한 마을들에서는 복음파 선교단이 전도를 하고 있었다.

젊은 친구의 좌절감을 감지한 존스 목사는 그의 수업시간을 줄여주고 교회 일을 돕도록 했다. 빈센트는 매우 기뻐했다. 치스윅 하이로드에는 아일워스 교회 이외에도 존스 목사가 1873년에 설립한 턴햄 그린 조합파 교회가 있었다. 원래 건물은 화재로 타버렸으나 다시 지어졌으며 그 지역 사람들은 '깡통 교회당'이라고 불렀다. 존스 목사는 이 두 교회뿐 아니라 일대의 감리교회를 순회했고 리치먼드에 있는 웨슬리교파 교회에서도 설교했다. 이것은 개인의 구원을 강조하는 감리교파에 점차 마음이 끌리고 있던 빈센트에게는 좋은 소식이었다.

젊은 친구의 생각을 간파한 존스 목사는 웨슬리교파 교회에서 월요일마다 열리는 기도회에서 그에게 새로운 역할을 맡겼다. 이것은 그가 정식으로 설교를 맡아 하기 전에 대중 앞에서 이야기하는 것이 익숙해지도록 하는 데 좋은 방법이었다. 빈센트는 최선을 다해 큰소리로 말했다. 그가 아버지의 약점을 물려받아

설교에 어려움을 겪었음에도 존스 목사는 그가 잘 대처해나갈 것이라며 만족해했다.

나의 영혼이여 더 이상 슬퍼하지 마라

빈센트는 신경과민에도 불구하고 말하고 싶은 것이 많았으므로 일종의 '설교집'을 만들기 시작했다. 그는 남는 시간의 대부분을 존 버니언의 『천로역정』을 다시 읽는 데 보냈다. 그는 이 책을 『그리스도를 본받아』에 못지않게 중요하게 여기기 시작했다. 영국의 청교도들은 실로 탄복할 만한 사람들이었다. 신세계에서 이상적인 기독교 공동체를 만들려는 그들의 시도는 그의 마음을 사로잡았다. 그가 좋아하는 영국의 판화 가운데 하나는 위험한 여행 동안 그들을 지탱해준 순수한 신앙심을 전해주는 보턴의 「필그림 파더스의 상륙」(필그림 파더스는 1620년 메이플라워 호를 타고 가서 플리머스에 정착한 영국 청교도단을 말한다―옮긴이)이었다. 그는 다른 수많은 자료에서도 비슷한 주제를 발견했다. 검소한 생활과 모든 것을 공유하는 공동체는 토마스 아 켐피스의 책, 청교도의 역사서, 심지어 산업화한 세계에 등을 돌리는 바르비종파 화가들과 밀레의 이상주의적인 견해에서도 엿볼 수 있었다.

이러한 것들이 단지 강박관념에 사로잡힌 젊은이의 고독한 명상이었다면 그다지 중요한 의미를 지닐 수 없을지도 모른다. 그러나 빈센트가 혼자서 터득한 이상과 해결책은 당시 수많은 사람들이 심취해 있던 것이었다. 존 러스킨(영국의 작가이자 비평가―옮긴이), 윌리엄 모리스(영국의 공예가이자 시인―옮긴이), 그리고 탄생한 지 얼마 안 되는 미술공예운동은 창조적 노동에 기초한

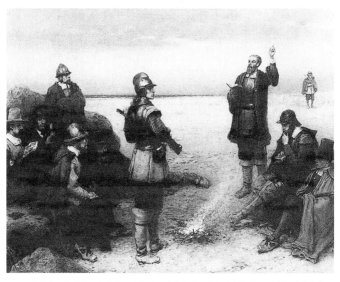

H. 보턴, 「필그림 파더스의 상륙」. 빈센트는 이러한 종교적인 주제를 다룬 그림을 좋아했다.

검소한 생활을 주장했으며 중세의 동업조합을 영감의 원천으로 여겼다. 19세기의 급속한 산업화는 성공한 사람들의 대량소비와 성공하지 못한 사람들의 빈곤이라는 두 가지 양상을 나타내었는데 이는 그 어느 것도 받아들이기 어려운 것이었다.

　이러한 극단적인 대비에 섬뜩한 두려움을 느끼고 그 어느 쪽도 인간의 품위를 떨어트리는 것이라고 믿는 수많은 사람들은 이를 대신할 삶의 방식으로 대중을 유인할 수 있는 비전을 제시하고자 애썼다. 빈센트는 가끔 종교적 광신자로 취급되었지만, 사실 그의 생각은 당시 철학사상의 주류와 일치하는 것이었다. 빈센트의 비극은 완전히 혼자서 자신의 길을 간 것이었다. 자신의 생각을 함께 나눌 사람이 아무도 없었기 때문에, 그는 그 사상의 본질과 복잡함을 전혀 표현할 수 없었다. 주변 사람들에게 그는 무뚝뚝하고 까다로운 사람이라는 인상을 주거나 비비꼬인

터무니없는 말을 큰소리로 외치며 설교하는 사람으로 비쳤다. 그는 위대한 진실들을 간파하고 있었다. 적어도 그 자신만은 그렇게 생각했다. 그러나 슬프게도 그것들은 그의 내면에 갇혀 있었다.

오직 존스 목사만이 빈센트에게는 무엇인가 말하고 싶은 것이 있음을 감지했으며, 그를 돕기 위해 최선을 다했다. 11월 초에 존스 목사는 빈센트가 웨슬리교파 교회에서 첫 설교를 하도록 배려했다. 이 젊은이는 자신이 믿게 된 생각들을 논리정연하게 적어놓기 시작했다. 일요일 아침, 존스 목사와 빈센트는 함께 교회로 갔다. 존스 목사가 예배를 이끌었으며, 시간이 되었을 때 빈센트에게 설교를 부탁했다. 빈센트의 생애에서 가장 두려운 동시에 가장 감정이 고양된 순간이었다.

설교단에 섰을 때, 나는 컴컴한 지하동굴에서 정겨운 대낮으로 돌아온 사람처럼 느껴졌다. 앞으로는 어느 곳에 가든 복음을 전파할 수 있다고 생각하니 매우 유쾌하다. 설교를 잘하기 위해서는 복음을 마음속 깊이 지니고 있어야 한다. 하나님이 그것을 나에게 주시기를.

빈센트는 설교를 복사해서 테오에게 보냈다. 설교의 일부는 이해하기 어려웠지만, 억지스러운 구절들이 없었고 그가 표현하려고 애쓴 고결한 생각이 감동적으로 명료하게 드러나 있었다.

⋯⋯우리의 생애는 순례의 길입니다. 나는 일찍이 매우 아름다운 그림을 본 적이 있습니다. 그것은 저녁 풍경이었습니다. 멀리 오른쪽에는 한 줄로 늘어선 언덕이 저녁 안개 속에

푸른빛을 띠고 있었습니다. 언덕 위에는 일몰이 찬연했고 잿빛 구름의 언저리에서는 은빛과 금빛과 자주빛이 감돌고 있었습니다. 이 풍경화는 풀로 뒤덮인 평원, 즉 황야를 그린 것이며, 가을이어서 잎들은 노랗게 물들어 있었습니다. 그 풍경을 가로지르는 길 하나가 멀고 먼 산으로 이어져 있었으며 산꼭대기에 도시가 있었고 지는 해가 그 도시에 눈부신 빛을 던지고 있습니다. 길에서는 손에 지팡이를 든 순례자 한 사람이 걸어가고 있습니다. 그는 이미 오랜 시간 걸어왔으므로 매우 지쳐 있습니다. 이제 순례자는 한 여인을 만납니다. 검은 옷을 입은 그녀는 "슬픔 속에서도 항상 기뻐하라"는 사도 바울로의 말이 생각나게 합니다. 그 하느님의 천사는 순례자들을 격려하기 위해, 또한 그들의 질문에 대답하기 위해 그곳에 배치되었습니다.

순례자는 그녀에게 질문합니다. "이 길을 올라가면 끝이 나옵니까?"

대답은 이렇습니다. "그래요, 끝까지 갑니다."

순례자가 다시 묻습니다. "여행은 하루 종일 걸립니까?"

그리고 대답은 다음과 같습니다. "친구여, 아침부터 밤까지 걸립니다."

순례자는 슬픔 속에서, 하지만 항상 기뻐하며 여행을 계속합니다. 그가 슬픈 것은 너무 오래 여행을 해왔고 길이 멀기 때문입니다. 타오르는 듯한 저녁노을 속에 눈부시게 빛나는 영원의 도시를 멀리서 바라볼 때 그는 희망에 넘칩니다…….

빈센트는 자신이 가장 소중하게 여긴 것의 통합을 주장했다. 순례자의 여행을 담은 버니언의 책과 호턴의 그림이 그러했다.

빈센트에게서는 미술과 문학이 결합되어 검은 옷을 입은 순례의 여인은 미슐레의 책에 등장하는 초상화 속의 여인이기도 했다. 빈센트는 크리스티나 로제티(영국의 시인, 작가─옮긴이)의 시 「언덕 위」를 알기 쉽게 풀어서 이야기했고 성서에서도 인용했으며, 자연에 대한 애정을 설교 곳곳에서 언급했다. 이 설교에서는 해진 뒤 혼자 산책하는 것을 좋아하는 빈센트의 모습, 막차를 타고 리치몬드 역에 내린 뒤 시온 공원 위의 컴컴한 하늘을 배경으로 서 있는 검은 나무들의 윤곽을 바라보며 템스 강둑을 따라 귀가하는 빈센트의 모습이 엿보인다.

존스 목사는 빈센트의 데뷔에 만족하고 치스윅 하이로드에 있는 이른바 '깡통 교회당'에서 일요학교 시간에도 가르쳐달라고 부탁했다. 그러나 그에 앞서 빈센트는 런던으로 가서 그동안 모인 등록금을 가져와야 했다. 런던에서 그는 갑자기 로예 가를 방문했다. 외제니는 외출하고 없었으나 그녀의 어머니가 차를 대접했다. 아마도 빈센트는 자신의 일이 순조롭게 돌아가고 있기 때문에 예전처럼 어색한 분위기가 없이 그들과 만날 수 있다고 느꼈을 것이다.

루이섐에 있는 글래드웰의 집에서 그날 밤을 보낸 그는 다음 날 아침 지하철을 타고 치스윅으로 돌아왔다. 그는 턴햄 그린 교회의 회합에 참석해달라는 요청을 받았었다. 그는 이 교회에 정식교사로 등록되었으며, 그의 이름은 '반 고그'(Mr. van Gog)로 기입되었다.

그날 밤, 그는 강둑을 따라 피터섐까지 걸어갔으며, 그곳의 자그마한 감리교 교회에서 두번째 설교를 했다. 이번에는 훨씬 여유가 있었으며 청중에게 그들이 놓여 있는 상황을 잘 살펴보라고 서툰 영어로 경고하는 농담까지 했다. 홀름코트로 걸어서 돌

아올 때, 그의 만족감을 흐려놓을 만한 것은 아무것도 없었다. 그는 자신이 설교한 대로 행동했으며 크리스마스에는 집으로 돌아갈 것으로 기대하고 있었다. 이제야 그는 자신에게 벌주는 것을 중지하고 얼마간 편히 지낼 수 있을 것인가?

그렇지는 않다. 모든 것이 순조롭게 돌아가는 듯한 이때, 그는 또다시 격렬한 감정의 변화를 겪었다. 이번에는 우울한 상태로 급강하한 것이 아니라 그 반대였다. 타고 있던 말이 갑자기 뛰쳐나갔을 때처럼, 그의 신앙심에 너무나 위험한 탄력이 붙었기 때문에 무모하게 돌진하기 전에 잠시 고삐를 조이지 않으면 안 되었다. 그의 상태는 11월 말이 되어서야 분명해졌다. 이때 테오에게 보낸 편지에는 그의 생각이 얼마나 엉뚱해졌는지 드러나 있었다. 그 편지는 자신의 첫 설교에 관해 매우 차분하게 묘사했다. 그러나 편지를 부치기 전에 테오의 편지가 도착해 그는 그 회답까지 덧붙여 쓰기로 했다. 그 두 편지 사이에는 감정의 변화가 아주 뚜렷했다. 두번째 편지는 시에서 인용한 우울한 구절로 시작한다.

나의 눈이여, 더 이상 울지 마라. 눈물을 억제하라.
나의 영혼이여, 더 이상 슬퍼하지 마라, 기도하라, 기도하라, 나의 영혼이여.

빈센트는 이어서 하느님도 자신의 표정을 숨기는 듯한 시간과 날들이 있다고 테오에게 말했다. 그는 기숙학교에 들어가던 그 날, 부모의 마차가 떠나가는 것을 지켜보았을 때의 비참했던 심경을 털어놓았다. 이것은 그때까지 그의 마음속에 가두어두었던 비밀이었다. 이러한 회상과 더불어 편지에는 종교적 생각, 성서

의 구절, 우화 등을 두서없이 숨가쁘게 늘어놓고 있으며, 약간의 충고는 여백에 대충 날려 써놓았다.

 너는 성찬식에 참석한 일이 있느냐? 의사가 필요한 사람은 온전한 사람이 아니라 병든 사람이다.

 편지는 여러 쪽에 계속되었다. 그는 마치 여러 나라 언어로 말하는 것처럼 뒤죽박죽인 생각을 늘어놓은 뒤, 저녁 늦게 편지를 끝내려고 했다. 하지만 마음을 얼마간 진정시켰을 때 그는 다시 편지를 쓰기 시작했다. 정신이 다소 맑아지자 그는 어느 해 크리스마스에 그들이 함께 마차를 타고 눈 속을 달렸던 것을 회상했다. 그러나 그는 곧 열광적인 설교로 다시 돌아갔고 성서에서 인용한 것과 자신의 생각을 혼동했으며, 마침내 히스테리에 가까운 말로 끝을 맺었다.

 "여호와는 말했다. 나는 너희를 구하기 위해 너희와 함께 있다. ……너희를 사랑하는 사람들은 모두 너희를 잊어버렸다. ……나는 너희의 건강을 되찾게 해주고 전염병을 없애줄 것이다."
 "그렇다. 나는 영원한 사랑으로 너희를 사랑해왔다고 말하는 여호와는 나에게 정답게 느껴졌다."
 "어머니가 아들을 위안하듯 나도 너희를 위안할 것이다 라고 여호와는 말했다."
 "형제보다 더 가까운 친구가 있다."

 테오가 이것을 어떻게 받아들였든, 한 가지는 분명했다. 그의

형은 이미 더 이상 이성적이지 못하며 어떤 조치를 취해야 한다는 것이었다. 빈센트가 크리스마스를 보내기 위해 귀가하기 때문에 때를 맞춰 가족들에게 경고해야 했다.

부친은 무엇보다 빈센트가 영국으로 돌아가는 것에 찬성하지 않았고, 런던에서 수습과정을 밟지 않고 '부목사'가 된 것도 그의 근심만 늘려놓았다. 오래전부터 점차 명백해진 사실, 즉 장남의 정신에 문제가 있다는 것을 받아들일 시간이 되었다. 어딘가 잘못되었고, 가족들은 그 문제를 해결해야 했다.

이상한 외모를 덤으로 지닌 이상한 사람

빈센트가 목사관에 돌아와서 이상한 행동을 하리라고 가족들이 기대했다면, 아직 사람들을 놀라게 하는 그의 능력을 잘 모르고 있는 것이었다. 왜냐하면 그가 에텐으로 여행을 떠날 무렵에는 이미 조울증이 최악의 상태를 지났기 때문이었다. 사실 언뜻 보기에 그에게는 이상한 데가 없는 듯했으므로 모든 것은 테오도뤼스 목사의 결단에 달려 있었다. 그는 빈센트가 영국에 돌아가서는 안 된다고 선언했다. 영국에서는 빈센트에게 아무런 희망이 없고 그것은 그에게 전혀 이롭지 않다는 것이 분명했기 때문이었다. 장남이 외국 땅에서 일종의 광신적인 목사로 자신을 파괴하도록 내버려둘 수는 없었다.

가족들은 그가 이 명령에 강력히 반항할 것이라고 걱정했음에 틀림없다. 그러나 그가 순순히 받아들이자 모두 놀라고 말았다. 빈센트 역시 자신을 사로잡은 조울증에 두려움을 느끼고 있었고 발작의 재발을 피하는 데 도움이 되는 것은 무엇이든 기꺼이 할 생각이었다. 자신의 삶을 가족에게 다시 맡기는 것이 가장 쉬운

해결책이라고 생각했을지도 모른다.

그는 더없이 행복한 크리스마스를 보냈으며 테오가 왔을 때 특히 그랬다. 성탄절이 지나간 뒤, 빈센트는 다시 이전의 생활로 돌아갔다. 목사관 주변을 배회하고 다른 사람들이 일을 정리해 주기를 기다렸다.

가족들은 예전처럼 센트 백부에게 의지했다. 센트 백부가 계속 도울 수밖에 없었던 것은 형을 납득시키는 테오도뤼스 목사의 설득력 덕택임에 틀림없다. 센트 백부는 조카가 구필 화랑을 그만둔 것에 깊은 상처를 받았고, 그를 위해 더 이상 무엇을 해줄 마음이 내키지 않았다. 하지만 테오도뤼스는 그가 특히 좋아하는 동생이었으며 그와 가까이 살기 위해 프린센하혜에 있는 맨션을 새로 개조해 막 입주한 상태였다. 그래서 양보하는 편이 더 낫다고 생각했다.

그는 빈센트를 불렀다. 빈센트로서는 얻을 것이 전혀 없다고는 해도 적어도 백부의 유명한 개인 컬렉션을 감상할 수 있는 기회이기는 했다. 센트는 이 엇나가는 조카가 화상 일을 계속했더라면 이 컬렉션은 그의 것이 되었을지도 모른다고 생각하도록 할 작정이었다. 그러나 한때 친아들처럼 생각했던 이 젊은이를 보자 그는 마지막으로 한 번 더 노력을 해보기로 했다. 로테르담 인근의 도르트레흐트에서 '블뤼세와 반 브람'이라는 서점을 운영하는 브라트에게 연락해서 빈센트에게 알맞은 일자리가 있는지 알아보았다.

연락을 받은 브라트는 거북한 입장에 놓였다. 그의 동생인 프란스는 구필 화랑의 파리 지점 가운데 한 곳에서 근무했으며, 센트 백부는 은퇴했지만 여전히 그 회사에 영향력을 행사하고 있었다. 서점에는 일자리가 없었지만 이러한 상황에서는 어떻게든

자리를 마련하지 않으면 안 되었다. 브라트는 프린센하헤로 가서 이 젊은이를 만난 뒤, 새해에 일주일 간 시험적으로 고용하기로 승낙했다. 가족은 기뻐했다. 여러 날을 계속해서 책 속에서 파묻혀 지내야 할 사람에게는 서점이 확실히 이상적인 직장이었다. 화상으로 일할 때 보여주었던 열정을 조금이라도 되살린다면 서점 일도 잘 해낼 것이었다.

빈센트는 1877년 1월에 도르트레흐트로 가서 톨브루흐 거리에 하숙집을 얻었다. 라이켄이라는 주인은 밀과 밀가루를 파는 상인이었다. 톨브루흐 거리에는 이 거리 이름의 유래가 된 옛 공립 화물계량소가 있었고 이곳의 광장을 가로질러 가면 서점이 있었다. 서점에서는 보르 가를 끼고 있는 항구의 멋진 경관과 파도 속에 넘실대는 네덜란드 전통 양식의 그림 같은 집들이 한눈에 들어왔다. 사실 빈센트가 서점 일을 시작하게 된 것도 바다가 이처럼 근접해 있었기 때문이었다.

그가 도착한 지 얼마 되지 않아 이 도시를 주기적으로 위협해 온 급작스런 홍수가 밀어닥쳤다. 잠을 자지 않고 있던 빈센트는 북해의 파도가 광장과 그 주위의 거리에 들이치는 것을 맨처음 알았다. 서둘러 옷을 입은 그는 서점으로 달려가서 2층에 살고 있는 브라트를 깨웠다. 두 사람이 문을 열자마자 빈센트는 계단을 달려 내려가서 지하실의 재고품을 위층의 아파트로 옮겼다. 가족을 비롯해 잠에서 깬 여러 사람들이 곧 힘을 모아 도왔지만 위급함을 알리고 대부분의 일을 해낸 사람은 빈센트였다. 그는 곧 영웅이 되었다.

브라트는 매우 흡족해했으며 그를 흔쾌히 정식 직원으로 받아들였다. 이 일로 자신을 얻은 빈센트는 슬레이드 존스 목사에게 자신이 겪은 일을 설명한 편지를 써 보냈다. 존스 목사는 그를

동정하고 있었다. 그는 빈센트의 열광적인 면모를 목격하고 빈센트가 어딘가 이상하다는 것을 깨닫고 있었다. 실제로 그가 발병한 이후 불안정한 정신상태에 빠져드는 것이 분명히 눈에 띄었다. 사람들은 그가 흐리멍텅하게 생각에 잠겨 있거나 갑자기 지껄이고, 너무 큰 소리로 웃는 것을 눈치채었다.

빈센트 자신도 이것을 알고 있었고, 사람들이 자신을 기이하게 생각해도 마음에 두지 않는다고 테오에게 보낸 편지에 썼다. 그는 다른 사람의 반응을 분명히 알고 있었고, 함께 하숙하는 사람들이 그의 이상한 행동을 재미있어 하면서도 그것을 겨우 감추고 있다는 것도 알고 있었다. 젊은 교사인 P. C. 고를리츠만은 예외였다. 한동안 빈센트와 같은 방을 쓴 그는 좋은 친구가 되었다. 빈센트는 기행에도 불구하고 충실한 친구를 사귀는 능력을 갖고 있었으며, 고를리츠는 빈센트가 24세일 때의 모습을 아주 호의적으로 묘사한 글을 남겼다.

그는 이상한 외모를 덤으로 지닌 이상한 사람이었다. 체격은 튼튼했고 붉은 머리카락은 거꾸로 서 있었다. 주근깨투성이인 얼굴은 수수했지만 일에 열중하고 있을 때는 표정이 바뀌고 놀라울 정도로 밝아졌다. 그런 일은 자주 있었다. 반 고흐의 태도와 행동은 거듭 실소를 자아내게 했다. 그가 하는 행동, 그의 생각과 느낌, 그리고 생활방식 등 모든 것이 다른 동갑내기들과 달랐기 때문이다. 식탁에서는 기도를 오래 드리고, 회개한 탁발수도사처럼 먹었다. 예를 들어 고기, 육즙 같은 것은 입에 대지 않았다. 그리고 그의 표정은 언제나 멍했다. 곰곰이 생각하고 매우 진지하고 침울했다. 그러나 웃을 때는 마음껏 활기차게 웃었으며 얼굴 전체가 환히 빛났다.

이 글에는 고를리츠의 호감이 분명히 드러나 있지만, 이 젊은 이에게 대해 느끼고 있던 불안 또한 묘사되고 있다. 그러나 하숙집 동료들은 빈센트를 우스꽝스럽게 여겼고, 서점 주인인 브라트도 그다지 유쾌해하지 않았다. 그는 홍수 때 보여준 빈센트의 열정이 한순간의 정신적 이상을 보인 것이라는 사실을 곧 깨달았다. 서점 일에 대한 빈센트의 관심은 홍수 직후부터 겉치레조차 사라져버렸다. 그는 재고의 출입을 점검하는 장부담당자 같은 일을 했다. 출입구 근처의 높은 책상을 배정받은 그는 책이 배달되기를 서서 기다렸다. 빈센트에게 이 일을 시킨 것은 브라트의 판단착오였다. 왜냐하면 빈센트가 다시 영국의 중산모를 썼기 때문이다. 이 기이한 풍모의 점원에게 도움을 청할 만큼 용감한 고객이 있다 하더라도, 그들은 빈센트가 마음을 빼앗기고 있는 일에서 그를 떼어놓을 수 있는 의사는 분명히 없음을 알아보았다.

브라트가 빈센트를 몰래 훔쳐보았을 때, 그는 네 칸으로 나누어놓은 종이 위에 성서를 프랑스어, 독일어, 영어, 네덜란드어로 각각 번역하는 일로 하루를 보내고 있었다. 그리고 얼마 뒤에는 성서번역을 제쳐놓고 스케치를 시작했다. 이것은 그러한 빈센트의 행동이 절망적이라고 생각한 브라트에게는 더욱 나쁜 듯했다. 당연히 그는 화를 냈다. 그는 이 젊은 종업원에게 많은 기대를 하지는 않았지만 이것은 참을 수 없는 일이었다. 마침내 빈센트는 이 은인에게 경의를 표하지도 않게 되었다. 그는 헤이그의 테르스테호 일가에게 했던 것과는 달리, 결코 브라트와 그의 가족을 정식으로 방문하지 않았다.

그의 부모는 사태가 나빠지리라는 것을 알고 있었지만 이처럼 급속하게 악화되리라고는 짐작하지 못했다. 빈센트의 편지에는

그의 감정이 전혀 드러나 있지 않았고 오히려 모든 것이 잘되고 있다는 인상을 주었다. 테오와 함께 암스테르담의 화랑을 순회할 때도 테오에게조차 진실을 말해주지 않았다. 센트 백부만이 사정을 어렴풋이 눈치채고 있었다. 빈센트가 성직을 위해 공부하는 것을 도와달라고 요청하는 편지를 그에게 써보냈기 때문이었다. 센트 백부의 반응은 냉담했다. 그 일에 관해서는 도저히 도와줄 수 없으니 앞으로는 편지를 계속할 이유도 전혀 없다는 것이었다.

마침내 빈센트는 자신을 도와줄 수 있는 유일한 사람으로부터 버림받은 것이었다. 그는 침묵을 깨고 그때까지 일어난 일을 테오에게 알려주기 위해 편지를 썼다. 그러나 빈센트가 성직자가 되기로 결심한 소식을 그의 가족에게 전한 사람은 그 지방을 여행하는 길에 반 고흐 일가를 방문한 고를리츠였다. 빈센트는 반 호른 목사의 조언을 구하기 위해 도르트레흐트에 가 있었고, 고를리츠의 말에 비추어보면 이제 그를 말릴 수 없다는 것은 분명했다. 유명무실한 서점 판매원으로 3개월을 보낸 뒤에야 이 촌극은 끝났으며, 그가 떠나겠다고 했을 때 서점 주인인 브라트는 분명히 안도의 한숨을 쉬었을 것이다.

집으로 다시 돌아온 빈센트는 이제 다른 사람들이 말하는 대로 하지 않았다. 어쨌든 그가 곧이곧대로 말해줄 만한 사람도 많이 남아 있지 않았다. 앞으로 어떻게 하겠느냐는 질문을 받을 때마다 그는 부친과 조부처럼 목사가 되고 싶다는 말만 했다. 그리고 목사수업을 하기에는 너무 늦었고 또 필요한 시험에 합격하지도 않았다고 누군가가 이의를 제기해도 그는 끈질기게 자기의 소원만 되풀이했다. 결국 지칠 대로 지친 사람들은 그의 말에 동의했다. 그러나 그의 곤경은 아직 끝나지 않았다. 대학

빈센트의 이모부인 스트리케르 목사.

에 들어갈 나이는 이미 지났고 신학부에 들어가려 하더라도 그 전에 만만찮은 과목인 고전과 수학 국가고시에 합격해야만 했 다. 그러나 테오도뤼스는 반대할 수가 없었다. 아들이 소명을 받았다면 다른 사람도 아닌 자신이 어떻게 그의 길을 가로막을 수 있는가? 유일한 해결책은 다시 가족회의를 열어 방책을 짜 내는 것이었다.

빈센트는 암스테르담에서 살아야 했고 그에게는 돈이 많지 않 기 때문에 삼촌 가운데 한 사람이 그가 살 집을 마련해주어야 했 다. 당시 암스테르담의 해군조선소 사령관이던 해군 중장 얀 백 부에게 빈센트를 의탁하기로 결정이 났다. 얀 백부는 아이들이 모두 성장한 홀아비였기 때문에 그의 관사에는 빈센트가 머물 공간이 충분했다. 더 좋은 것은 그가 끝없이 명랑하다는 점이었 다. 금몰과 훈장으로 눈부시게 빛나는 군복을 입은 얀 백부는 오 페라의 등장인물 같았고, 뱃사람이자 세상을 잘 아는 사람으로

빈센트는 신학교 입학시험을 준비하기
시작했고 멘데스 다 코스타 박사는
그에게 고전을 가르쳤다.

서 답답한 성격의 화상 형제들보다 빈센트의 생활방식을 잘 이해해주었다.

이 새로운 계획에서 또 한 사람의 주요인물은 빈센트의 이모부인 요한네스 스트리케르 목사였다. 그는 빈센트의 어머니 쪽 카르벤튀스 자매 가운데 한 명과 결혼했다. 턱 밑에는 수염이 빽빽하지만 입술 위쪽은 깨끗이 면도한 스트리케르 목사는 네덜란드의 전형적인 시골 목사처럼 보였으나 사실은 저명한 신학자였으며 상당한 호평을 받은 연구서인 『나사렛의 예수, 역사에 근거한 스케치』의 저자였다. 그는 또한 설교사로서도 인기가 많았으며, 벽지의 교구에서 일하는 동서 테오도뤼스와는 달리 대도시의 교회들과 관계를 맺고 있었다.

최초의 과제는 빈센트가 국가고시에 합격하도록 공부시키는 것이었으므로, 스트리케르 목사의 인맥은 매우 소중했다. 조카에 관한 좋지 않은 소문을 들었음에도 그는 자신이 알고 있는

사람 중에서 가장 우수한 교사를 골라주었다. 고전을 가르치는 젊은 교수인 멘데스 다 코스타 박사가 그리스어와 라틴어를 담당했으며, 멘데스의 조카로 유대인 학교의 교사인 테이크세이라 다 마토스가 수학을 가르치게 되었다. 스트리케르 목사는 빈센트를 가르치는 것이 쉬운 일이 아니며 빈센트의 성격도 괴상하다고 멘데스에게 경고해주었다. 그러나 멘데스는 기죽지 않았다.

스트리케르 목사의 선택은 현명했다. 교사와 학생이 거의 동년배였기 때문이었다. 빳빳한 옷깃, 목 언저리까지 단추를 끼운 재킷, 그리고 머리 한가운데로 산뜻하게 가리마를 한 멘데스는 갈수록 단정치 못해지고 있는 빈센트에 비하면 발랄한 신입생 같았다. 그러나 그러한 차이는 겉모습일 뿐 두 사람은 곧 친숙한 사이가 되었다. 멘데스는 유대인 지구에 있는 집에서 빈센트와 함께 보내는 시간을 즐겼다. 멘데스는 빨간 머리와 주근깨에 강한 인상을 받았지만, 빈센트가 '아주 매력이 없는 사람은 아니라는 점'을 발견했다. 그는 많은 것을 드러내면서 그보다 더 많은 것을 숨기고 있는 빈센트의 얼굴에 흥미를 느꼈다.

그리스도를 본받아

빈센트의 시험 준비 기간은 1년밖에 없었다. 그는 1877년 5월에 암스테르담에 도착했다. 운하와 다리, 싱헬의 꽃시장, 위엄 있는 교회와 좁은 골목이 인상적인 이 오래된 도시는 이 무렵에 가장 아름다웠다. 빈센트는 기묘한 이중생활을 했다. 가난한 학생이었지만 항구 입구에 있는 얀 이모부의 저택에서 살고 있던 것이다. 이 웅장한 저택에는 첨탑이 두 개 있었고 공식행사

때 깃발을 매다는 게양대가 여럿 있었다. 복장이 깔끔하지 못하고 머리털이 덥수룩한 빈센트가 이 집에서 나오는 것을 본 행인들은 깜짝 놀랐을 것이다. 사람이 그리워질 때마다 그는 리세 거리에 있는 코르 숙부의 저택에 들렀다. 이 집에서 그는 암스테르담에서 통행량이 많은 번화가 가운데 하나인 그 지역을 오가는 사람들을 관찰할 수 있었다.

암스테르담에 도착하자마자 이모부인 스트리케르의 집으로 찾아간 빈센트는 거실에서 짙은 검은색 상복을 몸에 걸친 젊은 여인을 만났다. 그녀는 목사의 결혼한 딸인 코르넬리아('케') 보스라고 소개되었다. 최근 어린 아들을 잃은 그녀는 상복을 입고 있었다. 그것은 숙명적인 만남이었다. 슬픔에 잠긴 사촌 케가, 그가 탄복하며 바라보았던 외제니의 다소 엄격한 표정과 똑같은 표정을 짓고 있는 것을 빈센트는 놓치지 않고 보았다. 그녀의 남편인 크리스토펠이 불치의 폐병으로 죽어가고 있는 것을 빈센트가 알았을 때, 이 젊은 여인은 한층 더 강한 비극의 분위기에 둘러싸이게 되었다.

그녀의 남편도 목사였지만 건강이 나빠져 사임할 수밖에 없었으며, 그 무렵에는 임시직 언론인으로 겨우 생계를 유지하고 있었다. 그들 사이에는 요한네스라는 또 다른 아들이 있었고, 비탄에 잠긴 젊은 어머니가 아들을 안고 있는 슬픈 사진은 빈센트의 마음을 사로잡았다. 케는 스트리케르의 저택에서 멀지 않은 곳에 살고 있었고, 빈센트는 일요일 아침에 스트리케르 목사가 설교하는 아우데자이드스 교회의 예배에 빠짐없이 참석했으며, 예배가 끝난 뒤 돌아오는 길에는 케와 크리스토펠이 사는 집에 들렀다. 그 최초의 만남 직후에 케가 『그리스도를 본받아』의 라틴어 원본을 복사한 책을 선물했을 때 빈센트는 감격했다. 이 선물

은 그녀가 줄 수 있었던 어떤 선물보다 현명한 것이었다.

'검은색 옷을 입은 부인'이 눈앞에 실제로 나타나자 빈센트는 위태로울 정도로 기운이 살아났다. 도시의 모든 것이 그의 환상을 키우는 것 같았다. 유대인 지구의 좁고 짐이 잔뜩 쌓여 있는 거리를 걸어가면서, 그는 서점의 쇼윈도를 장식한 판화를 살펴볼 수 있었다. 심지어 반 데르 마텐의 「보리밭의 장례행렬」까지 볼 수 있었다. 그는 어느 날 새벽예배에서 이 그림을 인용해 씨 뿌리는 사람의 우화에 관한 설교를 하는 것을 듣고는 기묘한 느낌을 받았다. 그는 수업은 받지 않고 예전처럼 교파와 관계없이 여러 교회를 끊임없이 순회하게 되었다.

암스테르담 시대의 그의 편지는 설교와 성서구절의 카탈로그와 다름없고, 그의 편지 중에서 가장 재미없는 부분이다. 그러나 그것을 읽다보면 어려운 일에 집중하려 애쓰며 마음이 종잡을 수 없게 되지 않도록 세심하게 신경을 쓰는 그에게서 강한 인상을 받을 것이다. 멘데스는 처음부터 문제점을 분명히 알고 있었다. 그는 우수한 교사였으므로 학생의 사기를 떨어뜨리지 않기 위해 쉬운 라틴어부터 번역하도록 했지만, 의욕에 넘치는 빈센트는 곧바로 사촌인 케가 선물한 『그리스도를 본받아』부터 번역하려고 했다. 당연히 실수를 되풀이했으며, 이윽고 그는 라틴어는 시간낭비라고 불평을 터뜨렸다. 더욱 나쁜 일은 그리스어의 동사활용변화를 이해하는 것은 그의 능력 밖이라는 것이었으며 따라서 그의 불만은 더욱 잦아졌다.

멘데스, 가난한 사람에게 평화를 주고 그들을 이 세상에 조화시키려고 하는 나 같은 사람에게 그러한 공포가 필요불가결하다고 당신은 진심으로 믿고 있는가?

멘데스는 라틴어의 필요성을 열심히 옹호했지만 나중에는 빈센트의 의견에 동의하게 되었다. 그러나 빈센트가 종교적 소명을 실현하고 '가난한 사람들'을 도우려고 한다면, 라틴어와 그리스어 및 다른 교과들도 잘하지 않으면 안 되었다. 불만은 있었지만, 빈센트는 제멋대로 하고 싶은 고집을 억누르고 억지로라도 공부를 해보려 애썼다. 침실에 곤봉을 가지고 들어가 자신을 때리기도 했다. 때로는 일부러 늦게까지 밖에서 시간을 보내다가 문이 잠긴 뒤에 돌아와서는 헛간의 바닥에서 수도승처럼 잠을 자기도 했다. 다정한 멘데스는 이러한 사실을 알고 깜짝 놀랐다. 빈센트는 선생의 마음을 달래기 위해 아네모네 꽃다발을 주고 머리를 숙이는 등 온갖 수단을 다 동원했다.

그의 편지에는 기괴한 행동이 점차 심해지고 있는 징조가 나타나 있다. 교회에 갈 때면 자신이 좋아하는 목사의 집을 방문했다. 그가 찾아가겠다고 할 때면 어떤 목사는 외출한다며 그를 피했고, 또 어떤 목사는 약속이 있다고 말했다. 설교와 설교 사이에 트리펜호이스에 가서 렘브란트의 유화와 판화를 감상하는 일도 잦았다.

그가 라틴어와 그리스어를 포기하게 되자 멘데스의 수업시간에 미술이 화제로 떠오르게 되었다. 얼마 지나지 않아 입장이 바뀌어 빈센트가 교사 역할을 하기 시작했다. 그는 선생에게 미술의 즐거움을 전해주었다. 그는 반 데르 마텐의 판화를 멘데스에게 선물하기도 했다. 그러나 멘데스는 빈센트가 판화의 여백에 빽빽이 글을 써 넣은 것을 보고는 당혹스러워했다. 그 글들이 결코 아무렇게나 마구 쓴 지리멸렬한 메모가 아니라는 사실을 멘데스는 깨닫지 못했다.

그것들은 빈센트의 생각의 특성을 잘 알려주는 증거였다. 그

메모는 모두 반 데르 마텐의 판화에서 영감을 얻은 것들이었다. 아래쪽 여백에 베낀 롱펠로의 시처럼, 씨뿌리기, 수확, 죽음 등에 관한 내용을 성서에서 인용한 것들이었다. 빈센트는 청교도 선장에 관한 「마일스 스탠디시의 구혼」과 같은 롱펠로의 시에서 영감을 받은 보턴의 그림들을 통해 이 미국 시인에게 끌리게 되었다. 롱펠로의 「2월의 오후」를 읽었을 때, 빈센트는 반 데르 마텐의 그림이 너무나 선명히 떠올랐기 때문에 이 시를 판화의 여백에 베꼈던 것이다.

2월의 오후

하루는 끝나고,
밤이 내려오고 있다.
습지는 얼어붙었고,
강은 흐르지 않는다.

잿빛 구름 사이로
붉은 태양이 빛나고,
마을의 창 위에서
붉게 명멸한다.

눈이 다시 내리기 시작한다.
울타리들도 모두 눈에 덮여
벌판으로 가는 길은
흔적조차 없다.

초원을 가로질러
무서운 그림자처럼
천천히 지나가는
장례 열차.

종소리가 울려퍼지고,
마음속의 모든 느낌은
음울한 종소리에
응답한다.
그림자들이 길게 나부낀다.
나의 가슴은 쓰라리고
또한 장례식의 종소리처럼
속으로만 애태운다.

　멘데스는 미술작품을 손상시키는 조잡한 행위라고 생각해서 황당해했을지는 모르지만, 빈센트의 친절을 몸소 겪고는 감동했다. 이 젊은이는 편지를 부칠 우표값까지 동생인 테오에게 보내달라고 할 정도로 돈이 없었으나, 굶주리는 사람이 있으면 마지막 남은 빵 조각까지 나누어주었다. 그러다 보니 파이프 담배조차 살 수 없을 지경에 이르곤 했다. 빈센트가 수업을 받으러 올 때마다 멘데스의 늙은 백모가 문을 열어주었는데, 그가 항상 이 노인에게 너무나 친절히 말하는 것을 보고 멘데스는 감격했다. 그녀는 머리가 둔하고 신체도 불편해서 사람들의 웃음거리가 되곤 했다. 그러나 빈센트는 그녀에게 매우 잘해주었기 때문에 그가 오는 모습이 보이기만 하면 달려나가면서 "안녕하세요. 반 고트 씨"라고 큰소리를 질렀다. 빈센트는 그녀가 자신의 이름을 잘

못 부르는 것조차 허용했다.

멘데스, 당신의 백모가 내 이름을 아무리 엉망으로 만들어도 그녀는 착한 사람이며, 나는 그녀를 매우 좋아합니다.

멘데스는 물론 어느 누구도 빈센트의 케에 대한 집착을 눈치 채지 못했다. 테오는 일요일에 기차를 타고 헤이그에 가서 전시회를 보자면서 차비를 부치겠다고 했으나 형이 거절하자 놀랐다. 케와 만날 수 있는 날에는 빈센트가 암스테르담을 떠나지 않는다는 사실을 테오는 전혀 몰랐다. 테오가 편지에서 알 수 있는 것은 그의 형이 예전처럼 자주 우울증에 시달린다는 것이었다.

……나는 아침식사로 마른 빵 한 조각을 먹고 맥주 한 잔을 마셨다. 이것은 자살하려는 사람이 적어도 한동안은 그 목적을 이루지 못하도록 하는 좋은 방식이라고 디킨스가 권하는 것이다. 기분이 썩 좋지 않은 사람이라면 예를 들어 렘브란트의 「엠마오의 그리스도」에 나오는 사람들을 떠올리는 것도 좋은 방법이다.

2주일 뒤의 편지에서 빈센트는 유대인 지구를 걷고 있을 때 갑자기 보게 된 모습을 묘사하고 있다.

……문이 열려져 있는 포도주 저장실과 창고. 잠시 동안 나의 마음의 눈에는 끔찍한 정경이 보였다. 너는 내가 무엇을 말하려는지 알 것이다. 등불을 든 사람들이 컴컴한 지하실에서 이리저리 돌아다니고 있었다. 우리가 이러한 것을 매일 볼 수

있는 것은 사실이지만, 평범한 일상들도 강한 인상을 남기고 깊은 의미와 색다른 측면을 보여주는 순간이 있다.

빈센트는 쓸모 있는 일에 열중할 수 있는 기회를 다시 놓치고 있었다. 성지의 지도를 그리는 것은 수업의 필수과목이었다. 이 과목은 그의 흥미를 끄는 것 가운데 하나였다. 그는 과제를 제출하는 것에 만족하지 않고 자신이 관심을 갖고 있는 곳의 지도까지 만들었다. 이것은 오로지 자신의 즐거움을 위해서 하는 일이었으나 가끔 지도를 선물로 주기도 했다. 그가 나가는 일요학교에도 한 장을 주었다.

영원한 것과 기적적인 것이야말로 필요하다

물론 지도를 그리는 것은 그가 당연히 해야 하는 것들을 미루는 구실이기도 했다. 9개월이 지나자 매사를 낙천적으로 생각하는 멘데스조차 기적이 일어나지 않는 한 빈센트는 시험에 합격할 수 없다고 인정했다. 그로서는 이 나쁜 소식을 가족에게 전달하도록 스트리케르 목사에게 알려주는 것밖에 달리 할 일이 없었다. 그렇지만 그 무렵 빈센트의 가족들은 이 문제아에게 신경을 쓸 기분이 아니었다. 테오도뤼스의 병든 형인 하인이 12월에 사망했고 침울한 분위기는 크리스마스 축제 때까지 이어졌다.

개인적인 슬픔에도 불구하고, 스트리케르 목사에게서 독촉을 받은 테오도뤼스 목사는 크리스마스 휴가 기간에 집으로 돌아온 아들에게 라틴어 습득 방법을 가르쳐주었다. 그 당시, 빈센트는 목사로서 그가 동경하는 것을 모두 갖춘 듯해 보이는 부친을 존경하고 있었다. 테오에게 보낸 편지에서도 그들의 아버지가 백

부들보다 더 훌륭한 사람이며, 아들로서 그 정신을 이어받아야 하지 않겠느냐고 썼다. 반 데르 마텐의 친숙한 판화가 걸린 서재에서, 빈센트가 또 다른 라틴어 문법 강의를 받아들일 수 있었던 것은 아버지를 모범으로 삼게 되었기 때문이었다. 그는 더욱 열심히 공부하겠다고 맹세했으며, 암스테르담으로 돌아가자 스트리케르 목사는 개인수업을 추가로 받게 해주었다. 그러나 시험 시기가 4개월밖에 남지 않았기 때문에 부족한 부분을 보충하는 것이 너무 벅차다는 사실을 그는 깨달았다.

마침내 테오도뤼스 목사가 암스테르담으로 와서 멘데스를 만남으로써 빈센트가 우물쭈물 품어온 희망마저 사라지고 말았다. 프랑스어와 영어에 유창하고 독일어 지식도 상당한 정도로 어학에 뛰어난 아들이 라틴어와 그리스어에는 그토록 쩔쩔맨다는 것을 테오도뤼스 목사는 도저히 믿을 수가 없었다. 그가 어째서 이처럼 비참하게 되었는가? 그가 의욕에 넘쳐 있는 것은 틀림없었다. 지난 2년 동안 줄곧 성직이 소명이라는 말밖에 하지 않았고, 지금이 중요한 시기이며 목사가 될 수 있는 마지막 기회라는 것을 그가 잘 알고 있었기 때문이다. 그런데 정작 이 중요한 시기에 그는 다시 방황하고 있었다. 이것은 지금까지 겪은 어떤 좌절보다도 더 해로운 것이었다.

빈센트는 자신의 변함없는 소망은 아버지의 뜻을 잇는 것이었는데 고의로 그 기회를 놓쳐버렸다고 아버지에게 말했다. 필사적으로 자신을 납득시키려 애쓰던 테오도뤼스 목사는 빈센트가 암스테르담에서 만난 영국과 프랑스 목사들의 극단적인 정통파의 견해가 아들을 타락시켰다고 생각했다. 파리의 구필 화랑 본점에서 승진을 하고 한때 형에게 기대했던 모든 것을 하나씩 이루어나가고 있는 테오에 비하면 빈센트는 너무나 딱한 모

습이었다.

그러나 최악은 빈센트가 시험에 실패하면 교리문답 교사가 되겠다고 말한 것이었다. 그것은 성직 중에서 가장 낮은 지위였으며, 그에게는 그러한 생각 자체가 지독한 굴욕감을 느끼게 하는 것이었다. 유일한 희망의 빛은 아들이 선교 일에 흥미를 보이는 것이었다. 교리문답 교사를 대신할 일을 찾기로 작정한 테오도뤼스 목사는 벨기에의 선교단체들과 접촉해 공업지역에서 선교 활동을 하는 복음주의 그룹 가운데서 빈센트에게 알맞은 역할을 찾아보기로 결심했다. 실망하고 애만 태운 채 에텐으로 돌아온 테오도뤼스 목사는 빈센트가 점차 무의미해지고 있는 공부로 갈팡질팡하도록 내버려두었다.

빈센트가 그런 행동을 한 이유를 단 한 가지로 설명할 수는 없다. 그가 라틴어와 그리스어를 잘하게 되었더라면 분명히 대학에 들어가서 아무런 장애도 받지 않고 목사자격을 취득했을 것이다. 그러나 이유가 무엇이든, 그 결과는 빈센트 자신을 포함한 누구에게도 분명했다. 공부를 더 이상 계속하는 것에는 아무런 의미가 없었다. 그는 테오에게 다음과 같이 썼다.

영원한 것과 기적적인 것이야말로 필요하다. 인간은 그 이하의 것에 만족하지 않으며, 그것을 획득하지 못하는 한 마음도 평온해지지 않는다.

그해 5월에 그는 암스테르담에서 보내는 마지막 편지를 테오에게 썼으며, 그후 오랫동안 침묵을 지켰다. 그는 에텐으로 돌아가서 갖가지 생각에 잠겼으며, 자신이 그때까지 추구해온 유일한 야망이 꺾이는 것으로부터 구원받을 수 있는 것이 무엇인가

를 찾기 시작했다. 그는 자립을 하고 스스로 결단을 내릴 수 있는 사람이 되겠다고 했으나, 다른 모든 일과 마찬가지로 이 역시 수포로 돌아가고 말았다.

보리나주 1878~80년

메탄가스 폭발사고로 크게 다친 광부의 이야기를 전에 썼던가?
어떤 집에서는 가족 모두가 열병을 앓고 있는데도
도움을 받을 수 없어 환자가 환자를 간호해야 한다.
"이곳에서는 병자가 병자를 돌본다"라고 한 여인이 말했는데,
마치 "가난한 사람은 가난한 사람의 친구다"라고 말하는 것 같았다.

탄광의 전도사

빈센트는 위기를 극복하는 문제를 아버지에게 맡겼다. 테오도뤼스 목사는 친절하긴 했지만 그만한 노력을 기울이기에는 다소 유별난 사람이었다. 그는 스스로 만족하는 사람이었으며 그러한 성격은 시골구석의 교구를 전전하면서도 변하지 않았다. 그러나 아들의 신변에 문제가 생겼는데도 그것이 해결될 가능성은 전혀 없으며 오직 자신만이 이 당면문제를 처리할 수밖에 없다는 것을 그는 알고 있었다. 그는 빈센트의 '발작'이 가라앉기를 기다리는 데 이골이 나 있었다. 그가 할 수 있는 일이란 빈센트가 스스로 그의 보살핌에서 벗어나도록 바라는 것뿐이었다. 그러나 벨기에의 선교단체들도 형편이 좋지 않았다. 주도적인 조직이 다양하게 있었으나, 그들조차 극심한 자금난으로 고전하고 있었다. 회원가입도 줄어들고 있어서 모험을 할 수가 없었다.

유일한 희망은 최근 브뤼셀에서 결성된 조직이 라켄 교외에 전도사 양성학교를 운영하고 있는 것이었다. 이 학교를 우수한 성적으로 마친 사람들은 프랑스 국경과 가까운 벨기에 남부의 탄광지대인 보리나주에 파견되었다. 보리나주는 유럽 공업지대 가운데서 가장 환경이 좋지 않은 곳이었다. 가난에 찌든 광부들은 상상할 수 없을 만큼 불결한 환경에서 노예와 다름없는 삶을 이어가고 있었다. 테오도뤼스는 그토록 음산한 일자리에 지원하는 사람은 그다지 많지 않다고 생각했을 것이다. 그러나 당장은 어떻게 하면 좋은가?

해답을 준 사람은 존스 목사였다. 한때 자신의 조수로 일한 빈센트에 관한 소식을 듣자마자 그는 즉시 아일워스로 달려왔다. 두 목사는 마음이 썩 잘 맞았다. 존스 목사는 두 사람이 힘을 합

해 빈센트가 선교단체에서 일자리를 얻도록 적극적으로 밀고 나가자고 말했다. 그는 세 사람이 브뤼셀에 가서 직접 상황을 살펴보자고 제안했다. 테오도뤼스가 선교단체에 편지를 썼고, 세 사람의 방문을 환영하며 선교교회의 신자의 집에 머물 수 있다는 답장이 왔다.

그 학교는 작았다. 카텔라이네 광장에 있는 교회의 회관 위쪽에 방들이 여러 개 있을 뿐이었다. 교장인 보크마 목사와 이야기해보니 교육과정은 그들이 생각하고 있던 것과 같았다. 대학의 신학부보다 이수 기간이 짧았다. 대학이 6년인 데 비해 3년이었다. 라틴어와 그리스어 과목도 있었지만 학문보다는 실용을 위한 것이었다. 두 목사는 설립자인 데 용 목사와 동료인 피테르센 목사도 소개받았다. 두 사람은 밤과 낮처럼 대조적이었다. 데 용이 엄격한 상사라면 피테르센은 속마음을 털어놓는 친구와 같았다.

실제로 피테르센은 빈센트에게 기회를 주려고 열심이었지만, 어느 쪽으로 기울지 모르는 상황을 호전시킨 것은 존스 목사였다. 존스 목사는 프랑스어를 할 줄 몰랐기 때문에 그들은 어렵사리 영어로 대화를 해야 했으며, 그 바람에 빈센트의 유창한 어학 실력이 드러났던 것이다. 빈센트가 선교단체에서 일하더라도 영어를 사용할 필요는 없었지만, 그가 외국어를 철저히 익힌 것은 그들에게 상당히 강한 인상을 심어주었다. 그들은 예비 명단을 제쳐놓고 빈센트가 시험기간 동안 학교를 다니도록 결정했다.

입학하기 전에 과제로 주어진 작문에서 빈센트는 그의 특성을 잘 나타내는 주제를 선택했다. 그는 렘브란트의 「목수의 집」을 토대로 에세이를 썼는데, 에텐에서 보낸 마지막 며칠 동안 이 일에 전념하며 스케치로 기분전환을 했다. 브뤼셀을 거쳐

학교로 가는 길에 그는 '탄광'이라는 예언적인 이름의 여관을 그렸다. 그리고 자신이 본 광부들에 대해 묘사한 글을 덧붙여 이 그림을 테오에게 보냈다. 전도사 양성학교에 도착하기 전부터 그의 생각은 이미 보리나주와 그곳에서 할 일에 사로잡혀 있었다. 조바심이 생긴 그는 공부할 생각을 할 수가 없었고, 학교에 대한 그의 태도는 처음부터 도발적이었다. 기괴한 행동이 다시 나타났다. 즉, 책상 앞에 앉는 것을 거부했으며 의자에도 불안한 자세로 걸터앉았고 무릎 위에 책을 올려놓은 채 균형을 잡으려고 했다. 이 같은 태도는 교사에게도 좋지 않은 인상을 주었다. 고전 수업시간에 보크마가 "이것은 여격인가 대격인가?"라고 물었을 때 빈센트는 "어느 것이든 상관없습니다"라고 대답했다. 그들이 빈센트에게 할 수 있는 것은 별로 없음이 분명했다.

보크마와 그밖의 교사들은 빈센트의 내면에 심한 갈등이 일고 있음을 곧 알아보았다. 빈센트는 이곳에 도착하자마자 크리스토펠 보스가 결국 폐병으로 죽었고 미망인인 케는 두번째로 상중에 있음을 알았다. 검은색 옷을 입은 여인과 곁에 있는 아들 요한네스의 이미지는 그의 마음을 한없이 뒤흔들어놓았다. 그의 내면이 고뇌와 아픔으로 가득한 것은 의심할 여지가 없었다. 어학 수업 후에 일어난 기묘한 사건에서도 나타났듯이, 그것은 또한 거친 모습을 띠기도 했다. 선생이 '절벽'(falaise)이라는 단어를 설명하라고 요구하자 빈센트는 칠판에 그림을 그려서 설명해도 좋으냐고 물었다. 이 요구는 거부되었다. 그러나 수업이 끝났을 때 빈센트는 교실 앞으로 걸어나가서 칠판에 그림을 그리기 시작했다. 한 학생이 몰래 다가가서 그를 놀려주기 위해 상의를 잡아당겼으나 빈센트는 홱 돌아서서 주먹으로 그를 후려쳤고 그

학생은 도망쳤다. 그 자리에 있었던 사람들은 모두 너무나 놀랐기 때문에 한참 지난 뒤에도 이 사건을 기억했다. 이것은 분노가 폭력으로 이어진 첫번째 경우였기 때문에 빈센트 자신도 놀랐을 것이라고 추측할 수 있다.

3개월의 시험기간이 끝난 뒤에 학교 측이 더 이상 계속해봐야 아무런 의미가 없다고 결정했을 때, 아무도 그것을 탓할 수 없었다. 학교 측에서는 그가 전도사로 부적절한 이유로 이 사건을 들었다. 빈센트는 설교를 해달라는 요청을 받을 때마다 미리 준비해둔 원고를 느릿느릿 어색하게 읽었다. 그러나 이 전도사들은 순회 설교자였기 때문에 가혹한 노동으로 성격이 난폭해진 하층민들의 마음을 사로잡을 수 있는 능력이 필요했다. 즉석연설로 마음을 움직일 수 있는 능력은 그들의 일 중에서 중요한 부분이었으나 빈센트는 이 부분에서 너무 쉽게 결점을 드러냈다.

그런데도 빈센트는 성직에 종사하겠다는 희망을 포기하지 않았다. 선교위원회도 동료 목사의 아들을 완전히 내치지는 못했다. 빈센트는 자기에게 가장 호의적인 사람은 피테르센 목사라고 생각했다. 테오도뢰스가 아들에게 마지막 기회를 주도록 부탁하는 편지를 썼을 때, 빈센트를 위해 위원회를 조종한 사람이 그였기 때문이다. 위원회는 빈센트를 수습기간 동안 탄광에서 무급 조수로 일하도록 허락했다. 빈센트가 차분하게 일을 하면 새해에 임시직을 얻기로 돼 있었다.

그것은 성직 중에서 사실상 가장 낮은 지위였으며 그의 부친이 꺼려한 교리문답 교사보다 나을 것이 없었다. 그러나 빈센트는 진심으로 그 자리를 고맙게 여겼다. 그것이야말로 오랫동안 바랐던 일이며 헌신적이고 겸허한 봉사를 통해 자신을 입증할 수 있는 기회였다. 그는 브뤼셀에서 기차를 타고 우아한 중세 도시인 몽스로

가서 공업화된 남부에서 유일한 문화도시인 이곳에서 다시 저주받은 황무지인 탄광으로 향했다. 광물 찌꺼기가 무더기로 쌓여 있고 먼지로 더러워진 탄광도시인 보리나주는 항상 습기 차고 유황냄새 나는 구름으로 덮여 있었다.

그것은 빈센트가 그때까지 알고 있던 가장 비참한 모습을 넘어서는 것이었다. 그는 마치 당시의 화가들을 사로잡고 있던 손상되지 않은 자연의 극치를 뒤에 남겨두고 와서 그 대신에 거울의 반대쪽, 즉 악마적 반전을 보고 있는 것 같았다. 하지만 항상 아름다운 전원 풍경보다는 가난한 사람들에게 호감을 보이고, 그림의 주제로는 가난함이 적합하다고 생각해온 빈센트마저 처음에는 마차의 창밖으로 보이는 빈곤의 추악한 모습을 받아들일 수가 없었다. 그림이 그를 쉽게 놓아주지 않는 듯했다. 그때는 1878년 크리스마스 직전이었으며, 방금 내린 눈으로 광산 풍경은 한결 부드러워져 있었다. 산처럼 쌓여 있는 광물 찌꺼기 더미와 광부들의 오두막집은 그저 하얀 덩어리처럼 보였으며, 빈센트는 브뤼셀의 미술관에서 본 브뢰헬의 작품을 떠올렸다.

'농부 브뢰헬'의 그림에는 하얀 공간 너머로 귀가하는 사냥꾼들이 있었으며, 헐벗은 나뭇가지, 날고 있는 검은 새, 멀리 있는 산과 집들 등 모든 것이 에칭처럼 정밀하게 돋보였다. 이 새로운 모험에 흠뻑 빠진 빈센트에게 탄광지대의 첫번째 인상은 불결한 거처, 진창의 시골, 오염된 들판과 강 등 대부분의 관찰자들이 흔히 묘사하는 정경과는 전혀 동떨어진 것이었다. 테오에게 보낸 편지에는 "그야말로 그림 같다"고 썼다. 그곳을 좀더 답사했을 때, 그는 뒤러의 판화 「죽음과 기사」에서처럼 길가의 관목이 눈더미를 배경으로 서 있는 모습에 매혹되었다. 관목의 뾰족한 뿌리와 가시들이 하얀 배경에 또렷했다.

이곳의 뜰과 들, 목장은 산사나무 울타리로 둘러싸여 있다. 지금은 눈이 내렸기 때문에 그 영향으로 흰 종이 위의 검은 글씨처럼 보인다. 마치 복음서의 페이지처럼.

빈센트는 무엇보다도 마리스(Maris) 3형제 화가(야코프, 마타이스, 빌렘, 이 3형제는 풍경화로 이름을 떨쳤으며 17세기 네덜란드 거장들과 바르비종파의 영향을 받았음을 보여준다—옮긴이) 중에서 가장 낭만적인 마타이스 마리스를 떠올렸다. 빈센트 같은 낙관주의자만이 숲 언저리의 얼룩진 빛, 울창한 삼림 사이로 흘끗 보이는 음산한 성 등이 보여주는 마리스의 아련한 풍경화를 벨기에의 흑토지대와 비교할 수 있을 것이었다.

빈센트는 갱구 주변에 사는 사람들이 어떤 상태에서 지내는가를 제대로 경험하지 못했기 때문에 그처럼 낭만적으로 볼 수 있었다. 그는 파튀라주의 레글리즈 거리에 있는 반 데르 하헨이라는 행상인의 집에 방을 얻었다. 이 집은 성 미카엘 교회 밑으로 나 있는 배수로 위에 있었고 빽빽이 늘어선 주택가에서는 다소 떨어져 있었다. 농민들의 자그마한 집보다 별로 크지는 않았지만 광산 입구 주변에 밀집한 지저분한 오두막집에는 비할 수 없을 만큼 좋았다.

반 데르 하헨은 한 달 방세로 30프랑을 요구했다. 어른 광부의 일당이 3프랑 미만이었으므로 이는 상당히 많은 액수였다. 빈센트는 곧 일을 시작했다. 30분이 걸리는 바스메스까지 걸어가서 설교를 했다. 그는 높은 휠타워들이 있고 갱도 버팀목들이 산더미처럼 쌓여 있는 탄갱을 지나갔다. 이 버팀목은 지하 2천 피트의 꾸불꾸불한 갱도를 지탱하는 데 사용되는 것이었다. 벨기에와 북부 프랑스의 탄광작업은 이제 막 기계화가 시작되었을 뿐

이었으며 수직갱은 위험하기로 악명이 높았다. 교회 뒤뜰에는 사고로 사망한 10명, 또 다른 사고로 사망한 20명을 추모하는 비석이 교회 뒤뜰에 서 있었다. 그가 도착하기 직전에 프라메리에 있는 아그라프 광산에서는 참혹한 메탄가스 폭발 사고가 있었다. 보리나주에서는 사람의 목숨이 소모품과도 같았다.

보리나주, 어둠의 세계

빈센트의 목적지인 바스메스는 콜폰테인 숲의 변두리에 있었다. 뒤부아 거리에 있는 살롱 '뒤 베베'는 일종의 교류장소 역할을 했다. 예전에는 자그마한 댄스홀이었던 이곳은 그 지역 신교도들의 기도원이기도 했다. 가장 큰 방에는 1백여 명이 들어갈 수 있었으며, 빈센트의 일은 광부와 그 가족들에게 설교하는 것이었다. 첫 설교에서 그는 겨자씨, 열매가 열리지 않는 무화과나무, 맹인으로 태어난 사람 등 세 가지를 비유로 이야기했다. 이 세 가지 비유를 별도로 사용했는지, 아니면 세 가지에 공통되는 메시지를 발견하려고 했는지에 관해서는 기록이 남아있지 않다.

이 세 가지는 처음에는 잘못 평가되었다가 나중에 가서야 올바른 가치가 밝혀지는 것에 관한 이야기이다. 겨자씨는 처음에는 거의 보이지 않다가 은밀히 자라서 마침내 모든 것을 감싸는 '하느님의 나라'이다. 열매가 열리지 않는 무화과나무는 예수의 본질을 알아보지 못하는 유대인 장로를 상징한다. 그리고 맹인으로 태어난 사람을 치료하는 것은 예수가 사람들의 눈을 뜨게 하기 위해 이 세상에 보내졌음을 나타낸다.

이러한 성서 이야기들을 설교에 응용하기 쉬운 것은 아니다. 첫

날이라서 긴장했을 빈센트가 이러한 이야기로 설교를 시작한 것은 대담하기도 하고 무모한 일이기도 했다. 보리나주의 광부들이 얼마나 비참한 삶을 이어가고 있는가를 직접 체험하기 시작했을 때 그의 환상은 사라졌지만, 광부들의 집에서 성서를 봉독하는 것이 훨씬 편안했을 것이다. 그의 하숙집과는 달리 지하에서 일하는 사람들은 대부분 탄갱 입구 근처에 밀집해 있는 목조 오두막집에서 살고 있었다. 어두컴컴하고 동굴 같은 집들의 지붕은 이끼가 끼어 있었고 석탄 분진으로 지저분했다. 석탄 분진은 산더미 같은 광물 찌꺼기 더미 근처 모든 것을 뒤덮고 있었다.

바스메스 아래쪽 계곡에는 마르카스 탄광이 있었고, 그 주변에는 오두막집이 빽빽이 모여 있었다. 빈센트의 가르침을 받는 사람들은 이 곳에서 살고 있었다. 이들은 17세기에 낭트 칙령이 폐지된 후에 프랑스에서 피해 온 위그노교도들의 후손이었으며, 그후 국교를 신봉하지 않는 오랜 전통은 보리나주의 아주 뚜렷한 특징이 되었다. 당시에는 약 3만 명의 광부가 있었는데, 14세 미만의 소녀 2천 명과 소년 2천5백 명이 지하에서 일했다. 이들 대다수가 8세부터 일을 시작하고 그러한 악조건 속에서 젊은 여성들이 남자들과 함께 일한다는 사실이야말로 브뤼셀의 선량한 시민들이 이 지역에 전도사를 파견해야 한다고 생각한 가장 큰 이유였다.

빈센트에게 가장 많은 영향을 끼친 작가인 에밀 졸라는 그 무렵 루공 마카르 총서를 집필하고 있었다. 그 열세번째 작품인 『제르미날』은 북부 프랑스의 탄광지대에서 지하생활을 하는 모습을 생생하게 그리고 있으며 그것은 보리나주와 사정이 똑같았다. 『제르미날』에서 갱내에서 석탄을 운반하는 18세 소녀 무케트는 얇은 옷을 입은 채 그 컴컴하고 난잡한 지하에서 입버릇이

사나운 남자들과 함께 지낸다. 이 '부도덕한' 생활에 관한 이야기는 산업화 덕택으로 축적한 재산의 원천인 탄광과 안전한 거리를 유지하며 살아온 기독교도들을 깜짝 놀라게 하는 동시에 매료시키기도 했다.

그러나 그때까지만 해도 빈센트는 지하생활의 현실에 대해 이들보다 더 많이 알지 못했다. 보리나주에서 살기 시작한 지 한 달 만에 그는 탄광 사람들과 그들의 단순한 생활에 매혹되었으며 "시골길을 따라 흩어져 있는" 오두막집과 "저녁이면 자그마한 창문 틈새로 정겹게 새어나오는 불빛"에 호기심을 느끼게 되었다고 썼다. 크리스마스에 살롱 뒤 베베에서 한 설교에서도 그의 환상은 여전히 또렷하게 살아 있었다. 설교는 베들레헴의 소박한 외양간과 이 세상에 평화를 가져오는 희망에 초점을 맞춘 것이었다.

그는 크리스마스 다음날 테오에게 보낸 첫번째 편지에서 이 모든 것에 관해 설명했다. 이날은 아마도 그가 이곳에 와서 처음으로 편히 쉴 기회였을 것이다. 이 시기는 그의 생애에서 테오에게 편지를 가장 적게 쓴 시기였다. 이것은 그가 표현할 수 없는 어떤 것을 가슴에 품고 있었음을 보여주는 것이었다. 그가 편지를 거의 쓰지 않았다는 것은 전도사 양성학교에서 처음 나타난 내면의 갈등이 점차 심해졌다는 증거이기도 하다. 그의 생각을 읽고 그의 행동을 추적하면 신과 싸우는 인간의 모습을 보게 된다. 그는 "당신이 나에게 지워준 것이 이것임을 알 수 있도록 당신의 명령에 따라 그 완전무결한 한계까지 가겠습니다"라고 말한다.

보리나주에서 빈센트는 자신을 시험하기 시작했다. 그러나 어떤 의미에서 그것은 신에 대한 도전이기도 했다. 종교적 고행의

지금은 폐쇄된 보리나주의
마르카스 탄광(위)과
빈센트가 하숙을 했던 드니 가.

극한까지 감으로써 신으로부터 자유로워지려는 잠재의식적인
행동이었다. 라켄에서 그가 한 행동에 비추어볼 때 위기가 닥친
것은 이미 분명했다. 교실에서 그런 식으로 격렬한 감정을 폭발
시킨 이후 마지막 남은 자제력마저 사라져버렸다. 광부들의 극
빈한 상태가 분명해질수록 그가 버림받은 사람들의 세계로 들어
가는 것은 시간문제일 뿐이었다.

　빈센트가 세들어 있는 행상인의 집은 광부들이 사는 곳에서
너무 떨어져 있었기 때문에, 크리스마스가 지난 뒤 그는 파튀라
주를 떠나 장 밥티스트 드니의 빵집으로 옮겼다. 처음에 프티바
스메스 거리에 있던 빵집은 얼마 뒤 교외의 윌슨 거리로 이사했
다. 이 집 앞에는 황량한 들판이 있었고 반대쪽 마르카스 탄갱의
입구에는 오두막집들이 무리지어 있었다. 빈센트는 거기에 더

가까이 다가갔으나 여전히 아웃사이더였다.

본테 목사는 빈센트를 환영했다. 그는 정식으로 안수를 받고 이 지역에 파견된 목사 3명 가운데 하나였는데, 빈센트는 그의 조수가 되었다. 탄광지대에는 작은 교회들이 흩어져 있었으나 예배는 흔히 살롱 뒤 베베 같은 임시집회소에서 거행되었다. 이곳에 도착한 지 얼마 되지 않아 빈센트는 마굿간이 아니면 창고—어느 쪽인지 그는 기억하지 못했다—에서 열린 집회에서 어떤 목사를 도와준 일이 있었는데, 그의 말에 따르면 그러한 소박함이 그의 마음을 사로잡았고 자신의 사치스러운 점들이 점차 마음에 들지 않게 되었다.

드니의 집은 행상인의 집만큼 아늑했지만, 아침저녁으로 얼어붙은 들판을 가로질러 컴컴한 수직갱으로 느릿느릿 내려가는 광부들과 그를 격리시켰다. 이것을 상쇄하기 위해 그는 자신이 가지고 있는 것이 많지는 않았지만 빵이나 옷 등을 다른 사람에게 주기 시작했다. 이곳에 도착했을 때부터 그의 차림새는 평소와 마찬가지로 단정치 못했으나 장 밥티스트와 그의 아내는 곧 그가 더 지저분해지고 옷도 갈아입지 않는 것을 눈치챘다. 그는 또한 식사도 제대로 하지 않고 하숙집에서 주는 것을 챙겨두었다가 광부의 집을 방문할 때 그들에게 주었다.

빵집 부부도 그의 이러한 행동이 자선이나 단순한 기행을 넘어선 것임을 깨달았다. 그의 행동은 너무나 극단적이어서 쉽게 보아넘길 수가 없었다. 빈센트가 광산 근처의 오두막집에서 빈방을 찾아낸 뒤 그곳으로 이사하겠다고 통고했을 때, 드니 부인은 무언가 조치를 취하지 않으면 안 되겠다고 생각했다. 그것은 단순히 그의 마음에 드는 방이 아니었으며 빈센트는 광부들과 생활을 같이하려는 의도임이 분명했다. 오두막집들은 농장의 다

른 집들과 다름없이 조잡했으며, 빈센트가 그녀의 아늑한 벽돌집에서 그와 같은 헛간으로 옮겨가는 것은 거의 짐승 같은 삶을 살겠다는 것과 다름없었다. 그녀는 빈센트를 보호해야 한다고 생각하고 테오도뤼스 목사에게 아들에 대해 경고하는 편지를 써 보냈다.

브라반트에서 보리나주로 여행하는 것은 쉬운 일이 아니었으며, 테오도뤼스 목사는 돈의 여유도 없었고 그러한 모험을 좋아하는 성격도 아니었다. 그러나 빈센트의 조울증을 잘 알고 있었기 때문에 그를 보살펴줄 사람이 필요하다고 생각했다. 빈센트는 자기가 하고 있는 일을 아버지가 인정해주기를 바랐을지도 모른다. 테오도뤼스 목사는 자기 아들을 가난한 사람들에게 모든 것을 주고 그들처럼 생활한 아시시의 성 프란체스코(13세기 초 교회개혁운동 지도자로 프란체스코 수도회 및 수녀회의 설립자—옮긴이)라고 생각하지 않았을까?

그러나 그는 곧 그렇지 않다는 것을 알았다. 성직을 위해 혹독한 훈련을 쌓아온 그는 과도한 고행에 자신을 갑자기 몰아넣는 젊은 신학생들을 많이 보아왔다. 신학교나 전도사 양성학교에서는 그러한 이들이 마음을 가라앉힐 때까지 내보내곤 했다. 그러나 테오도뤼스 목사도 잘 알고 있는 것처럼 그들을 설득하기는 어려웠다. 그들은 자신이 정확히 그리스도의 명령에 따라 행동하고 있다고 생각해서 사리를 따르려 하지 않기 때문이다.

부친의 도착으로 처음에는 빈센트가 침착해진 것 같았다. 그는 자신이 무엇을 할 수 있는가를 부친에게 과시하려고 무척 애를 썼다. 그들은 이 지역의 목사 세 명을 만났으며, 테오도뤼스 목사는 아들이 성서를 강의하는 집을 두 곳 방문했다. 아들의 상태에 대한 테오도뤼스의 처방은 아주 실질적인 것이었다. 빈센트가 드니

의 하숙집에서 계속 살고 광부들이 사는 곳으로 옮겨가는 것을 포기하면, 선교단체의 관계자들에게 잘 말해서 그의 지위를 확고히 해주겠다는 것이었다. 이것은 빈센트가 가장 바랐던 것이었기 때문에 그는 이 제안을 받아들였으며 빌린 방은 스케치를 하는 화실로 사용하겠다고 말했다. 테오도뤼스는 이를 격려하기 위해 아들이 큼직한 성지 지도를 그리는 것을 허락하고 지도 한 장마다 10길더에 사주기로 약속했다. 빈센트로서는 그때까지 받던 변변찮은 수당을 보충할 수 있는 것이었다.

그러나 아버지라는 억압의 존재가 사라지고 나서 얼마 되지 않아 빈센트의 결심은 약해졌다. 테오도뤼스 목사가 브뤼셀로 편지를 쓴 뒤, 선교단체의 관계자들은 빈센트의 지위를 보장해 주겠지만 심사를 연말까지 연기하겠다고 결정했다. 이로써 빈센트의 행동을 억제하던 마지막 장애물이 제거되었다. 그는 아버지와의 약속을 지키려고 했지만, 곧바로 일어난 사건들에 압도되고 말았다. 목사가 떠난 지 얼마 되지 않아 한 광부가 그에게 지하갱도로 함께 내려가보자고 권유했다. 가난하고 비참한 사람들이 사는 참모습을 직접 볼 수 있는 기회를 그가 어찌 거절할 수 있겠는가?

어느 추운 날 아침, 조잡하고 더러운 작업복을 입고 느릿느릿 걸어가는 광부들의 대열에 합류한 그는 마르카스 탄광 입구의 벽돌로 만든 위압적인 문을 통과하기 위해 순서를 기다렸다. 그는 하얗게 빛나는 타일로 덮인 회랑을 지나 휠타워까지 갔으며, 그곳에서 그들은 덮개도 없이 밧줄로 매단 새장 같은 승강대를 타고 지하 2천 피트의 어두운 세계까지 내려갔다. 마르카스는 그 지역에서 가장 오래된 광산 가운데 하나였으며 그곳의 안전기록은 소름끼치는 것이었다. 이 방문에서 보고 느낀 것을 쓴 빈센트

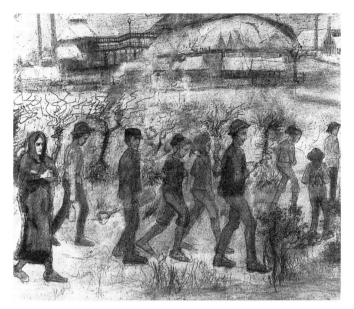

빈센트의 초기 드로잉 「광산에서 돌아옴」.

의 글은 그의 모든 편지 중에서 가장 매력적이다. 거의 같은 시기에 쓴 졸라의 소설과 너무 똑같아 놀라울 정도다. 졸라가 빈센트의 편지를 알 수가 없었고 빈센트 역시 졸라의 『제르미날』을 몇 년 뒤에 읽었을 터인데, 두 사람의 글은 마치 한 사람이 쓴 것 같다.

때때로 그는 자신이 올라가고 있는지 내려가고 있는지 아리송했다. 일종의 정적의 순간이 있었다. 그 순간은 승강대가 유도장치를 전혀 건드리지 않은 채 수직으로 하강할 때였다. 승강대가 들보 사이에서 덜컹 위아래로 흔들릴 때 갑자기 전율이 엄습하고, 그는 사고가 일어난 것이 아닌가 하고 두려워했다. 어쨌든 그는 얼굴을 철망에 갖다대고 있었는데도 승강대

통로의 벽은 보이지 않았다. 발밑에서 엎치락뒤치락하는 사람들의 모습은 거의 알아볼 수 없었고 램프의 불빛도 아주 희미했다. 옆의 탄차를 타고 있는 십장의 덮개 없는 램프만이 외로운 등대처럼 빛나고 있었다.(졸라)

좁고 낮은 통로에 거칠게 깎은 나무로 떠받친 자그마한 방들이 줄지어 있는 것을 상상해보라. 각 방마다 광부 한 사람이 있다. 아마포로 만든 조잡한 옷을 입고 있으며 굴뚝 청소부처럼 지저분하고 시커먼 그들은 작은 램프의 흐릿한 불빛 속에서 열심히 석탄을 캐고 있다. 광부들은 어떤 방에서는 서서 일할 수 있지만 어떤 곳에서는 바닥에 엎드려 일한다. 방의 배치는 벌집과 비슷하거나 지하감옥의 어두컴컴한 통로 같기도 하다. 또는 베틀이 줄지어 서 있는 것 같기도 하고, 농부들이 사용하는 빵 굽는 오븐 같기도 하며, 지하납골당의 칸막이벽 같기도 하다.(반 고흐)

졸라는 승강대의 지붕에서 물이 새어 나오는 것을 발견했을 때의 끔찍한 기분, 지독한 추위, 광부들이 일하는 곳에서 갑자기 빛이 비추어졌다가 어두워지는 모습도 묘사하고 있다. 빈센트도 끊임없이 새어 나오는 물로 질척한 지면, 본래의 갱도에서 다시 파들어간 작은 갱에서 일하는 광부들의 램프가 만들어내는 기묘한 효과에 대해서 편지에 썼다. 가슴을 찌르는 광경도 많다. 지하 2천 피트의 마구간 같은 곳에서 광부들은 힘든 일로 쇠약해진 망아지처럼 비참한 삶을 보내고 있었다.

비참한 봄

더욱 고약한 것은 어린이들, 여덟 살밖에 안 된 남자아이뿐 아니라 여자아이들까지 지저분한 누더기를 걸친 채 동물마저 다니기 힘든 좁은 갱도에서 석탄 부스러기를 운반하는 것이었다. 그리고 사고에 대한 끊임없는 공포가 있었다. 연약한 나무로 만든 버팀목이 떠받치고 있는 갱도가 무너지지 않을까, 메탄가스가 폭발하지 않을까 하는 섬뜩한 공포였다. 그는 이미 아그라프 광산에서 끔찍한 폭발사고를 목격한 적이 있었다.

메탄가스 폭발사고로 크게 다친 광부의 이야기를 전에 썼던가? 다행스럽게도 그는 회복해서 외출할 수 있게 되었고 운동 삼아 먼 거리를 걸어다니고 있다. 두 손에는 아직 힘이 없어서 시간이 꽤 지나야 일을 다시 할 수 있을 것 같다. 그러나 이제 위험한 시기는 넘겼다. 그때 이후 장티푸스와 '바보열'이라 불리는 악성열병 환자들이 많이 생기고 있다. 이 열병에 걸리면 악몽에 시달리고 헛소리를 한다. 이처럼 병들어 누워 있는 사람들이 많다. 쇠약하고 비참한 모습이다.

어떤 집에서는 가족 모두가 열병을 앓고 있는데도 도움을 받을 수 없어 환자가 환자를 간호해야 한다. "이곳에서는 병자가 병자를 돌본다"고 한 여인이 말했는데, 마치 "가난한 사람은 가난한 사람의 친구다"라고 말하는 것 같았다.

보리나주가 벨기에에서 사회주의의 요람이 된 것은 그다지 이상한 일이 아니다. 광산 주인은 대부분 탄광의 악조건을 거의 몰랐고 신경도 쓰지 않았다. 빈곤에 위협받고 조직도 없고 지도자

도 없는 광부들은 비참한 상황을 바꿀 힘이 없었다. 그러나 빈센트가 그들에 섞여 지낸 그해에 처음으로 저항의 움직임이 보였다. 마르카스 탄광의 갱도에 내려가본 것, 그리고 광부들의 입장을 직접 확인한 것은 그후 그의 사고방식에 가장 강력한 영향을 미친 두 가지 계기였다.

빈센트는 더욱 폭넓은 정치적 상황에 자신을 투영할 수 없었기 때문에, 그를 사회주의자라고 부르는 것은 아마 지나칠 것이다. 그러나 교양 있는 사람들과 성공한 사람들의 반대편에 서고 가난한 사람들, 노동자들, 불운한 사람들을 지지한다는 의미에서 그 단어를 받아들인다면 빈센트 자신은 서슴없이 그렇다고 인정할 것이다. 마르카스 이전에 그는 이스라엘스와 같은 화가의 그림에서 전원 풍경을 보았다. 그러나 지금은 그 배후에 숨어 있는 수많은 노동자들의 고통과 절망적인 상태를 보았다. 정서가 불안정하긴 했지만 빈센트에게 그것은 참을 수 없는 뜻밖의 사실이었다.

그 고뇌를 완화하는 유일한 방법은 주위에서 목격하는 고통에 신경 쓸 틈이 없도록 격심한 노동으로 자신을 혹사하는 것이었다. 그는 오두막집에서 오두막집으로 옮겨다니며 가족들을 간호했다. 일할 수 있는 연령의 사람들은 모두 탄광에서 얻은 병으로 죽어가고 있었다. 노인들은 여러 해에 걸쳐 석탄 먼지를 마신 탓에 폐가 나빠져 기침을 하고 있었다. 어린이와 젊은이들은 사고로 불구가 되었거나 원인을 모르는 이상한 질병으로 고생하고 있었다. 빈센트는 아마포 옷을 찢어서 붕대를 만들었고 굶주린 아이들에게 넉넉지 않은 음식을 나누어주었다.

줄 것이 아무것도 없게 되었을 때, 그는 더러운 오두막집의 마루에 누워 그가 목격하고 있는 비참한 현실이 자신의 잘못이라

고 생각하며 좌절감에 사로잡혀 눈물을 흘렸다. 설교를 할 수 없다면 적어도 베풀 수는 있다. 그러나 베풀 수가 없다면, 그는 무엇을 위해 이곳에 있는가? 빈센트는 절망에 빠져 있었지만 광부들은 그의 친절에 감사했다. 탄광이 사람들을 잔인하게 만드는 경향이 있지만, 그곳에서 일하는 사람들은 감수성이 강하고 독립성이 있으며 지배하는 사람들에게 강한 불신감을 갖고 있다고 그는 편지에 썼다. 그의 겸손한 행동에 광부들은 그를 신뢰하게 되었다.

드니 부인은 줄곧 빈센트를 염려했다. 왜 그처럼 스스로 고행의 길을 가야 하느냐고 그녀가 묻자, 빈센트는 "에스테르, 누구나 선한 하느님과 같아져야 합니다. 때로는 그분과 함께 걷고 함께 살지 않으면 안됩니다"라고 대답했다. 몇 년 뒤, 바르키니의 본테 목사는 빈센트가 낡은 군복에 허름한 모자를 쓰고 있었다고 회상했다. 광부들이 항상 석탄 분진으로 얼룩져 있는 것처럼 빈센트 역시 몸을 씻는 것을 포기했다. 드니 부인이 그에게 다시 충고했지만 그의 대답은 전과 다름없었다. "오, 에스테르, 그처럼 사소한 일에 시시콜콜 신경 쓰지 말아요. 천국에서는 아무도 상관하지 않아요."

빈센트의 마음을 달래준 유일한 것은 방의 벽을 장식한 다양한 판화들이었다. 풀크리 스튜디오의 품위 있는 생활은 끔찍한 지하갱도에서 경험한 것들에 비하면 별세계와 같은 것이었지만, 그는 변함없이 테오에게 이스라엘스, 마리스, 모베의 소식을 물었다. 갱도를 방문한 충격을 묘사하기로 작정한 그는 테오에게 스케치를 그려 보내겠다고 편지에 썼다. 램프의 깜빡이는 불빛 속에서 흘끗 살펴본 광부들의 모습은 스케치로 표현하는 것이 더 좋으리라고 생각되었기 때문이었다. 빈센트에게는 지금까지

미술에서 온전히 다루어진 적이 없는 주제, 그 어슴푸레한 지하 세계를 그린다는 생각이 점점 더 강해졌다. 문제는 그 주제가 그의 마음속에서 너무나 생생하고 너무나 강렬하고 놀라운 것이어서 아직은 덤벼들 용기가 없다는 것이었다.

그가 할 수 있는 일이란 광부들의 지상에서의 생활을 스케치하는 것뿐이었다. 기적처럼 남아 있는 그 중의 한 작품은 석탄 나르는 사람이 석탄 찌꺼기를 쌓아놓은 비탈을 비틀거리면서 올라가는 모습을 보여준다. 삽을 어깨에 얹은 채 등과 어깨를 보호하기 위한 삼베 두건으로 머리를 반쯤 가린 그는 삽으로 퍼담은 짐을 힘겹게 나르고 있다. 거친 스케치이지만, 펜과 붓 이외에 검은 분필, 연필, 잉크를 섞어 사용한 최초의 시도였다. 솜씨는 미숙하지만 그는 하이라이트를 주어 인물을 돋보이게 하려고 했다. 주제는 독창적이지만, 이 그림은 어디서 본 것처럼 친숙하다. 뚜렷한 윤곽선과 인물의 중후한 모습에서 그의 우상인 '밀레 사부'를 의식적으로 모방하고 있기 때문이다.

그는 석탄을 골라내는 광부를 그렸지만, 그 그림에는 허리를 굽힌 채 일하는 농부, 소매를 어깨까지 걷어붙이고 냇가에서 빨래하는 여인, 감자를 심는 농부와 그의 아내를 그린 밀레의 영향이 드러나 있다. 빈센트의 석탄 운반부는 아주 초기의 습작이지만 놀라울 만큼 힘에 넘치며 광부와 그들의 곤경에 대한 화가의 느낌을 선명히 드러내고 있다. 미숙함에도 불구하고, 이 스케치는 그때까지 그의 편지에 가끔 삽입했던 거주지의 지형에 대한 소박한 선화(線畵)에 비하면 엄청난 진전이었다.

광부의 그러한 이미지는 보리나주를 떠난 후에도 오래도록 그에게서 떠나지 않았다. 그는 이미 광부들을 그린 작품을 보았고, 특히 삽화가 풍부한 영국 신문에 사고 소식과 함께 실린 판화를

보고 감탄하기도 했었다. 그후 흑백판화를 더욱 충실히 수집하게 되었을 때, 그는 매튜 화이트 리들리(Mathew White Ridley)의 「광부」나 익명의 화가가 가스폭발 후에 수직갱을 내려가는 구조대원들을 그린 『뤼니베르 일뤼스트르』의 판화와 같은 작품을 더 많이 찾아보기 어렵다고 한탄했다. 이 두 작품, 특히 가스폭발 사고를 그린 작품은 보리나주에서 보낸 생활을 강렬하게 떠올리게 했다. 1879년 봄에 벨기에의 탄광지대에서는 여러 해에 걸쳐 일어난 사고 가운데 최악의 사고가 터졌으며, 빈센트에게 그것은 생애에서 가장 무서운 순간이었기 때문이다.

'가스폭발'이라는 단어는 자기모순 같을지도 모르지만, 광산의 깊숙한 곳에서 갑자기 격렬한 폭발을 일으키는 메탄가스와 공기의 사악한 결합을 잘 요약하고 있다. 아무도 이해할 수는 없었지만, 매년 봄마다 지하의 작업현장에는 불꽃이 타오르고 그 압력으로 생기는 진동이 가로 갱도와 수직갱을 붕괴시켰다. 그것이 추운 겨울 몇 달 동안 축적된 치명적인 가스가 날씨가 따뜻해짐에 따라 화염폭발을 일으키기 때문이라는 사실은 최근에야 밝혀졌다. 광부들은 이 폭발을 가장 무서워했다. 지상에서는 잎에 새싹이 나올 무렵, 지하에서는 정확히 설명할 수 없는 대학살이 일어나고 있었던 것이다.

보리나주의 마을에는 그 지하 대학살로 사망한 사람들의 추모비가 자주 눈에 띈다. 최악의 사고는 1934년 파튀라주에서 일어났다. 단 한 번의 폭발로 광부 41명이 사망할 정도로 규모가 큰 참사여서 브뤼셀의 왕궁에는 벨기에 국기가 조의를 표시하는 반기(半旗)로 걸렸다. 다음날 근처의 갱도에서 일어난 폭발로 사망자수는 53명에 이르렀고 작업에 동원된 수많은 조랑말도 희생되었다. 갱도에서 끌어올린 시체들은 폭발할 때의 화염으로 알몸

이 되어 거의 신원을 확인할 수 없었다. 1930년대에는 사람들이 그러한 사건에 충격을 받았고 광산의 안전을 요구하는 목소리가 일었다. 그러나 빈센트의 시대에는 그러한 참사가 외부세계에 잘 알려지지도 않은 채 지나가는 일이 잦았고, 보리나주에서조차 그러한 사고들은 가난한 사람들이 견뎌내야 하는 또 다른 저주로 여겨지고 있었다. 그러나 빈센트에게 처음으로 목격한 폭발사고는 무서운 계시였다.

언제나 그랬듯이 가스폭발사고가 시작된 것은 봄이었다. 첫번째 사고는 프라메리에서 4월 16일에 일어났다. 빈센트는 과거의 사고로 불구가 된 사람들을 보기는 했지만, 부상당한 사람들과 죽어가는 사람들을 직접 대면한 것은 처음이었다. 당시의 신문 두 곳이 이 폭발사고를 삽화로 기록했는데, 삽화들은 이 사건이 단순히 지하에서 일어난 화재가 아니라 너무나 강력한 폭발로 표면까지 뚫고나가 휠타워 가운데 하나를 화염으로 삼키고 주변의 건물까지 파괴했음을 보여준다. 그 영향으로 지하가 어떤 상태였는가는 도저히 상상할 수조차 없다.

이 참상 속에서 그나마 한 줄기 희망의 빛이 있었다면, 두번째 휠타워가 있는 아그라프 광산에는 참혹하게 파괴된 지하의 갱도로 통하는 길이 또 하나 있었기 때문에 폭발이 일어난 곳에서 멀리 떨어져 있던 사람들은 그 길로 피해 살아났다는 것이다. 참사가 일어났다는 소식을 들은 그 지역 사람들은 모두 갱구로 달려가서 생존자를 구조하고 그들의 상처를 치료하는 일을 도왔다. 물론 빈센트도 그 속에 끼어 있었다. 그것은 슬픈 일이었고 그후 빈센트에게는 너무나 익숙해지게 되었다.

아그라프의 폭발에 이어, 불 광산과 쾨레농 광산에서도 가스 폭발사고가 일어나 지하에서 수백 명이 사망했다. 지하에서 살

아남은 사람들은 표면까지 기어올라와야 했으며 대부분 비참한 상태였다. 광부들의 건강을 보살필 진료소가 없었으므로 대개의 치료를 직접 했다. 빈센트는 어디에나 얼굴을 내밀었다. 남아 있는 아마포를 찢어 붕대로 만들고 올리브유와 왁스에 적신 붕대로 화상을 덮었다. 1879년 4월 26일의『르 몽드 일뤼스트르』는 다니엘 비에르주(Daniel Vierge)의 판화를 실었으며, 이것은 빈센트의 보물 같은 컬렉션의 하나가 되었다. 그 그림은 아그라프 탄광의 동료 광부와 그들의 가족이 걱정스레 지켜보는 가운데 희생자의 불타고 벌거벗은 시체가 나무상자에 실려 끌어올려지는 것을 보여준다. 훨씬 뒤에 테오에게 보낸 편지에서 빈센트는 비에르주의 판화를 자신이 대단히 찬양하는 빅토르 위고의 문장과 비교하고 있다.

신문의 판화에서 눈에 띄는 인물은 무기를 든 채 구조작업을 지켜보고 있는 제복 차림의 경찰관이다. 매년 일어나는 가스폭발의 참사를 운명으로 받아들이던 그때까지의 태도와 달리 당시 서서히 분노가 생겨나게 되었다. 이러한 저항은 1880년대에 절정에 이르러 필사적이고 격렬한 파업이 잇달아 일어났으며 이것이 탄광지대 노동운동의 기반이 되었다. 6월에 테오에게 보낸 그 다음 편지에서 빈센트는 초기의 파업에 참여했던 십장과 사귀고 있다고 썼다. 하숙집 주인인 드니의 아들이 이 십장의 딸과 약혼했기 때문에 빈센트가 주인집을 방문할 때면 그 광부와 자주 만났다. 그의 양식(良識)에 감명을 받은 빈센트는 그가 하는 일에도 공감했다. 같은 편지에서 빈센트는『톰 아저씨의 오두막집』을 다시 읽고 있다고 썼다.

세상에는 아직 노예제도가 상당히 남아 있다. 이 놀라울 정

도로 훌륭한 책은 너무나 많은 지혜와 사랑, 그리고 가난하고 억압받는 사람들의 진정한 행복에 대해 대단한 열의와 관심을 가지고 중요한 문제를 다루고 있다. 그래서 사람들은 이 책을 읽고 또 읽으며 항상 새로운 것을 발견한다.

이상하게도 이 편지에는 광산의 사고에 대한 이야기가 없다. 이 편지는 3개월 만에 쓰는 것이었는데, 파리의 구필 화랑으로 전근된 테오에게 파리로 가는 길에 들르기를 바란다고 적고 있다. 그 무렵 두 형제 사이가 다소 멀어진 것 같다. 군인이 전장에서 겪은 무서운 일들을 가장 친밀한 가족에게도 말할 수 없다고 생각하는 것처럼, 빈센트 역시 그 비참한 봄에 겪은 공포 때문에 테오와 소원해진 듯하다.

형은 이제 예전과 같지 않아

빈센트가 과묵해진 또 하나의 이유는 그의 정신상태가 더욱 악화된 때문이었다. 광부들은 처음에는 그의 괴팍스러운 행동을 너그럽게 보아주고 그들을 도와주려는 겸허한 태도에 고마움을 표시했으나 이제 달라졌다. 빈센트가 미친 사람이라고 생각하는 사람도 있었고, 좀더 동정적인 사람은 그를 일종의 '성스러운 바보'처럼 취급했다. 본테 목사의 부인에 따르면, 그는 가끔 거리에서 아이들의 놀림감이 되기도 했다.

정신의 혼란이 가장 심했던 그때, 불운이 그를 덮쳤다. 7월에 에밀 로셰디외 목사가 위원회의 요청으로 신참 전도사의 상태를 조사하기 위해 브뤼셀에서 왔다. 로셰디외 같은 사람에게는 목사란, 심지어 빈센트 같은 단순한 조수조차 사회에서 일정한 존경을

받는 존재가 되어야 했다. 사람들이 동경할 수 있는 부르주아의 가치를 몸소 드러냄으로써 그들을 하느님에게 인도할 수 있는 사람이 되어야 했다. 빈센트가 새롭게 품기 시작한 부자에 대한 혐오감, 가난한 광부들과 완전히 일체되려는 태도, 예수처럼 살고자 하는 억제할 수 없는 욕구는 그러한 인간형과 맞지 않았다. 검은색 옷을 입은 못마땅한 인물이 나타나자 빈센트에게는 틀림없이 부친에 대한 노이로제가 되살아났을 것이다.

그것은 정반대되는 것끼리의 충돌이었다. 로셰디외 목사는 '신의 바위'라는 이름에 걸맞게 빈센트의 근무태도를 관찰했다. 빈센트가 일을 잘하고 있음을 확인한 로셰디외는 빈센트가 광부들의 상황에 공감하고 있는 데 감탄했다. 그러나 그는 자신의 입장을 견지하며 빈센트가 복음전도사의 역할을 제대로 하고 있는지 살펴보기로 결정했다. 빈센트가 설교한 기도회에 참석한 로셰디외는 빈센트가 실패작임을 즉시 알아보았다. 그의 직무는 옷을 찢어 붕대를 만드는 것이 아니라 하느님의 말씀을 전해주고 광부들을 기독교인으로 개종시키는 것이었다. 그들을 물질적으로 도와준 것이 반드시 전도에 도움이 되었다고는 말할 수 없었다.

로셰디외는 브뤼셀로 돌아가서 보고서를 제출했고, 그 직후 빈센트는 해임되었다. 그는 매우 낙담했다. 물론 그는 해임을 예측할 수 있었고 언젠가는 로셰디외 같은 사람이 나타나리라고 알고 있었지만, 그런 사람을 만족시켜줄 만한 것은 하나도 해놓지 않았다. 하지만 그는 자신을 가두어놓는 창살을 뜯어내기 위해 다시 한 번 노력할 수 있었다. 이러한 사실을 알고 있었지만, 해임 통지서가 도착했을 때의 강렬한 고통을 삭일 수는 없었다. 그는 흐르는 세월과 함께 깊이깊이 침몰했다. 이제 모

든 것이 끝났다. 그는 신을 위해 모든 것을 해왔으나 신은 확실히 그를 거부했다.

처음의 아연실색에서 마음을 가다듬었을 때, 빈센트는 상황을 호전시키기 위해 엄청난 노력을 기울였다. 누구에게 의지할 수 있을까? 그는 사실상 부친의 명령을 거역했고, 존스 목사는 너무 멀리 있어서 그를 도와주기 어려웠다. 위원회의 결정을 철회할 수 있는 사람은 브뤼셀의 친절한 피테르센 목사뿐이었다. 자신이 보리나주에서 일하도록 허락받았을 때도 그를 지지한 사람은 피테르센 목사였다고 빈센트는 믿고 있었다. 그는 피테르센 목사에게 중재를 부탁하기로 결심했다. 그는 너무 조급해서 편지를 쓸 여유가 없었으며 직접 가는 것이 더 낫다고 생각했다. 선교단체로부터 받던 적은 수당도 끊어지게 되었으므로 그는 거의 무일푼이 되었다. 그래서 이번에도 브뤼셀까지 도보여행을 하는 것 이외에는 별다른 해결책을 생각할 수가 없었다. 그는 어떤 이유에선지 그 동안 그려온 광부 그림도 가져가기로 했다. 아마 피테르센이 아마추어 화가인 것을 알고 그 그림들이 이 노인의 동정을 이끌어내는데 도움이 되기를 바란 듯하다. 불안한 마음에 모양새가 좋지 않은 계획을 떠올린 것이 확실했다.

빈센트는 브뤼셀로 곧바로 가지 않았다. 정확한 행로는 알려져 있지 않지만, 그는 몽스 교외에 있는 육군기지로 가서 전도사 양성학교의 급우였던 J. 크리스펠스를 만났다. 빈센트가 이 사실을 어떻게 알았으며, 또 동급생 가운데서 그다지 친하지도 않았던 그를 만나러 그곳까지 찾아간 이유는 수수께끼로 남아 있다. 우리가 알고 있는 것은 크리스펠스가 연병장에서 불려와 방문객을 만났을 때, 그는 그림 다발을 안고서 그에게 무슨 말인가를 하고 싶어 안달하는 빈센트의 기묘한 모습을 보았다. 그 모습에

크리스펠스는 섬뜩했을 것이다. 빈센트의 차림새는 예전에도 단정치 못했지만 그때는 누더기로 겨우 몸을 가린 허수아비 같았다. 세수도 하지 않았고 불결했다. 자진해서 기아에 가까운 식생활을 한 탓에 홀쭉하게 여위었고 뾰족한 얼굴은 센트 백부와 테오를 닮았다. 그러나 그의 자화상을 통해 이제는 친숙해진, 사람을 불안하게 만들 정도로 꿰뚫어보는 두 눈은 그대로였다. 보리나주의 궁핍한 생활은 마침내 오늘날 널리 알려진 빈센트를 만들어내었던 것이다. 면회실로 불려온 젊은 군인에게 그것은 고약한 충격이었다.

빈센트는 포트폴리오를 펴고 그림을 펼쳐놓았다. 크리스펠스는 무슨 말을 할 것인지 의아스러웠다. 그림의 인물들은 경직되고 기묘해 보였다. 그는 미술을 특별히 좋아하지도 않았고 자신이 이 그림들을 보아야 할 사람으로 선택된 이유도 상상할 수가 없었다. 하지만 이 화가가 어딘지 이상하다는 것만은 분명히 깨달았다. 크리스펠스는 상투적인 찬사를 늘어놓았다. 이 말이 낯선 방문객을 만족시켰는지, 그는 재빨리 그림들을 챙긴 뒤 다시 여행길에 올랐다. 그러나 빈센트가 사람들에게 미치는 영향은 결코 그처럼 간단하지 않았다. 그는 분명히 이상했고 다른 사람들을 혼란케 하는 일조차 있었다. 그러나 그의 눈 속의 강렬한 집중력에 따라 호감을 사는 일도 가끔 있었다. 몇 년 뒤, 크리스펠스는 빈센트의 기묘한 방문이 어쩐 일인지 그의 마음을 평온하게 해주었다고 회상했다.

빈센트가 브뤼셀에 도착한 것은 일요일 저녁, 아직 밝은 때였다. 그는 곧장 피테르센 목사의 집으로 가서 초인종을 눌렀다. 목사의 딸이 문을 열었다. 그녀는 문 앞에 서 있는 부랑자를 보자 비명을 지르며 안으로 달려 들어갔다. 무슨 일인가 알아보기 위해

서둘러 현관으로 나온 피테르센 목사는 혈색이 더 좋아져 있었다. 위원회에 빈센트의 기행에 관한 로셰디외의 보고가 있었겠지만, 며칠간 먼지투성이의 길을 걷고 관목 울타리 밑에서 잠을 잔 행색은 비위에 거슬리는 것이었음에 틀림없다. 그런데도 빈센트가 생각한 대로 친절한 사람인 피테르센은 발을 질질 끌며 느리게 걷는 이 고행자를 서재로 안내하고 환대했다.

빈센트는 원래 목사에게 복직을 부탁하기 위해 찾아왔지만, 그에 앞서 자신이 가지고 온 그림을 보여주고 싶었다. 스케치를 훑어본 피테르센은 이 젊은이에게 중요한 것은 종교보다는 미술이라는 아주 예리한 결론을 내렸다. 그는 그림들을 정성껏 살펴보고 빈센트에게 그것들을 그린 의도를 물어본 뒤 작품을 칭찬했다. 육군 막사에서 있었던 그 묘한 에피소드를 제외하면, 피테르센은 사실상 빈센트의 그림을 처음으로 감상한 사람이었다. 즉 글에 곁들인 삽화가 아니라 그 자체로 하나의 예술작품인 그의 그림을 감상하도록 초대된 최초의 인물이었다. 세상은 이 친절한 목사에게 감사해야 한다. 왜냐하면 이 젊은이를 격려해준 그의 통찰력 덕택에 빈센트가 그토록 오랫동안 미루어온 화가라는 직분을 받아들였기 때문이다. 빈센트가 포트폴리오를 초조하게 펼친 그때야말로 화가로서의 그의 생애가 시작된 순간이라 할 수 있다.

그러나 그에 앞서 청산해야 할 옛 생활이 남아 있었다. 피테르센은 빈센트가 교회의 일을 천직으로 여기는 신념을 아직 포기하지 않았으며 그에게 이 사실을 서투르게 말해주는 것은 적절하지 않음을 알고 있었다. 그는 때가 되면 빈센트 스스로 결정을 내릴 것이라고 보았다. 그는 빈센트가 보리나주로 돌아가서 처음에 했던 것과 마찬가지로 무급으로 선교사의 일을 해야 한다

는 매우 현명한 충고를 했다. 그렇게 하면 장로회의에서 다시 한 번 일을 맡겨주리라고 생각했던 것이다. 피테르센은 시간이 지나면 자기비하에 빠져드는 이 젊은이의 열망도 서서히 식을 것이라고 생각했음에 틀림없다. 상당히 회복된 빈센트에게 작별인사를 한 뒤, 그는 빈센트의 부모를 안심시키기 위해 편지를 써보냈다. "빈센트는 스스로 어려움을 이겨내는 사람이라는 인상을 받았습니다"라고 그는 썼다.

다음날, 브뤼셀에서 탄광지대로 돌아가기 전에 빈센트는 남아 있던 돈을 거의 모두 털어 '옛 네덜란드 종이'로 만든 스케치북을 샀다. 그때까지 그는 구할 수 있는 종이라면 어디에든 그림을 그렸었다. 이러한 사치스러운 지출은 그가 삶의 새로운 방향을 향해 작지만 또 다른 발걸음을 내디딘 증거였다. 퀴엠 마을에 있는 드크뤼크 부부의 집에 방을 빌린 것도 마찬가지 결정이었다. 이 부부는 인근의 아그라프 탄광에서 일하고 있었다. 빈센트가 그 집을 선택한 이유 가운데 하나는 이웃집에 살고 있는 프랑크라는 목사가 자신의 자발적인 전도의 증인으로 쓸모 있기 때문이었다. 그 방이 작지만 어두컴컴한 갱구 주변의 오두막집보다는 좀더 좋은 작업장이란 것도 이유 가운데 하나였다. 광산이 가깝기는 했지만, 다소 썰렁한 그 집은 앞이 탁 트인 널찍한 땅에 세워져 있었기 때문에 어딘지 모르게 시골 분위기가 있었고 광물 찌꺼기 더미와 권양기탑이 만들어내는 위압감과 불안감이 바스메스보다 덜했다.

이 무렵 빈센트는 에텐의 부모를 만나러 가서 며칠간 머물렀다. 그의 어머니는 그가 온종일 디킨스의 소설을 읽는 것을 보았다. 그는 『어려운 시절』을 읽고서는 주인공인 스티븐 블랙풀과 자신을 동일시했다. 가공의 도시 코크타운에 있는 섬유공장에서 짐승

처럼 혹사당하는 희생자 가운데 한 명인 스티븐 블랙풀은 세상에 동화하지 못하는 인물이다. 세상에서 버림받은 채 홀로 서야 한다는 이 생각은 시간이 지남에 따라 빈센트의 자아인식에서 커다란 역할을 했으며, 퀴엠에 돌아간 뒤에는 파리로 가던 길에 들른 테오에 의해 더욱 강화되었다.

두 형제가 의견이 일치하지 않은 것은 이때가 처음이었다. 겉으로 보기에는 그들이 함께 보낸 짧은 시간은 예전과 똑같았다. 그들은 어린 시절에 보았던 운하를 떠올리게 하는 침수된 채석장 주위를 산책했다. 그러나 테오는 이러한 즐거운 추억을 이어가는 대신에 갑자기 "형은 이제 예전과 같지 않아"라며 빈센트가 변했다고 말했다. 그는 형의 모습에 충격을 받고 형이 실패한 전도사로 인생을 허비하고 있는 것에 짜증이 났을 것이다. 테오는 조급한 마음에 형에게 보리나주를 떠나서 장사든 무엇이든 다른 일을 하는 것이 좋겠다고 충고했다. 두 사람은 의좋게 헤어지기는 했지만, 빈센트는 화를 내고는 자조 섞인 어투로 빵 굽는 사람이라도 되겠다는 두서없는 편지를 써 보냈다. 이 유머에는 신랄함이 있었다. 빈센트는 편지를 통해 테오가 걱정해주는 것에 대해 어떻게든 고마움을 드러내려 하고 있지만, 전체의 요지는 동생이 자기를 이해해주지 못하는 데 대한 노여움이었다. 그후 편지는 갑자기 중단되었다. 두 사람 사이에 처음으로 심각한 불화가 생긴 것이었다.

빈센트의 편지는 1879년 10월 15일부터 끊어졌고 이날 보낸 편지는 "초상화를 한 점 더 그렸다"는 문장으로 끝났다. 이것은 테오가 10개월 동안 형에게서 받은 유일한 소식이었다. 빈센트는 자비를 베푸는 일을 다시 시작했으나, 이 오랜 침묵 기간에 그림 그리는 일에 점점 더 많은 시간을 보낸 것은 그의 삶에서

가장 중요했다. 사실 빈센트는 드크뤼크의 안내로 두번째로 지하갱도에 내려갔으나, 이것은 종교적 열정보다는 사회적 양심을 자극하기 위한 것인 듯했다.

그 직후에 인근의 탄광에서 소요가 일어났고 빈센트는 광산 소유자를 만나 광부들의 입장을 대변했다. 나중에 드크뤼크는 이렇게 썼다. "그는 광부에게 좀더 공정한 분배를 해줄 것을 요구했지만, 그들은 그에게 모욕을 주었을 뿐이다. '가만히 있지 않으면 정신병원에 집어넣을 거요, 빈센트 씨'라고 그들은 말했다." 그러나 잇달아 일어난 파업이 격렬해졌을 때 "쓸모없는 인간이 되어서는 안 된다. 난폭한 행동은 인간의 좋은 점을 모두 파괴한다"면서 광부들이 갱도에 불을 지르지 않도록 설득한 사람도 빈센트였다고 드크뤼크는 밝혔다.

빈센트를 미술로 유인한 가장 강력한 요인은 광부들의 처지에 대한 일체감이었다. 초기의 습작 중에서 현재 남아 있는 것은 몇 작품 안 되지만, 후대에 사회주의 리얼리즘이라 불리게 될 만한 것이었다. 빈센트는 탄광에서 일을 마치고 집으로 돌아온 드크뤼크 부인의 초상화를 그린 것으로 알려져 있으나 이 그림은 없어져버렸다. 남아 있는 작품 중에는 이마에 띠를 두른 광부들이 석탄 자루를 나르는 그림, 바스메스의 마르카스 탄광인 듯한 광산으로 일하러 가기 위해 황량한 들판을 가로지르는 남녀 광부들의 그림이 있다.

이전의 것들과 마찬가지로 이 작품들 역시 조잡했다. 음영은 거칠고 흐릿했으며 손과 발은 균형이 맞지 않았다. 그는 이러한 결점들을 모르지 않았으며 바르그(Charles Bargue)의 그림교본으로 연습하고 있었다. 그전에는 본보기로 삼을 작품들을 그저 벽에 붙여놓고 감상하기만 했다. 당시 인기 있는 입문서였던

바르그의 교본에는 흑백으로 선명하게 그린 얼굴 습작들이 실려 있었고, 그림을 배우는 사람들은 해부학적인 윤곽선을 될 수 있는 대로 충실하게 묘사했다. 이것은 서양미술의 역사만큼 오래된 학습법이었지만, 오늘날에는 자유로운 표현을 방해한다는 이유로 그다지 환영을 받지 못하고 있다.

그러나 빈센트는 이 훈련을 정말로 즐긴 듯했다. 그렇지만 그가 예술가의 낭만적인 생활에 빠져들고 매일 그림을 그리며 조용히 세월을 보냈다고 생각해서는 안 된다. 정반대로, 초겨울이 닥쳤음에도 그는 계속 광부들의 집을 방문해서는 아직 남아 있는 낡은 옷과 부모가 가끔 보내주는 약간의 생활비로 산 음식을 나눠주었다. 이렇게 빈센트가 자진해서 고행하는 것을 지켜본 다른 사람들과 마찬가지로 드크뤼크 부부도 그를 가엾게 여겼으나 그를 말릴 수는 없다고 느꼈다. 그들은 어린 아들이 장티푸스에 걸렸을 때 빈센트가 그를 정성껏 간호해준 것에 고마워했다 (그후 이 소년은 마르카스 탄광의 가스폭발 사고로 죽었는데, 그때 그의 나이는 겨우 여덟 살이었다).

집주인으로서 가장 견디기 어려웠던 것은 빈센트가 한창 추운 겨울밤에 이불도 없이 자면서 흐느끼는 소리를 듣는 것이었다. 그의 고통이 육체적인 괴로움—물론 이것도 심각했지만—보다는 그를 갈팡질팡하게 만드는 정신적인 싸움에서 생겨나는 것임을 그들은 알 수가 없었다. 그는 진지하게 그림을 그리기 시작했지만 기독교의 소명을 결코 포기하지 않았다. 종교적 생활이 자신에게 맞지 않는다고 인정해야 하는 데서 생기는 정신적 공허감에 대한 불안과 자신의 양심 사이에서 고심하고 있었다. 겨울이 깊어감에 따라 그림을 계속 그리는 일이 점차 힘들어진다는 것을 깨달은 그는 광부들을 스케치하는 작업을 갑자기 중단했다. 지금

돌이켜보면, 그에게 필요했던 것은 종교적 열정을 처음으로 불러일으킨 외제니 로예와의 에피소드와 비슷한 충격이었음이 명백하다. 신을 추구하는 괴로움을 벗어던지고 새로운 소명을 편안히 받아들이도록 하는 그 무엇이 그에게는 필요했다.

언젠가 그들을 그릴 수 있다면

언제인지는 정확히 알 수 없지만, 그해 겨울의 어느 시점에 빈센트가 그곳을 떠나기로 결심한 것에 비추어보면, 그 자신도 이 사실을 깨닫고 있었음에 틀림없다. 그가 맨 먼저 생각한 것은 바르비종으로 가서 그곳에 머물러 있는 화가들의 공동체에 가담하는 것이었으나 너무 멀어서 그 생각은 지워버렸다. 다음에 기막힌 계획을 떠올렸다. 화가인 쥘 브르통을 만나러 가는 것이었다. 물론 그는 항상 브르통을 존경했고 브르통이 최근 고향인 아르투아로 돌아간 것을 아마도 테오로부터 들어서 알고 있었다(화가의 상세한 동정을 알고 있는 것은 화상의 일이었다).

아르투아는 보리나주에서 프랑스 국경을 넘으면 바로였다. 브르통은 랑스 교외 자신이 태어난 쿠리에에 새 집과 아틀리에를 직접 지었다. 따라서 빈센트가 당시 존경하고 있던 누군가의 조언을 구해야 한다면 확실히 브르통이 가장 가까운 곳에 있었다. 그러나 가까운 것은 별문제로 하더라도 빈센트에게는 자신을 드러낼 만한 것이 있는가? 일찍이 이 위대한 화가와 그의 가족이 구필 화랑에 들렀을 때 잠시 만난 일이 있다는 것을 방문의 이유로 내세운다 하더라도, 그가 브르통에게 무슨 말을 더 할 수 있으며 브르통 역시 빈센트에게 무엇을 도와줄 수 있다고 말할 수 있겠는가? 이 생각은 일종의 형식적인 행위, 예술을 위한 성지순

례, 탄광의 속박에서 벗어나고 광부들의 고통에 동참해야 한다는 강박관념에서 벗어나는 방도였던 듯하다.

이유가 무엇이었든, 그때는 에노의 광활한 벌판을 터덕터덕 가로질러갈 계절은 아니었다. 그의 초인적인 도보여행 중에서도 이 여행은 이루 말할 수 없이 비참했다. 거리는 70킬로미터 정도밖에 안 되었지만, 그 대부분은 얼음 같은 비가 내리는 곳이었고 그에게는 돈이 10프랑밖에 없었기 때문에, 건초더미와 장작더미 속에서 잠자리를 해결해야 했으며 매일 아침 서리에 젖은 채 깨어나지 않으면 안 되었다. 첫날밤을 보낸 뒤에 돌아가야 할 형편이었지만, 그는 인내력의 한계점까지 자신을 몰아가기로 즉, 자신에게 벌을 주기로 결심했다. 대부분의 시간을 그는 극심한 육체적 고통 이외에는 거의 의식하지 못하는 상태로 보냈다.

그러나 이러한 상태는 한없이 평탄하게 펼쳐져 있는 풍경의 순수한 아름다움을 바라볼 때의 도취감에 한순간에 지워졌다. 그는 지나가는 사람에게도 매료되어 그들 가운데 몇 사람, 밭에서 일하는 농부들, 오두막집에서 베를 짜는 사람들을 스케치했다. 머리 위를 선회하는 까마귀 떼를 본 것은 일종의 예언이었다. 그것은 밀레나 도비니(Charles-François Daubigny, 1817~78)의 그림을 생각나게 했다. 어둠이 내리자 그는 아픈 발을 끌며 걸었다. 쿠리에에 도착하는 데 무려 1주일이 걸렸다.

그는 무엇을 성취하고 싶었을까? 일자리를 구하고 싶었다고 그는 나중에 썼다. 빈센트는 브르통이 자기를 조수로 써줄 것이라 생각했을지도 모른다. 하지만 정교하고 고도로 세련된 사실주의 기법의 브르통의 유화와 빈센트의 유치한 스케치를 나란히 놓고 생각해보면, 그 생각이 얼마나 터무니없는가를 알 수 있다. 쿠리에에 가까워짐에 따라 그의 마음은 가벼워졌다. 보리나주의

안개 낀 황무지는 뒤로 사라졌고, 역시 탄광이 흩어져 있었지만 그곳은 벨기에에 비하면 훨씬 더 시골과 전원생활의 분위기가 넘쳤다. 사람들을 울적하게 만드는 현대적인 교외 도시가 된 쿠리에를 알고 있는 사람이라면, 시인이며 화가인 브르통이 왜 이곳으로 돌아가려고 했는지 이해할 수 없을 것이다. 그리고 1880년에는 이곳의 나지막한 풍경과 광활한 하늘이 네덜란드의 활짝 트인 시골을 상기시켰음을 깨닫기란 쉽지 않다.

그 당시 상당한 명성을 얻고 있었음에도 브르통은 인정이 많은 사람이었으므로 빈센트를 만났더라면 이 이상한 손님을 따뜻하게 맞아주었을 것이다. 그러나 그런 일은 일어나지 않았다. 빈센트는 브르통의 집을 겨우 찾아냈지만, 사람의 근접을 거부하는 벽돌담—그가 '감리교도'의 엄격함이라고 묘사한 것—으로 둘러싸인 것을 보자 용기를 잃고 말았다. 그는 벽을 응시한 채 문을 두드릴 엄두를 내지 못했다. 브르통은 지금은 거의 잊혀졌지만 그때에는 상당히 저명한 화가였다. 빈센트가 '방문'한 지 5년 뒤에 브르통의 「종다리의 노래」는 19세기의 살롱에서 가장 유명한 수상작 가운데 하나가 되었다.

빈센트가 밀레에게 애착을 느낀 것은 쉽게 이해할 수 있지만, 농민들의 생활을 매우 낭만적으로 바라본 브르통을 일생 동안 동경한 것은 이해하기 어렵다는 사람이 많다. 빈센트의 이러한 애착에 대해 타락한 취향이라고 비평가들은 지적하지만, 그런 비평가는 빈센트에게는 숙련된 장인을 열렬히 숭배하는 예술혼이 있음을 깨닫지 못한 것이다. 해석하는 능력이 부족했는지는 몰라도, 브르통은 저녁 하늘, 옷의 주름, 무리를 지은 인물 등 세부묘사를 잘하는 거장이었다. 그러나 빈센트가 기교보다 더 동경한 것은 브르통이 대중에게 엄청난 인기를 얻고 있다는 사실, 그리고 화랑,

살롱, 화상, 비평가의 제한된 세계를 초월해 살고 있는 사람들에게 이야기를 하고 있다는 사실이었다. 고립되고 거부당하고 있는 빈센트에게는 그런 능력이 항상 존경스러웠다.

브르통의 집 주위에 감도는 정적을 깨트리지 못한 빈센트는 마을로 가서 거장의 흔적을 찾아다녔다. 그의 그림이 걸려 있는가 알아보기 위해 카페 안을 들여다보았지만 눈에 띄지 않았다. 사진관 창문에 걸려 있는 사진 한 장만 찾아냈을 뿐이었다. 그는 스튜디오 근처에 있는 교회로 들어갔다. 이 음산한 북방풍의 건물 안에서 그는 티치아노(Tiziano Vecello, 1488경~1576, 이탈리아 르네상스의 대표적인 베네치아 화파 화가―옮긴이)의 「예수의 매장」을 모사한 그림을 발견했으며, 이 작품이 매우 아름답다고 생각했다. 아마도 브르통이 모사한 그림이 아닐까? 하지만 알 길은 없었다. 빈센트의 순례여행에는 아무런 소득이 없었고 그저 그곳을 한바퀴 둘러본 뒤 그는 다시 길을 떠났다.

올 때보다 돌아가는 길이 더욱 고약했다. 10프랑은 이미 써버렸고 그림 몇 점을 음식과 동전 몇 개와 겨우 바꿀 수 있었다. 처음으로 그림을 판 것이 격려가 되기는 했다. 하지만 이런 문제는 별개로 하고, 도대체 그처럼 끔찍한 고생을 겪으면서까지 그 기묘한 순례를 할 필요가 있었을까? 그는 그 순례가 그만한 가치가 있다고 항상 믿었으며, 마침내 테오와 편지를 다시 주고받게 되었을 때 쿠리에를 떠나면서 갑자기 깨달았던 것을 써보냈다.

……다시 일어설 것이다. 커다란 실망 속에서 던져버렸던 연필을 다시 들고 스케치를 계속할 것이다.

빈센트처럼 글쓰기에 익숙한 사람은 자신이 미술에 전념할 작정

이라고 밝히는 것도 이처럼 유별나게 과시하는 방식으로 표현했다. 이것은 성스러운 맹세와 충성의 서약처럼 읽히며 어느 의미에서는 그 두 가지 모두에 해당되었다. 그러나 이 여행은 빈센트가 미술에 헌신하도록 한 것 이상의 역할을 했다. 쿠리에 근처의 탄광에서 나와 흩어지는 광부들, 아르투아의 들판에서 허리를 구부린채 흙을 파는 남녀 등 보통 사람들을 주제로 한 예술, 보통 사람들을 위한 예술을 하겠다는 깊은 열망이 싹트게 되었던 것이다.

언젠가 그들을 그릴 수 있다면 나는 행복할 것이다. 잘 알려지지 않은 이들을 사람들 눈앞에 드러내놓고 싶다.

퀴엠에 돌아온 빈센트는 데생연습을 열심히 하고 책도 많이 읽었다. 위고의 『레 미제라블』은 그의 마음에 꼭 들었다. 그러나 새로운 생활을 어떻게 시작해야 하는지는 여전히 막연했다. 따뜻한 봄이 돌아오자 그는 에텐의 집으로 돌아갔다. 그러나 그는 아들이 어디에도 자리를 잡지 못하는 것에 낙담한 아버지와 싸우고 말았다. 빈센트가 품고 있는 유일한 장래 계획은 런던으로 돌아가겠다는 막연한 생각뿐이었다. 목사는 별다른 수가 없자 다시 아들을 도와주려고 했으나 그 계획을 중단했고 조언하는 것조차 포기했다. 그것은 불행한 여행이었으며, 그나마 다행한 일은 테오가 50프랑을 보내준 것이었다. 이 돈은 그가 오면 주려고 그 동안 아버지가 보관하고 있었다.

보리나주로 다시 돌아간 빈센트는 동생에게 고맙다는 편지를 써야겠다고 느꼈다. 7월에 쓴 편지에서 그는 자신의 마음을 정리하고 또 자신이 겪었던 심경의 변화를 설명하려고 애썼기 때문에 또 다시 길고 두서없는 고백이 되고 말았다. 이 편지에서 빈

센트는 그의 인생에 끝없이 따라다닌 두 가지 요소와 마침내 화해했음을 보여주었다. 미술과 종교는 더 이상 그를 갈라놓는 정반대의 것이 아니라 하나이고 같은 것이었다. 그의 본성에 내재된 두 가지 면, 즉 설교를 준비하는 아버지와 수채화를 그리는 어머니가 융합되었다.

참으로 좋은 것과 아름다운 것——내면의 모럴, 인간과 그 작품에 드러난 신성하고 숭고한 아름다움——은 모두 신에게서 비롯된다고 나는 생각한다. 그리고 인간과 그 작품에 드러난 나쁜 것과 잘못된 것은 모두 신에게서 비롯된 것이 아니며, 신은 그것을 인정하지 않는다고 생각한다.

예를 한 가지 들어보겠다. 렘브란트를 진심으로 사랑하는 사람이 있다. 이 사람은 신이 있다는 것을 알게 되고 그것을 확실히 믿게 될 것이다.

위대한 화가, 진지한 거장이 그들의 걸작을 통해 우리에게 말하는 것의 참된 의미를 이해하려고 노력하는 것은 신을 알아가는 과정이다. 그것을 책으로 쓰거나 말하는 사람이 있고, 그림으로 표현하는 사람도 있다.

이 편지는 또한 테오와 빈센트의 관계가 마침내 역전되었음을 알려준다. 테오가 준 50프랑은 테오가 빈센트를 재정적으로나 정신적으로 지속적으로 지원해줌으로써 역할이 뒤바뀐 것을 상징하는 것이다. 어쨌든 이 10개월의 침묵이 빈센트와 테오 사이의 마지막 불화는 아니었다. 테오는 한없이 다정한 성격이었음에도 빈센트의 급격한 기분의 변화를 더 이상 감싸주지 않았다. 그러나 헤이그에서 한 맹세를 결코 깨트리지는 않았다.

이러한 변화를 확립시키기 위한 것이기라도 하듯, 두 사람의 관계가 개선된 직후부터 도와주겠다는 요청이 이어졌다. 하지만 도움은 처음에는 미술과 관련된 것에만 제한되었다. 빈센트는 처음에 데생을 익히는 것밖에 생각하지 않았다. 물감을 사용해서 그리는 것은 아직 자신의 능력을 넘어서는 것 같았다. 그의 계획은 그가 삽화가 많은 신문에서 보고 그토록 탄복했던 영국의 판화가 같은 삽화가가 되는 것이었다.

그는 여전히 생활 주변에서 예술의 소재를 얻는다는 생각에 사로잡혀 있었고, 그가 첫번째로 생각해낸 해답은 자신이 보리나주의 밀레가 되겠다는 것이었다. 그해 8월에 쓴 편지에서 그는 테오에게 밀레의 「들일」을 모사하고 싶으니 이 작품의 복제화를 보내달라고 부탁했다. 테르스테흐에게는 바르그의 『목탄화 연습』을 빌려달라고 부탁하고, 테오에게는 브르통의 「이삭 줍는 사람들의 추억」을 연구하겠다고 말했다.

막상 그림을 그리기 시작하니 시간이 너무 없는 듯했다. 그는 학교에서 원근법조차 배운 적이 없었다. 그가 그린 손과 발은 너무 크고 어색했다. 그는 27세였는데, 그림 솜씨는 어린애 같았다. 그러나 밀레가 해온 작업을 배울 수 있다면 모든 것이 잘될 것이다. 그는 일하러 가는 광부들을 빠른 속도로 그린 작품을 테오에게 보냈다. 그러나 해가 빨리 지고 드크뤼크 가의 방은 조명이 나쁘고 비좁았기 때문에 그림 그리는 일은 쉽지 않았다. 게다가 그는 고독을 느꼈다. 아주 기초적인 습작이었지만 경험을 함께 나눌 사람도 없이 작품을 제작하는 것은 힘든 일이었다.

그는 자신과 같은 꿈을 가진 미술가 지망생과 사귀기를 바랐다. 그는 심지어 마음이 맞는 사람들끼리 공동체를 만들고 싶다는 옛날의 꿈을 되살려내기까지 했다. 이번에는 종교집단이 아

니라 예술집단이었다. 그러나 그런 사람을 어디서 찾을 수 있을 것인가? 밀레는 죽었고 바르비종은 너무 멀었다. 파리에는 그가 가까이 지내는 사람이 아무도 없었다. 갈 수 있는 곳은 가까운 브뤼셀뿐이었다.

1880년 10월, 빈센트는 갑자기 벨기에의 수도로 가기 위해 퀴엠을 떠났다. 보리나주에서 느꼈던 음울함과 고통에도 불구하고 정작 떠난다고 생각하니 우울해졌다. 출발하기 전날 밤, 그는 바르키니의 본테 목사 부부를 찾아가 작별인사를 하고 자신의 불행을 털어놓았다.

아무도 나를 이해하지 못한다. 그들은 나를 미친 사람이라 생각한다. 내가 참된 기독교인이 되려고 했기 때문이다. 그들은 내가 스캔들을 일으키고 있다면서 나를 개처럼 몰아냈다. 내가 버림받은 사람들을 불행에서 구하려고 했기 때문이다. 나는 무엇을 해야 할지 모르겠다. 아마 당신들의 말이 맞을 것이다. 나는 게으르고 이 세상에서 쓸모가 없다.

그는 그들을 떠났다. 싸늘한 가을인데도 맨발이었으며 어깨에는 보따리를 짊어지고 있었다. 짓궂은 아이들이 "미친 놈! 미친 놈!"이라 외치며 그의 뒤를 따라다녔다. 그는 가끔 이곳으로 돌아가고 싶다고 생각했으나 결코 돌아가지 않았다. 몇 년 뒤, 친구인 벨기에의 시인 외젠 보슈가 보리나주에 갈 작정이라고 말했을 때, 빈센트는 한껏 격려해주었다.

빈센트가 떠날 때 아이들은 "미친 놈!"이라고 외쳤지만, 그를 지켜본 본테 목사는 자기 아내에게 이렇게 말했다. "우리는 그를 미친 사람으로 취급했지만 그는 아마 성자일 거요."

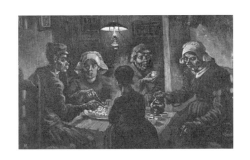

테오 1880년~83년

그녀가 허다한 걱정거리에 시달렸고
고달픈 삶을 이어왔다는 것을 누구나 대뜸 알 수 있다.
그녀는 뛰어나지도 않고 색다르지도 않고 지극히 평범하다
그 여인은 나에게 아주 잘해주었다.
매우 선량하고 매우 친절했다.
그것이 어떤 형태였던가는 나의 동생 테오에게 말하고 싶지 않다.
테오 역시 그러한 경험을 어느 정도 했을 것이기 때문이다.
그러한 경험을 많이 했을수록 그에게는 더 좋다.

화가가 되기로 결심하다

1880년 10월 15일에 브뤼셀에서 부친 편지를 받고 나서야 테오는 빈센트가 갑자기 이사한 것을 알았다. 편지는 새로운 생활이 시작되었다는 사실을 가족들에게 납득시키려는 듯이 프랑스어로 씌어져 있었다. 과거의 생활에 대해서는 전혀 언급하지 않았고 종교에 대한 평소의 집착도 사라졌다. 물론 새롭게 해결해야 할 난제들이 있었고 테오에게도 급하게 도움을 요청해야 했다. 외로우면서 어느 쪽으로 가야 할지 확신이 없었던 빈센트는 구필 화랑의 브뤼셀 지점을 찾아가 슈미트 지배인을 만났다. 그림 그리는 기술을 향상시키는 방법에 대한 조언을 듣고 싶었지만, 슈미트의 반응은 묘하게 쌀쌀맞았다.

그것은 자기가 이 회사에서 해고된 사람이기 때문이라고 빈센트는 판단했다. 슈미트가 지금 반 고흐 일가와 복잡한 소송에 얽혀 있으며 그 가족 가운데 한 명이 자기에게 도움과 조언을 구해왔기 때문에 몹시 놀랐음을 빈센트는 몰랐다. 기묘한 상황이기는 했지만, 슈미트는 불쾌하지는 않았다. 따뜻한 환영과는 거리가 멀었지만 그는 적어도 자신이 알고 있는 가장 좋은 조언을 해주었다. 그는 빈센트에게 부족한 기초훈련을 받을 수 있는 브뤼셀 아카데미에 입학하는 수속을 밟으라고 말해주었다.

이러한 내용의 편지를 읽고 테오의 머릿속은 매우 혼란스러워졌다. 그림에 재능이 있다는 뚜렷한 증거도 없으면서 형이 뒤늦게 새로운 생활에 뛰어들고 있었던 것이다. 종교에 몰입했을 때와 너무나 비슷했다. 필요한 훈련을 받을 생각은 하지 않은 채 지나친 열정만 보였다. 편지에서도 분명히 알 수 있듯이, 빈센트는 슈미트의 조언을 받아들일 생각이 없었고 교본으로 독학하는 것을 더

좋아했다. 암스테르담에서 고전공부에 거부감을 나타낸 것과 같은 이해할 수 없는 행동을 되풀이하고 있는 듯했다.

그즈음 테오는 빈센트가 결코 해보지 못한 방식으로 프랑스 미술계에 기반을 쌓고 있었다. 화가들의 어려운 생활을 직접 목격했던 그는 형의 단순함에 질렸을 것임에 틀림없다. 아틀리에와 유명한 화가, 미술학교와 살롱의 복잡한 관계를 간파한 테오는 그들이 어떻게 스타일을 만들어내고 평판을 날조하는가를 알게 되었다. 그리고 그러한 도움이 없이는 어느 누구도 성공할 수 없다는 것도 깨달았다. 실제로, 파리에서 2, 3년 지내면서 테오가 직접 목격하고 관계한 세계는 험하고 비정상적이었다. 그것은 단지 예술적 자극을 추구하는 지적인 젊은이의 유희라는 단계를 훨씬 넘어서는 것이었다.

빈센트가 화가가 되는 방법을 습득하기 위해 브뤼셀에 머무는 동안, 테오는 그것이 형에게 어떤 의미를 갖는가를 배우고 있었다. 그들은 마치 하나의 창조적 인간에서 분리된 두 사람 같았다. 두 사람이 함께 지내게 되는 것은 7년 뒤지만, 테오는 때가 되면 형이 결합을 서두를 것이라는 사실을 확신하고 있었다. 빈센트가 화가가 되기로 결심하고 처음으로 동생에게 도움을 요청한 순간부터, 테오의 일생은 형의 삶에 얽혀 도저히 풀려날 수 없게 된 것이다. 결코 미리 계획된 것은 아니었지만, 테오가 파리 화단에서 경험한 것들은 빈센트의 새로운 경력에 커다란 영향을 미치게 되었다. 결국 빈센트는 이 사실을 깨닫고, 테오가 자기 작품의 공동 제작자라고 강력하게 주장하곤 했다.

처음에는 두 사람에게 공통점이 거의 없는 듯했다. 지난 2년 간 보리나주에 틀어박혀 있었던 빈센트는 자신이 그만둔 회사에서 동생이 얼마나 빨리 출세할 것인가를 상상도 못했다. 테

『일러스트레이티드 런던 뉴스』에 실린 1878년 만국박람회 삽화.

오는 막 21세가 되었을 때인 1878년에 파리에 도착했으며 지나친 기대는 하지 않았다. 삼촌의 영향력도 약해졌고 그의 온화한 태도는 상사의 눈길을 끌기 어려웠다. 그러나 테오는 조용하고 내성적이긴 했지만 자기가 배워야 할 것은 철저히 공부하는 학생이었기 때문에 곧 다른 동료들보다 미술에 관한 지식이 많아졌다.

테오의 운명을 극적으로 바꾸어놓은 것은 우연한 만남이었다. 1878년, 파리 코뮌을 잔인하게 제압했던 마크 마옹 대통령의 다소 불안한 정부는 독일의 패배에 이어 수도가 포위되었던 '공포'가 끝나고 파리가 다시 예전의 모습을 되찾은 것을 전 세계에 과시하고자 했다. 대규모 국제박람회 개최가 확정되었고, 개최장소로는 앵발리드 앞 광장과 센 강 맞은편의 완만한 경사지가 선정되었다. 애매한 무어 양식으로 지어진 거대한 원형 건물은 알

베르 구필의 마음에는 들었을지 몰라도 다른 사람들의 마음에는 그렇지 못했다.

트로카데로 궁이라 불린 이 건물은 현재의 샤요 궁이 있는 곳에 세워졌으나 1937년 만국박람회를 위해 철거되었다. 트로카데로는 예술과 문화를 다룬 주전시장이었다. 공업과 상업은 센 강 맞은편 샹드마르스에 세운 다른 전시관으로 밀려났다. 당시의 문화적 혼란을 상징하기라도 하듯, 트로카데로는 로마풍의 둥근 아치에서 중세의 뾰족하고 높은 창에 이르기까지 부분들이 서로 어울리지 않는 벽돌로 지어진 천박한 건축물이었다.

구필 화랑도 이곳에 평소 거래하던 화가들의 작품으로 전시장을 마련했는데 젊은 테오가 그 책임자였다. 그가 겨우 그림 한 점을 팔았는데도 뜻밖의 사건으로 받아들여진 것은 구필 화랑의 전시가 판매보다는 홍보를 위한 것이었음을 말해준다. 테오 혼자서 전시장을 지키고 있는데, 갑자기 관람객들이 흩어지면서 거물이나 명사들이 나타날 때처럼 주위가 쥐죽은 듯 잠잠해졌다. 그리고는 테오의 눈앞에 어느새 마젠타 공작이며 제3공화정의 2대 대통령인 마리 에드메 파트리스 모리스 드 마크 마옹이 서 있었다. 그 시대에 가장 각광을 받고 있던 인물이 박람회를 공식시찰 중이었던 것이다.

백발과 흰 구레나룻의 마크 마옹은 마음씨 좋은 행상인처럼 보이지만 실은 간악한 음모가였으며, 기본적으로 두뇌를 개조할 수 없는 군주제주의자들과 극우파만으로 새로운 공화정부를 장악하기 위한 쿠데타를 획책하고 있었다. 1년 뒤에 축출되지만, 그 당시만 해도 그는 이목을 끄는 중심인물이었다. 무명의 네덜란드 청년은 이 갑작스런 만남에 당황하지 않고 대통령의 질문에 최선을 다해 대답했다. 그가 다른 곳으로 옮겨갔을 때, 테오

의 출세는 이미 보장되어 있었다.

공동경영자인 부소와 발라동에게는 자신들의 직원이 대단한 인재로 비쳐졌음에 틀림없다. 테오가 빠른 승진을 거듭한 끝에 몽마르트르 거리에 있는 작은 화랑의 책임자로 발탁된 것이다. 그것은 테오처럼 젊은 사람에게는 파격적인 출세였으며, 형인 빈센트뿐 아니라 파리의 수많은 신진화가들에게 폭넓은 영향을 미쳤다. 오페라 광장의 화랑에서 호감을 사고 있는 작품보다 이곳의 작품이 더 예술성이 높다는 것을 테오는 재빨리 알아차렸기 때문이다.

처음에 테오가 접촉한 화가들은 구필 화랑이 육성하는 범위에서 벗어나지 못했다. 가장 유명한 화가는 아돌프 구필의 사위인 제롬이었다. 10년 전만 해도 제롬은 그다지 두각을 나타내지 못했다. 그러나 1870년대 후반에 알제리에서 악성이질에 걸려 여행을 못하게 되자 파리에 정착해 화단에서 상당한 명예를 누리고 있었다. 클리시 대로에 호화주택과 화실이 있었고 불로뉴 숲에서 매일 승마를 즐겼다. 그는 군인 같은 태도 때문에 가끔 기병대 장교로 오인되었다. 그리고 전 세계에서 장래성 있는 젊은 이들이 그의 제자가 되기 위해 몰려들었다.

테오에게 제롬은 화상과 고객의 세계에서 출세하는 데 필요한 모든 조건을 갖춘 인물이었다. 그는 프랑스 학사원 회원이면서 살롱 심사위원이었고 에콜데보자르(프랑스의 국립미술학교—옮긴이)에서 강의했으며 프랑스의 최고훈장을 모두 받았다. 그리고 19세기 중반에 화가의 성공을 가늠하는 두 가지 잣대였던 프랑스 정부와 미국의 벼락부자들이 그의 작품을 사들였다.

테오는 제롬의 엄청난 명성에 전혀 압도되지 않았다. 아돌프 구필과 센트 백부가 바르비종파와 헤이그파 화가들을 후원하는

모험을 서슴지 않던 시대와는 달리, 부소와 발라동에게는 새로운 취향을 개발하는 능력이 없음을 그는 재빨리 감지했다. 당시에는 그럴 가능성이 없어 보였지만, 테오는 높은 명성과 보수에도 불구하고 제롬의 위세가 그리 오래 지속되지 못할 것이라고 믿었다. 이러한 평가가 그대로 입증되어, 오늘날 제롬의 생애와 작품에 대해 균형 잡힌 평가를 하기란 거의 불가능하다. 역사는 그를 새로운 것의 적, 사회의 인정을 받으려고 고군분투하는 인상파 화가들의 으뜸가는 반대자로 분류했다.

그는 인상파 화가들을 방해하는 일이라면 무엇이든 했다. 마네가 사망한 다음해에 계획된 회고전을 좌절시키려고 한 그의 행위는 올바르지 못한 것이었다. 그러나 그가 전적으로 그런 사람은 아니었다. 생전의 제롬은 젊은이들에게 아틀리에를 개방했던, 편협한 아카데미즘에 물든 사람들보다 훨씬 인정 많은 교사로 더 잘 알려져 있었다. 제롬의 작품을 인상파의 정반대로 보지 않고 양쪽 모두를 19세기 중반을 지배한 사실주의 운동의 일부라고 받아들이면 편견의 안개가 걷히기 시작한다. 테오가 처음 제롬에게 소개되었을 때, 그는 면밀히 관찰한 동물들을 스케치하고 있었다. 아랍 건축과 의상을 그린 초기의 작품과 함께, 이 작품들은 눈에 보이는 세계를 정직하게 그리려는 시도였다. 인상파 화가들이 그들 나름의 방식으로 추구한 것도 바로 이것이었다.

이 양쪽이 서로의 접근방식을 이해하지 못한 것은 불가피했다. 싸움에 진 제롬에게는 슬픈 일이지만 그는 잊혀졌다. 오늘날 그에 대한 어느 정도의 '관용'과 복권이 기대된다 하더라도 그의 작품은 오리엔탈리즘의 적대자들에게 새로운 공격을 받게 되었다. 그들은 제롬을, 비유럽인을 우스꽝스러운 이국풍의 낮은 신

분으로 폄하하는 교묘한 인종차별주의자로 여기고 있다.

테오의 시대에도 제롬의 높은 명성에 대한 공격은 이미 시작되고 있었다. 미술비평을 하기도 했던 에밀 졸라는 제롬이 단지 사진을 복사하고 있다고 공격했다. 실제로 제롬과 함께 여행한 알베르 구필의 주된 일은 카메라 장비를 나르는 것이었으므로 이것이 그다지 그릇된 비평은 아닌 듯하다. 제롬이 적을 자극하고 자신에 대한 그들의 판단이 한쪽으로 치우치게 만든 것은 기성체제를 옹호했기 때문이었다. 그는 다소 신랄하고 거만했을지는 몰라도 그것은 속물근성이라기보다는 거친 농민의 혈통 탓이었다.

제자들이 그를 숭배한 것은 분명했으며, 그는 나이가 들어감에 따라 점차 관대해져서 심지어 1890년대 말에는 젊은 페르낭 레제(Fernand Léger, 1881~1955)를 돌봐주기도 했다. 노년에 찍은 사진에서 그의 얼굴은 다정해 보인다. 레종 도뇌르 2등 훈장을 단 정식 복장에 꽃 모양의 모표가 달린 모자까지 쓰고 있지만, 마치 정장을 차려입고 빗속을 걸어다닌 것처럼 이상하게 지저분해 보인다.

카페 검은 고양이

테오에게, 그러니까 빈센트에게 중요한 것은 구필 화랑 브뤼셀 지점의 지배인인 슈미트가 화가 지망생을 제롬 같은 인물에게 추천한 것은 옳았다는 것이다. 당시에는 화가들이 도제수업을 통해 경력을 쌓았으므로 거장을 후원자로 삼는 것이 바람직했다. 젊은 화가들은 다양한 기법을 익히고 영향력 있는 교사의 눈에 띄어 그의 후원을 받기 위해 학교에서 아카데미로, 개인화

실로 옮겨다녔다. 제롬은 가장 영향력 있는 인물 가운데 한 명이었지만, 제자를 돕기 위해 부당한 영향을 끼치지는 않는 것으로 유명했다.

테오가 이러한 시스템의 고전적인 사례를 처음으로 알게 된 것은 1879년 10월에 화랑을 방문한 네덜란드의 젊은 화가 안톤 반 라파르트를 소개받았을 때였다. 당시 제롬의 학생이었던 그는 그의 화가수업을 찬성하고 학비도 대주고 있는 하급 귀족의 가정에서 태어났다. 그때까지 그는 네덜란드, 독일, 브뤼셀, 파리에서 그림공부를 해왔다. 테오가 그를 처음 만났을 때 그는 21세였고, 테오가 보기에 이 학생 화가는 화상과 만나는 것에 매우 긴장하고 테오의 학식에 상당히 위압된 듯했다. 두 사람은 나이가 비슷했지만, 반 라파르트에게 테오는 이미 중요한 인물이었다.

젊은 화가가 다소 들떠 있었지만 두 사람의 만남은 매우 우호적이었다. 아마도 반 라파르트라면 새로운 미술사상에 대한 관심을 공유할 수 있음을 테오가 감지했기 때문이었을 것이다. 반 라파르트가 제롬의 제자가 된 것은 화가가 되는 과정의 첫 단계에 지나지 않았고, 그는 여전히 여러 미술 유파 가운데 어느 것이 자신에게 가장 적합한지 알기 위해 두리번거리고 있었다. 반 라파르트와 빈센트를 비교해본 테오의 결론은 명백했다. 반 라파르트는 젊고 그의 가족에게는 그를 뒷받침해줄 재력이 있는 반면, 빈센트는 이미 오랜 도제수업이 불가능해진 연령에 도달해 있었고 돈도 없었다. 빈센트의 새로운 생활이 어떤 것이 되든 그를 지원하는 것은 테오의 몫이었다.

빈센트가 미술에 특별한 재능을 보인 적도 없었고 게다가 필요한 기술을 익히기 위해 전통적인 방식을 따르지 않겠다는 태도를 이미 분명히 했는데도 테오가 어째서 처음부터 기꺼이 형

안드리스 봉게르.

을 후원하기로 마음먹었는지는 수수께끼이다. 어쨌든 테오는 형을 도와주었다. 빈센트와 마찬가지로 거의 종교나 다름없는 미술에 대해 깊은 신념을 갖고 있었기 때문이기도 했지만, 실은 형에 대한 애정이 주된 이유였다.

두 사람은 얼굴 모습까지 서로 닮아갔다. 스스로 굶주리고 고행을 함에 따라 빈센트의 얼굴은 동생처럼 홀쭉하고 갸름해졌다. 물론 빈센트는 그저 수척해 보였지만, 테오는 잘생겼다고 할수는 없어도 꽤 고상해 보였다. 테오는 때로는 수염을 깔끔히 깎고, 또 때로는 센트 백부처럼 턱수염을 짧게 잘랐다. 친구들의 말에 따르면, 테오 역시 빼빼 마르고 건강이 좋지 않았다. 빈센트가 원래 강인한 반면, 테오는 집안의 연약한 체질을 물려받았다. 그들의 정열은 비슷했으나 기질은 달랐다. 빈센트가 강한 집중력으로 새로운 것이라면 무엇에든 돌진했다면, 테오는 자신의 약함을 잘 알고 있는 듯이 균형을 추구했다.

테오는 구필 화랑이나 화가들의 좁은 세계에만 갇혀 생활하지

않으려고, 파리에서 외롭게 살아가고 있는 젊은 네덜란드인들의 사교모임인 더치클럽에 가입했다. 그곳에서는 불꽃 튀기는 대화는 없었지만 사람들을 폭넓게 사귈 수 있었다. 안드리스 봉게르라는 젊은이도 이 클럽에서 처음 만났다. 상점 사무원이라는 그의 직업은 테오가 잘 모르는 세계였으나 안드리스는 서서히 테오의 가장 가까운 친구가 되었다. 그리고 더욱 까다로워진 빈센트를 돕는 데도 없어서는 안 될 협력자였다.

또 하나, 매우 중요한 차이점은 테오는 형처럼 여성을 극단적으로 이상화하지 않았다는 것이다. 파리에서 지낸지 얼마 안 되어 테오에게는 애인이 생겼다. 이는 테오가 이성교제에 어려움을 겪지 않았음을 암시하려는 것은 아니다. 그러나 그의 교제는 적어도 형이 너무나 비참하게 등장하는 난해한 드라마가 아니라 인간적인 접촉의 차원에서 이루어졌다.

모든 것을 고려해보면, 테오는 빈센트가 실패한 곳에서 성공했으며 파리의 생활을 정말로 즐겼다. 급료는 적었지만 판매실적에 따른 커미션으로 부족한 것을 보충할 수 있었다. 그는 몽마르트르 변두리의 라발 거리에 있는 아파트를 빌렸고 곧 근처의 카페 '검은 고양이'의 단골이 되었다. 이 카페는 처음에는 로슈슈아르 대로에 있다가 나중에 라발 거리로 옮겼다. 검은 고양이에는 풍기가 문란하기로 유명한 카바레가 있었으며, 이곳에서는 시인과 뚜쟁이들이 어깨를 비비고 따분해 보이는 탐미주의자들이 압생트를 홀짝홀짝 마시고 있었다.

예술은 진보, 정치는 아나키즘을 지향하고 성에 대한 관심이 다양한 이곳의 단골들은 제롬이 속한 세계와는 대립되는 세력이었다. 검은 고양이는 생기 넘치는 평등주의가 지배하고 있었다. 미늘창을 든 스위스 호위병이 카페 입구에서 보초를 서고 있는

것을 보았다면 제롬은 아마 졸도했을 것이다. 웨이터들은 아카데미 프랑세즈의 합사를 넣은 녹색 제복을 입고 있었고, 전체를 골동품으로 장식한 실내는 기성세대가 가장 중요시하는 우아한 취미와는 분명히 어긋나는 것이었다.

테오는 곧 엘리트 고객의 하나로 받아들여졌다. 주인인 살리로부터 무례한 대접을 받지 않았고 대개는 좋은 자리로 안내되었다. 이것은 이 네덜란드의 젊은이에게는 파격적인 경험이었으며, 구필 화랑의 좁은 세계에서 해방되는 것을 의미했다. 형인 빈센트는 결코 이룰 수 없는 것이었다. 빈센트가 파리의 미술계에 엄청난 노여움을 불러일으킨 인상파 혁명을 완전히 무시한 반면, 테오는 이 새로운 예술을 진심으로 받아들였다. 1879년에 그는 제4회 인상파전을 보러 갔다. 이 전시회는 그 자신뿐 아니라 형의 미술에 대한 인식을 바꾸어놓는 계기가 되었다.

흥미로운 것은 제4회 전시회가 인상파 운동의 전환점이었다는 사실이다. 인상파의 '전성기'가 막을 내리고 제2기가 막 태동하는 시점이었다. 그처럼 결정적인 순간에 테오가 인상파에 대해 관심을 가진 것은 이 형제에게는 대단한 행운이었다. 이제 두 사람의 강한 유대가 시작되었다. 제4회 전시회에 참여한 화가 가운데 테오의 마음을 가장 사로잡은 것은 피사로의 작품이었으며, 이것 역시 빈센트에게 중대한 영향을 미치게 되었다. 피사로는 인상파의 창립 회원들 가운데 나이가 많은 편이었지만, 세잔에 이어 고갱과 쇠라(Georges Seurat, 1859~91)를 지원하고 그들의 실험적인 기법을 직접 시도함으로써 인상파 운동의 제1기와 제2기를 잇는 가교 역할을 했다. 그 피사로와 테오가 친구가 된 것은 빈센트에게는 커다란 행운이었다.

단순한 미술 애호가일 뿐만 아니라 화상이기도 한 테오는 전시

회장을 둘러보는 동안에 일반 대중과 비평가들이 초기에 보여주었던 격렬한 반응이 어느 정도 가라앉은 것을 뚜렷이 느꼈다. 상류사회의 화사한 숙녀와 멋쟁이 남성들이 그림을 보러 왔던 것이다. 비웃었을지도 모르지만, 어쨌든 그들도 그 전시회를 보러 왔다. 소수이기는 했지만 작품을 사는 사람까지 있었으며 이것은 화랑의 젊은 지배인으로서는 결코 놓칠 수 없는 사실이었다.

얼마 뒤, 테오는 이 새로운 예술의 역사와 목적을 알게 되었다. 르누아르가 이 제4전시회에 출품하지 않는 것과 모네가 마지막으로 출품한 것은 중요한 의미를 지닌다. 그들은 그때까지 이 운동의 두 기둥이었다. 궁핍하고 의기소침해 있기는 했지만 센 강변에 나란히 자리잡고서 소풍과 수영을 즐기는 정경을 밝은 화폭에 담아내는 두 화가의 이미지는 이미 고결한 모습으로 받아들여지고 있었다. 그 실험은 1879년과 1880년 사이에 전성기를 맞이했다. 이 인상파 전성기의 10년은 너무나 찬란했기 때문에 다른 젊은 화가들이 비집고 들어갈 여지가 없었다.

피사로를 더 잘 알게 되었을 때, 테오는 그가 새로운 표현양식을 찾기 위해 고군분투하고 있는 젊은 제2세대와 초창기의 인상파 화가들을 잇는 역할을 하고 있음을 깨달았다. 가문, 교우 등 피사로의 모든 배경이 고정관념을 거부하도록 만든다는 것을 테오는 알게 되었다. 피사로는 1831년 덴마크령 안틸리스 제도의 세인트토마스 섬에서 태어났다. 어머니는 크리올(에스파냐인을 부모로 에스파냐령 아메리카에서 태어난 백인을 이르는 말로, 크리올은 대체로 관직에서 배제되고 상업활동에 제약을 받는 등 차별을 받았다—옮긴이)이었고, 아버지는 유대계 포르투갈인이었다. 이러한 복잡한 사정은 그가 나중에 그의 스승이 된 덴마크 화가 프리츠 멜뷔에와 함께 베네수엘라로 도피함으로써 더욱 중

첩되었다.

그는 23세에 파리로 가서 코로의 작품을 보았다. 피사로의 삶을 불안정하게 만든 또 하나의 커다란 요소는 자신의 재능에 대한 뿌리깊은 불신이었다. 그래서 그는 새로운 경향에 대해 끊임없이 마음을 열어놓았다. 갓 태동한 인상파를 처음으로 발견했을 때, 그는 모네의 실험에 깜짝 놀라 그의 화풍에 완전히 빠져버렸다. 그 결과, 그의 개성마저 거의 감추어져버렸다. 피사로는 다른 화가들보다 훨씬 더 늙어 보였기 때문에 그것은 더욱더 기이해 보였다. 산타클로스의 턱수염에 작은 안경을 낀 그의 모습은 인자한 아저씨의 분위기를 풍겼다.

그에 대한 다른 반응은 다양했다. 다소 우익적인 르누아르는 그의 아나키스트적 정치관을 불신했지만, 동종요법이라는 치료법을 진정으로 신뢰하고 새로운 것이라면 무엇이든 어린이처럼 몰입하는 사람을 싫어하기란 어려웠다. 피사로가 끝내 동료들과 갈라지게 된 원인도 새로운 것에 대한 정열 때문이었다. 인상주의의 새로운 신봉자들은 그의 지원에 감사했지만, 대다수의 창립 멤버들은 그가 실험의 길로 더 깊이 들어가려는 젊은 화가들을 끌어들여 자신들의 업적을 손상시킨다고 생각했기 때문이다.

피사로의 열린 마음은 타고난 부드러운 성격에 강한 급진주의가 더해진 데서 생겨났다. 그는 1870년의 보불전쟁 때는 런던으로 도망가야 했으며, 그 도시에 새로 형성된 교외의 안개 끼고 눈 내린 풍경을 소재로 자신의 인상주의 걸작 가운데 몇 작품을 그렸다.

그가 프랑스로 돌아온 것이 자극제가 되어 운동의 방향이 바뀌었다. 가족을 데리고 파리 북서쪽의 시골인 퐁투아즈로 이사한 그는 극심한 가난—그림 팔리는 일이 좀처럼 없었다—에

시달리면서도 33세의 세잔을 집에 맞아들이는 아량을 베풀고 함께 그림을 제작해나갔다. 세잔은 나이가 들었음에도 여전히 화가로서 지위를 확립하기 위해 노력해야 했다. 그는 부모의 간섭에 괴로워하면서 여전히 마네의 영향을 많이 받은 어두운 색조로 작업하고 있었다. 자유로운 감각을 일깨우는 야외 제작의 효과를 그에게 가르쳐주고 해방감을 안겨준 사람도 피사로였다.

피사로는 자신이 돌보고 있는 이 화가가 제1회 인상파전에 출품하도록 배려했지만, 세잔이 이 애매한 운동의 신조를 받아들일 수 없는 것은 처음부터 명백했다. 피사로는 오베르 근교에 사는 컬렉터이며 친구인 의사 가셰에게 세잔을 소개했으며 가셰는 그의 보호자 역할을 했다. 피사로는 인상파 화가 중에서도 명멸하는 빛의 효과보다 견고한 형태를 중시하는 화가였기 때문에 다른 멤버보다는 세잔이 추구하는 것과 공통점이 많았다.

피사로가 세잔을 도와준 것은 단순히 친절한 행동이었으나, 젊은 고갱과는 그보다는 훨씬 더 긴밀하게 결속되었다. 언론인이었던 고갱의 아버지는 파리에서 태어났지만 1851년에 나폴레옹 3세가 쿠데타를 일으킨 직후 아내의 고국인 페루로 잠시 피신하는 것이 현명하다고 판단했다. 가족이 도피했을 때 고갱은 겨우 세 살이었다. 이 때문에 그는 나중에 자신을 '페루의 야만인'이라 부르게 되었다.

그는 교육을 받기 위해 프랑스로 보내졌으나 배를 탈 수 있는 나이가 되자마자 프랑스 상선의 선원이 되어 1871년까지 6년 동안 노르웨이의 북극연안에서 남아메리카의 해안까지 항해했다. 이런 사실도 피사로의 마음을 끌었음에 틀림없다. 다시 파리로 돌아온 그는 주식중개인이라는 어울리지 않는 직업으로 생활의 안정을 찾으려 했다. 이때 그를 도와준 사람이 피사로의 작품을

포함한 현대미술의 컬렉터인 그 보호자 가셰였다. 고갱은 2년 뒤에 덴마크 여인인 메테 소피 가드와 결혼했지만 곧 안정된 생활의 속박에 짜증이 나고 말았다.

모험에 대한 열망을 순화시키기 위해 그는 처음에는 취미삼아 회화 컬렉션을 시작했다. 그러나 단순한 방관자에 만족할 수 없었던 그는 점차 그림을 그리기 시작했다. 일요화가로 시작했지만 곧 그림이 그의 일생을 지배하게 되었다. 1876년에 그림 한 점이 살롱에 입선되었고, 피사로를 만나 그의 인상주의 기법을 받아들였다. 8년 뒤, 그는 마침내 주식중개인을 그만두고 피사로와 함께 미술에 전념했다.

간단하게 말하면, 인상주의란 본다고 하는 행위, 보는 것을 기록하려는 노력과 관련되어 있다. 보고 있는 그것이 무엇인가는 그다지 중요하지 않았다. 인상파 화가들은 신도시에 살고 있는 사람들의 생활을 아무런 설명이나 판단 없이 그리는 것에 만족했다. 뱃놀이하는 사람들, 거리의 풍경, 기차역 등이 소재였다. 그러나 피사로는 특히 소묘와 석판화에서 농민의 생활에 대해 표면상의 흥겨움을 초월한 관심을 보였다. 이것은 밀레에게로 되돌아가는 것이었다.

사실, 피사로는 가족을 부양하는 데 절실하게 필요한 돈을 벌기 위해 그러한 전원풍경을 가끔씩 그렸다. 그러나 그 작품들은 모네와 르누아르의 작품과는 완전히 다른 측면을 보여주었다. 고갱은 10년 가까이 피사로의 인상파 기법의 영향에서 벗어나지 못했지만, 막다른 골목에 이르렀다는 느낌이 들면서부터 점차 조바심을 드러냈다. 인상주의의 실험적 측면은 이제 용인된 스타일로 체계화되어 있었다. 그 무엇보다도 이 그룹의 결속을 깨트린 것은 피사로가 제4회 전시회에 고갱을 참여시켜야 한다고

주장한 것이었다. 테오가 곧바로 눈치챈 것처럼, 그때부터 인상
주의는 서서히 그러나 확고히 19세기의 주요한 미술운동 가운데
하나로 받들어졌다. 그후 새로운 실험을 시도한다는 화가들은
대부분 피사로가 후원한 사람들이었다.

천재와 거리가 먼 초기 습작

테오는 인상파의 이러한 성격과 내분을 인정하고 이해하고 있
었기 때문에, 이에 대해 어떻게 대응하는가는 그의 결정에 달려
있었다. 테오는 곧 뒤랑 뤼엘과 같은 사람들의 역할에 주목했다.
인상파 화가들의 최초 후원자였던 그는 그림을 사는 사람이 아무
도 없는데도 그들의 작품을 전시하느라 거의 파산할 지경에 이르
렀다. 게다가 그의 경쟁자인 조르주 프티가 떠오르는 화가들을 확
보하고 그들의 작품을 사 모았다. 이런 상황에서 테오가 끼어들
여지가 있었을까? 부소와 발라동이 그처럼 상업성이 없는 작품을
널리 알리는 것을 기꺼이 받아들였는지는 분명하지 않다. 그러나
테오는 차분한 한편으로 형처럼 완고하고 단호했으며 제4회 인상
파전을 본 뒤부터 그의 마음속에는 어떤 구상이 자리잡기 시작해
서 그저 방관자로 머물러 있을 수는 없었다.

테오의 전술은 상사들의 거부감이 서서히 없어지도록 끈질기
게 기다리는 것이었는데, 마침내 몽마르트르 거리의 화랑 2층
을 새로운 미술을 위한 전시장으로 사용해도 좋다는 허락을 얻
어냈다. 그렇다고 해서 테오에게 완전한 재량권이 주어진 것은
아니었다. 주요한 작품을 구매해야 할 경우, 부소와 발라동은
그 작품을 제대로 이해할 수 있는 안목이 없으면서도 굳이 테오
와 동행하겠다고 주장했다. 이 새로운 모험이 애초에 좌절되지

않은 것은 테오가 능력을 발휘해서 화랑의 수익을 유지시켜주었기 때문이었다. 실은 판매된 작품 가운데 일부는 테오가 산 것이었으며, 이로써 새로운 회화의 소중한 컬렉션이 이루어지게 되었다.

그러나 그도 가끔은 부소와 발라동 두 사람의 따끔한 비평에 고민해야 했다. 그들의 무감각과 지원 부족은 테오의 자신감을 심각하게 떨어뜨렸으며, 스트레스에 시달릴 때 그런 일이 생기면 테오는 가끔 절망하기도 했다. 뒤랑 뤼엘에 따르면, "미국의 부유한 컬렉터들은 전위예술에도 꽤 호의를 보인다는데 미국으로 이주해버릴까?"라는 말도 했다는 것이다. 이처럼 의기소침한 시기에 결국 테오를 가로막은 것은 그에게 의지하며 굴레를 씌우는 형의 존재였다.

테오는 화상들 가운데 1880년대에 서서히 일어나고 있는 변화를 완전히 이해하고 있는 사람은 자신뿐이라고 인식하고 있었음에 틀림없다. 뒤랑 뤼엘 같은 진보적인 화상조차 지난 10년 간의 인상주의 전성기가 끝난 그 뒤를 내다보지 못했다. 테오의 강점은 피사로처럼 대립하는 스타일도 평가할 수 있는 능력이었다. 20세기에 들어서서 인상주의의 '승리'가 확연해졌기 때문에, 우리는 제롬의 작품처럼 '패배'하고 경시된 미술 또는 인상주의와 무관하게 성장했거나 인상주의에 반발한 미술 등 19세기 후반의 다른 모든 미술양식도 인상주의와 관련지어 판단하기 쉽다. 그러나 사실은 모네와 르누아르의 인상주의는 후기인상파로 불리게 되는 운동과도 겹쳐져 있다.

테오는 그 순간에 그곳에 있었다. 그와 동시에 작품에 내재된 다른 영향력도 인식하고 있었다. 검은 고양이에서 사귄 젊은 화가 앙리 리비에르(Henri Rivière)는 카바레에서 급속하게 최대

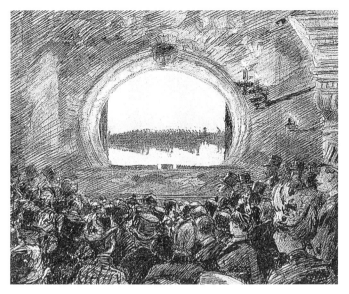

테오가 카바레 '검은 고양이'에서 사귄 젊은 화가 앙리 리비에르는 그림자극으로 크게 인기를 끌었다.

의 인기를 얻기 시작한 그림자극을 디자인하는 일로 근근이 생계를 이어가고 있었다. 그림자극은 오려낸 그림들을 천으로 만든 막 뒤에서 나풀나풀 움직이는 극이었지만 규모는 결코 작지 않았다. 커다란 무대는 장래의 영화를 예상하게 하는 것이었다. 때로는 마분지로 때로는 아연판으로 만든 리비에르의 인물상은 서로 다른 거리에서 투영되면서 놀라울 만큼 깊이 있는 환영을 만들어냈다. 나중에는 당시 유행하던 일본 판화 우키요에(浮世繪)의 대담한 효과를 모방하기 위해 착색해서 오려낸 그림들이 사용되었다.

전위음악이나 대단히 야성적인 현대시가 함께하는 그림자극은 산수소 램프의 신비한 빛 속에서 관객들을 매혹시켰다. 카페 검은 고양이에서 가장 성공한 그림자극은 플로베르의 『성 앙투안

당시 파리를 비롯해서 유럽에 유행하던 일본 판화 우키요에는 그 대담한 효과로 고흐를 비롯해서 서구의 많은 화가들에게 영향을 미쳤다.

의 유혹』을 개작한 것이었으며, 리비에르는 이 작품에서 처음으로 착색 인물상을 도입했다. 이들의 놀라운 이미지는 베를렌, 랭보, 졸라, 드뷔시, 사티 등의 문인과 음악가들에게 깊은 인상을 심어주어 그들을 팬으로 끌어들였다. 그러나 리비에르의 가장 열광적인 팬은 그의 대담하고 평면적인 형태와 견고한 색채에서 자신들이 성취하려고 했던 것을 발견한 젊은 화가와 삽화가들이었다.

인상파 화가들이 현실의 덧없이 지나가는 순간——적색과 녹색으로 얼룩진 햇빛, 푸른 안개——을 포착하려고 시도했으므로 그 밖의 화가들은 다른 것을 찾고 있었다. 사실주의, 자연주의, 실증주의는 같은 현상을 다른 방법으로 정의한 것이다. 즉 이들은 모두 인간은 자신을 둘러싼 환경을 변형시키고, 정의하고, 통제하는 능력을 갖고 있다는 19세기의 신념에서 생겨난 것이었다. 급진적이고 진보적인 졸라의 독자는 광부들의 가난과 도시 주민

의 비참한 상황에 대해서 알았지만 일단 창녀와 보잘것없는 범죄자 등 하층계급의 실체가 알려져 충격이 약해지면, 반동이 나타나는 것은 불가피하다.

1870년과 1890년 사이에 반동이 나타났다. 타이티와 통킹(프랑스 식민지시대의 베트남 북부를 가리키는 이름—옮긴이) 같은 먼 이국이 프랑스의 해외 영토에 편입되었다. 그리고 애매모호한 신념에 대한 관심이 싹터 불합리한 것과 신비에 대한 관심이 어우러진 반면, 스펜서(영국의 사회학자이자 철학자—옮긴이)에서 쇼펜하우어에 이르는 영국과 독일의 철학자들은 종래의 과학적 진보에 대한 절대적인 믿음을 깨트리는 데 도움을 주었다. 이러한 관심이 새로운 미술양식에 서서히 반영되는 것은 불가피했으며, 테오의 시대에 이르러 그 결과가 나타나기 시작했다.

오늘날 상징주의, 클루아조니슴(일명 종합주의라 불리는데 1880년대에 고갱, 에밀 베르나르, 루이 아크탱 등의 화가들에 의해 개발된 2차원의 평면을 강조하는 회화기법을 말한다—옮긴이), 나비파(고갱의 가르침을 받은 폴 세뤼지에가 창시한 이 화파는 미술작품이란 한 작가가 자연을 자신의 미학적 은유와 상징들로 종합해내는 활동의 최종결과물이며 시각적 주장이라고 주장하는 이들은 20세기 초의 추상과 비구상 미술의 발전에 바탕이 되었다—옮긴이)로 알려진 이름들은 나중에 붙여진 것이다. 많은 그룹이 처음에는 리비에르의 그림자극에 배경으로 등장하는 인물상처럼 변화가 심하고 조직화되지 못했었다.

사실 대다수의 고객에게는 선명한 색채로 평평하게 오려낸 인물상이야말로 그들이 가야 할 길을 가장 잘 보여주는 것이었다. 아마도 색채에 의해 만들어지는 감각은 표현된 주제로부터 분리될 수 있고 또 분리되어야 하지 않았을까? 사람들로 하여금 행

복, 슬픔, 명상, 격렬함을 느끼게 하는 것은 거리의 사람들이나 수상의 선박이나 증기를 토해내며 생라자르 역으로 들어서는 기차라기보다는 녹색이거나 황색이 만들어내는 특이한 음영이 아닐까?

색채는 아직 정의되지 않은 어떤 법칙에 의해 인간의 근본적인 감정을 환기시키는 것인지도 모른다. 카페 검은 고양이의 스크린에 리비에르가 만들어낸 효과는 현실을 재현한다는 생각의 토대였던 명암법과 원근법의 타당성에 의문을 불러일으켰다. 그러나 화가의 기술로서 오랫동안 존중되어온 언어가 의미를 상실한다면 그 의미는 어디에서 찾아야 하는가?

테오는 이러한 반응들에 주목하고 마음을 열었다. 보아야 하고 흡수해야 할 것이 너무 많았다. 주요한 화랑뿐 아니라 화구를 파는 가게들도 살펴볼 필요가 있었다. 가난한 화가들이 유화물감이나 캔버스와 맞바꿔두고 간 작품 중에서 걸작을 발견할 가능성도 있었다. 그를 매우 흥분시킨 작품 가운데 하나는 조제프 들라레베레트의 가게에서 찾아냈다. 이곳에서 외진 프로방스 지방 출신인 몽티셀리(Apolphe Monticelli, 1824~86)가 그린 아주 독창적인 꽃 그림을 잔뜩 발견했던 것이다.

이 꽃 그림들은 선명한 원색을 임파스토(집중적으로 빛을 받는 대상의 표면의 매끄럽지 못한 질감을 표현하기 위해 캔버스나 패널에 물감을 두껍게 칠하는 것―옮긴이) 기법으로 표현했다. 인상파 화가들의 작품과 완전히 달랐고, 테오가 그때까지 본 적이 없는 것들이었다. 몽티셀리가 물감을 거칠게 다룬 것에 비해 인상파 화가들은 확실히 차분했다. 유감스럽게도 들라레베레트는 테오에게 이 작가에 관해 가르쳐줄 수 있는 것이 없었다. 파리 코뮌 시대의 말기에 자취를 감춘 무수한 무명화가 가운데

한 명이라 생각한다고 말할 뿐이었다. 몽티셀리는 파리 교외에서 살았으며 시내에 나올 때면 이 가게에 들르는 버릇이 있었다. 1871년의 어느 시점에 그의 방문은 중단되었으며 들라레베레트가 알고 있는 사실은 그것뿐이었다.

테오는 자신이 발견한 것들을 빈센트에게 알려주려 했지만, 새로운 미술사조들을 편지로 설명하는 것은 답답한 일이었다. 몇 년 동안 두 형제는 평행선을 걸었으며 아직 완전히 합치되지 못했다. 그러나 테오는 끈기있게 형을 도와주고 형이 필요한 기술을 습득하려고 애쓰는 것을 멀리서 지켜보았다.

브뤼셀에서 혼자 지내던 빈센트에게는 걱정거리가 세 가지 있었다. 첫번째는 기본적인 생존이었다. 도시의 물가는 비쌌으나 부친은 한 달에 60벨기에프랑밖에 보내주지 않았다. 두번째는 새로운 일에서 성공할 수 있을지에 대한 의혹이었다. 세번째는 이와 같은 인생행로를 함께할 사람을 찾을 수 있을까 하는 것이었다. 빈센트는 하숙을 했으나 곧 미디 대로에 있는 카페 2층의 작은 호텔로 이사했다. 방이 좁고 커피와 빵밖에 제공되지 않는데도 한 달에 50프랑이나 내야 했다. 빈센트가 가난과 본능에 이끌려 가게 된 브뤼셀의 변두리는 그때 이미 보헤미안이 몰려 사는 지역으로 변해 있었다.

미술 아카데미 근처에는 그림재료를 파는 가게들이 있었고 화가로 인정을 받으려는 다른 사람들을 만날 가능성도 많았다. 그곳은 급속히 팽창하는 대도시에서 격리된 지역이었다. 도시 반대편의 오래된 연병장에는 건국 50주년을 축하하고 벨기에의 경제적 번영을 찬양하기 위해 웅장한 기념비가 세워지고 있었다. 이 새로운 개선문은 건설 일정이 너무 늦어졌기 때문에 기념일에 맞추기 위해 눈속임으로 임시 완공해야 했지만 전혀 의미가

없는 것은 아니었다. 빈센트는 이 허울 좋은 건물의 배후에 견고한 공업기술이 숨어 있음을 잘 알고 있었다. 이 모든 것은 서유럽을 변형시키고 있는 건설과 발명의 급격한 증가를 너무나 적절히 반영하는 상징이었다.

빈센트는 성격상 그런 것들에 완전히 무관심했다. 바로 길모퉁이에서, 아주 가까운 곳에서 공학의 위대한 성과와 새로운 도시계획의 훌륭한 실례가 모습을 드러냈지만, 그는 그러한 것들과 일체 접촉하지 않고 스스로 격리시켰다. 1880년과 1890년 사이에 유럽은 지방에 뿌리를 내린 문화에서 산업과 도시를 기반으로 하는 문화로 옮겨가고 있었다. 빈센트의 모든 움직임은 하나같이 이 새로운 현실을 피해갔다.

그가 이 도시를 싫어한 데는 이유가 있었다. 집세를 내고 나면 몇 프랑밖에 남지 않아서 따끈한 식사는 말할 나위 없고 그림을 그릴 종이를 사는 것조차 어려웠다. 굶주리는 상태가 길어지자 이미 보리나주에서의 궁핍한 생활로 약해진 건강은 심각한 타격을 받았다. 그러나 그보다 더 나쁜 것은 실패에 대한 불안이었다. 목적을 이룰 수만 있다면 그 어떤 것도 참을 수 있었다. 그러나 누가 알 수 있는가? 빈센트는 여전히 삽화가가 되고 싶다고 말하고 있지만, 이것은 또 다시 실패할 경우 충격을 완화하기 위한 것이었다. 그가 가끔 말했듯이 정말로 삽화가가 되고 싶었다면 신문사의 삽화가 자리를 얻어 기량을 닦아나갈 수 있었다. 그러나 그는 다른 화가와 사귈 수 있기를 간절히 바라면서 화가들이 거주하는 지역에 자주 드나들었다. 그는 자기처럼 가난하고 화가가 되기를 열망하는 젊은이를 한두 명 만났으나, 그들은 완전히 고립된 채 화가가 되기 위해 고생하는 사람이 그만이 아니라는 사실을 알게 해준 것 외에는 그에게 줄 수 있는 것이 거의

없었다.

　빈센트는 호텔 방에 혼자 처박혀서 그림교본으로 부지런히 연습을 계속했다. 그러나 바르그의 책을 표본으로 선택한 것에 내포된 모순은 전혀 인식하지 못했다. 재능은 있지만 이류 화가인 샤를 바르그가 이 교본의 저자로 되어 있으나 그 후반부는 다름 아닌 제롬이 제작한 것이었다. 빈센트도 알고 있는 것처럼, 아돌프 구필은 바르그와 제롬이 함께 작업하도록 한 뒤 그것을 1868년에 출판했다. 바르그가 팔과 귀 등 신체의 각 기관을 별도로 그려 서서히 완전한 토르소로 완성해나가도록 이끄는 부분을 작성했고 제롬은 상당수의 인물화를 제작했다. 이 단순한 판화는 너무나 아름답고 정교했기 때문에, 빈센트처럼 가끔 책장을 찢어내어 판화처럼 액자에 넣어 걸어두는 사람들이 많았다. 이 때문에 오늘날 완전한 형태의 바르그의 교본을 찾아보기가 사실상 불가능하다.

　이 교본에는 신체의 각 부분이 아주 단순화된 윤곽선으로 그려져 있어서 학생이 완벽한 그림을 완성하기 전에 대강의 형태를 스케치하는 데 도움을 준다. 이 방법은 불가피하게 음영이나 색조를 희생시키고 선을 강조하기 때문에 두드러진 형태와 검은 윤곽선이라는 두 요소가 곧 빈센트의 기본적인 작업방식으로 자리잡게 되었다. 이 교본을 제작하는 데 참여한 제롬도 그와 같은 결과를 의도했었다. 이 기법을 습득한 학생은 제롬 자신의 생각에 따라 뚜렷한 윤곽선을 거부하여 부드럽게 하고 빛의 효과를 선호하는 인상주의와 같은 방식을 받아들이지 않게 된다.

　바르그의 교본이 갖고 있는 장점은 따라하기 쉬운 각 단계를 마치면 그림솜씨가 향상된다는 것이다. 이 교본은 빈센트처럼 태어날 때부터의 재주가 모자라는 사람들에게는 아주 필요한 것

이었다. 현재 드물게 남아 있는 빈센트의 초기 습작들은 '천재'라는 단어와 연관된 신화와 아주 조잡한 현실 사이의 모순을 보여준다. 이런 사람은 타고난 재능은 빈약하지만 악착같이 기술을 연마해서 마침내 '천재'라는 단어가 진정한 의미를 지니도록한다. 빈센트가 맨 먼저 자신에게 부과한 과제는 인체의 기본적인 비율을 터득하고 원근법을 어느 정도 익히는 것이었다. 이 점에서 바르그는 어느 시기까지는 훌륭한 스승이 되었다.

거칠고 미숙하고 가망 없는 스케치

빈센트의 중요한 자산은 한결같은 성실함과 어떠한 어려운 일에도 굴복하지 않는 정신력이었다. 그는 타고난 화가는 아니었으며 스스로를 화가로 만들어냈다. 브뤼셀의 지저분한 카페 위층에 있는 아주 작은 호텔 방에서 밤낮으로 거칠고 미숙하고 가망 없는 스케치를 무수히 한 끝에 자신의 눈과 손을 점차 통제할 수 있게되었고, 마침내 눈과 손을 마음대로 다룰 수 있었다. '천재'라는 단어가 틀린 것이라면 '용기'라는 단어로 대체해야 한다. 왜냐하면 그는 결코 쉬운 길을 택하지 않았기 때문이다. 해부학 지식이인물상을 그리는 데 도움이 되리라고 판단한 빈센트는 '앵그르'지다섯 장을 펼쳐 단단히 풀칠해 붙인 뒤 실물 크기의 골격을 그렸다. 그러고는 수의과 대학에 가서 데생에 사용할 동물뼈를 얻을수 없느냐고 부탁하기도 했다.

그러나 그처럼 완전히 격리된 채 작업을 계속하는 것은 견디기 어려웠다. 그에게는 노력의 성과를 꼼꼼히 살펴줄 수 있는 사람, 비평하지만 그를 거부하지 않는 사람이 필요했다. 그가 구필화랑의 슈미트를 찾아간 것도 그 때문이었다. 하지만 이 나이 많

은 사람의 제안을 받아들이지는 않았다. 브뤼셀에서 테오에게 처음 보낸 편지에서 빈센트는 친구가 될 수 있는 다정한 사람을 소개해달라고 했다. 테오는 답장에서 헤이그파 화가로서 네덜란드의 시골에서 살고 있는 빌리암 룰로프스를 추천했다. 그의 작품이 빈센트의 마음에 들 것이라고 테오는 짐작했다.

안타깝게도 룰로프스는 나이가 60대였을 뿐 아니라 예술 면에서도 시대에 아주 뒤떨어져 있었다. 그 역시 슈미트와 마찬가지로 화가는 도제수업을 받아야 한다는 엄격한 고전적 견해를 지니고 있었다. 그러나 외광파(외광회화는 엄밀한 의미에서는 야외에서 직접 보고 그린 풍경화를 말하지만 넓게는 풍경화에 야외의 강렬한 인상을 부여하는 것을 말한다—옮긴이) 화가인 그는 제롬의 영향을 받았다는 말에는 질색했으며 바르그의 교본에서 익힌 흔적만 보여도 불쾌해했다. 그는 빈센트에게 바르그의 교본을 포기하고 자연에서 직접 배우라고 조언했고, 처음에는 시간을 제한해서 그리라고 말했다.

중간 단계로는 석고상을 추천했다. 슈미트와 마찬가지로 그 역시 아카데미에 들어가 정식으로 훈련을 받으라고 강력히 충고했다. 아마도 두 사람의 만남에서 빈센트가 얻은 유일한 수확은 룰로프스가 1년 중 특정한 시기에 드렌테나 프리지아 제도 같은 네덜란드의 외딴 지역으로 가서 자연 속에서 직접 그림을 그린다는 이야기를 들은 것이었다. 이는 이미 대도시에서 살아가는데 지쳐버린 빈센트에게는 흥미로웠다.

부친이 한 달에 100프랑을 보내주기 시작하자 그의 상황은 다소 나아졌으며 마침내 가끔 따뜻한 식사를 할 수 있었다. 빈센트가 시청의 추천장만 있으면 누구나 무료로 입학할 수 있는 아카데미에 입학하지 않은 것은 경제적인 어려움 때문이 아니었다.

자신의 특이한 입장을 예리하게 분석한 결과였다. 미술학교의
데생반에 입학하기에 27세라는 나이는 너무 많았다. 미술을 늦
게 시작했기 때문에, 빈센트는 절박한 심정에 거의 압도되어 있
었다. 놓쳐버린 시간을 만회하지 않으면 안 되었다. 또한 대부분
의 다른 학생처럼 느긋하게 여유를 부릴 처지도 아니었다. 그들
은 오직 화가가 되고 싶다는 것만 생각하며 오랜 기간의 학습을
거친 뒤에서야 자신이 어떤 화가가 될 것인가를 깨닫는다. 그러
나 빈센트는 자신이 어떤 화가가 되고 싶어하는가를 정확히 알
고 있었다.

그는 가난한 사람들의 화가, 가난한 사람들을 위한 화가가 되
려고 했다. 탄광지대의 밀레는 아직 사라지지 않았으며, 바르그
나 다른 사람의 교본을 모사하지 않을 때는 여전히 보리나주의
정경을 그렸다. 탄광에서 오가는 사람들을 짙은 윤곽선으로 그
리거나 밀레를 모방해 농부들을 그렸다. 그렇지만 슈미트와 룰
로프스 같은 유력한 인물들이 똑같은 조언을 해주었으므로 그들
을 무시하기도 어려웠다. 빈센트는 마지못해 아카데미에 입학신
청을 했지만 입학이 허락되었더라도 실제로 학교를 다녔을지 어
떨지는 알 수 없었다.

빈센트가 가까이 지낼 만한 사람을 계속 찾던 테오는 젊은 안
톤 반 라파르트가 제롬의 아틀리에를 떠나 브뤼셀의 아카데미에
입학할 계획이라는 소식을 들었다. 유럽 미술의 메카와 이곳을
이끄는 화가의 아틀리에를 버리고 촌스러운 미술학교로 간다는
것은 분명히 반대방향으로 움직이는 것이어서 테오는 당혹해했
을 것이다. 그러나 그러한 의혹은 제쳐놓고라도 당장 중요한 것
은 라파르트가 빈센트를 만나줄 것인가 하는 문제였다. 테오에
게는 그런 부탁을 하는 것은 다소 무모한 행동으로 여겨졌다. 그

는 반 라파르트의 소심한 성격을 잘 알고 있었기 때문에 그처럼 쉽사리 마음이 상하는 사람과 화산처럼 언제 폭발할지 모르는 빈센트를 만나게 하는 것에 주저했음에 틀림없다.

더욱 나쁜 것은 반 라파르트가 상류층 출신이라는 피할 수 없는 사실이었다. 그의 부친은 리데르, 즉 세습귀족이었으며 네덜란드 하급귀족으로서 시청 공무원이라는 편안한 지위에 있었다. 여러 면에서 젊은 반 라파르트는 고난을 겪지 않아도 되었고 주위의 격려 속에서 화가가 되려는 소망을 키웠다. 부유한 사람들에 대한 빈센트의 근본적인 반감, 그리고 그의 절망적인 재정상태도 두 사람의 만남에 바람직하지 않게 작용했다. 그러나 다른 사람이 없었기 때문에, 테오는 위험을 무릅쓰기로 했다.

두 사람은 오전 9시에 깔끔하고 고상한 생조스탕노데 지구의 트라베르제르 거리에 있는 반 라파르트의 방에서 만났다. 이러한 주변환경은 빈센트를 불쾌하게 했음에 틀림없다. 좀더 어린 반 라파르트의 온몸에서는 소심함이 풍겨났다. 그는 젊어 보였지만 소극적이었다. 머리는 짧게 깎고 턱수염은 바싹 손질했지만 약간 사시인 두 눈은 꿈꾸는 듯하고 멍한 분위기를 자아내었다. 매서운 눈매와 붉은 머리가 강렬한 인상을 풍기는 빈센트를 마주한 그는 대단히 불안해졌을 것이다. 두 사람에게는 애초부터 공통점이 거의 없는 것이 분명했다. 반 라파르트는 미술이란 자신이 태어난 상류사회의 연장이며 만찬클럽이나 회원제 모임 같은 사교의 수단으로 여겼으며, 이 모든 것이 빈센트에게는 혐오스러운 것이었다.

그러나 두 사람은 이 첫 만남을 그럭저럭 잘 넘겼으며 다시 만나기로 약속까지 했다. 빈센트는 테오에게 보낸 편지에서 반 라

파르트가 "모든 것을 진지하게 받아들이는 사람"임을 알게 되었다고 썼다. 그 다음 방문에서 빈센트는 그의 그림을 살펴보고 깊은 감명을 받았다. 아카데미의 딱딱한 스타일이긴 했으나 완성도가 매우 높았다. 그것이야말로 빈센트에게 필요한 것이었다. 반 라파르트는 교사의 역할을 하기에 바람직하지 않을 정도로 빈센트와 수준 차이가 많이 나지는 않았고 그보다 조금 앞서 있었으며, 그러나 실력을 향상시켜주기에는 충분한 그런 사람이었다.

그해 겨울, 그들은 가끔 만났다. 반 라파르트가 아카데미에서 수업을 받기 시작했기 때문이었다. 빈센트가 마침내 굴복해서 아카데미에 입학했고, 반 라파르트와 함께 다녔는지는 알려져 있지 않다. 빈센트가 다시 알 수 없는 침묵으로 빠져들었기 때문이다. 테오 역시 자기 일로 정신이 없었고 애인과도 갈수록 어려움을 겪고 있었던 탓에 편지를 쓰기가 어려웠다. 그러나 빈센트가 또다시 우울증이 발작할 가능성은 언제나 있었다. 음산하고 춥고 습기 찬 날씨가 이어졌고, 그는 단식이나 다름없이 식사를 거르고 있었다.

테오가 구필 화랑과 결별한 사람과 타협하기를 싫어하기 때문에 빈센트 자신을 일부러 무시하고 있다고 비난하는 편지를 쓴 것도 빈센트의 편집증이 갑자기 발작했기 때문이었다. 그러나 이성을 되찾자마자 빈센트는 그림이 잘 그려지지 않아 그랬다고 변명하는 사과 편지를 서둘러 보냈다. 유일하게 희망적인 일은 마침내 실제 모델을 그릴 수 있게 된 것이었다. 그는 이웃 사람들, 늙은 짐꾼, 어린 소년, 노동자를 설득해서 모델로 앉혔다.

1881년 초에 두 형제에게는 충격적인 나쁜 일이 일어났다. 테오도뤼스 목사의 건강이 악화되었다는 소식이 전해진 것이었다. 부친은 곧 회복되었지만 이미 예전과 같지 않은 것이 분명했고

그의 건강에 대한 두 형제의 믿음도 무너졌다. 빈센트는 부친을 안심시키기 위해 새로운 생활이 순조롭다는 내용의 편지를 집으로 보냈다. 그림실력이 향상되었으며 한 화가에게서 겨우 동물의 두개골을 빌렸는데 나중에 그가 자신이 그린 그림을 칭찬했다고 썼다. 그 두개골은 아마 브뤼셀에 살고 있던 네덜란드 화가 아드리앵 장 마디올(Adrien-Jeun Madiol)의 것이며, 빈센트는 그에게도 조언을 구했으리라 짐작된다.

반 라파르트는 여전히 아카데미 수업에 골몰했으므로 빈센트는 다시 교사를 찾아다녔고 그 어느 시점에 마디올을 만났을 것이다. 2월에 부모에게 쓴 편지에서 빈센트는 가끔 가르침을 받고 있다고 썼다. 35세의 마디올은 확실히 도움을 주기에 알맞은 나이였다. 하지만 「차 마시는 시간」 「늙은 숙부」라든가 좀더 평판이 좋았던 「카드 놀이」 같이 17세기 네덜란드의 정겨운 실내풍경을 그린 그의 작품은 빈센트에게는 아무런 호소력이 없었다. 그러나 빈센트는 그의 풍부한 기술에는 주목했고 빈센트에게 무엇보다 요긴한 것은 바로 그것이었다.

검은 옷을 입은 여인

빈센트가 만난 화가들 가운데 파리에서 일고 있는 변화의 폭풍에서 가장 살아남기 힘든 사람이 마디올이었다. 그가 12년 뒤에 파리에서 일어난 사건들에 압도되기 전 갑자기 사망한 것은 그에게는 행운이었을 것이다. 그러나 그 무렵 마디올은 풍만한 머리칼을 완전히 뒤로 밀어넘기고 구레나룻도 멋지게 말아올린 당당한 풍채를 과시했다. 이에 자극을 받아 빈센트는 보리나주에서부터 그래왔던 초라한 행색을 버리고 외모를 가꾸기로 작

정했다. 이유야 어쨌든 그는 헌옷을 몇 벌 사입었으며, 이것은 이제 빈센트와 자주 만나고 있던 반 라파르트에게도 위안이 되었다.

봄이 되고 아카데미의 겨울학기가 끝나가자, 두 사람은 함께 그림을 그리기 시작했다. 빈센트의 하숙은 조명도 나쁘고 주인 부부가 빈센트의 습관을 좋지 않게 생각하고 있었기 때문에 아틀리에로는 적절하지 않았다. 주인 부부는 빈센트가 여느 때처럼 판화들을 벽에 거는 것조차 못하게 했다. 그러자 반 라파르트는 옛 집에서 멀지 않은 에글리제 거리의 새 아파트에 와서 함께 작업하자고 제의했다. 그들은 기묘한 한 쌍을 이루었다. 반 라파르트는 신중하고 정확했으며 참을성 있게 작품을 완성해나갔다. 반면에 신경질적이고 성급한 빈센트는 연필이나 초크로 흠집을 내고 잘못 그린 부분을 사납게 지워버렸다. 완성된 그림이 그를 만족시킨 경우는 드물었고 꼬깃꼬깃 구긴 그림을 내던져버리고는 즉시 새로 그리기 시작했다.

단지 연습에 지나지 않는다고 생각했기 때문에 그것은 문제가 되지 않았다. 시간을 쏟아붓고 열심히 연습하면 손과 눈을 단련할 수 있다. 그러나 빈센트는 기술의 완벽함에도 한계가 있다고 확신했으며 그림이 전달해야 하는 감동을 기교가 대체할 수는 없다고 반 라파르트에게 말하곤 했다. 반 라파르트는 그의 말에 귀를 기울였으나 믿지는 않았다. 제롬 같은 스승 밑에서 오랫동안 배운 반 라파르트는 모든 화가가 열망하는 완벽함의 규범이 따로 있다고 믿었다. 한데 빈센트는 자신이 그것을 성취할 때 저절로 깨닫게 되는 만족감을 개인적 규범으로 의존하는 듯했다. 다른 사람이 자기를 틀 속에 집어 넣으려고 하는 것을 두려워하는 것은 바로 그 때문이었다. 그는 자기가 알 필요가 있다고 느

끼는 것이라면 반 라파르트가 세밀한 부분을 열심히 그리는 것도 지켜볼 준비가 되어 있었다. 그러나 그 선을 넘어 더 나아가려고는 하지 않았다.

병을 앓은 후여서 여전히 조심스럽기는 했지만, 테오도뤼스 목사는 아들의 새로운 삶이 어떤 의미를 지니고 있는지 확인하기 위해 직접 브뤼셀로 가기로 결심했다. 편안한 만남이 될 수는 없었다. 빈센트가 보리나주에서 마지막으로 집에 왔을 때 결정적으로 의견이 대립했고, 장남이 스스로 공언한 야망을 이루도록 가족들이 적극 지지했는데도 결국 목사직을 포기하자 그는 실망감을 감추지 못했다. 더욱이 화가가 되려는 것도 받아들일 수 있고 조카와 결혼한 안톤 모베처럼 헤이그파의 화가로서 살아가는 것도 이해할 만한 일이기는 했으나 브뤼셀에서 방종한 생활을 하는 것은 전혀 별개의 문제였다.

이미 여러 차례 보았듯이 목사는 결코 마음이 좁은 사람은 아니었으나, 여윈 얼굴의 빈센트가 잔뜩 흥분한 채 새로운 생활에 관해 마구 쏟아놓는 이야기를 듣고서는 그의 인생이 실패작이라는 느낌을 억제하기가 어려웠을 것이다. 적어도 그의 새 친구인 반 라파르트는 존경할 만했고 모베의 전통을 이어받고 있는 것도 명백했다. 그러나 자신의 아들은 어떤가? 정말로 재능이 있는가? 이 더욱 거칠어진 열정은 또 다시 좌절로 끝날 것인가?

늙은 목사를 무엇보다 침울하게 만든 것은 빈센트가 계속 가족의 도움을 받을 게 아니라 가족을 부양할 수 있는 수입을 올려야 할 나이인데도 독립할 전망이 전혀 없다는 사실이었다. 그는 언젠가는 삽화가로 일할 것이라고 말했지만 작품을 팔 계획은 막연했다. 그나마 테오도뤼스 목사가 직접 스케치를 보았을 때는 그 희망도 수그러들고 말았다. 누군가 그 작품을 구입하기 전

에 개선되어야 할 점들이 너무나 많았다. 집으로 돌아가기 전에 그는 테오가 아무도 모르게 매달 40프랑을 더 부쳐주고 있다고 빈센트에게 털어놓았다. 이 말을 듣고 빈센트는 최근에 감정을 폭발시킨 것을 더욱 후회하게 되었으며 자신이 다른 사람에게 얼마나 의존해왔던가를 절실히 깨닫게 되었다.

네덜란드로 돌아가는 기차를 탔을 때, 이 늙은 목사는 자신이 본 것에 대해 서로 모순되는 감정들을 느꼈을 것이다. 빈센트의 결심은 분명히 확고했지만 예전에도 그랬었다. 빈센트가 무언가 가치 있는 일을 성취할 가능성은 희박했다. 이것 또한 분명했고 울적한 일이었다. 결론은 없었다. 다만 그들이 빈센트를 계속 도와주어야 한다는 사실만은 확실했다. 건강이 좋지 않은 늙은 목사에게 그것은 불행한 상황이었다.

빈센트에게 유일하고 진정한 현실은 눈앞에 있는 화폭에서 진행되는 것뿐이었으며 그 밖의 모든 것은 단지 짜증나는 것에 지나지 않았다. 한동안 생활은 괜찮았다. 그럭저럭 식사하고 필요한 물건들을 살 돈이 넉넉했다. 반 라파르트의 방을 아틀리에로 사용하고 있었지만 언제까지 계속될지는 알 수 없는 일이었다. 두 사람 모두 대도시의 생활을 좋아하지 않았다. 반 라파르트의 경우 그의 예술적 관심이 전원에 있었기 때문에 더욱 그러했다. 날씨가 좋아졌기 때문에 그는 시골로 떠나고 싶어했다.

이에 비하면 빈센트의 감정은 매우 복잡했다. 그 역시 시골 사람들을 그림의 주제로 삼았지만, 그와 동시에 브뤼셀 변두리의 공업지대에서 악착같이 일하는 노동자들 중에서도 최하층 사람들을 작품 속에 반영하고 싶어했다. 그는 직공, 짐꾼, 여자 재봉사, 어린이 노동자들과 매일 마주쳤으며, 그들은 모두 허리를 구부린 채 말없이 적막한 벽돌공장, 기관차 차고, 제분소와 집 사

이를 왕래했다. 벨기에는 이들이 이뤄놓은 경제적 번영을 누리고 있는 것이었다. 그렇지만 빈센트는 오직 들판에서 고생하는 농민이나 지하에서 작업하는 광부들을 작품의 적절한 주제라고 생각했다.

도시는 그가 자신의 계획을 실행할 수 있는 기술을 익히게 한 곳이지만 고통을 겪게 하는 곳이기도 했다. 도시는 그를 쇠약하게 했고 상처를 입혔다. 그와 반 라파르트는 되도록이면 교외로 탈출해 주택가 변두리와 공장 너머에 펼쳐져 있는 들판에서 작업했다. 채석장 가까이 갔을 때 두 사람은 인부들이 땅을 파고 한 여인이 민들레 잎을 따고 농부가 씨 뿌리는 것을 보았다. 이 광경은 빈센트에게는 너무나 가슴 벅찬 것이었다. 그는 이런 광경을 자신이 그려낼 수 있을까 비참한 심정으로 자문했다.

반 라파르트는 아카데미 수업이 5월에 끝나면 도시에서 떠날 계획이라고 빈센트에게 말했다. 빈센트 역시 완전한 휴식시간을 얻어 룰로프스 같은 화가들이 여름 동안 방문하는 자연이 훼손되지 않고 그대로인 곳으로 가고 싶어했다. 그러나 그곳으로 갈 돈을 어떻게 마련할 수 있는가? 그러고 있을 때 테오가 부활절에 집에 갈 계획이라는 소식을 들었고 문제는 저절로 풀렸다.

방황하는 장남이 조용한 시골의 사제관에 도착했을 때 집안사람들의 반응은 당연히 복잡했다. '새옷'을 입은 그의 모습은 예상한 것보다 흉하지는 않았다. 그러나 어쩔 작정인지를 알 수가 없었다. 빈센트를 제외하면 반 고흐 일가는 꽤 행복했다. 안나는 그 전해에 목사 부부의 첫 손녀인 사라를 낳았다. 엘리자베트는 어학공부에 어려움을 겪고 있었지만 모범적인 테오는 항상 모든 것이 잘 되어간다고 가족들을 안심시켰다. 테오가 마크 마옹 대통령을 만났다는 말을 듣고 모친은 감격했다.

그러나 빈센트는 모든 면에서 기대에 어긋났다. 그를 진심으로 환영하기란 어려웠으며 테오가 파리로 돌아가버리자 빈센트에게 관심을 보이는 사람은 아무도 없게 되었다. 그가 목사관에 머무는 것도 거북했고 반 고흐 일가를 도덕의 표본으로 삼고 있는 이웃의 단순한 농부들에게 그의 기행에 대해 변명하는 것도 쉽지 않았다. 게다가 그가 가족에게 보여준 그림들도 교본에서 조잡하게 베낀 것밖에 없어서 '진정한' 화가라고 생각되지 않았다. 빈센트 자신도 그러한 그림에서 더 이상 얻을 것이 없다는 사실을 서서히 인식하고 있었다. 바르그나 다른 사람의 교본에서 해부학과 원근법에 관해 매우 많이 배웠지만 그것들은 다소 과장된 효과밖에 거두지 못했다. 모두가 바람직하다고 생각하고 있는 것처럼 자연에서 직접 배울 수 있게 되었으므로 그것은 변할 것이라고 그는 기대했다.

이러한 이야기는 부모의 불안을 가중시키기만 했다. 브뤼셀로 돌아갈 것이라고 말했지만, 결국 그가 틀에 박힌 일과를 보내며 눌러앉아버린 것은 곧 분명해졌다. 그는 밀레의 「씨 뿌리는 사람」을 모사하기 시작했다. 펜을 솜씨 있게 놀려 심지어 에칭용 조각침으로 긁은 자국까지 재현할 정도로 모사는 완벽했다. 이것은 그가 거장에 대한 경의를 표하는 방식이었다. 그는 야외에서 그림을 그릴 수 있을 만큼 날씨가 좋을 때는 언제나 들판이나 골목으로 나가서 황야의 작은 집, 교회 뜰의 나무들, 가까운 소나무 숲의 나무꾼들을 그렸다.

그러나 빈센트가 무엇을 그리든 거기에는 밀레가 그린 농민들의 신성한 분위기가 배어 있었다. 빈센트의 전원 풍경에는 부친이 봉직하는 교회의 첨탑이 멀리 보이고 일꾼들은 불굴의 위엄을 지니고 있었다. 그러나 인물묘사에는 여전히 어려움을 겪고

있었다. 바르그는 분리된 인체를 그리는 방법을 가르쳐주었다. 그러나 이 방식은 입체감을 주고 명암과 볼륨으로 인물을 강조할 수 없었으며, 이러한 결점 때문에 인물을 구도 속에 '정착'시키기 어렵게 만들었다. 인체 자체를 습작하는 것이라면 몰라도 자연이나 실내에 인물을 배치하는 기법으로는 어색했다.

빈센트는 문 앞에 서서 체질하는 농부를 그렸으나 딱딱하고 모호했다. 그는 어디가 잘못되었는지 알았으며 진짜 사람을 그려 이 결점을 고치려고 했다. 그는 빌레미나를 어머니의 재봉틀 곁에 앉히고 포즈를 취하게 했는데 재봉틀이 아니라 물레였으면 더 좋았을 것이라고 생각했다. 그는 원근법을 익히기 위해 마을로 가서 대장간의 풀무 곁에 있는 공구나 목수의 작업장을 그렸다. 그러나 '진짜' 사람을 그리는 것은 어려웠다. 쉬테마케르라는 농부가 피로에 지친 듯 머리를 두 손에 파묻은 채 난로 앞에 앉아 있는 그림이 있다. 늙고 지칠 대로 지친 한 인간을 감동적으로 그려낸 습작이지만 기법이 조잡하고 만화 같다.

사실 이 그림은 『그래픽』에 실린 삽화의 한 인물에서 영감을 얻은 것이었다. 삽화에는 지친 한 소녀가 비슷한 포즈를 하고 있다. 그 출전을 시인이라도 하듯이 빈센트는 자신의 서명 위에 영어로 'WORN OUT'(지쳐버린)이라 흘려 썼다. 이 시기는 극복해야 할 좌절의 시점이었다. 그는 열정적인 감수성을 지니고 있었으며 그려야 할 주제도 발견했지만 아직 그것을 표현해낼 기술이 없었기 때문이다.

그가 에텐으로 돌아간 지 한 달 뒤에 반 라파르트가 찾아와 12일 간 머물렀다. 행복한 시간이었다. 두 친구는 함께 스케치 여행을 떠났다. 반 라파르트는 목사관을 그린 스케치를 빌레미나에게 주었다. 두 사람은 인근의 습지대를 그렸다. 반 라파르트는

거리와 물의 효과를 제대로 살리기 위해 오직 몇 개의 선만을 알맞은 위치에 사용하는 등 더욱 완성된 기술을 구사했고, 빈센트는 타고난 자연주의자답게 갈대와 수련을 정밀히 그렸지만 보다 거칠었다. 두 사람은 프린센하헤로 가서 센트 백부를 만나려고 했다. 아마도 빈센트는 명문 출신의 친구가 백부와의 화해에 영향을 미쳐주기를 바란 듯하다. 그러나 이 노인의 기분이 좋지 않아 두 사람을 만날 수 없었거나 아니면 두 사람에게 그렇게 전해졌다.

빈센트에게는 인물 그림을 향상시킬 방법에 대한 조언이 절실하게 필요했지만, 반 라파르트는 도와줄 수가 없었다. 두 사람이 친구이고 외로운 시절을 함께 보낼 사람이 있다는 것은 좋은 일이었으나 반 라파르트는 빈센트보다 경험이 조금 더 많았을 뿐이었다. 그가 떠나자 빈센트는 헤이그에 있는 사촌 모베가 최선의 희망이라고 판단했다. 새로 친척이 된 그는 조언해달라는 빈센트의 요청을 거절할 수가 없었다. 빈센트는 즉시 헤이그로 떠났고 모두가 그를 격려해주었다. 테르스테흐는 그를 기쁘게 맞이했고 모베는 빈센트의 스케치들을 꼼꼼히 살펴보고는 자신이 발견한 문제점들을 거리낌없이 지적해주었다.

모베가 보기에 빈센트는 자신에게 맞지 않는 매체를 사용하고 있었으며 그 때문에 그의 기교가 방해를 받고 있었다. 펜과 잉크를 버리고 붓, 크레용, 초크를 사용하면 인물을 훨씬 손쉽게 형상화할 수 있을 것이었다. 모베는 빈센트에게 즉시 유화를 시작하라고 했고 빈센트는 초조해졌다. 그는 아직도 자신을 삽화가로 여기고 있었으므로 복잡한 색채들과 씨름할 것을 생각만 해도 두려웠다. 하지만 그는 모베가 해준 말에 크게 격려되었으며 책을 보고 그리는 막다른 상태에서 벗어날 수 있다고 느꼈다.

필리프 드 상페뉴의 작품으로 추정되는 『상복을 입은 여인』(왼쪽)과
케 보스 스트리케르와 그녀의 아들.

그해 10월, 빈센트는 에텐에서 부친이 고용한 젊은 정원사 피
트 카우프만을 그렸다. 그 차이는 놀라웠다. 작은 낫을 들고 무
릎을 꿇고 있는 그의 포즈는 밀레의 영향을 받은 듯하지만, 검은
초크와 수채화 물감으로 처리한 전체적인 효과는 뜻밖에도 훌륭
했으며 인물도 배경과 잘 융화되어 있었다. 그때까지 고생하며
습작한 것이 마침내 성과를 거두고 있는 것 같고 그가 마음을 다
잡기만 하면 무엇이든 이루어낼 수 있을 것 같았다. 그러나 그것
은 주위의 간섭이 없을 때의 이야기였다.

그가 목사관에 틀어박혀 격리된 채 혼자서 그림에 전념했다면
모든 것이 잘 되었을 것이다. 그러나 여름이 되었을 때, 그의 부
모는 최근에 과부가 된 케 보스와 그의 아들 요한네스가 방문할
것이라고 빈센트에게 알려주었다. 이 소식이 빈센트에게 어떤 의
미를 가지는지를 그가 조금이라도 드러내었더라면 그의 부모는

무언가를 감지하고 그 초청을 취소했을 것이다. 그들 모자가 그해 8월에 도착한 것은 곧 밀어닥칠 재앙의 전조였다.

그녀의 상복은 매우 진한 검정색이었으며 그녀의 표정은 더욱 딱딱하고 몹시 슬펐다. 빈센트는 그에 압도되었다. 보리나주에서는 검은 옷을 입고 있는 여인의 이미지를 잊고 지낼 수 있었다. 그러나 이제 이곳에 그녀가 있다. 아들을 곁에 데리고. 그녀는 머리를 완전히 뒤로 넘겨 묶었고 검은 비단 옷이 스치는 소리를 내며 걸었다. 빈센트는 그녀에게 매혹되었으나 예전처럼 아무 말도 못했다. 그는 그저 아이들을 귀여워하는 아저씨처럼 요한네스를 산책에 데리고 다녔다. 그는 항상 아이들을 좋아했으며 누구나 그가 벳시 테르스테흐에게 선물한 스케치들을 기억하고 있었다.

압생트와 육욕의 시간

그가 케를 오래 주시했다면 그것은 그가 화가이고 아마도 자신의 첫번째 초상화를 그리고 있기 때문이리라고 사람들은 생각했다. 케와 요한네스 모자는 그해 8월을 목사관에서 보냈으며 빈센트가 자신의 감정을 억제할 수 있었다면 아마 더 오래 머물렀을지도 모른다. 그의 감정은 비뚤어진 모습으로 격렬하게 분출되었고, 그녀의 반응은 7년 전 외제니가 그랬던 것처럼 쌀쌀맞았다. "아니오. 안 됩니다. 절대로." 이 말은 그를 항상 따라다니며 괴롭혔다. 그는 테오에게 보낸 편지에서도 이 말을 몇 번이고 되풀이했다. 이 말이 어떻게 해서 본래 의미했던 것과 달라졌는지, 그리고 그가 얼마나 그녀의 마음에 들고 싶어했는지를 보여주기 위해 쓴 편지들이었다. 런던에서 있었던 실연 사건의 완벽한 재

판이었지만, 그는 그때의 경험에서 아무것도 배우지 못한 것이 분명했다.

예전과 다른 것은 그의 거친 반응이었다. 그는 이번에는 실패를 순순히 받아들이지 않았고 고통을 감추기 위해 말없이 침울한 기분에 깊이 빠지지도 않았다. 이번에는 자신의 사랑을 모든 사람이 알게 했으며 자신의 의지를 밀어붙였다. 케는 즉시 떠났으며, 빈센트는 테오에게 그녀를 뒤따라 암스테르담으로 갈 수 있도록 돈을 보내달라고 간청했다. 가족들은 깜짝 놀랐지만 센트 백부만은 기묘한 반응을 보였다. 그는 조카의 결의가 칭찬할 만한 것은 아니지만 적어도 무엇인가를 해보려는 기백이 있다는 증거라고 생각했다.

테오는 두 달 동안 참았다. 빈센트는 케의 부친인 스트리케르 목사에게 편지를 썼지만 그 역시 몹시 화를 냈다. 빈센트는 그림을 계속 그렸지만, 그의 작품이 '그녀의' 정겨운 마음씨에 의해 감싸질 때만 향상될 수 있다고 생각했다. 반 라파르트가 10월에 다시 왔으나 빈센트가 스케치를 위해 외출을 즐길 상태가 아님을 알고는 하루이틀밖에 머물지 않았다. 빈센트는 반 라파르트에게 브뤼셀로 돌아가지 말고 아카데미의 데생수업도 받지 말라고 조르는 데 대부분의 시간을 보냈다. 그가 가버리자 빈센트는 다시 케와의 사이가 좋아지도록 도와달라는 요청을 테오에게 해댔다. 11월 무렵, 마음이 약해진 테오는 그것이 어떤 드라마를 연출할 것인지 깨닫지도 못한 채 차비를 부쳐주는 데 동의했다.

돈이 도착하자마자 빈센트는 서둘러 암스테르담으로 떠났다. 카이제르스그라흐트에 있는 스트리케르 이모부의 집으로 곧장 갔지만 마지못해 식당으로 안내되었다. 케는 집에 없었으나 빈

센트는 의심을 지우지 못했다. 식탁에는 2인분이 준비되어 있었지만 빈센트가 케를 만나지 못하도록 그녀를 숨긴 사실을 감추기 위해 세번째 사람의 식기를 치운 것이 분명해 보였다. 빈센트는 그녀를 만나고 싶다고 고집을 부렸지만 목사는 그녀가 집에 없다고 말했다. 그러자 빈센트는 서슴없이 오른손을 석유램프의 깔때기 위에 올려놓고는 몹시 뜨거운 열기를 그대로 쏘였다.

내 손이 불꽃에 견딜 수 있는 동안만이라도 그녀를 볼 수 있도록 해주십시오.

이것은 저급 코메디보다 극적 효과가 없었다. 스트리케르 부부는 빈센트의 무모함에 당황했다기보다는 그 행동의 꼴사나움에 화를 냈다. 목사는 조용히 걸어가서 램프의 불을 껐다. 빈센트는 화상을 입었지만 중상은 아니었다. 그리고 부질없는 감상이 누그러들자 빈센트는 그곳을 떠났다.

위태로운 심경인 채 그는 암스테르담에서 헤이그로 가서 안톤 모베를 만났다. 그가 손의 화상을 알아보았으나 빈센트는 적당히 이야기를 꾸며내 그를 납득시킨 뒤, 물감 사용법에 대해 좀더 충고해달라고 부탁했다. 교사 역할에 기분이 좋아진 모베는 정물을 준비해서 팔레트 사용법과 물감을 다루는 요령 등 기초지식을 가르쳐주었다. 그러나 학생의 마음이 다른 곳에 가 있는 것은 눈치채지 못했다. 수업이 끝나면, 빈센트는 즉시 시내로 갔다. 그후의 행동은 아마도 불가피한 일이었을 것이다. 빈센트가 테오를 납득시킬 수 있다고 생각하고 직접 써보낸 글에 그 일이 아주 잘 묘사되어 있다.

……그녀를 찾아내는 데는 오래 걸리지 않았다. 그녀는 젊지도 아름답지도 않았고 두드러진 것도 전혀 없었다. 너도 다소 호기심이 생길 것이다. 그녀는 키가 크고 체격이 튼튼하다. 케처럼 귀부인의 손이 아니고 일을 많이 하는 사람의 손이다. 그렇다고 그녀가 거칠거나 평범하지는 않고 어딘지 여자다운 면도 지니고 있다. 그녀는 샤르댕(Jean-Baptiste-Simon Chardin, 1699~1779, 네덜란드의 정물·풍속화가—옮긴이)이나 프레르(Frere) 또는 얀 스텐(Jan Steen, 1626~79, 네덜란드의 풍속화가—옮긴이)이 그린 인물을 떠올리게 한다. 프랑스 사람들이 '일하는 여인'이라 부르는 그러한 부류의 여자이다.

그녀가 허다한 걱정거리에 시달렸고 고달픈 삶을 이어왔다는 것을 누구나 대뜸 알 수 있다. 그녀는 뛰어나지도 않고 색다르지도 않고 지극히 평범하다……그 여인은 나에게 아주 잘해주었다. 매우 선량하고 매우 친절했다. 그것이 어떤 형태였던가는 나의 동생 테오에게 말하고 싶지 않다. 테오 역시 그러한 경험을 어느 정도 했을 것이기 때문이다. 그러한 경험을 많이 했을수록 그에게는 더 좋다. 우리는 함께 돈을 많이 썼는가? 그렇지 않다. 나에게는 애초에 돈이 많지 않았다. 나는 그녀에게 이렇게 말했다. "우리가 서로에게 어떤 느낌을 갖기 위해 술을 마실 필요는 없어요. 내가 쓸 수 있는 돈은 모두 당신 호주머니에 넣어주는 게 좋아요." 나는 그녀에게 돈을 더 많이 쓸 수 있기를 바랐다. 그녀는 그럴 만한 가치가 있기 때문이다.

그렇다면 빈센트는 결국 돈으로 사람을 샀는가? 그렇지 않다. 그는 그것을 믿을 만큼 소박한 사람은 아니었다. 그러나 그는 그

녀의 육체만이 아니라 그 이상을 샀다고 믿었다.

그리고 우리는 갖가지 이야기를 주고받았다. 그녀의 인생에 관해, 그녀의 걱정거리, 그녀의 불행, 그녀의 건강에 관해 이야기를 나누었다. 그리고 그녀와 대화하는 것은 예를 들어 나의 매우 박식하고 수준 높은 사촌과 대화하는 것보다 더 재미있었다.

이러한 경험을 했지만 에텐으로 돌아왔을 때 그의 기분은 느긋해지지 않았다. 사실 그는 누구하고라도 싸울 기세였고, 그의 부모가 스트리케르의 집에서 그가 한 행동에 대해 전해 듣고 화를 냈을 때는 진정으로 불만을 터트렸다. 그는 그 모든 일이 자신과는 전혀 상관없는 것 같았기 때문에 그것이 중대하다고 믿을 수가 없었다. 점점 더 억제할 수 없게 되고 있는 아들의 행동에 대한 걱정과 불안이 냉정한 분노로 변해가는 상태는 안나보다 테오도뤼스가 더 심했다. 빈센트는 어느 때는 부친에게 욕설을 퍼붓기까지 했다. 현실을 철저히 무시한 이러한 일이 목사인 부친을 비통 속에 몰아넣을 것이라고 그는 생각했다.

그는 부모의 그 같은 반응을 신과 종교 탓으로 돌렸다. 그는 아버지를 영웅처럼 숭배했는데 이제 바로 그 존경하던 가장이 그를 실망시킨 것이었다. 지금 그에게 무엇보다 중요한 것, 그의 새로운 신앙인 미술에 도움을 줄 사람을 어디에서 찾을 수 있는가? 그의 부친이 그토록 용서할 수 없을 정도로 포기해버린 그 역할을 모베가 떠맡았다. 12월 초에 그는 다시 헤이그로 갔으며 모베가 기꺼이 더 오랜 시간 동안 레슨을 해주겠다고 말해주어서 안심을 했다. 더 이상 에텐에 머물 이유가 없었다.

빈센트는 크리스마스를 보내기 위해 집으로 돌아왔지만 그의 행동은 유감스러울 만한 것이었다. 그는 크리스마스날에 교회에 가지 않겠다고 고집했다. 종교에 대한 절망감을 확고하게 표명하고 동정심이 부족한 부친을 응징하고 싶었을지도 모른다. 그러나 소수파인 신교가 압도적으로 우세한 가톨릭과 맞서 단결할 필요가 있다고 느끼는 에텐 같은 좁은 지역사회에서 빈센트의 언동은 지나친 것이었다. 다른 날도 아니고 크리스마스 당일에 그런 행동을 보인다는 것은 특히 그랬다. 빈센트는 분명히 말썽을 일으킬 작정이었고 실제로 말썽이 일어났다. 이제 한계점에 도달한 목사는 아들에게 떠나는 것이 좋겠다고 말했다.

빈센트는 그날, 헤이그로 갔다. 그는 전혀 뉘우치지 않았으며 자신이 옳고 아버지가 완전히 이성을 잃었다고 믿었다. 테오도 이번만은 형의 비위를 맞춰주지 않고 유치하고 무례한 태도라고 신랄하게 나무랐다. 그러나 그러한 비난도 빈센트의 자기 정당화라는 견고한 방비 앞에서 아무런 소용이 없었다. 빈센트에게 종교는 단지 포기된 것만이 아니었으며 조직화된 형태의 종교는 이제 적이었다.

지금까지 빈센트의 삶은 네덜란드 개혁파 교회의 도덕적 틀 안에서 이루어져왔기 때문에 조금이라도 죄로 간주될 수 있는 것은 무엇이든 엄격히 피해왔다. 파리에서 생활하는 테오는 그러한 제약들로부터 더욱 자신을 해방시켰다. 부모와 마주칠 일이 없었으므로 그는 밤의 생활과 사랑의 세계, 압생트와 '육욕의 시간'을 즐기는 세계에 적응해나갔다. 빈센트에게는 균형감각이 없었다. 그때부터 창녀들이 그에게는 가장 친한 여자친구가 되었으며 사귀는 여자가 창녀뿐일 때도 자주 있었다.

처음에 모베는 빈센트의 이 새로운 면을 전혀 눈치채지 못한

채 친척의 한 사람으로서 그를 제자로 기쁘게 맞아들였다. 그의 도움은 매우 실질적이었다. 그는 빈센트에게 돈을 빌려주어 일자리를 찾을 수 있도록 했다. 액수는 얼마 안 되었지만 그것은 친절한 행동이었고 빈센트는 시내에서 꽤 떨어진 곳에 방을 구할 수 있었다. 헤이그의 주택지가 주변의 모래언덕이나 숲까지 확대되고 있었기 때문에 빈센트는 스헨베호 근처에서 반쯤 완성된 집을 찾아낼 수 있었다. 이곳은 팽창하는 교외 주택지 중에서도 아주 변두리에 속하는 특징 없는 지역이었다.

방에는 아틀리에로 불릴 만한 공간이 있었고 빈센트는 오래 걷는 것을 조금도 싫어하지 않았다. 그는 도시도 아니고 시골도 아닌 이 기묘한 중간지대를 그림으로 기록했다. 가스탱크, 공장의 부속 건물들, 여기저기 남아 있는 농가의 지붕들이 늘어서 있었다. 이 그림들은 유럽의 여러 도회지에서 공업화와 도시발전이 이루어져 보기흉한 교외 주택단지가 형성됨으로써 도시와 전원지대가 마침내 완전히 구분되는 역사적 순간을 다룬 진귀한 기록이다.

이들 그림에서 떠도는 사람들은 말로 표현할 수 없는 슬픈 표정을 짓고 있으며 항상 작고 비인간적으로 묘사되어 있다. 황무지 위를 불길하게 선회하는 새는 해조가 아니라 독수리 같다. 그의 기술은 주제를 성공적으로 소화할 정도로 만족스럽게 향상되었다. 그는 극적 효과를 위해 원근법을 사용했고, 지평선에 개성이 없는 건물들이 밀집해 있는데도 사람들은 보이지 않는 황무지의 느낌을 내기 위해 화면의 상당 부분을 빈 공간으로 남겨두었다.

그만큼 자신이 생기게 된 것은 모베 덕택이라고 빈센트는 항상 인정했다. 모베가 빈센트를 칭찬했기 때문에 스승과 제자의

관계가 적어도 2년이나 3년은 지속되었을 것이라고 생각할지도 모른다. 그러나 두 사람이 함께 그림을 제작한 기간이 몇 달밖에 안 되었다. 게다가 빈센트가 모베에게서 배운 것이 무엇인가도 정확히 알기 어렵다. 주제나 정감에 관해서는 이스라엘스의 영향을 더 많이 받았다. 빈센트의 그림에서 이스라엘스가 그린 농민은 그대로 모델로 이용되었다. 모베가 빈센트에게 준 것은 색을 과감하게 사용하는 용기였다. 아직도 삽화가로서 단색의 소묘기술을 습득하면 더 이상 바랄 것이 없다고 생각하는 빈센트에게 모베는 유화에 몰두하라고 촉구했다. 에텐을 떠나기 직전에 모베는 빈센트에게 유화도구 일습을 보내주었고, 헤이그에 도착한 뒤에는 수채화 그리는 기법을 가르쳐주었다.

어제 모베로부터 손과 얼굴을 그리는 방법을 배웠고 색을 투명하게 유지하는 것도 익혔다. 그는 모든 것을 아주 철저히 알고 있었다. 무엇이든 가르쳐줄 때는 자신이 직접 해보고 쓸데없는 말은 일절 하지 않았다. 나도 주의깊게 들으려고 노력하고 있으며 그대로 실행해보고 있다. 어제는 다시 모베에게 생활비를 벌어야 할 필요가 있다고 이야기했다. 그러나 돈을 구걸하지는 않았다. 그는 돈보다 훨씬 더 좋은 것을 나에게 주고 있다. 게다가 그는 이미 가구 등으로 도움을 주었으며 그것으로도 충분하다.

물론 돈은 언제나 무엇보다 중요한 것이었다. 예전의 상사였던 테르스테흐가 작품을 몇 점 사주겠다고 말하고 처음으로 격려까지 해주었기 때문에 빈센트는 크게 희망을 품게 되었다. 빈센트가 처음 헤이그에 살았을 때 알던 테르스테흐는 야망이 큰

젊은이였으나 이제는 가정적인 착실한 사람이 되었으며 머리숱이 줄어드는 것에 따라 진보적인 태도도 움츠러들기 시작했다. 빈센트는 이러한 사실을 깨닫지 못했다. 그 가족이 전과 다름없다고 생각한 빈센트는 아이들—벳시와 그녀의 동생 요한—을 데리고 모래언덕을 산책하며 자신의 새로운 수채화가 자신이 일했던 플라츠의 화랑에 진열되는 날을 꿈꾸었다.

슬픔

빈센트가 헤이그 생활의 전반적인 분위기를 그처럼 완전히 잊어버렸다는 것은 기묘한 일이다. 모베가 그를 풀크리 스튜디오의 회원으로 추천한 뒤에도 빈센트는 이 도시의 화가들이 어느 정도는 교양이 있고 존경받는 인물이라는 사실을 정확히 이해하지 못했다. 그리고 뒤늦게나마 그들과 다름 아닌 도덕적인 문제에서 충돌이 생길 수밖에 없다는 것을 깨우쳤음이 분명하다. 창녀를 처음 만난 그날부터 빈센트의 생활은 완전히 변했다. 새해를 맞이한 지 얼마 안 되어 그는 여러 여인을 만났으며 그 중 한 명과 친밀한 관계를 유지했다.

그녀의 이름은 크리스티네 클라시나 마리아 호르니크였지만, 빈센트는 그녀를 시엔이라 불렀다. 빈센트보다 세 살 많았지만 훨씬 더 늙어 보였다. 결혼은 하지 않았으나 다섯 살 난 딸 마리아 빌레미나가 있었다. 그 전에 아이가 둘 있었으나 모두 죽었고 빈센트와 사귀게 되었을 때 다시 임신 중이었다. 그 밖에 다른 매력이 있었는지는 모르지만 빈센트의 마음을 사로잡은 것은 그녀의 비참한 상황과 고통에 길든 외모였음에 틀림없다. 그녀에 대한 그의 감정은 좀처럼 사라지지 않는 케에 대한 기억과 뒤섞

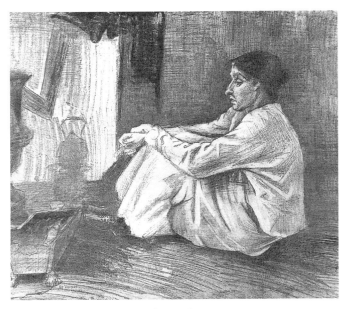

빈센트 반 고흐, 「담배를 피우고 있는 시엔」, 1882년.

여 있었다. 케가 입었던 것과 같은 검은색 실크 드레스를 입고 있으며 심지어 그 드레스에 주름장식과 술이 달린 것까지 똑같은 모습의 시엔을 그린 그림이 그 증거이다.

　그 전해 11월에 처음 만난 그 창녀가 시엔이었을까? 빈센트가 처음으로 성관계를 가진 여인을 사랑하게 된 것은 이상하지 않다. 일부 사람들이 주장하는 것처럼 임신 중인 아이는 빈센트의 아이였을까? '천재'의 후손을 찾아내려는 사람들에게는 유감스러운 일이지만 날짜가 일치하지 않는다. 어쨌든 빈센트는 그 아이가 자기 아이라고 인정한 적이 없으며, 만일 그의 아이였다면 그의 성격으로 미루어보아 죽을 때까지 그 거짓말을 숨기지는 못했을 것이다. 시엔을 만난 것이 언제이든 그녀는 이미 임신 중이었으며 아이의 아버지가 누구인지는 알려지지 않았다.

이것은 빈센트에게는 아무런 문제가 되지 않았다. 억눌리고 학대받는 사람들에 대한 그의 감정은 이제 이 연약한 여인에게 남김없이 쏟아부어졌다. 그녀의 출생 배경은 그처럼 동정을 받을 만한 것은 아니었다. 시엔은 절망적인 결손 가정에서 비참하게 자라기는커녕 아이들이 열한 명이나 더 있었는데도 별 탈 없이 자라났다. 그녀의 어머니는 그 무렵 최근에야 남편을 잃었고, 시엔이 창녀 생활을 시작한 데도 스스로 맞닥뜨려 일할 능력이 없는 것 이외의 다른 긴급한 이유가 있었던 것 같지는 않다. 그녀는 원래 게을렀으며, 창녀가 되는 것은 그녀 자신의 문제를 해결하는 가장 손쉬운 방법이었다.

그렇지만 빈센트와 만났을 무렵에는 또 한 아이가 태어나 자신의 처지가 더 고약해질 것이라고 걱정한 것은 확실했다. 그런 중에서도 그녀는 여동생 가운데 한 명을 데리고 와서 돌봐주기도 했다. 게다가 말썽을 자주 일으키는 남동생까지 있었다. 빈센트는 가끔 그녀를 만나러 갔지만 시일이 지남에 따라 점차 그녀의 보호자 역할을 하기 시작했다. 그러나 처음에는 그의 생활의 이러한 측면은 풀크리 스튜디오의 다른 세계와 엄격히 구분되었다.

빈센트는 억지로 고개를 숙이고 다시 한 번 모베에게 도움을 요청했지만, 이 친척은 결코 다루기 쉬운 사람이 아니었다. 빈센트의 그림에서 칭찬할 만한 것을 찾아내기만 하면 열광적으로 찬사를 퍼붓지만 조금이라도 자신의 비위에 맞지 않으면 그의 노여움은 당황할 정도로 격렬해졌다. 그와 같은 극단적인 반응이 빈센트처럼 정서가 불안정한 사람에게 가해질 경우 매우 위험했다. 충분히 예측할 수 있는 일이지만 빈센트의 반응은 사태를 더욱 악화시켰다.

어느 날, 모베가 당시 미술을 공부하는 학생들에게는 기본적인

주제인 손과 발의 석고상을 빈센트에게 주고 데생 연습을 하라고 말했다. 빈센트는 이것을 자신에 대한 모욕으로 받아들였으나 일단 집으로 가지고 간 뒤에 모베가 자신을 얼마나 형편없이 취급했는가에 생각이 미치자 벌컥 화가 치솟았다. 그는 석고상들을 석탄통에 던져 박살냈다. 모베의 대응도 점점 이성을 잃어갔다. 빈센트의 눈에 띄게 그의 기묘한 버릇을 흉내내기 시작했으며, 교묘하고도 잔인한 캐리커처로 그의 외모를 비웃었다.

빈센트는 적어도 시엔과 있을 때는 얼마간 만족했다. 그러나 모베와의 관계가 위기에 이르는 것은 시간문제였다. 그들이 레슨을 시작한 뒤 몇 주 지나지 않은 1월 말, 모베는 심한 신경쇠약에 시달렸다. 빈센트가 모베의 아틀리에를 찾아갔을 때, 그가 너무 바빠서 만날 시간이 없다는 이야기를 들었다. 그해의 파리 살롱에 출품할 대작을 그리고 있기 때문에 방해를 받고 싶지 않다는 것이었다. 모베가 직접 나와서 사정을 설명하지 않은 것에 기분이 상하기는 했지만 빈센트는 처음에는 그 핑계를 받아들였다. 하지만 며칠 뒤, 빈센트는 이것이 자신에게 재능이 없다는 것과 더 이상 가르쳐주기 싫다는 것을 암시하는 태도라고 의심하기 시작했다.

모베의 집에 여러 차례 헛걸음하고 나자 빈센트는 자신의 능력에 대한 의심이 커졌다. 자신감을 회복시키고 싶었던 빈센트는 화상으로 일할 때 자신이 아주 친절하게 대해준 화가 안 바이센브루흐와 연락을 취했다. 그는 빈센트의 집으로 일부러 찾아가서 아틀리에 근처의 관목이 우거진 지역을 그린 그림과 스헤베닝겐 인근의 풍경을 담은 수채화를 살펴보았다. 다행하게도 바이센브루흐는 외향적인 사람으로, 조울증에 시달리는 모베와는 정반대였다. 그는 옷을 잘 차려입는 멋쟁이였다. 그의 쾌활한

성격은 동료 화가들이 자주 사용한 칙칙한 황토색과 진한 갈색을 피한 그의 풍경화에 잘 반영돼 있다.

그는 자기가 솔직하게 터놓고 비평하기 때문에 '무자비한 칼'이라는 별명을 얻고 있다며 농담 비슷하게 말하고는 이 젊은이의 노력, 특히 잉크를 사용한 그림을 아낌없이 칭찬했다. 그리고 빈센트의 작품의 질과는 아무런 상관이 없으므로 모베의 기분이 어떻게 변하든 일절 신경을 쓰지 말라고 충고했다.

이것이야말로 정확히 빈센트에게 필요한 말이었다. 왜냐하면 그는 테르스테흐와도 사이가 좋지 않았기 때문이다. 테르스테흐는 처음에 10길더를 내고 소품 한 점을 사주었지만, 최근에는 빈센트가 가져오는 작품들에 대해 묘하게 달갑지 않은 태도를 보였으며 심지어는 화가가 되려는 꿈을 포기하는 것이 더 낫겠다고 넌지시 비치기도 했다. 아마도 빈센트의 삶의 다른 일면이 이미 플라츠의 우아한 세계에 스며들기 시작했고, 사회적으로 상당한 지위를 누리고 있던 테르스테흐도 빈센트의 그 석연치 않은 행동을 전해듣고 격분했을 것이다.

빈센트는 이러한 태도 변화에 당혹해하기도 하고 화를 내기도 하면서 작품 제작에 힘썼다. 그러면서 모베의 마음이 누그러지기를 기다렸다. 빈센트는 풀크리 스튜디오에서 일주일에 이틀간 밤에 모델을 그릴 수 있었다. 한 노파는 그를 위해 기꺼이 모델이 되어주기도 했다. 빈센트의 처지가 너무 비참해 보였던지 이 노인은 자신이 먹기에도 넉넉하지 못한 음식을 가끔 나누어주었다. 그러나 빈센트에게 최고의 모델은 시엔이었다. 그녀를 그릴 때는 전혀 모르는 사람의 인체를 그저 스케치하는 것 이상으로 자신의 가장 복잡한 감정마저 표현할 수 있었다. 그해 4월에 그는 야외에 앉아 있는 시엔의 나체를 그렸다. 팔짱 낀 팔에

머리를 파묻고 있으며 축 처진 유방은 임신으로 불룩해진 배 위에 걸쳐 있다. 그는 오른쪽 맨 밑의 구석에 영어로 'Sorrow'(슬픔)라고 써넣었다. 그림을 완성시킨 그는 이 작품이 잘 되었다는 것을 알았고, 지금까지 그린 인물화 가운데 최고라는 편지를 테오에게 써 보냈다.

빈센트가 자신의 작품에 잇달아 영어 제목을 붙인 것은 놀랄 일이 아니다. 그가 영국에서 접했던 이미지와 어휘의 불협화음을 소화하려고 노력하면서 영국 생활을 다시 체험하는 데 많은 시간을 보냈기 때문이다. 그는 디킨스와 조지 엘리엇의 소설을 다시 읽었고 런던에서 탄복하며 보던 신문의 판화도 다시 수집하기 시작했다. 『그래픽』지의 합본을 구입하고 『일러스트레이티드 런던 뉴스』의 과월호를 사 모았다. 그는 자기 마음에 드는 삽화를 정성껏 오려서 빳빳한 종이에 깔끔하게 붙였다. 이 컬렉션이 절정을 이룬 것은 헤이그에 2년째 머물던 때였으며, 그는 1870년과 1880년 사이에 『그래픽』을 212권이나 사들였다. 이들은 작품의 본보기로 사용되는 소중한 자료였다.

도시 인근에서 토탄을 캐는 사람들을 다룬 그림은 「옥스퍼드 근처에서 도로를 만드는 대학생들」 「남아프리카의 다이아몬드 채굴」 같은 비슷한 주제의 삽화를 모방하고 있다. 빈센트가 자주 모사한 판화는 S. L. 필데스(Fildes)의 「빈 의자」였다. 1870년에 사망한 디킨스를 추모하기 위해 그린 이 작품은 작가의 서재에 있는 책상 곁의 빈 의자를 고도로 긴장된 이미지로 형상화했다. 일상생활 속의 평범한 가구에 그처럼 풍부한 의미와 정서를 부여할 수 있다는 사실이 빈센트의 마음을 강하게 사로잡았으며, 그는 필데스의 이 작품을 예술이 어떤 모습이어야 하고 무엇을 해야 하는가에 대한 거의 완벽한 표본으로 여기게 되었다.

이들 판화에 강하게 매료된 것을 보면, 빈센트는 삽화가가 되려는 마음가짐으로 되돌아가고 유화의 첫 시도를 포기한 것 같다. 그러나 운 좋게도 모베가 우울증에서 회복되었으며 빈센트에게 아틀리에로 다시 오라고 말했다. 그 동안 허비한 시간을 벌충하기라도 하듯이 그는 빈센트에게 유화에 전념하도록 했으며 유화라는 매체의 복잡성에 대한 빈센트의 불안을 지워주었다. 모베는 예전과 다름없이 기본적인 기법에 충실했고 빈센트도 곧 평소와 같이 즐겁게 캔버스에 몰입했다.

게다가 그보다 더 좋은 소식이 있었다. 이번에는 암스테르담에 거주하는 또 다른 화상인 코르 숙부로부터 헤이그의 풍경화를 12점 그려달라는 부탁을 받았다. 더할 나위 없이 좋은 기회였다. 자신의 작품으로 생활비를 버는 최초의 기회였다. 결연히 일에 착수한 빈센트는 유대인 지구를 스케치하고 빵집 부근의 분주한 거리 풍경을 그렸다. 그는 작품을 신속히 완성하고 암스테르담으로 급송했다. 그러자 6점을 더 그려달라는 주문이 왔다. 마침내 자립하게 될 날도 머지않았다. 그러나 추가 주문에 착수했을 때 다시 모베와의 관계가 뒤틀어지고 말았다.

유화 레슨이 시작되자마자 빈센트는 자신이 지나치게 독단적인 모베로부터 자유로울 수 없음을 알았다. 빈센트가 물감을 손가락으로 다루겠다고 우겨대자 모베는 소름이 끼칠 듯이 혐오스러워했다. 빈센트는 그처럼 질감을 나타내야 하는 것은 캔버스에서 느끼고 캔버스와 밀접하게 작업할 필요가 있다고 생각했던 것 같다. 이것은 모베에게는 유치했다. 두 사람은 다시 말다툼을 시작했고 빈센트가 다시 그를 만나러 가기는 더욱 어려워졌다.

추가로 부탁받은 그림을 완성하려고 애쓰고 있을 때, 반 라파르트가 찾아와서 빈센트의 작품을 보고 열렬히 칭찬해주었다.

조금 찢어진 작품을 수선하라고 돈을 빌려주기까지 했다. 그러나 그것은 상황이 점점 더 나빠져가는 시기의 몇 안 되는 즐거운 일에 지나지 않았다. 빈센트는 헤이그에서 알고 지내는 사람들 사이에 자신에 대한 적개심이 자라고 있는 것을 깨닫게 되었다. 두번째로 그려 보낸 작품에 대해 코르 숙부로부터 만족스럽다는 말도 없고 추가 주문마저 더 이상 없자 빈센트는 실망했다. 자기 주변에서 느끼고 있던 악의에 찬 생각이 코르 숙부에게까지 전염된 것 같아 빈센트는 당혹스러워졌다.

빈센트가 은밀히 따돌림을 받고 아무도 터놓고 이야기하지 못하는 상황에서 모래언덕을 산책하고 있을 때 모베와 마주치지 않았더라면 그와 같은 사태는 지속되었을 것이다. 그 황량한 곳에서 그들이 마주친 것은 두 사람 모두에게 뜻밖이었다. 빈센트는 이 기회를 놓치지 않고 작품을 보러 와서 비평도 좀 해달라고 모베에게 요청했다. 모베는 미친 듯이 화를 냈다. "당신을 만나러 갈 필요도 없고 모든 게 끝났소." 고통스런 침묵이 흐른 뒤에 모베가 불쑥 내뱉었다. "당신은 부도덕한 인간이오." 이 말을 듣고 빈센트는 돌아서서 가버렸다.

빈센트는 상당히 침울해졌고 직접 해명하고 싶었다. 마침내 테오에게 보낸 편지에 시엔에 관한 이야기를 털어놓았다. 어떻게 하면 좋겠는가? 누군가의 도움이 필요한 사람을 어떻게 못 본 체할 수 있는가? 이렇게 그는 따졌다. 편지를 보내놓고 나서 그는 즉시 자신의 우유부단한 태도에 괴로워했다. 거리의 여자와 사귀는 것에 테오가 화를 내지 않을까? 동생이 자신에게 등을 돌리면 어떻게 하나? 그래서 테오가 호의적인 말로 답장을 보냈을 때 그는 이루 헤아릴 수 없을 만큼 안심이 되었다. 그러나 테오는 절대로 결혼할 생각은 갖지 말라고 충고했다. 빈센트의 감상

때문에 그의 판단력이 심각하게 흐려질 수 있다는 것을 테오는 잘 알고 있었다. 또한 형의 성생활에 잔소리를 할 필요는 없지만, 형이 그러한 상황에서 이성적이고 장기적인 판단을 내릴 능력이 없다는 것도 테오는 알고 있었다.

그러나 또 다른 문제가 있다는 것을 테오는 전혀 몰랐다. 빈센트는 성병에 시달리고 있었다. 이것은 당시의 치료 수준으로 보아 결코 사소한 문제가 아니었다. 시엔의 출산이 가까워져 레이덴의 병원으로 떠나야 했을 때 빈센트도 응급치료를 받기 위해 헤이그의 시립병원에 입원하지 않을 수 없게 되었다. 그것은 이중의 고통이었다. 성기에 카테터(도뇨관)를 삽입할 때의 엄청난 괴로움에 이 중대한 순간에 시엔과 떨어져 있어야 한다는 데서 생긴 슬픔이 더해졌다. 치료는 3주일 간 지속되었다.

창녀 시엔

부친이 병문안을 왔지만 그 가혹한 만남이 어떤 모습이었는가에 대한 기록은 남아 있지 않다. 빈센트는 다만 두 사람이 다른 상황에서 만났더라면 더 좋았을 것이라고 썼다. 아마 그때는 임질의 증상이 사라지고 후유증인 요도협착을 치료할 무렵이었을 것이다. 그 치료는 매우 원시적이었다. 카테터의 확장기를 점차 굵은 것으로 바꾸어가며 좁아진 요도를 확장했다. 빈센트는 치료를 차분히 받았지만 가장 참을 수 없는 것은 파이프 담배를 피우지 못하는 것이었다.

퇴원한 빈센트는 시엔의 어머니와 여동생과 함께 레이덴으로 갔다. 병원에 도착한 그들은 바로 전날 밤에 시엔이 난산으로 고통을 많이 겪은 끝에 사내아이를 낳았음을 알게 되었다. 빈센트

는 갓난아이를 보고 감동했다. 겸자분만으로 태어났는데도 아기의 외모는 말끔했다. 모자가 마침내 퇴원하고 자신의 통원치료도 끝났을 때, 빈센트는 두 사람이 살 곳을 마련해주기로 결심했다. 세 사람은 근처의 좀더 큰 집으로 이사했으며 빈센트의 가슴은 그들의 미래에 대한 희망으로 벅찼다. 그의 편지를 통해 살펴보면, 부친이 불만을 나타내고 헤이그의 다른 화가들로부터 고립되었음에도 그는 이 새로운 가정생활에 참으로 행복을 느꼈음이 분명하다.

빈센트는 아기침대에 누워 있거나 어머니의 품에 안긴 빌렘을 그렸다. 그의 작품에는 아이에 대한 사랑이 넘쳐흐르고 있다. 그가 완전히 사랑에 빠졌음은 의심할 여지가 없었다. 그는 시엔을 '어두운 밤을 비추는 별'이라고 불렀다. 시엔을 그린 작품에 '슬픔'이란 단어뿐 아니라 "한 여인이 외롭게 버림받은 이 세상에서 무엇이 이루어질 수 있을까?"라는 미슐레의 말을 인용해 써넣은 것은 분명히 걱정스러운 징조였다.

시엔은 그다지 아름답지 않았다. 빈센트가 그린 초상화에서도 그녀의 표정은 딱딱했다. 그렇지만 두 사람의 생활은 꽤 만족스럽게 자리를 잡아가고 있었다. 문제는 세상이 두 사람의 만족을 공유하지 않으려 한다는 것이었다. 특히 테르스테흐는 이 일을 알게된 뒤부터 이상할 정도로 오랜 동안 악의에 찬 행동을 계속했다. 갓난아이가 있는 이 가정을 처음 본 순간 그는 빈센트가 미쳤다고 격렬하게 비난했다. 코르 숙부에게 이 일을 알려주고 작품 주문을 끊도록 한 사람도 그였는지 모른다. 그는 심지어 형에 대한 지원을 중단하라고 테오를 위협하기도 했다.

테르스테흐의 과잉반응은 이해하기 힘든 것이었다. 그의 생애에서 창녀에 대해 그토록 반감을 일으키게 하는 어떤 일이 있었

빈센트의 아버지 테오도뤼스가
담임목사로 있던
브라반트 뇌넨의 교회.

던 것일까? 한때 진보적인 젊은 화랑 지배인이었던 그는 확실히
가장 잔소리 심한 도덕가로 변해 있었다. 테오도뤼스 목사에게
편지를 보내 이 일을 알린 사람도 그였을까? 그 소식을 누가 알
렸던 그 일은 어떻게 해서라도 빈센트의 삶이 구원받기를 바라
는 테오도뤼스와 안나 부부의 마지막 희망을 산산조각내버렸다.
목사의 반응은 극단적이고 꽤 혼란스러웠다. 그는 아들의 정신
이상을 인정받을 수 있는 방안을 찾기 시작했고 아들을 위해 벨
기에의 헬이라는 마을에 있는 정신병원에 입원할 수 있는지 직
접 알아보려고 했다.

어쨌든 이러한 계획들은 빈센트의 귀에 들어갔고 그는 당연히
격분했다. 테오에게 보낸 편지에는 분노의 아우성이 담겨 있었

고 이 사건으로 그는 결코 아버지를 용서하지 못했다. 다행히 테오도뤼스 목사는 병원 찾는 것을 포기했다. 그는 에인트호벤 근처에 있는 뇌넨의 새 교구로 다시 옮기게 되어 그 준비로 여념이 없었기 때문에 더 이상 장남에게 신경쓸 시간이 없었다.

그의 부모가 이사를 해버리자 이제 빈센트가 직접 이루어내려는 가정이 그의 유일한 가정이 된 것은 묘한 일이었다. 그러나 여기에는 어려움이 적지 않았다. 시엔은 가정적인 여인이 아니었고, 이윽고 빈센트가 집안을 정돈하는 부자연스러운 역할을 떠맡게 되었다.

그는 시엔을 달래 방을 치우고 가사를 돌보도록 했다. 빈센트에게는 분명히 보헤미안의 기질이 있었지만, 그의 마음속에는 평범한 가정생활을 갈구하는 마음도 잠재해 있었다. 이것이 표면에 떠올라 그를 몰아세운 것이었다. 어쨌든 그는 언제나 어린 아이를 사랑했고 빌렘에게는 완전히 푹 빠져버렸다.

 ……이 작은 아이에게는 놀라울 만큼 활력이 넘친다. 그는 벌써 사회의 모든 제도와 관습에 역행하는 것 같다. 내가 알고 있는 어린아이는 모두 빵으로 끓인 죽으로 길러졌다. 그러나 이 아이는 그것을 아주 강경하게 거부하고 있다. 아직 이빨이 나지 않았지만, 그는 빵 한 조각을 결연히 씹고, 먹을 수 있는 것은 무엇이든 삼키고는 크게 웃고, 재롱을 떨고, 온갖 소리를 낸다. 그러나 죽에는 입을 꽉 다문 채 절대로 열지 않는다. 가끔 아틀리에로 데리고 가면 그는 나와 함께 마루의 구석이나 여러 개의 자루 위에 앉기도 한다. 그림을 보고 소리를 지르지만 아틀리에에서는 언제나 조용하다. 벽에 걸려 있는 물건들을 열심히 바라보기 때문이다. 아, 이 아이는 얼마나 붙임성

있는 꼬마인가!

시엔이 나아지고 있다는 확신과 귀여운 빌렘이 있었기에 빈센트는 노력을 계속했다. 시엔의 몸이 여전히 약했기 때문에 빈센트는 그녀를 심하게 대할 수가 없었다. 그는 테오에게 보낸 편지에서 그녀의 신경계통은 아직 예민하며 이것은 그녀가 육체적인 질환보다는 출산 후의 우울증에 시달리고 있음을 가리킨다고 설명했다. 어느 쪽이든 간에 그녀는 아마도 마음을 가라앉힐 수가 없었을 것이다. 일이 되는 대로 내버려두는 것이 그녀의 타고난 성격이었다.

그녀는 맥없이 빈둥빈둥 놀고 지내면서 무슨 일인가가 일어나기를 기다리곤 했다. 잠옷을 입은 시엔이 난로 곁에 쭈그리고 앉아 담배를 피우는 그림은 아무 일도 하지 않는 것에 만족하며 매우 게으르게 살아가는 그녀의 특성을 드러내고 있다. 그녀의 건강상태는 그녀가 전에 했던 최소한의 노동조차 하지 않는 핑계가 될 수 있었다. 이것이, 그리고 병실의 분위기에서 벗어나려는 욕구가 다시 빈센트로 하여금 야외에서 그림을 그리게 했으며 새롭게 발견한 유화에 몰두하도록 했다.

그를 구속하던 모베가 없자 빈센트는 자기 방식을 찾아서 작업을 했다. 습지의 삼림은 튜브에서 직접 짜낸 물감으로 두껍게 그렸다. 아직 들어본 일이 없는 기법이었지만 빈센트는 거기에서 풍부한 가능성을 발견했다. 들판에 누워 있는 소의 그림이 있는데, 주둥이의 흰 윤곽이 너무 둔중해 마치 얕은 돌을새김 같다. 혼자서 작업을 했기 때문에 그는 자신만의 독특한 기법을 형성하기 시작했다. 그는 습작과 완성된 작품을 여전히 구분했다. 인상파와 헤이그파 화가들은 그러한 구분을 무시했다. 그들이

완성한 작품은 야외에서 순간의 경험을 즉시 그린 것이었는데, 빈센트는 아직 이를 받아들일 수 없었다. 그 역시 옥외에서 스케치를 했지만 진정으로 완성된 작품은 단순히 자연을 정직하게 기록하는 것 이상이라고 믿었다. 화가는 창의력과 상상력을 사용해 이 기본적인 소재를 개조해야 비로소 예술품을 완성할 수 있는 것이다.

이 무렵에 그린 삼림 풍경에는 숲 속에 한 여인이 홀로 서 있는 것이 흔하다. 이것은 영국 화가 퍼시 매쿼이드(Percy Macquoid)의 판화 「반영」에서 영감을 얻었다. 이 그림에서는 흰옷을 입은 한 여인이 나무에 기대어 선 채 호수에 반사된 영상을 응시하고 있다. 빈센트의 「숲 속의 흰옷을 입은 소녀」는 자연은 그대로 재현하지 않고 쓸쓸한 장소에 외롭게 서 있는 신비로운 인물로부터 정감 어린 반응을 불러일으키는 매쿼이드의 영향을 곧바로 받은 그림이다. 빈센트는 상징적인 것을 의도한 것은 아니었고 인물에 숨겨진 의미를 부여하지도 않았다. 풍경에 자신의 반응과 감정을 불어넣는 것이 그의 의도였다. 그가 외로움을 느낄 때는 풀은 젖어 있고 소는 얼음처럼 딱딱한 들판을 굶주린 듯이 돌아다닌다. 행복할 때는 하늘에서 태양이 작열하고 꽃들은 불꽃처럼 황홀하게 피어오른다.

빈센트는 완전히 본능에 따라 그림을 제작했으며, 감성에 호소하는 그와 같은 채색방식이 테오가 파리에서 듣기 시작한 새로운 사고방식과 비슷하다는 것은 모르고 있었다. 이와는 대조적으로 그의 독서는 졸라와 그와 비슷한 작가, 공쿠르 형제, 위고 등 프랑스 자연주의 작가들과 사회개혁을 다룬 디킨스 같은 영국 작가들로 에워싸여 있었다. 어느 의미에서 그의 새로운 풍경화는 예술은 이런 것이어야 한다는 그의 이론과 어긋나 있다.

반면에 그의 그림은 일찍부터 품고 있던 사회참여에 대한 신념을 여전히 따르고 있다. 무료급식소에 모인 사람들의 모습을 그린 작품은 『그래픽』에 실린 비슷한 주제의 삽화를 그대로 베낀 것이다. 그는 또한 '프로테스탄트 노인 요양소'에서 동정을 받으며 고아처럼 살고 있는 불쌍한 노인 가운데 한 사람인 아드리아누스 야코부스 조이데를란트를 알게 되었다. 빈센트는 그의 초상화를 많이 그렸으며 그의 소매에 '199'라는 번호를 또렷하게 써넣었다.

시엔과 지낸 그의 생활은 탄광지대에서 가난과 비통 속에 살아가는 사람들에 대한 그의 대응과 여러 면에서 유사했다. 시엔은 타락한 여자였고 빈센트는 그녀를 구하려고 했다. 하지만 그녀가 담배를 피우고 있는 모습을 담은 그림에서 알 수 있듯이 그녀의 자기도취와 무관심은 그녀가 품행이 좋지 못한 다른 여인들과는 다르다는 환상을 계속 갖지 못하게 했음이 확실하다. 두 사람이 흔히 값싼 농담의 대상이 되는 너무나 고전적인 함정에 빠지지만 않았더라면 그들은 불화를 극복할 수 있었을 것이다. 그것은 다름 아니라 그녀의 모친이 동거하게 된 것이 문제였다.

딸의 무책임한 태도의 모델은 어머니였다. 빈센트가 이 늙은 여인을 가련하게 여겨 크리스마스 동안 와서 함께 지내도록 했을 때 그녀는 극빈상태였다. 이 비참한 여인은 고마워하기는커녕 시엔을 나태와 무력감에서 끌어내려고 하는 빈센트의 노력을 방해하기 시작했다. 야릇한 우연의 일치로 테오의 애인이 입원하고 있을 때 그녀의 어머니가 말썽을 일으켰다. 빈센트가 항상 되풀이하는 돈이 없다는 독백 이외에 두 형제가 처음으로 같은 문제에 시달리게 되었다.

이별은 마지막이다

시엔의 모친의 가장 나쁜 점은 모든 사람을 완전히 불신하는 것이었다. 이런 태도는 그녀의 딸에게도 전해진 듯하다. 그 결과 시엔과 빈센트의 관계는 극도로 악화되어 최악의 상황에까지 이르렀으며 그것은 다른 사람들에게도 번졌다. 빈센트는 시엔의 여동생도 그렸는데 매우 인상적이다. 옆으로 포즈를 취한 그녀는 이가 생기지 않도록 머리를 짧게 깎았으며, 빈센트의 작업을 철저히 불신하는 표정을 지으며 곁눈으로 그를 조심스레 훔쳐보고 있다.

안정을 간절히 바라는 빈센트의 생각은 제멋대로 구는 시엔의 태도에 의해 간단히 무너지고 말았다. 테오가 보내주는 돈으로 이제는 여섯 명이 생활해야 했으며, 시엔이 돈을 벌던 이전의 생활방식으로 되돌아가야 한다고 그녀의 동생이 은밀히 속삭이는 소리에 빈센트는 대항하기 어려웠다. 여섯 식구는 먹는 것조차 시원치 않았고 빈센트는 굶주림으로 점점 더 허약해졌다. 어느 날 램프를 수리한 뒤 대금을 지불할 수 없다는 빈센트의 말을 듣고 기분이 상한 상인이 그를 단번에 때려눕힌 적도 있었다. 그의 삶이 이러한 굴욕으로 가득 찰수록 테오에게 보내는 편지는 애걸과 변명의 기도가 되었다.

적어도 테오는 이해했다. 자신의 애인에게도 부담을 느끼고 있는 그로서는 형에게 설교하고 싶어도 그럴 입장이 아니었다. 5월 중순에 반 라파르트가 두번째로 방문했으며 그와 빈센트는 위트레흐트로 갔다. 그것은 승강이를 벌이는 생활에서 벗어나는 휴식의 기회였다. 반 라파르트는 네덜란드 북부의 벽지인 드렌테에서 그림을 그려왔으며, 룰로프스도 이곳에서 여름을 보냈

다. 그처럼 척박하고 사람도 별로 살지 않는 땅이 주는 느낌은 이제는 도시를 밀실공포증과 파괴의 장소로 여기는 빈센트에게는 확실히 매력적이었다. 빈센트가 돌아온 뒤에 시엔의 행동은 더 나빠졌다. 그는 어린아이를 매우 좋아했고 가정을 꾸려나가기를 간절히 바랐다. 그러나 매사가 잘 되어가는 듯한 참에 시엔이 다시 불끈 화를 내고 자기 마음대로 못한다면 물에 빠져 죽겠다고 위협했다.

반 라파르트는 8월에 다시 왔으며 그가 보여준 자유의 느낌은 압도적이었다. 그는 다시 드렌테로 떠날 예정이었다. 빈센트는 함께 가고 싶었지만 망설였다. 그가 떠나는 순간 시엔이 무슨 일을 할 것인가를 너무나 잘 알고 있는데 어떻게 그녀와 아이를 버리고 갈 수 있는가? 하지만 도시 자체가 그를 파괴하고 있으며 시골, 곧 참되고 거칠고 자연 그대로 훼손되지 않은 전원만이 그를 구원할 수 있다고 생각했다.

고맙게도 테오가 와주었다. 테오는 즉시 상황이 얼마나 악화되었는지 알아보았다. 상황을 바꾸려는 테오의 결심이 단호했기 때문에 빈센트는 그의 모진 말도 달게 받아들였다. 테오는 일부러 형에게 옷을 한 벌 가져다주었다. 이 행동은 빈센트를 자극해 그의 보헤미안 같은 생활을 집요하게 비판하는 사람들에 대해 신랄한 말을 퍼붓게 했다. 그러나 테오는 그러한 태도에 대한 불만을 숨기려 하지 않았고 시엔과 헤어져야 한다고 빈센트에게 말했다. 빈센트는 처음에는 이 요구를 완강하게 거부했다. 테오가 파리로 돌아간 뒤에 써 보낸 편지에서 빈센트는 동생의 충고를 따르지 않겠다고 밝혔다. 그러나 이것은 저항의 마지막 흔적일 뿐이었다. 마음속으로는 테오의 말이 옳다고 생각했으며 '그 여자'—이제는 그렇게 불렀다—와의 관계를 정리해야 한다는

것을 알고 있었다.

나는 그 문제를 그녀와 진지하게 이야기했다. 나의 상황과 일 때문에 가지 않으면 안 되며 지금까지 나로서는 감당할 수 없었던 손실을 메우기 위해 앞으로는 씀씀이를 줄이면서 수입을 올리는 생활을 해야 한다고 설명해주었다. 그녀와 계속 같이 있으면 조만간 그녀를 더 이상 도와줄 수 없게 된다는 것, 물가가 너무 비싼 이곳에서 다시 빚에 몰리게 된다는 것, 그렇게 되면 도저히 헤어날 길이 없다는 것을 깨닫게 되었다고 말해주었다. 따라서 그녀와 나는 현명하게 친구로 헤어지지 않으면 안 되며, 그녀도 아이들을 누군가에게 맡기고 일자리를 찾아야 한다는 것을 이야기해주었다.

시엔에게 그러한 충고가 쓸데없다는 것을 빈센트는 깨닫고 있었다. 그의 또 한 가지 계획은 그녀를 아이들을 보살펴줄 사람과 정략결혼을 시키는 것이었다. 그러나 빈센트가 그녀를 이끌어주지 않는 순간부터 안이한 길을 갈 것이라고 그는 짐작했다. 그녀는 일자리를 찾는 시늉을 몇 번 했지만 그때마다 집에 돌아와서는 미안하다는 말만 되풀이했다. 집안의 분위기는 갈수록 답답해졌다. 빈센트는 산책을 아무리 오래 해도 마음이 풀리지 않았다. 급속히 발전하는 도시에서 그리고 "눈에 거슬리는 녹색을 칠한 장난감 같은 별장과 은퇴한 네덜란드인들이 꽃밭이나 정자나 베란다를 꾸미는 따분하고 데데한 취미"에서 벗어나기란 불가능했다.

유일한 해결책은 야생의 북서지방으로 탈출한 반 라파르트, 모베, 룰로프스의 뒤를 따르는 것이었다. 그곳은 네덜란드에서

유일하게 뒤늦은 공업화의 손길이 아직 미치지 않은 곳이었다. 도시화되는 세상에서 탈출하고 싶어하는 화가들에게 드렌테는 유일한 피난처였다.

그녀는 나와 마찬가지로 이번 일에 슬퍼했지만 낙심하지는 않고 여전히 바빴다. 마침 습작을 위해 아마포를 사둔 게 있어서 아이들의 내의를 만들어 입히라고 그녀에게 주었다. 그리고 다른 옷들도 고쳐서 아이들에게 입히라고 주었다. 그래서 그녀는 내 곁을 빈손으로 떠나지는 않게 되었다. 그녀는 지금 바느질로 매우 분주하다.

내가 우리는 친구로서 헤어진다고 말할 때 그 말은 진심이다. 그러나 이별은 마지막이다…….

파리의 테오는 빈센트가 시엔과 헤어진다는 말을 듣고 그림에 대한 형의 열정을 확신했다. 성공을 위해서라면 빈센트는 자기 일을 빗나가게 하는 것은 무엇이든 배제하리라는 사실을 테오는 너무나 잘 알고 있었다. 빈센트의 실력은 급속도로 향상되었다. 유치한 스케치, 균형이 잘못 잡힌 인물은 끊임없는 연습을 통해 정제되어 이미 상당한 수준을 넘어섰다. 유화도 시작했고 그가 자신에게 필요한 기술을 모두 습득했다고 생각하기에 충분했다. 그러나 테오는 침울하고 변덕스러우며 자신이 포기한 계획을 항상 남의 탓으로 돌리는 또 다른 빈센트도 잘 알고 있었다.

빈센트의 결의를 확고히 하기로 굳게 결심한 테오는 단호한 태도로 "아마도 형의 의무감 때문에 행동도 달라질 것"이라고 편지에 썼다. 테오가 옳다는 것을 알고 있었기 때문에 이 말은 빈

센트의 마음속에 아로새겨졌다. 빈센트는 시엔에게 모든 게 끝났으며 자신은 드렌테로 떠난다고 말했다. 테오는 재정담당자로서만이 아니라 양심의 역할도 분명히 했다.

감자 먹는 사람들 1883~85년

램프의 불빛 아래 감자를 먹고 있는 이 사람들은
접시로 가져가는 바로 그 손으로 흙을 팠다.
따라서 이 그림은 육체노동을 이야기하고 있다.
그리고 그들이 자신의 양식을 얼마나
정직하게 얻었는가를 말해주고 있다.

괴상한 여행자

1883년 9월 11일, 빈센트는 기차를 타고 드렌테 남부의 습지대인 호헤벤으로 떠났다. 시엔과 두 아이들이 역까지 와서 그를 전송했다. 그는 시골로 그림을 그리러 갈 때 항상 입었던 '토탄 운반인'의 갈색 옷을 입고 있었다. 그러나 이번에는 그가 돌아오지 않으리라는 사실을 그들은 알고 있었다. 그것은 서글픈 이별이었으며 빈센트의 슬픔은 더욱 짙었다. 그는 빌렘을 객실까지 데리고 들어가서 기차가 떠나기 전까지 무릎 위에 앉혔다. 마침내 기차가 움직이기 시작했을 때 시엔 앞에는 오직 어려운 시기만이 기다리고 있다는 사실에 대해 그는 더 이상 자신을 속일 수가 없었다. 그는 30세였으며 안정된 관계를 이루려던 시도는 실패했고 이제 그 불쾌한 것들을 마음속에서 깊이 되새길 시간이 충분한 긴 여행길에 나선 것이다.

그의 유일한 희망은 드렌테에서의 일을 미리 생각하는 것이었다. 그는 그 지역의 지도를 살펴보았으며 도시는 물론 읍이라고 할 만한 곳조차 없음을 알고 기뻐했다. 그 지역의 중앙은 비어 있었고 토탄지대를 굽이쳐 흐르는 외로운 운하가 그곳을 가로지르고 있었다. 헤이그와 그 무지막지하게 뻗어나간 시가지의 혼란스런 모습을 이미 본 뒤였기에 고독을 약속하는 이 지역은 아주 매력적이었다.

기차가 호헤벤의 자그마한 역에 들어섰을 때는 벌써 날이 어두웠다. 그래서 하숙하기로 한 알베르튀스 하르트소이케르의 집으로 걸어갈 때도 새로 살게 된 곳을 거의 알아볼 수가 없었다. 드렌테에는 인구가 너무 적었기 때문에, 정부는 남부의 인구가 과밀한 도시에 사는 빈민들을 불모의 습지대로 이주시켰다. 간혹 눈에 띄

는 사람들의 행동에서는 네덜란드 사람의 특징이 두드러졌다. 마치 토탄 운반선이 움푹 내려앉은 수로에 반쯤 숨은 채 평탄한 황야 위를 떠도는 것 같았다. 단조로운 풍경을 깨트리는 것은 고풍스러운 도개교뿐이었고 농민들의 간소한 생활을 바꾸어놓은 것은 아무것도 없었다. 그들은 토탄을 캐내거나 감자를 심기 위해 부드럽고 검은 흙을 파헤치며 살았다.

날씨가 좋아지자마자 빈센트는 이 기묘한 세계를 탐험하기 시작했다. 질식할 듯한 도시에서 해방된 것을 축복하듯이 광활하고 인적 없는 풍경을 그렸다. 사람들은 땅 속에서 살고 있는 것 같았다. 오두막집의 이끼 낀 지붕들이 지면까지 내려앉은 채 줄지어 있었기 때문에 집이라기보다는 굴처럼 보였다. 양 두 마리와 염소 한 마리가 그 지붕 위에서 풀을 뜯어먹고 있는 것을 보고 그는 그림 한 점을 그렸다. 염소가 지붕 꼭대기까지 올라가 굴뚝 아래를 내려다보자 한 여인이 달려나와 쫓아버렸다.

그러나 그러한 익살스러운 순간은 좀처럼 보기 어려웠다. 황야를 걸어가는 어머니와 아들을 보았을 때 빈센트는 저절로 솟구치는 울음을 주체하지 못했다. 시엔으로부터는 아무런 연락이 없었다. 그는 다만 그녀가 어머니와 함께 옛날에 살던 집으로 돌아갔으며 아마도 예전의 직업에 다시 종사할 것이라고 추측할 수밖에 없었다. 축축한 풍경은 그러한 음울한 생각과 잘 어울렸다. 그는 허리를 굽힌 채 몹시 힘든 밭일을 하고 있는 두 사람의 거무스름한 실루엣을 그렸는데, 그 밭은 짙은 푸른색 층을 이루고 있었다. 유일하게 유쾌한 일은 아버지와 부분적으로 화해한 것이었다. 빈센트가 시엔과 헤어졌고 창녀와 결혼할 가능성도 사라졌기 때문에 편지도 다시 주고받을 수 있게 되었다. 가족들에게는 빈센트가 그곳에 계속 머물도록 격려할 생각은 있었지만

집으로 돌아오도록 할 마음은 없었다.

봉급은 조금 더 많았지만, 뇌넨은 테오도뤼스 목사가 지금까지 봉직한 교구 가운데서 가장 작은 곳이었다. 교회는 처음 부임했던 쥔데르트의 교회보다 훨씬 작았고, 중심가에서 얼마 떨어지지 않은 목사관도 헬보이르트의 견고한 집에 비하면 어딘지 모르게 실망스러웠다. 이 집은 1764년에 지어졌으며 눈에 띄게 허물어져 있었다. 뇌넨의 좋은 점은 아직도 집에 남아 있는 막내아이 코르가 헬몬트의 중학교까지 기차 통학을 하는 데 편리하다는 것이었다. 게다가 더 이상 젊지 않은 목사 부부에게는 작은 집이 관리하기에 훨씬 편했다. 그러나 분열증 증세를 보이는 장남에게 시달려야 한다면 그것이야말로 골칫거리였다. 따라서 빈센트가 10월 초에 드렌테의 더 구석진 깊숙한 곳으로 여행했다는 것을 알게 되었을 때 그들은 그저 흐뭇해했다.

그 먼 곳에서 그림을 그리고 있는 화가들이 있다고 들은 빈센트는 그들 중에서 몇 명이라도 만나기를 바라면서 토탄 운반선을 타고 니암스테르담까지 갔다. 그곳 여관의 주인인 헨드리크 스홀테는 처음에는 이 괴상한 여행자를 경계하고는 받아들이지 않으려 했다. 결국 그는 마음이 누그러졌지만, 그의 딸들은 음침한 집에 이 무뚝뚝한 사람을 들이는 것을 두려워했다. 빈센트는 딸들의 마음을 사로잡기 위해 최선을 다했다. 기차놀이를 하기도 하고 가장 어린 네 살배기와는 말타기를 했다. 나이가 좀더 많은 조비나 클라시나와 노는 것은 더 힘들었지만 그녀도 마침내 마음을 열었다. 이 낯선 사람이 화가라고 부친이 딸들에게 설명했지만 그 당시에는 그 말이 무슨 뜻인지 그녀들은 알아듣지 못했다.

스홀테의 여관은 운하와 마주해 있었고 운하에는 도개교가 놓

여 있었는데, 빈센트는 그것을 그렸다. 매일 아침 그는 하늘을 살펴본 뒤, 날씨가 좋을 것 같으면 탁 트인 황야의 오두막집이나 토탄지대에서 일하는 사람들과 같은 그림소재를 찾아 떠났다. 소묘보다는 유화가 더 많았지만, 그는 물감을 사용해서 효과적으로 소묘를 했기 때문에 어떤 의미에서는 차이가 거의 없었다. 그가 모베와 더 오래 지냈더라면 색채화가가 되는 것이 무엇인가를 더 빨리 이해했을 것이다. 모베는 인상파 화가는 아니었지만 무거운 윤곽선보다는 빛과 색채의 상호작용을 통해 자기가 노리는 효과를 빚어냈기 때문이다.

빈센트는 그 같은 회화의 기법을 혼자서 재창조해내지 않으면 안 되었으며, 회화의 역사가 시작되었을 때부터 줄곧 화가들이 직면했던 모든 문제를 자력으로 해결하려고 노력했다. 아마 자신도 완전히 깨닫지 못한 채, 그는 18세기 고전파 화가들의 엄격한 윤곽선 사용과 그들과 대립했던 낭만파 화가들이 애호했던 좀더 표현력이 풍부한 물감의 사용 사이에서 오랜 대립을 직접 겪고 있었던 듯하다. 처음에 그는 헤이그에서 했던 대로 양쪽을 결합시키려고 했다. 그때 그는 마치 물감 자체가 소묘의 도구인 것처럼 물감을 여러 겹으로 사용해 형태를 만들었다. 그러나 혼자서 황야와 늪에 나가 작업하면서 그는 재빨리 다른 기법을 되살렸다. 즉 팔레트의 색을 점점 어둡게 하고 나서 조금 더 밝은 색을 하이라이트로 사용함으로써 대상을 견고하고 입체감 있게 표현할 수 있다는 것을 알게 된 것이었다.

그것은 렘브란트와 그 밖의 네덜란드 거장들을 모방한 기법이었다. 사람의 손이 닿지 않은 네덜란드의 그 기묘한 땅이 선명한 짙은 색과 윤곽의 강렬한 빛이라는 네덜란드 회화의 핵심으로 빈센트를 이끈 것 같았다. 이 기법은 어느 정도까지는 효

력을 발휘했다. 그가 그린 견고하면서도 부평초 같은 오두막집은 토탄이 매장된 질퍽한 습지 주변에 어렴풋한 자태를 드러내고 있다. 적어도 그것들은 그의 우울한 기분과 잘 어울렸다. 그는 그 기법의 발전가능성이 한정되어 있다는 것을 재빨리 깨달았지만, 이런 식으로 자신의 불행을 몰아내는 것에 만족해했다. 하지만 그 음울하고 쓸쓸한 시골조차 문명과 완전히 떨어져 있는 곳, 자연 그대로의 완벽한 모습을 동경하는 빈센트를 만족시키지는 못했다.

그해 11월, 빈센트는 인간의 정착지 가운데 가장 오래된 곳이며 참으로 잃어버린 세계인 즈벨로로 안내해달라고 스홀테를 설득했다. 두 사람은 날이 새기 전에 무개마차를 타고 출발했다. 스홀테가 그를 남겨두고 돌아간 뒤 빈센트는 주위를 탐색하기 시작했지만 떼를 지어 들어선 집과 을씨년스러운 교회밖에 보이지 않았다. 그는 밀레의 그레빌의 교회를 생각나게 하는 이 교회를 '낡고 땅딸막한 탑'이라고 묘사했다. 그는 그것을 스케치했으며 다른 화가가 이곳을 다녀간 흔적을 찾아 여기저기 돌아다녔으나 소득이 없었다. 그것은 딜레마였다. 그는 한편으로는 적막한 황야에서 혼자가 되고 싶어 하면서도, 다른 한편으로는 예술가 마을을 만든다는 공상을 여전히 버리지 못하고 있었다. 해가 질 무렵 그는 혼자 걸어서 돌아왔다.

그는 다시 니암스테르담 근교의 들판으로 나가서 온 힘을 기울여 유화를 그렸다. 다른 화가들이 이미 씨름했던 문제들을 혼자서 해결하는 데는 여러 해가 걸릴 것이라는 사실도 점차 깨달았다. 그에게는 도움이 필요했고 그의 이러한 소망은 점차 짙어가는 고독과 함께 나란히 커갔다. 절대고독에 빠져들겠다는 욕구는 어디론가 사라져버렸고 이 사실을 받아들이기 시작했을 때 테오로부

터 구필 화랑과의 관계가 원만하지 않다는 소식을 듣고 빈센트는 놀라고 말았다. 무슨 일 때문에 테오와 상사들 사이에 불화가 생긴 것 같았다. 아마도 그들은 테오가 화랑 2층의 일을 제멋대로 하는 것이 못마땅했을 것이다. 테오의 생각은 이제 미국으로 향해 있었다. 뉴욕에서 새 출발을 하는 것이 해결책인 듯했다. 아마도 구필 화랑의 초대 통신원 미셀의 후임자인 롤랑 크뇌들러의 도움을 받으면 자립할 수 있다고 생각했던 것 같다. 빈센트는 몹시 놀랐다. 테오가 없으면 그는 어떻게 될까?

빈센트는 이번만은 현명하게 행동하려고 했다. 동생의 짐이 되고 싶지 않으니 자신이 최선이라고 생각하는 것을 해야 한다고 편지에 썼다. 그러나 테오는 너무 바빠서 즉시 답장을 쓰지 못했고 그의 침묵은 빈센트를 더욱 깊은 절망으로 몰아넣었다. 테오가 마침내 포기한 것일까? 빈센트는 도와줄 사람을 이리저리 떠올리며 희망을 버리지 않았다. 부친은 약간의 돈을 보내주고 있었다. 아마 뇌넨의 집으로 돌아가는 것이 해결책일지도 몰랐다. 테오가 미국으로 떠나기로 결정한다면 그를 돌보아줄 곳은 집뿐이었다. 여러 가지 방도를 놓고 고뇌하면서도 그는 계속 그림을 그렸고, 때로는 인상적인 성과를 거두기도 했다.

「들판의 해돋이」에는 네덜란드 황금시대의 거장들의 세계가 정확히 재현되어 있다. 그는 먹과 수채화의 엷은 칠을 사용해 광막한 느낌, 탁트인 전경, 끝없는 하늘 등 네덜란드 미술의 특징을 그대로 살려냈다. 자그마한 돛과 멀리 희미하게 보이는 오두막집은 그처럼 황량한 곳에서는 인간의 노력이 얼마나 무의미한가를 강조하고 있다. 그 음산하고 어두운 토탄지대에서는 밝음을 추구하는 헤이그파의 시도는 완전히 무색해졌다. 빈센트가 그린 드렌테에는 모베나 그 밖의 사람들이 평가한 회화적인 특

성이 전혀 없었다. 그의 드렌테는 가혹하고 적대적이었으며 험상궂은 겨울날씨 때문에 상당히 과장되긴 했지만 그의 정서, 무기력한 슬픔의 기색을 정확히 반영하고 있다.

그는 모든 사람에게 방해가 될 것이다

사람들을 우울하게 만드는 11월의 안개가 12월에는 오랜 암흑이 되었다. 작업하는 것도 점점 더 어려워졌다. 추위는 도저히 쫓아버릴 수가 없었고 몸은 더욱더 쇠약해졌다. 드디어 테오로부터 답장이 왔을 때 그가 여전히 미국으로 떠날 생각인 것이 분명해졌다. 의기소침한 상태에서 빈센트는 마침내 고독과 슬픔은 평생 지니고 살아야 하는 것이므로 황야가 결코 그 해결책이 되지 않는다는 사실을 받아들였다. 그리고 그는 다시 한 번 다른 곳으로 옮겨가기로 했다.

빈센트는 스홀테 부부에게 아무런 예고도 하지 않고 떠났다. 그저 돌아오겠다는 것만 강조했다. 그는 자신의 물건들을 대부분 방안에 둔 채 떠났다. 황야를 가로질러 호헤벤의 역까지 걸어가는 데는 6시간이 걸렸고 내리던 비는 눈으로 변했다. 흠뻑 젖고 기분마저 나빠진 그는 걸어가는 동안 줄곧 자신이 겪었던 부당한 대우에 관해 투덜거렸고 테오에게는 불평을 늘어놓았다. 그러나 전에도 흔히 그랬듯이, 원시 그대로의 자연과 접촉하는 동안 진정되기 시작했다.

그 다음에는 네덜란드 남부의 에인트호벤까지 긴 기차여행이 이어졌다. 그곳에서 다시 근처의 뇌넨으로 갔다. 이 여행이 모두 끝날 무렵, 그의 몰골은 가족들이 두려움을 느낄 정도로 형편없어졌다. 가족들은 빈센트의 느닷없는 방문에 불안한 기색을 감추

지 못했다. 한쪽 끝에는 팔각형의 자그마한 네덜란드 개혁파 교회가 있는 긴 중심가와 다른 쪽 끝에 있는 지은 지 얼마 안 되는 가톨릭의 세인트클레멘트 교회에 이르기까지 뇌넨은 너무나 좁은 곳이었기 때문에 빈센트처럼 유별난 사람은 도저히 숨을 수가 없었다. 인구의 압도적 다수가 가톨릭 교도였지만 명사 가운데 몇 사람은 테오도뤼스 목사의 교회에 다니고 있었다.

그의 이웃이며 교회의 장로인 야코부스 베헤만은 이 지역에서 성공한 섬유공장 가운데 하나를 운영하고 있었다. 남자의 3분의 1과 아이들 대부분이 집에서 옷감 짜는 일을 했다. 베헤만도 목사의 아들이었으며 바로 옆집에 빈센트 같은 사람이 사는 것을 동정하는 유형의 사람은 아니었다. 신교도가 줄어드는 것도 심각한 문제였다. 테오도뤼스 목사는 대부분의 시간을 빈약한 교구민을 위해 자선을 베푸는 일에 바쳤다. 그러나 집 주위를 맴도는 이 공격적이고 너저분한 방랑자가 가장 그를 필요로 했다. 빈센트는 가족들의 기분을 즉시 알아챘다.

그들은 크고 사나운 개를 들여놓는 것처럼 나를 집안으로 들여놓는 것에 두려움을 느끼고 있다. 그는 젖은 발로 방안을 돌아다니고 너무 난폭하다. 그는 모든 사람에게 방해가 될 것이다. 그리고 너무 큰소리로 짖는다. 요컨대 그는 더러운 짐승이다.

아버지를 불합리하게 비평하는 빈센트의 새로운 성향으로 말미암아 그 같은 상황은 개선되지 않았다. 종교에 심취했던 동안에는 실제로 부친을 숭배했지만 이제 그는 아버지가 상징하는 모든 것에 등을 돌렸다. 그는 심지어 교회와 그 후원자들의 위선을 거칠게 질책했다. 쇠락해가는 교구와 악화되어가는 시골의

빈곤에 직면한 테오도뤼스 목사에게 이것은 도저히 견딜 수 없는 것이었다. 1865년의 네덜란드의 빈민구제법은 자선의 책임을 종교단체들에 떠넘겼으며, 한편 토지제도의 압박은 농업노동자들을 빈곤으로 몰아넣었다. 테오도뤼스 같은 사람들은 대처하기 어려웠고 복지촉진협회의 지방위원이라는 직책에서 노력을 다하는 것이 그가 할 수 있는 일의 다였다. 이러한 노력도 이제는 조직화된 종교의 모든 형태는 개인적인 모독이라고 생각하는 장남의 가혹한 비판에 영향을 미치지 못했다.

빈센트가 도착한 뒤 3주 정도 동안 목사관의 생활은 참기 어려웠다. 그러나 테오도뤼스가 그를 따로 불러내 오랫동안 서로 철저히 반성하는 대화를 한 결과 잠정적인 타협이 이루어졌다. "적어도 우리는 진정한 신뢰를 바탕으로 이 실험을 시작했고 그의 복장이나 그 밖의 기행도 완전히 자유롭게 맡기기로 했다"고 테오도뤼스는 테오에게 말했다. 예전과 마찬가지로 가족들이 그에게 적응했다. 하지만 처음에 빈센트는 오래 머물지 않겠다고, 적당한 시기라고 느끼는 즉시 드렌테로 돌아갈 것이라고 주장했다. 그런 그의 마음을 바꾸어놓은 계기는 크리스마스 직전에 위트레흐트에 있는 반 라파르트를 방문한 것이었다.

반 라파르트는 이미 빈센트에게 편지를 써서 뉘넨에 머물러 있으라고 충고했으며, 이번에는 그 충고를 좀더 단호하게 되풀이했다. 아직도 테오에게 버림받았다는 느낌을 갖고 있던 빈센트는 반 라파르트가 전보다 '덜 건조하다'는 것을 깨닫고 자신의 작품에 대한 그의 견해를 동생의 견해보다 더 존중한다고 말했다. 이것은 대단한 변화였다. 반 라파르트가 기법에 매우 까다롭게 신경을 쓰는 반면 빈센트는 그것을 신랄하게 거부하면서 두 사람 사이가 사실상 틀어졌었기 때문이다. 반 라파르트가 자신의 '광신적인 격

정'을 참아줄 각오가 되어 있는 몇 안 되는 사람 가운데 한 명이라는 사실을 빈센트는 알고 있었다.

그는 빈센트가 보낸 작품을 비판하는 모험은 좀체 하지 않았고 다만 편지로 쓸 뿐이었다. 빈센트도 이것은 참았으며 친구의 비평에 가끔은 아주 따뜻한 답장을 보냈다. 그러나 빈센트가 뇌넨에 머무르는 것도 괜찮은 일이라고 생각하게 된 것은 무엇보다 반 라파르트가 직조공을 그린 습작 몇 점을 칭찬해주었기 때문이었다. 브라반트의 그 지역은 농업에서 가내공업으로 옮겨가고 있었으며, 빈센트는 하나뿐인 방을 커다란 직조기가 점령하고 있는 자그마한 오막살이에서 직물을 짜는 사람들이 인간의 노고라는 강력한 이미지를 얼마나 선명히 드러낼 수 있는가를 깨달았다.

때가 잔뜩 낀 떡갈나무로 만든 괴물 같은 기계가 그 많은 막대기를 불쑥 내밀고 있는 모습은 주변의 음침한 분위기와 너무나 날카로운 대조를 보이고 있으며, 그 한가운데에는 검은 원숭이나 악귀, 또는 유령 같은 사람이 앉아서 이른 아침부터 밤늦게까지 그 막대기로 덜거덕 덜거덕 소리를 내고 있다······.

이렇게 해서 빈센트는 머물기로 결정했고 가족들은 체념할 수밖에 없었다. 다행하게도 그들은 빈센트의 작품이 나아지고 있음을 감지했고 그가 마침내 매사에 진지해졌다고 믿게 되었다. 그것이 아들에게 적절한 것인지에 대해 의혹을 품고 있었음에도 부친은 목사관 뒤뜰에 튀어나와 있는 헛간을 아틀리에로 사용하도록 허락했다. 빈센트는 곧바로 그곳을 정리했다. 세탁물의 주

름을 펴는 낡은 기계를 없애고 난로를 설치했으며 앉아서 작업할 수 있도록 나무의자를 주문했다. 뜰에서 바라보이는 풍경은 겨울이었는데도 아름다웠다. 적어도 이곳은 따뜻했고 필요하다면 언제나 충실한 식사를 할 수 있었다.

드렌테에서는 스홀테 부부가 그가 돌아오기를 기다리고 있었다. 그의 방에는 유화와 스케치가 잔뜩 쌓여 있었다. 그 괴팍한 손님이 다시는 돌아오지 않을 것이 분명해졌을 때 그들은 그가 아틀리에라고 불렀던 방을 자물쇠로 잠가버렸다. 다른 손님도 거의 오지 않아 그들은 그 이상한 사람이 남겨놓은 이상한 작품들을 어떻게 해야 할지를 몰랐다. 시간이 흐름에 따라 그들은 그 그림을 생일이나 크리스마스 선물로 주어버렸으며, 그 결과 남아 있는 것은 50점 정도였다. 그 남은 것마저 보관하려면 공간이 필요했기 때문에 어느 날 장녀인 조비나 클라시나가 그것들을 하나씩 난로에 집어넣어 태워버렸다.

빈센트는 뇌넨에서 꼭 2년을 보내면서 소묘와 수채화를 280점 넘게 그렸다. 중요한 것은 유화를 거의 비슷하게 그렸다는 것이다. 초기 작품 가운데는 그의 부친이 설교하고 있는 팔각형의 교회를 그린 것이 있는데, 예배가 끝난 뒤 교회 밖에 모여 있는 신자들 중의 한 사람은 분명히 상복 차림이다. 처음으로 빈센트는 드렌테의 어둠에서 벗어나 모베로부터 배운 밝은 색채로 서서히 옮겨가기 시작했다. 하지만 나중에 그의 팔레트가 훨씬 더 밝게 되었을 때 그는 이 특별한 유화에 다시 손을 댔다. 어쨌든 이 그림은 훨씬 덜 견고하고 농담이 고르지 않으며 붓질은 더 짧고 더 예리해졌다. 그리고 드렌테에서 그린 작품의 음침함과 광막함에는 없었던 다양한 색채가 더해졌다.

이 새로운 출발에도 불구하고 테오에 대한 불안과 장래에 관

한 걱정은 여전히 그에게서 떠나지 않았다. 그는 목사관도 그랬다. 그러나 여동생 엘리자베트는 이 낡은 건물이 "키가 작은 사람이 몇 명 있지만 그들이 누구이며 무엇을 하는지조차 알 수 없고, 바람에 나무들이 한쪽으로 쏠려 있고, 잡초로 둘러싸인 흉가"로 변모한 것에 주목했다. 그의 가족들은 집에서 살고 있다고 믿었지만, 빈센트는 자신이 유령이 나올 듯한 폐허에 갇혀 있다고 보았던 것이다. 가족과 화해가 이루어진 것은 뜻밖의 일 때문이었다.

1월 17일, 헬몬트에서 돌아오던 어머니가 기차에서 발을 헛디뎌 플랫폼에 넘어져 대퇴골이 부러졌다. 체격이 육중했기 때문에 사태는 심각했다. 빈센트는 가까운 농가에서 스케치를 하고 있을 때 그 소식을 들었다. 그는 서둘러 목사관으로 돌아왔으며 마침 의사가 부러진 뼈를 고정시키고 있어서 까다롭고 고통스러운 과정을 지켜보았다. 그 충격으로 그는 자신이 어머니를 얼마나 사랑하는지 깨닫게 되었으며 즉시 어머니에게 필요한 것은 무엇이든 가져오거나 나르면서 간호했다. 물론 그가 할 수 있는 것은 제한되어 있었고 이웃인 베헤만 자매가 도와주었다. 날씨가 좋아지고 뼈가 자리를 잡자 그는 어머니를 뜰로 모시고 나가 편안한 등나무 의자에서 일광욕을 하게 했다. 베헤만 부부의 막내딸인 마르호트는 매일 들러 그들과 이야기를 나누었다. 빈센트보다 10년 연상인 그녀는 예쁘지는 않고 수수했지만 마음씨가 고왔으며 이 중요한 고비에서도 기꺼이 도와주었다.

어머니를 기쁘게 하기 위해 빈센트는 자신이 '하찮은 것들'이라 부른 그림을 보여주었다. 그는 이전에 교회를 그렸던 것과 같은 스케치와 유화가 어머니를 기쁘게 할 것이라고 생각했다. 마치 부친에 대한 그의 사랑과 존경이 모친에게 옮겨간 것 같았다.

종교에 관심을 갖고 있었을 때 그를 사로잡은 사람은 아버지였지만, 이제는 어머니와 그녀가 상징하는 소묘와 유화의 세계가 빈센트의 관심의 대상이었다. 그녀의 건강이 나아지자 그 곁에서 잠시 떠나도 상관없다고 느낀 그는 마을 주변으로 그림여행을 떠났다. 그곳에서 밭을 일구고 씨를 뿌리는 사람들, 오두막집 문간이나 숲의 변두리에서 닭에게 먹이를 주는 여인을 그릴 수 있었다. 이 습작들의 여러 곳에는 아주 기묘한 특징이 되풀이되고 있다.

그것은 때로는 구도의 중심에 소박한 모습으로 나타나며, 그보다는 나무 저편에 겨우 보이는 외따로 서 있는 이상한 탑일 경우가 더 흔하다. 집 뒤쪽에 있는 침실의 창에서 볼 수 있는 아름다운 뜰을 그렸을 때도 이 탑은 마을 너머로 펼쳐진 들판을 가로질러 먼 곳에 서 있었다. 그것은 그전 해에 새로이 세인트클레멘트 교회가 세워졌을 때 버려진 옛 가톨릭 교회의 잔해였다. 아직 남아 있는 탑은 곧 파괴될 예정이었지만 버려진 묘지에 쓸쓸히 서 있는 그 땅딸막한 망루와 날카로운 첨탑은 그가 어디에 이젤을 세우더라도 시야에 들어왔다.

아들의 외관에 대해 어떤 생각을 하고 있든 테오도뤼스 목사는 그가 그림을 열심히 그리는 것을 보고 만족스러워했으며, 무엇보다 어머니를 각별히 배려하는 태도에 기뻐했다. 마침내 진정한 화해가 이루어진 것이었다. 그러나 사고가 계기가 되어 마르호트 베헤만이 빈번히 찾아오는 난처한 문제가 생겼다. 물론 도와주는 것은 매우 고마운 일이었다. 목사관에는 가정부 외에는 남자만 세 명이어서 여자가 필요한 것은 분명했다. 하지만 마르호트는 41세의 노처녀였으며 빈센트와 이야기하는 것을 즐기는 그녀의 모습은 확실히 심상치 않았다. 빈센트가 여자들과 문

제를 일으키는 것을 겪을 만큼 겪었기 때문에 가족들은 이에 세심하게 신경을 썼다.

앵데팡당전과 쇠라

빈센트가 헤이그에 두고 온 작품을 가지러 갔을 때도 가족들은 불안해했다. 그러나 이 여행은 빈센트에게 매우 고통스러운 것이기는 했지만 곤란한 일은 생기지 않았다. 시엔의 아이들은 친척에게 맡겨져 있었고 시엔 자신은 옛날의 안이한 생활을 하는 대신 세탁부로 일하고 있었다. 빈센트는 두 사람이 예전의 관계로 돌아갈 수 없다는 사실을 알고 있었지만, 시엔이 그처럼 노력하고 있는 것을 보고는 그녀를 버렸다는 자책이 더해졌다. 그는 테오를 책망하면서 두 사람이 헤어지게 된 것을 테오 탓으로 돌렸다.

테오는 형의 불합리한 비난을 끈기 있게 참았다. 빈센트가 보내오는 편지마다 돈을 요구하는 내용이 담겨 있었으며 여기에 응할 수 없음을 암시하면 그의 편지에는 더욱 발끈하는 내용이 담겼다. 한 번은 테오가 확고한 태도를 보여주기 위해 단단히 벼르고 답장을 하지 않았다. 그러자 빈센트는 자살을 넌지시 비추며 은근히 협박했고 테오는 이에 굴복해서 그의 간청을 받아들였다. 테오는 자신이 함정에 빠졌음을 알고 있었다. 그가 빈센트에게 얽매여 있는 한 구필 화랑으로부터도 결코 자유로울 수 없었다.

테오와 부소나 발라동 사이의 알력이 어떤 것이었는지는 확실하지 않지만, 다행히 그해 봄에 그들의 관계가 다소 좋아져 화랑 2층에 진열할 수 있는 작품에 대해서는 테오에게 재량권이 주어

졌다. 3월에는 인상파 작품을 처음으로 판매했다. 피사로의 작품이 150프랑에 기요탱이라는 화상에게 팔렸고 구필 화랑은 25프랑의 이익을 남겼다. 이것은 대단한 성과는 아니었지만 새로운 영역을 개척했음을 알리는 신호였다. 그리고 항상 쪼들리던 피사로에게도 뜻밖의 횡재였다.

피사로는 당시 파리에서 두 시간 거리인 에라그니쉬르엡트에 있는 새 집으로 이사한 지 얼마 안되었고 그림이 좀처럼 팔리지 않아 수입이 빈약했기 때문에 그러지 않아도 식구들을 먹여살리기 힘들었는데 아내인 줄리는 또 임신 중이었다. 이러한 곤경에도 불구하고 피사로는 의연히 새로운 아이디어에 전념했으며 아내가 걸핏하면 한 집안의 생계를 꾸려나가는 가장으로서 부족한 점을 호되게 비난했지만 여전히 낙천적이었다.

그 무렵, 인상파를 처음으로 결성한 화가들은 대부분 파리를 떠나고 있었다. 그들의 작품을 전시하기 위해 조직된 단체가 해체된 것은 2년 뒤이지만, 카페에서 모임을 갖고 센 강이나 다른 장소로 함께 사생하러 가는 등의 그룹활동은 이미 없어졌다. 그밖의 화가들은 이제 기성화단에 도전하고 있었으며, 1884년에 열린 제1회 앵데팡당전(프랑스 관전인 살롱데자르티스트프랑세의 아카데미즘에 반대해서 개최된 무심사 미술전람회—옮긴이)도 관전 살롱의 심사위원들의 목조르기를 피하려는 또 하나의 시도였다.

새로운 탈출구였던 이 전시회에 처음으로 출품한 화가 중에는 20대 중반의 젊은 화가 쇠라가 있었다. 그가 살롱에 출품한 작품들은 모두 낙선했지만, 5월 15일 개막된 앵데팡당전에서 가장 시선을 끈 것은 그의 대작「아스니에르의 물놀이」였다. 이 신인에 대해 아는 사람은 거의 없었으나, 어느 날엔가 인상주의를 이

어받을 새로운 미술에 관한 논쟁이 분분할 때 새 지도자가 나타난 것은 명백했다. 적어도 그보다 훨씬 더 젊은 출품자인 시냐크(Paul Signac, 1863~1935)에게는 그렇게 생각되었다.

시냐크는 어색한 자세의 인물을 강기슭에 잘 배치한 쇠라의 표현형식이야말로 자신이 도달하려 했던 목표임을 알아보았다. 그러나 이 젊은 화가에게 가장 충격을 준 것은 짧은 붓놀림으로 순수한 색채를 나란히 배열해놓고 그것들을 혼합하는 것은 눈에 맡기는 쇠라의 기법이었다. 그것은 인상파 화가들이 가끔 이용했던 수법이기도 했지만 그들은 단지 직관적으로 사용했을 뿐이었다. 쇠라의 접근방식은 더욱 엄격하고 더욱 '과학적'이었다. 두 젊은 화가는 친한 사이가 되자 아이디어를 교환하기로 했다.

피사로는 물론 테오 같은 다른 관람객에게도 커다란 변화가 일어나고 있는 것이 분명해 보였다. 그 변화의 단서라도 되듯이 '마네 사건'이 벌어졌다. 마네는 그 전해에 사망했는데, 그의 친구인 교육부 장관 앙토냉 프루스트가 에콜데보자르에서 마네의 회고전을 열려고 했을 때 제롬의 격렬한 반대에 부딪쳤다. 제롬은 마네가 보자르와 아무런 관계가 없을 뿐만 아니라 그의 작품은 '쓰레기'라고 주장했다. 제롬은 어리석게도 직접 쓴 공개장을 회람시켰지만, 회고전을 굳이 하려면 폴리베르제르(파리에 있던 뮤직홀 겸 버라이어티쇼 극장─옮긴이)에서 개최해야 한다고 제안한 이 편지를 신임 교육부 장관인 쥘 페리에게 실제로 보내지는 않았다. 죽은 동료에 대한 이러한 비열한 행동은 결국 제롬의 명성을 크게 손상시켰다. 그렇지만 당시에 세상의 악평을 받은 쪽은 마네의 전시회였다. 오직 그의 동료 인상파 화가들과 테오 같은 소수의 지지자들만이 새로운 미술의 위대한 선구자였던 마네의 탁월한 역할을 이해했다.

테오는 이 전시회에서 본 작품들을 찬양하는 편지를 빈센트에게 써 보냈다. 테오는 노력은 했지만 뇌넨에서 발산되는 독선과 책망의 독기를 피하기는 불가능하다는 것을 깨달았다. 돈을 요구하는 것보다 더 나쁜 것은 빈센트가 테오도 화상 일을 집어치우고 화가가 되라고 자꾸 권하는 것이었다. 더욱더 짜증나는 것은 화가의 생활이야말로 '남자 중의 남자'가 할 일이라고 다소 뻔뻔스럽게 묘사한 것이었다. 줄곧 돈을 요구하는 다른 한편으로 두 사람 생활비의 수입원을 포기하라는 논리에 맞지 않는 제안은 제쳐놓더라도, 빈센트는 테오의 직업을 전혀 이해하지 못하고 있었다.

먹살을 잡고 싸우기도 하고 정치적 억압에 시달리기도 하는 파리 화가들의 생활은 브라반트의 들판에서 쟁기를 단 소, 씨 뿌리는 농부, 강가의 물레방아와 씨름하는 빈센트에게는 멀리서 들려오는 속삭임에 지나지 않았다. 선량한 테오는 두 사람 사이의 일방적인 관계를 받아들일 수밖에 없었다. 심지어 빈센트는 자신에게 보내주는 생활비를 끊고 그 대신에 자기 작품을 정기적으로 '구입'해달라는 제안을 테오에게 하기도 했다. 다시 말하면, 소묘와 유화를 파리로 우송하면 그 대가로 봉급을 지불하라는 것이었다. 테오는 여느 때와 마찬가지로 이에 동의했고, 평화를 유지하기 위해서라면 무엇이든 할 각오를 하고 있었다.

그해 5월, 테오도뤼스 목사는 건강이 갈수록 나빠지자 복지촉진협회의 지방위원직을 사직하지 않으면 안 되었다. 이것은 불길한 징조였다. 테오는 빈센트와 마르호트 베헤만의 관계가 심각하게 발전한 것이 아버지의 건강에 도움이 되지 않는다고 알아차렸다.

어머니를 간호한 것으로 사이가 나아지기는 했지만, 그가 집

에 계속 머물러 있는 것이 아버지에게는 여전히 골칫거리임을 빈센트도 너무나 잘 알고 있었다. 테오로부터 '봉급'을 받으면 이 불화를 진정시키는 길은 저절로 나타날 것이었다. 그는 마을 어딘가에 아틀리에를 마련하고 그곳에서 하루의 대부분을 보낼 수 있을 것이었다. 하지만 이 현명해 보이는 해결책에조차 흙탕물이 튀고 말았다. 그는 마을 반대편에 있는 가톨릭교회의 성물 관리인인 요한네스 스하프라트로부터 방 두 개를 빌렸는데, 이 것은 그가 사실상 하루의 대부분을 토마스 반 로이텔라르 신부의 지붕 밑에서 보내는 것을 의미했다.

비록 브라반트의 이 일대에서는 가톨릭과 개신교 사이의 알력이 적은 것으로 유명했지만, 기괴한 복장을 한 아들 때문에 가족들이 조롱거리가 된 것을 익히 알고 있는 가련한 목사에게 그것은 화를 부르는 또 하나의 불씨였다. 그렇지만 가족들은 그를 격려하려고 했다. 적어도 빈센트가 하루의 상당한 시간을 집 밖에서 보내게 되었기 때문이었다. 그의 어머니는 심지어 최근에 구입한 휠체어를 성물 관리인의 집까지 밀어달라고 아들에게 부탁해서 그의 그림 실력이 얼마나 향상되었는지 직접 살펴보았다.

부모가 하숙비를 받지 않았기 때문에, 빈센트는 이때만은 테오가 보내준 '봉급'으로 상당히 돈의 여유가 생겼다. 예전에 진 빚이 아직 남아 있긴 했지만 그는 필요한 화구를 살 수 있었고, 그때 빈센트가 새롭게 색채에 몰두하고 있었으므로 이것은 매우 중요했다. 화구를 장만하는 것은 가까운 에인트호벤으로 가는 것을 의미했으며, 이처럼 도회지가 근접해 있다는 것은 그로 하여금 도시와 시골을 오가는 데 어려움을 겪었던 예전과는 달리 도시와 시골 사이의 균형을 즐기게 했다.

뇌넨에서 따분함을 느낄 때면 그는 시내로 가서 보냈다. 에인

트호벤은 큰 도시는 아니었지만 급성장을 해서 10년 뒤에는 주요한 공업도시가 되었다. 에인트호벤은 또한 오랜 역사를 자랑하는 도시도 아니었으며, 방문자의 관심도 그다지 끌지 못하는 침체된 곳이었다. 당시 유행하던 고딕 양식으로 지은 성 카테리나 교회가 중요한 건물이었으나 겨우 25년 전에 완공되었다. 이곳에서 그는 가족 이외의 사람들과 만날 수 있었다. 이곳을 방문하는 사람들이 주로 들르는 곳은 실내장식가의 신제품, 집을 칠할 페인트와 붓을 살 수 있는 얀 바이엔스의 철물점이었다. 이상점에서는 제한된 규모이기는 하지만 그림재료도 취급했다. 바이엔스는 물감을 직접 제조했지만 빈센트가 에인트호벤의 옛날역을 그렸을 때 밝혀졌듯이 믿을 만한 물감은 못 되었다. 그가낮은 건물이 길게 늘어선 이 겨울경치에서 눈을 그리기 위해 사용한 흰색은 건잡을 수 없이 흘러내렸으나 그 부근에서 살 수 있는 물감은 그것뿐이어서 불평해도 소용이 없었다.

바이엔스의 철물점은 유일한 가게였기 때문에 이 도시에 사는아마추어 화가들의 집회 장소가 되었고 빈센트는 당연히 그들의적지 않은 관심을 끌었다. 외모만으로도 그는 진정한 '프로' 보헤미안으로 인정받았으며, 얼마 뒤에는 역시 이 상점의 단골인안톤 헤르만스가 그에게 다가와 그림을 가르쳐달라고 부탁했다. 헤르만스는 은퇴한 금세공인이었으며 귀중한 골동품을 사고팔아 3배의 재산을 끌어모았다. 은퇴한 뒤에는 화가의 생활을 즐겼으며 솜씨를 더 닦으려고 열심이었다.

빈센트 자신도 성 카테리나 교회의 오르간 연주자이며 역시바이엔스 상점의 단골인 반데르산덴에게 접근해서 음악지도를부탁했다. 음악과 색채의 유사성을 다룬 책을 읽은 그는 그것이사실인지 아닌지를 알고 싶었던 것이다. 중년을 넘긴 반데르산

덴은 에인트호벤과 같은 곳에 나타난 별난 인물에 흥미를 갖고 레슨을 해주기로 동의했으나 잘되지는 않았다. 빈센트처럼 성급한 사람이 악기를 다루면 도대체 어떤 이상한 소리가 나올까 생각만 해도 두려워지겠지만, 이 음악교사에게 더 괴로운 것은 빈센트가 갑자기 연주를 중단하고 어떤 음과 감청색 또는 암록색 사이의 연관성을 지적하는 버릇이었다. 늙은 반데르산덴은 미친 사람을 받아들이지 않았는가 하고 겁이 나서 수업을 중단해버렸다.

뇌넨에서도 교회 관리인인 스하프라트는 빈센트가 항상 잡동사니로 방안을 가득 채우는 것을 보자 자기 방 두 개를 빌려준 것을 다시 생각하게 되었다. 빈센트는 직접 선반과 벽장을 만들고 목수에게 부탁해 선반을 값싸게 몇 개 더 만들었지만, 이들마저 산책하면서 끌어모은 이끼, 식물, 박제된 새, 통 모양의 실패, 물레바퀴 등으로 뒤덮여 있었다. 이 마을에서 사는 두 소년 피트 반 호른과 레오나르뒤스 코이텐은 가끔 마을 근처의 숲 속을 뒤져 새 둥지를 따주었다. 빈센트는 이것들을 선반 위에 올려놓고 야외에서 작업할 수 없을 때 정물화의 소재로 사용했다.

낡은 난로 옆에는 재가 잔뜩 쌓여 있었고 등나무로 만든 의자의 좌석은 풀어져가고 있었다. 목수는 그림을 넣어둘 상자를 만들고 판자를 잘라 팔레트도 만들어주었을 뿐 아니라 원근법에 이용할 기구도 만들어주었다. 실이 사선으로 매달린 이 기구를 통해 보면 원근법으로 그릴 때와 똑같이 멀어져가는 정경을 관찰할 수 있었다. 그러나 어지럽게 흩어져 있는 물건들도 급속히 쌓여가는 스케치와 유화의 더미에 비하면 아무것도 아니었다.

빈센트가 제작한 작품의 양은 놀라울 정도였으며 그 대부분을 여전히 야외에서 그렸다. 마을에서 그림을 그리기에 알맞은 장

소를 찾으면 그곳을 이리저리 성큼성큼 걸어다니며 이젤을 세우고 싶은 곳에 구두로 표시를 해두었다. 피트 반 호른은 지나가는 사람들이 흔히 "저 바보가 또 왔네" 하는 반응을 보였다고 회상했다. 그러나 빈센트는 그림을 그리는 동안 아이들이 너무 가까이 오면 화를 냈다.

그를 사랑한 여인

집에서 직물을 짜는 사람들을 그리는 것은 훨씬 쉬웠다. 빈센트는 아침에 마을 밖에 외따로 떨어져 있는 오막살이로 가서 마음에 드는 그림소재를 찾았다. 그는 빵과 치즈를 조금 가지고 갔다. 어머니가 건강에 좋은 음식을 마련해주었지만, 그는 여전히 검소한 식사를 고집했다. 고기나 그 밖의 '사치품'도 거부했다. 그러나 유일한 도락인 코냑은 조금 마셨다. 그의 부친이 무엇보다 우려한 것은 빈센트가 외출할 때의 모습이었다. 날씨가 혹독할 때는 텁수룩한 외투를 입고 털모자를 썼는데, 그 모습은 빗속에 흠뻑 젖은 수고양이 같았다고 한다. 이 모습은 해가 뜰 때부터 질 때까지 기계 앞에서 뼈빠지게 일하는 직조공의 비위를 건드리지는 않았고 오히려 기분을 바꾸어주는 것으로 환영받았다.

빈센트가 처음으로 그림의 주제로 직조공에게 흥미를 갖게 되었던 것은 3년 전 쿠리에까지 엄청난 도보여행을 하면서 그들이 일하는 모습을 목격했을 때였다. 그 관심이 반 라파르트의 스케치로 되살아났으며 지금은 그에게 모델이 풍부했다. 그들의 생활에서 가장 놀라운 것은 방 전체를 채우고 있는 거대한 직조기였다. 남은 공간은 높은 의자를 둘 정도밖에 안 되었는데, 그곳

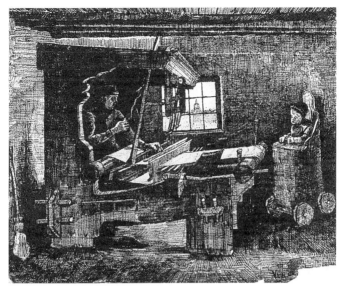

직기가 꽉 들어찬 오두막의 창 너머로 뇌넨 시절 빈센트를 사로잡았던
버려진 옛 가톨릭 교회의 탑이 보인다.

에 어린아이가 앉아 재빠르게 왔다갔다하는 북을 재미있게 지켜
보고 있었다. 그 사이에 직공의 아내는 다른 곳에서 바삐 일했는
데, 주로 문간에 새 북들을 준비해놓았다. 그처럼 제한된 공간에
서 기계와 인간은 하나가 되었다.

　빈센트의 초기 스케치에서는 직기의 상세한 부분에 초점을 맞
추었기 때문에 기계를 다루는 사람, 즉 그가 말한 '기계 속의 유
령'은 흐릿한 윤곽으로 처리되었다. 그는 전(前) 세기에 제작된
더 낡고 더 큰, 샤프트가 두 개인 직기를 훨씬 더 좋아했다. 이
기계는 좁은 공간을 완전히 차지하고 있었기 때문에 그는 그 비
례를 정확히 측정할 수 있을 만큼의 거리를 두고 바라볼 수가 없
었다. 그 결과로 생긴 뒤틀린 모습은 덜커덕거리고 윙윙거리며
두려움을 자아내는 이 괴물의 힘을 한층 더 증대시켰다.

1884년 1월부터 6월까지 6개월 동안, 그는 소묘에서 유화로 옮겨가며 그 직기들을 그렸다. 겨우 구별되는 인간과 기계는 그가 드렌테에서 습득한 어두운 색조 속에 음울한 분위기를 자아냈다. 「정면에서 본 직공」에서 실루엣으로 다루어진 인물은 쥘 베른(『해저 삼만리』의 작가로 공상과학소설의 기초를 다지는 데 크게 기여했다─옮긴이)의 소설에 나오는 것 같은 미래의 전투기를 몰고 그림을 보고 있는 사람에게로 돌진해오는 느낌을 준다.

그해 5월, 반 라파르트가 와서 열흘간 머물렀으며 두 사람은 함께 그림을 그렸다. 자신의 어두운 색채에 지나칠 정도로 자신을 갖고 있던 빈센트는 항상 온순한 라파르트에게도 똑같은 색조를 사용하도록 강요했다. 실제로 두 사람 모두 거의 같은 시기에 실을 잣는 여인을 그렸는데, 누구의 작품이라고 추정할 수 있는 것은 반 라파르트가 기교에서 우월하다는 사실뿐이었다. 그의 작품은 '완성도'에서 앞서 있었다. 여인의 얼굴도 아카데미 미술의 시각에서 더 '정확'한 반면, 빈센트의 작품에는 거친 힘이 있었다. 그 때문에 더 젊은 반 라파르트의 작품이 오히려 다소 무미건조해 보였다. 그런데도 빈센트는 그의 작품을 열렬히 칭찬하고 격려했다. 그의 방문으로 기분이 아주 좋아졌던 것 같다. 이 무렵은 한창 좋을 때였다. 왜냐하면 빈센트는 직공들이 다른 '농민 화가들'이 다루지 않는 독특한 주제임을 깨달았고 그림을 팔 수도 있다고 느꼈기 때문이었다.

반 라파르트가 떠난 직후 테오가 와서 잠시 머물렀다. 빈센트는 서둘러 그를 아틀리에로 데려가 작품을 보여주었지만 그 반응은 매우 실망스러운 것이었다. 그 무렵에 이미 피사로를 비롯한 여러 화가들과 교제하고 있던 테오에게는 이 어두운 색조의

명백히 퇴보한 것으로 보이는 시도에 신경쓸 여유가 없었다. 그는 빈센트에게 보낸 편지에 마네에 관해 썼지만 그처럼 시각적인 문제를 오직 문자만으로 설명하는 것은 불가능했으며, 두 사람이 이에 관해 이야기를 나눌 때조차 빈센트는 파리의 미술혁명이 얼마나 많은 영향을 미치고 있는가에 대해서는 막연하게만 이해하고 있음이 분명했다.

진정한 색채의 혁명은 이스라엘스가 이룩했다는 그의 절대적인 신념을 바꾸기란 불가능했다. 더욱 나쁜 것은 그가 이미 인상주의에 대해 부정확한 견해를 지니고 있다는 것이었다. 테오가 도착하기 전에 그는 반 라파르트와 인상주의에 대해서 토론했다. 두 사람은 반 라파르트의 작품이 이 새로운 유파에 속하는 것으로 분류할 수 있다는 결론을 내렸는데, 이들은 인상주의를 제대로 이해하지 못하고 있었다.

테오는 빈센트의 새로운 스타일에는 그다지 관심이 가지 않았지만 형의 사생활에 관해 들려오는 이야기에는 크게 우려했음에 틀림없다. 가족들의 눈에는 빈센트에 대한 마르호트 베헤만의 사랑이 결코 식지 않은 것 같았다. 두 사람은 더욱 자주 만나고 산책을 하거나 교구의 더 가난한 신자들에게 선물을 보내기도 했다. 상대방을 갈망하는 쪽은 마르호트임이 분명했기 때문에 가족들은 이번만은 빈센트를 탓할 수가 없었다. 지금까지와는 반대로 빈센트에게 푹 빠진 쪽은 여자였고 빈센트가 할 수 있는 것이라고는 그녀를 진정시키는 것뿐이었다.

그녀의 가족이 그토록 형편없이 행동하지 않았더라면 그는 이 사태를 잘 처리했을지도 모른다. 물론 가족들이 걱정하는 데는 이유가 있었다. 반 고흐 일가와 가깝게 지냈기 때문에 그들은 빈센트의 과거를 잘 알고 있었으므로 그를 장래의 사위로 추천할

수가 없었다. 그러나 그들의 행동은 마르호트에 대한 걱정보다는 이기심에서 나온 것 같았다. 그녀의 두 언니는 분명히 질투하고 있었다. 같은 계층의 개신교도 중에서 결혼상대를 찾을 수 있는 여지는 제한돼 있기 때문에, 베헤만 일가의 딸들이 모두 노처녀가 될 가능성은 많았다. 그래서 빈센트처럼 지저분하고 인상이 나쁜 사람이라도 마르호트가 남자와 함께 돌아다니는 모습은 두문불출하는 언니들에게는 비위에 거슬렸다.

더욱 나쁜 것은 마르호트가 자신의 일을 도와주는 것이 딸의 의무라고 단호하게 주장하는 아버지의 태도였다. 그는 딸이 쓸모없는 화가 때문에 집을 떠날 이유가 전혀 없다고 보았으며 딸에게도 그렇게 말했다. 실제로 가족 모두가 그렇게 말했다. 그리고 이미 불안정하고 신경과민인 이 가련한 여인은 그들이 끊임없이 뱉어내는 성가신 잔소리로 평정을 잃고 말았다. 그녀는 자신을 안심시키기 위해 최선을 다한 빈센트에게 호소했지만 여름이 지나감에 따라 상황은 악화되었다. 빈센트는 그녀의 가족 가운데 유일하게 마르호트에게 동정적인 동생 로이덴바이크에게 가족들이 그녀를 좀더 부드럽게 대하도록 설득해달라고 부탁했다. 빈센트는 그때 그녀를 진정시킬 수 있는 방법을 찾기 위해 그 지방의 의사와 상담하기도 했다.

마르호트는 부모가 빈센트를 사위로 용인하지 않을 것임을 잘 알았지만 이제는 결혼에 대해 드러내놓고 이야기했다. 그녀는 또한 빈센트도 결혼을 원한다면 가족들의 태도는 두 사람의 사랑에 아무런 장애가 되지 않는다고 그에게 말했다. 그러나 빈센트는 그 제안을 무시했다. 그녀가 어떤 반응을 보일 것인지 불확실했기 때문이기도 했고, 또 이 연애사건에 대해 소문이 퍼지면 그녀에게 어떤 일이 생길 것인지를 알고 있었기 때문이기도 했다.

빈센트를 사랑했던 유일한 여인 마르호트 베헤만.

마르호트의 정신상태에 대한 빈센트의 진단은 정확했던 것으로 드러났다. 7월 어느 날, 두 사람이 산책하고 있을 때 그녀가 갑자기 경련성 발작을 일으키고 쓰러졌다. 깜짝 놀란 빈센트는 처음에는 그녀가 신경쇠약이라 생각했다. 그러나 그녀의 말에 조리가 없고 격렬한 발작을 일으키는 것을 보고서 그보다 훨씬 더 심각한 증세임을 알았다. 그가 그녀에게 어찌 된 일인지 사실대로 말해달라고 간청했지만, 그녀는 그에게 혼자만 알고 있고 다른 사람에게는 말하지 않겠다고 약속하라는 뜻의 말만 웅얼거렸다. 그가 비밀을 지키겠다고 약속하자 그녀는 비로소 독을 마셨다고 고백했다. 어렵게 구한 스트리키니네(신경홍분제—옮긴이)를 집에서 만든 강장제에 섞어 마셨다는 것이었다.

스트리키니네를 많이 복용하면 뇌의 억제 신호가 봉쇄되고 그에 따라 근육의 수축이 통제되지 않는다. 호흡기의 불수의근을 포함한 신경조직 전체가 굳어지기 때문에 질식사하게 된다. 그러나

나중에 인정한 것처럼, 실은 그녀는 스트리키니네가 아니라 고통을 완화시켜줄 것이라고 믿었던 '어떤 것'을 복용한 것이었다. 아마 가정용 구급약 가운데 하나이거나 아편제 또는 클로로포름이었겠지만, 그 '어떤 것'이 근육을 이완시켰기 때문에 빈센트가 그녀를 집으로 데려갈 때까지 살아있을 수 있었다.

집에 오자마자 그녀의 동생인 로이덴바이크가 강한 구토제를 복용시켜 독을 대부분 토해내게 해서 어쨌든 그녀는 목숨을 건졌다. 그러나 중태였던 것은 사실이었으므로 가족과 잘 아는 사이인 위트레흐트의 의사에게 보내 회복하도록 했다. 그녀는 이곳에서 6개월을 지냈는데 그녀를 염려하는 모든 사람에게 이것은 가장 좋은 일이었다. 하지만 빈센트의 가족들은 마을을 뒤흔들고 몇 주일간 유일한 화제가 되었던 이 스캔들이 빈센트에게 책임이 있다고 보았다.

이런 분위기에서 벗어날 생각에서 빈센트는 뇌넨 밖에서 더 많은 시간을 보냈다. 그는 에인트호벤에서 교회와 화물계량소를 많이 그렸고 아버지의 못마땅해하는 표정을 잊게 해주는 무엇인가를 찾아 돌아다녔다. 그는 금세공인인 늙은 헤르만스가 일을 부탁해주기를 바랐다. 그는 그 무렵 완공한 새집에 대한 구상이 많았는데, 그 중 하나가 여섯 작품으로 이루어진 연작으로 식당을 장식하려는 것이었다. 빈센트가 바이엔스의 상점에서 들은 바에 따르면, 헤르만스는 그 패널화를 직접 그릴 계획이며 성인들을 주제로 삼고 싶어했다.

농부들을 그리다

빈센트는 재빨리 그를 설득하는 일에 착수했다. 농민생활을 그

린 자신의 작품은 식탁에서 함께 식사하는 사람들이 가장 칭찬하는 그림이라고 내세웠다. 빈센트는 그 정경이 또한 사계절을 나타낸 것이라고 말했는데, 이 아이디어를 아마도 상시에르의 밀레 전기를 읽고 떠올렸을 것이다. 이 책에는 밀레가 실업가인 프레데리크 하르트만의 의뢰를 받아 각각 봄, 여름, 가을, 겨울을 나타내는 그림으로 저택의 응접실을 장식했다고 묘사되어 있다. 이 아이디어에 적잖이 매료된 헤르만스는 빈센트의 아틀리에를 방문하고 초벌그림을 부탁했다. 마지막으로 완성되었을 때의 상태를 알 수 있도록 실물크기로 그려달라고 했다.

인물들은 밀레의 영향을 많이 받았는데, 봄을 상징하는 씨 뿌리는 사람이 특히 그러했다. 문제는 헤르만스의 식당의 벽이 직사각형이고 길이가 똑같지 않다는 것이었다. 그래서 사계절의 그림을 여섯 장으로 그리지 않으면 안되었다. 요리조리 짜맞추며 논의한 끝에 해답을 이끌어냈다. 봄은 '감자 심기'와 '여러 마리의 소와 함께 감자를 심는 여인들' 두 장으로, 여름은 '밀 수확' 한 장으로, 가을은 '씨 뿌리는 사람'과 '양치기' 두 장으로, 겨울은 '눈 속의 나무꾼' 한 장으로 그리기로 했다. 짧은 벽 두 곳에 여름과 겨울이 마주 보도록 하는 배열이었다.

헤르만스는 실물크기의 스케치가 마음에 들자 유화로 완성시켜달라고 제의했다. 그것은 빈센트가 빚도 갚고 모델이 되어준 이웃 사람들에게 사례할 수도 있는 이상적인 협상인 것 같았다. 하지만 헤르만스가 감자를 심는 장면에 너무 많은 사람을 채워넣으려고 고집함으로써 결국 원래의 구상이 손상되고 말았다. 게다가 빈센트가 그린 눈 속의 나무꾼 네 명은 풍경 속에 균형잡힌 구도로 녹아들지 못하고 초기의 지리멸렬한 인물습작처럼 되어버렸다. 그것은 대단히 실망스러웠고 그 때문인지는 몰라도

헤르만스는 보수를 지불하지 않았다.

그러나 9월에는 잠시 희망의 빛이 비쳤다. 이름을 밝히지 않은 의뢰인으로부터 그림 한 점을 그려달라는 부탁을 받았던 것이다. 한참 뒤에야 그는 마르호트가 배후에 있었다는 것을 알았다. 위트레흐트에서 건강을 회복하는 데 힘쓰면서도 그녀는 여전히 빈센트를 걱정했으며 이처럼 간접적인 방식으로라도 그를 돕고 싶어했다. 사실을 알게 된 빈센트는 그녀에게 스케치를 한 점 보냈지만 돈을 한 푼도 받지 않았다. 그러나 이 일로 그는 그녀가 곧 집으로 돌아올 것임을 깨달았으며 지난번의 자살미수 소동으로 부친의 건강이 더 나빠졌기 때문에 그녀가 돌아오기 전에 떠나야 한다고 생각했다.

그와 함께 색채의 신비를 해명하고 싶다는 새로운 욕구는 지금까지와는 달리 정식훈련을 받는 데 대한 그의 거부감을 덜어주었다. 아마도 테오와 함께 지낼 수 있는 파리로 가서 누군가의 아틀리에에서 그림공부를 할 수도 있을 것이었다. 그는 네덜란드 친구들이 페르낭 코르몽이라는 사람에 대해 이야기하는 것을 들었으며 그들은 몽마르트르에 있는 그의 아틀리에에 다니고 있었다. 가장 쉬운 해결책은 인근의 스헤르토헨보슈에 있는 아카데미에 입학하는 것이었다. 이곳에서 그는 모델을 그릴 수 있을 것이고 필요할 때는 기술적 조언도 받을 수 있을 것이었다.

빈센트가 10월에 다시 방문한 반 라파르트에게 이 생각을 털어놓자 그는 한걸음 더 나아가, 예를 들어 안트웨르펜의 유명한 아카데미처럼 평판이 좋은 학교에 입학하는 게 좋다고 권했다. 이 학교는 화가 지망생의 출발점으로는 일급으로 유럽에서 인정받고 있었다. 전에도 흔히 그랬듯이 빈센트는 놀라울 정도의 집념으로 이 생각에 매달렸다. 그는 즉시 안트웨르펜의 관계자들

에게 보여줄 작품의 포트폴리오를 만들어야 했다. 반 라파르트는 머리 부분 초상을 연작으로 그리고 있었는데, 빈센트도 똑같은 작업을 하기로 했다.

빈센트는 마을 사람들을 모델로 삼았다. 30점, 아니 50점을 그릴 작정이었으며 그 중 일부는 주문을 받고 그릴 수도 있었다. 그러면 모든 것이 해결될 것이었다. 돈을 벌고 입학을 위한 습작도 동시에 마련하게 된다. 물론 일을 시작하는 데는 적잖은 돈이 필요했다. 그는 테오에게 편지를 보내 농민들에게 모델료로 지불할 돈을 별도로 더 부쳐달라고 요구했다. 이것은 단지 일시적인 것이고 곧 직접 모델료를 지불할 수 있을 만큼 벌 수 있을 것임을 테오가 알아야 한다고 썼다.

지나친 열정을 감안하더라도 그의 생각에는 얼마간 일리가 있었다. 수확이 끝나고 겨울이 시작되면 마을 사람들은 시간이 남아돌게 되어 돈이나 먹을 것을 받고 기꺼이 모델이 되어주었다. 그는 전에도 초상화를 가끔 그렸지만 헤이그에서 그린 어부들은 실은 삽화가 들어 있는 영국 신문에 실린 인물을 모사한 것이었다. 그러나 시엔과 아이들의 초상화는 실물을 그린 것이었으며 처음으로 성공한 작품에 속했다. 이제서야 그는 종(種)을 연구하는 문화인류학자의 정밀함을 가지고 마을 사람들의 관상을 연구하기 시작했다.

그와 동시에 그는 자신이 본 것을 거의 캐리커처의 경계까지 과장했다. 그가 그린 농민들에게는 이상화한 것이 전혀 없었다. 그들은 거의 아름답지 않았으며 개성이 뚜렷했다. 하지만 그들은 자신이 충실하게 표현될 때까지 자신의 삶과 자신의 얼굴을 형성해온 고된 노동을 빈센트가 어느 정도 드러낼 수 있을 때까지 지긋이 모델 역할을 해냈다. 빈센트는 그들을 그릴 때 가난한

사람들의 우상인 에스파냐의 성인처럼 어두운 배경에서 앞쪽을 응시하도록 했다.

1884년과 1885년에 걸친 겨울의 대부분을 그는 농민들을 그리면서 보냈다. 그들에게는 당시에는 대단한 사치품이었던 커피를 사례로 주었다. 그는 머리에서 시작해 전신상으로 옮겨갔다. 모자를 쓴 채 식탁에 앉아 있는 남자, 콩깍지를 까는 여인, 팬케이크를 만드는 여인 등을 그렸다. 몇 사람은 누구인지 알아볼 수 있었다. 모자를 쓴 남자는 프란시스 반 로이이고 실을 감는 여인은 아마 그의 결혼한 여동생 코르넬리아 데 흐로트일 것이다. 그들은 작은 회색 집에서 함께 살고 있었다. 그 집은 목사관에서 베르흐 강을 따라 형성된 마을 너머에 있었고 맞은편에는 그 지방 특유의 풍차가 있었다. 빈센트는 스케치 여행을 떠날 때 가끔 흐로트의 집 앞을 지나갔는데, 때로는 안으로 들어가 가족들에게 모델이 되어달라고 부탁했다. 빈센트는 이들 인물을 그릴 때 여러 사람을 하나의 구도에 그리면 되겠다는 생각을 하기 시작했다. 그러나 어떤 것이 될지는 아직 명확하지 않았다.

헤르만스의 식당 그림을 의뢰받아 실망스러운 경험을 했음에도, 빈센트는 여전히 지도를 받기 위해 찾아오는 사람들을 기꺼이 도와주었다. 마을 사람 가운데 한 명인 디멘 헤스텔이 스케치에 대한 비평을 부탁하자 아틀리에로 오라고 허락했다. 헤스텔은 빈센트의 작품이 너무 이상해서 그가 해준 말에 별로 고마워하지 않았다고 나중에 털어놓았다. 두번째 학생인 빌렘 반 데 바케르는 바이엔스의 상점에 액자를 부탁했는데, 그의 작품을 보고 감탄한 빈센트는 이 젊은이를 뇌넨의 아틀리에로 보내달라고 주인에게 부탁했다. 반 데 바케르는 에인트호벤에서 살았지만 뇌넨의 전신국에서 근무했으므로 두 사람은 가끔 길에서 만났으

며 마침내 친구가 되었다. 그러나 빈센트가 이 젊은이의 작품을 무자비하게 비평했기 때문에 두 사람 사이는 가끔 심각해지기도 했다.

반 데 바케르는 빈센트의 그림 그리는 속도와 스케치 여행을 하는 하루에 제작하는 작품 수 그리고 우정을 지켜나가는 열의에 깊은 감명을 받았다. 그는 어머니에게 부탁해 빈센트를 식사에 초대했다. 그의 선량한 어머니는 정성을 다해 요리를 마련했으나 깜짝 놀란 빈센트가 껍질이 딱딱한 빵과 평범한 치즈 몇 개만 있으면 된다고 고집했다. 이것은 집에서도 마찬가지였다. 그는 식탁에 앉는 것을 거부했으며 브뤼셀의 전도사 양성학교에서 버릇을 들인 것처럼 혼자 별도의 의자에 앉아 검소한 식사를 했다. 앞에 있는 또 하나의 의자에는 제작 중인 그림을 기대어놓고 세심히 살펴보면서 아직 남아 있는 튼튼한 이빨로 빵 껍질을 씹어 먹었다.

그러한 행동은 베헤만 사건으로 아직도 분개하고 있는 부친과의 관계를 개선하는 데 아무런 도움이 되지 않았다. 이웃 사람들도 빈센트와 마주치는 것을 두려워하며 더 이상 찾아오지 않았다. 아들의 외모에 관심을 갖지 않겠다는 테오도뤼스 목사의 결심조차 어느 날 빈센트가 노란 점들이 찍힌 라일락색의 옷을 직접 만들어 입고 에인트호벤에서 돌아왔을 때는 심하게 흔들렸다. 야만인 같은 모습은 고약하긴 했으나 참을 만했지만 이번에는 어릿광대 같은 모습이라니!

두 사람이 서로 피하기로 합의할 수 있을 것 같지는 않았다. 졸라의 소설이 놓여 있는 것을 보기만 하면 목사는 끝없는 논쟁을 일으켰으며 두 사람의 논쟁은 밤새 이어졌다. 졸라를 비롯한 프랑스의 사실주의 작가들은 이 시골 목사에게는 과격하고 위험

한 무신론자였으며, 그는 아들의 행동도 그들 탓이라고 비난했다. 빈센트로서도 다른 사람이 자신의 과오를 지적하는 것을 용납할 수 없었다. 무승부란 있을 수 없었고 논쟁은 끝없이 지루하게 계속되었다.

집안의 분위기가 그런데다가 테오와도 여전히 소원한 느낌이었으므로 빈센트가 의지할 수 있는 친구를 찾아야만 하게 된 것은 전혀 놀랄 일이 아니었다. 반 라파르트가 첫번째 후보였지만 그는 그곳에 좀처럼 나타나지 않았다. 결국 에인트호벤에서 가죽을 무두질하는 일을 하고 있던 안톤 케르세마케르스로 선택되었다. 다행스럽게도 그의 차분한 분별심은 빈센트의 거친 열정을 견실하게 보완해 균형을 유지하게 해주는 것이었다.

아마추어 화가로서는 상당한 재능을 갖고 있던 케르세마케르스는 사무실을 풍경화로 장식하고 있었다. 그때 바이엔스가 그에게 빈센트에 관한 이야기를 하고는 두 사람을 만나게 해주겠다고 제안했다. 다시 뇌넨에 있는 아틀리에를 방문하자고 제의했는데, 그 방문은 하마터면 이제 막 싹튼 우정을 끝나게 할 뻔했다. 케르세마케르스가, 빈센트가 주변에 기막히게 벌여놓은 잡동사니와 '거칠고 완성되지 않은' 작품을 눈여겨보았기 때문이었다. 이 방문 이후 케세르마케르스는 두 사람의 관계를 그쯤에서 끝내려고 생각했으나 아틀리에에서 본 작품들의 이미지가 자기 머리에서 떠나지 않는다는 것을 깨닫고는 이 새로운 교사와 참을성 있게 교제해보기로 결심했다.

빈센트는 옛날 역의 맞은편에 있는 그의 아파트—눈이 녹는 풍경을 이곳 창가에서 그렸다—를 방문하기도 했으며, 또 케르세마케르스가 뇌넨으로 와서 함께 밖으로 나가 그림을 그리기도 했다. 빈센트의 교수법은 엄격했다. 처음에는 정물화만 그리게 했

고 삽화가 들어 있는 신문에서 자신이 수집한 그림을 참고하도록 권했다. 교사보다 8년 연상인 학생은 가끔 자신이 너무 늦게 그림을 시작했다고 한탄했지만 빈센트는 결코 비평의 강도를 낮추지 않고 항상 열심히 가르치고 마지막에는 격려를 해주었다.

오래된 묘지에 있는 버려진 교회의 탑이 빈센트의 마음을 끌고 있음을 처음으로 알아차린 사람은 케르세마케르스였다. 야외에서 그림을 그릴 때 그들은 그곳으로 자주 갔다. 어떤 때는 빈센트가 그리고 싶어하는 낡은 물레방아가 있는 곳까지 갔으며, 이곳은 마을에서 꽤 멀었기 때문에 케르세마케르스는 길가의 식당에서 우아한 식사를 하자고 빈센트를 설득했다. 그 역시 빈센트의 식사 태도를 보고는 깜짝 놀라고 기분도 상했다. 금욕적인 빈센트는 커피에는 설탕을 넣지 않고 빵에는 버터를 바르지 않겠다고 했으며 평소와 마찬가지로 빵 껍질과 치즈밖에 먹지 않았다.

'학생들'이 이처럼 까다롭고 걸핏하면 화를 내는 교사를 참아낸 것은 빈센트에게 숨겨진 매력이 있었음을 말해준다. 그가 교사 역할을 기꺼이 떠맡았다는 사실은 또한 그가 얼마나 자신만만했는지를 보여준다. 빈 캔버스에 열정을 쏟아붓는 그의 모습에서 누구나 자신감을 보았다. 그 자신감으로 그는 물감이 잔뜩 묻은 붓을 망설이지 않고 내밀었으며, 단지 몇 번의 재빠른 붓놀림으로 허리를 구부린 사람이나 줄지어 늘어선 나무의 윤곽을 그려냈다. 케르세마케르스를 어리둥절하게 만든 한 가지는 빈센트가 자기 작품에 사인을 거의 하지 않고 사인을 할 때도 절대로 성과 이름을 모두 써넣지 않는다는 것이었다. 왜 그러느냐고 끈질기게 물어보면 그제서야 외국인들이 자기 이름을 틀리게 발음하는 것이 싫어서라고 밝혔다. 외국인들이 그림에서 자기 이름

을 본다면 '망쳐놓을 것'이지만 "빈센트라는 이름이라면 세계의 어느 누구라도 정확히 발음한다"고 그는 확신하고 있었다.

케르세마케르스처럼 이야기를 나눌 친구가 있다는 것은 좋은 일이었지만, 후일의 회상에서 밝혀졌듯이 빈센트의 학생 중에는 그가 추구하는 것을 제대로 이해하지 못하는 사람이 있었고 그의 작품에 대한 혐오감을 감추지 못하는 사람까지 있었다. 그들의 반응을 고려하면 빈센트가 여전히 고독한 것은 당연했다. 그는 테오에게 보낸 편지에도 "올해보다 더 암담한 전망, 울적한 기분으로 새해를 시작한 적은 한 번도 없었다. 성공의 미래란 기대할 수조차 없고 오직 투쟁의 미래만이 예상된다"고 썼다.

2월에 뇌넨 시의회가 마침내 그 낡은 교회의 탑을 부수기로 결정한 것도 그러한 기분을 조장하는 데 기여했다. 빈센트에게는 이 기묘하게 고립된 탑은 단순히 황폐한 건물 이상의 의미를 지녔다. 그는 이 건물에서 아버지가 그처럼 고집스럽게 집착한 교회의 붕괴를 보았다. "그 폐허는 신앙과 종교가 아무리 견고하게 세워지더라도 끝내 어떻게 무너지는가를 보여주고 있다." 그의 이러한 태도는 테오도뤼스 목사에게 심한 고통을 주고 좌절감에 시달리게 했음에 틀림없다.

테오도뤼스 목사는 일생 동안 벽지의 교구에서 얼마 안 되는 신자들을 결속시키기 위해 고생해왔다. 도시로 이사하는 사람들이 늘어남에 따라 신자는 거의 매일 줄어들었다. 경제적인 이유도 있었지만 개인적인 좌절감도 없지 않았다. 그런데 한때 목사 지망생이었던 장남이 이제 부친이 믿고 있는 모든 것을 경멸하고 있었다. 부친은 이전에는 빈센트의 이상한 행동이 갑작스런 일격처럼 느껴졌다고 말했다. 그런데 바로 옆에서 겪어보니 그 일격은 더 강했다.

색채론과 들라크루아

빈센트는 아버지의 건강과 정신력이 훨씬 나빠지고 있는 것을 전혀 눈치채지 못한 것은 아니지만 그 밖에도 생각할 것들이 너무 많았다. 그는 드렌테 시절 이래로 해온 모든 작업을 요약하는 데 적합한 대작의 주제를 결정하는 일에 오랜 시간을 보냈다. 3월의 어느 날 저녁, 들녘에서 그림을 그리고 돌아올 때 데 호로트의 수수한 회색 집을 지나치다가 그를 방문하기로 마음먹었다. 열린 문 안으로 들어가자 가족이 식탁에 둘러앉아 있는 것이 보였다. 천장에는 석유램프가 매달려 있었고 식구들은 늘 저녁 식사로 먹는 감자를 접시에서 집어먹고 있었다. 빈센트는 이것이야말로 자기가 그려야 할 정경임을 알았다. 이 그림에도 레옹 레르미트(Léon Lhermitte)가 그린 크리스마스이브의 농민축제, 샤를 드 그루(Charles de Groux)의 「식사시간의 감사기도」 등 그가 숭배하는 작품들의 영향이 나타났다. 그러나 최초의 영감보다 더 중요한 것은 그 정경에 대한 그 자신의 즉각적이고 개인적인 해석이었다.

램프의 불빛 아래 감자를 먹고 있는 이 사람들은 접시로 가져가는 바로 그 손으로 흙을 팠다. 따라서 이 그림은 육체노동을 이야기하고 있다. 그리고 그들이 자신의 양식을 얼마나 정직하게 얻었는가를 말해주고 있다.

그날 밤, 식탁에 둘러앉은 사람은 코르넬리아 데 호로트와 그녀의 딸 시엔 데 호로트였다. 두 사람 모두 두툼한 검은 옷과 공들여 만든 북부 브라반트의 흰 두건을 걸치고 있었다. 코르넬리

아의 두 동생인 반 로이도 그들과 함께 있었다. 둘 중에서 프란시스 반 로이는 전에 빈센트가 그를 그렸을 때와 똑같은 모자를 쓰고 있었다. 그들의 식사 장면을 재현하려고 처음 시도했을 때, 빈센트는 식탁 위에 걸린 석유램프의 불빛 속에서 그들을 보았던 그대로 자세를 취하게 했다. 그러나 곧 알게 된 것처럼 희미한 빛 속에서 그린 결과는 전혀 만족스럽지 않았다.

그래서 두번째 시도에서는 빛이 더 밝은 곳에서 그리기 위해 낮에 그 정경을 재현하도록 그들을 설득했다. 그림의 균형을 잡는 것이 큰 문제였다. 단순히 큰 인물 두 명을 전경에 놓고 더 작은 인물 두 명을 배경에 배치하니 부자연한 공간이 생겼다. 그러나 전경의 두 사람을 더 가까이 옮겨놓으니 그들이 배경에 있는 사람들을 막아버렸다. 이러한 실패에도 그는 낙심하지 않았다. 그는 자신이 많은 것을 말할 수 있는 주제를 발견했음을 알았고 그 주제를 제대로 표현할 때까지 즐겁게 계속할 생각이었다. 그는 심지어 마지막 작업을 위한 준비로 손과 얼굴을 일일이 다시 그렸다.

그때 비극이 일어났다. 3월 26일, 목사관에 돌아온 그의 부친은 현관 입구에 도착해서는 의식을 잃고 문턱에 쓰러졌다. 안나와 가정부가 그를 일으켜세우려 했을 때 그들은 그가 숨을 거두었음을 알았다. 농민의 얼굴을 그리기 위해 외출한 빈센트를 데리러온 심부름꾼이 그 소식을 전해주었다.

부친의 사체를 보고 빈센트가 얼마나 복잡한 생각을 했을까는 상상할 수밖에 없다. 슬픔? 죄의식? 책이 가득한 서재에는 빈 의자와 반 데르 마텐의 판화가 있었다. 혼란스러운 이미지와 추억은 바로 소화할 수가 없었다. 그 직후에 쓴 편지에는 이상하게도 부친의 죽음에 대한 언급이 없다. 완전히 무관심했거나 아니면

이루 말할 수 없을 만큼 슬픔이 너무 깊었을 것이다. 그가 편지에 쓸 수 있는 것은 오직 어머니에 대한 염려뿐이었다. 그 후의 나날들은 끔찍했다.

삼촌들이 장례식을 위해 도착했다. 센트 백부, 스트리케르 이모부, 코르 숙부 등 그가 기피해온 못마땅한 인물들도 잇달아 나타났다. 테오가 도착했을 때 그는 안심이 되었다. 여동생 안나까지 삼촌들에 가담해 빈센트의 행동을 대놓고 비난했기 때문이었다. 목사의 충실한 교인들이 애정을 과시한 덕분에 매장을 무사히 마칠 수 있었다. 그들은 목사의 뚜렷한 선행을 앞세워 형편없는 설교를 눈감아주었다. 일찍이 잘생겼다는 말을 들었던 테오도뤼스는 오래된 프로테스탄트 교회의 부속묘지에 안장되었다. 그곳에서도 건물을 해체하는 인부들에 의해 부수어지기를 기다리는 버려진 탑이 보였다.

장례식이 끝난 뒤 빈센트는 테오를 아틀리에로 데려가서 최근에 그린 작품을 보여주었다. 빈센트의 어두운 기법에 익숙해진 탓인지 아니면 형이 겪어온 시련을 가엾게 여긴 탓인지 테오는 격려를 해주었다. 「감자 먹는 사람들」의 스케치를 특히 칭찬했으며 농민 습작을 몇 점 파리로 가져가겠다고 말했다. 그러나 모두 떠나갔을 때, 빈센트는 이전의 생활로 돌아갈 수 없음을 깨달았다. 그칠 줄 모르는 그의 에너지는 배출구를 찾지 못했다. 학생들에게 해준 충고를 따르기라도 하듯이 그는 정물화에 몰두했다. 꽃병에 꽃을 꽂고 그 곁에 아버지의 파이프와 담배쌈지를 놓았다.

꽃이 상징하는 것은 언어에 따라 다르다. 영어에서는 '정직', 프랑스어에서는 '교황의 은화', 네덜란드에서는 '유다의 은화'를 상징한다. 빈센트가 이 세 나라 말을 사용했으므로 세 가지 모두

로 해석할 수 있지만, 그 혼란스러운 시기에 그 세 가지를 다 조금씩 생각했을지도 모른다. 그는 이 스케치를 테오에게 보냈다. 그해 늦게 그린 유화도 테오에게 보냈는데, 이 그림은 극히 어려운 부자관계를 더욱 뚜렷이 드러내 보여준다.

역시 정물화인 이 그림은 초, 펼쳐져 있는 성서, 졸라의 소설로 구성되어 있다. 성서는 두껍고 운명으로 가득하지만 그 문자는 캔버스에 번진 물감의 얼룩에 불과하고 판독할 수 없을 만큼 흐릿하다. 이와는 대조적으로 소설은 밝은 황색이고 '삶의 환희'라는 제목은 선명하고 쉽게 읽을 수 있다. 아버지의 죽음에도 빈센트의 감정은 전혀 누그러지지 않았다.

그는 자신에 대해서도 똑같이 엄격했다. 첫번째 정물화를 그린 뒤 그는 하루 종일 작업에 몰두하던 이전의 제작 패턴으로 돌아갈 수가 없었다. 무기력은 어떤 종류이든 그에게는 일종의 고문이었다. 일은 그를 압도할 것 같은 끝없는 의문과 의혹으로부터 마음을 닫아버리는 수단이었다. 일은 악마들을 퇴치하는 데 도움이 되었다. 잠도 자지 않고 식사도 거른 채 기진맥진해 쓰러질 때까지 작업함으로써, 그는 자신의 마음을 다그쳐 무감각한 정적 속으로 몰아넣을 수 있었다. 일을 하지 않는 것은 무서웠다.

그는 독서로 기분을 전환시키려 했다. 그는 들라크루아의 색채 사용법을 설명한 이론서들을 이미 구해두었다. 그는 자신의 그림에 적절히 응용할 수 있는가를 알아보기 위해 그 책들을 꼼꼼히 읽었다. 들라크루아의 캔버스가 동시대의 다른 화가보다 훨씬 더 생기 있는 이유는 무엇일까? 다른 사람들이 습득할 수 있는 비밀방식이 있는가? 또다시 빈센트는 자기가 가장 많이 다닌 길에서 자신이 가야 할 길을 찾아야 했다. 인상파 화가들이

등장하기 오래전부터 들라크루아는 유진 슈브뢸의 저작에 매료되었다. 그때까지 화가들은 색채들이 어떻게 상호작용하는가를 직관적으로만 알고 있었는데, 슈브뢸은 그것을 하나의 법칙으로 정리한 광학과학자였다.

아득한 옛날부터 화가들은 고유색이란 없고 각 색채는 이웃한 색채의 영향을 받는다는 것을 알고 있었다. 이 현상을 설명하는 방식을 찾아낸 사람이 슈브뢸이었다. 1820년대에 그는 고블랭 염직공장으로부터 유독 어떤 색의 실만이 우중충해 보이는 이유를 밝혀내달라는 의뢰를 받았다. 그는 염색과정에는 아무런 문제가 없고 다만 이상한 시각적 효과가 작용하는 것을 발견했고 마침내 색상이 동시에 대비되는 것 때문임을 알아냈다. 3원색인 적색, 청색, 황색 중에서 두 가지 색, 예를 들어 적색과 황색을 섞어 오렌지색을 만들고, 사용하지 않은 원색인 청색 옆에 그 오렌지색을 두면 놀라운 결과가 나타나는 것을 그는 증명했다. 오렌지색과 청색을 나란히 두면 서로 자극적인 영향을 미쳤다. 청색은 오렌지색의 보색이라는 것이 슈브뢸의 설명이었다.

어떤 조합이라도 같은 효과를 얻게 된다. 청색과 황색을 섞어 녹색을 만들고, 이 색을 그 보색이며 아직 사용하지 않은 원색인 적색 옆에 두면 그 결과로 두 색 사이에 생생한 상호작용이 일어난다. 그러나 슈브뢸이 의뢰인에게 말한 것처럼 실을 짤 때 보색효과를 지나치게 사용할 경우, 예를 들어 오렌지색/청색, 녹색/적색, 보라색/황색의 조합을 너무 자주 사용할 경우 서로 상쇄하는 또 다른 기묘한 효과가 생겨 전체에 걸쳐 회색조만 눈에 띈다. 슈브뢸의 책을 읽은 들라크루아는 실의 가느다란 가닥에 생기는 이 보색효과를 붓놀림에도 적용할 수 있음을 알게 되었다. 그러나 그는 화면 전체를 강렬한 보색으로 채우지 않고 절도 있

게 사용했다. 발그스레한 피부 색조 옆에 녹색을 배합해 살이 더욱 생생하게 보이도록 했다.

빈센트는 파리에서 보았던 들라크루아의 그림에서 그러한 부분들을 상세하게 생각해내려고 했지만 실패했다. 너무 오래전의 일이었다. 그래서 실망스럽게도 그가 책에서 읽은 것은 이론의 영역에 머물러 있어야 했다. 한 가지 긍정적인 결과는 이스라엘스의 그림이 색채의 추구에서 마지막으로 의지할 대상이 아니라는 사실을 그가 마침내 받아들이기 시작했다는 것이었다. 그러나 아직은 그러한 생각을 자신의 작품에 연결시킬 수는 없었다.

그는 미완성의 「감자 먹는 사람들」을 다시 그렸지만 색은 예전과 하나도 다르지 않았다. 구도를 바르게 잡으려고 애씀에 따라 물감을 과다하게 사용해 색조가 어두워졌다. 그때는 1885년 늦은 봄이었으며 아틀리에에 햇빛이 비쳐드는 시간이 더 길어져 그는 작업을 계속할 수 있었다. 마음에 들지 않는 것은 지워버리고 인물이 캔버스 위로 솟아오를 때까지 물감의 층을 쌓아올렸다. 그는 마침내 네 인물이 결코 균형을 이루지 못할 것이라는 사실을 받아들였다.

레르미트의 판화에는 빈 공간을 채우기 위해 전경에 작은 아이들이 배치되어 있었다. 이 아이디어를 빌려, 그는 식탁 양쪽에 각각 어른 두 사람을 앉히고 모두 다섯 사람으로 거친 원을 만들었다. 아이도 포함시켜 활기찬 느낌을 살렸다. 왼쪽의 두 사람은 감자 접시에 손을 내밀고, 오른쪽의 여인은 커피를 따르고, 그 옆의 남자는 커피를 마시고 있다. 아직 완벽하지는 않지만 제법 잘된 작품임을 그는 알았다. 테오에게 스케치를 보내 석판화를 만들 작정이라고 알리면서, 테오가 자주 드나드는 카페이자 카바레에서 펴내는 새로운 잡지 『검은 고양이』(Le Chat Noir)에

발표할 수 있는지 알고 싶어했다.

석판화를 만드는 것은 학생 가운데 한 명이며 인쇄업자의 아들인 딤멘 헤스텔의 아이디어였다. 그의 부친이 주로 하는 일은 시가에 두르는 띠를 석판화로 인쇄하는 것이었다. 빈센트는 헤스텔에게 압력을 넣어 그의 부친이 협력하도록 설득할 수 있었다. 빈센트는 작은 판화를 만들고 싶었지만 '미술'에 대한 지식이 없었던 헤스텔의 부친은 석판화용으로는 너무 큰 돌을 마련해주었기 때문에 그것을 역까지 운반하는 데는 도움이 필요했다. 이 돌 위에 유화로 그렸던 것과 똑같이 「감자 먹는 사람들」을 그렸기 때문에 판화로 찍으면 반대로 인쇄되었다. 그러나 진정한 차이는 유화가 아니라 소묘였기 때문에 전경에 실루엣으로 처리된 아이를 제외한 인물들이 훨씬 세밀하게 표현되었고 네 명의 어른은 반 로이 형제와 데 흐로트 모녀임을 알아볼 수 있다는 것이었다.

빈센트가 헤스텔의 작업장에서 판화 20매를 인쇄했을 때 이것은 커다란 진보임을 알 수 있었다. 석판화는 너무 개성이 없고 유화의 분위기를 내지 못했지만 새로운 특색이 있었으며 그 점이 빈센트를 만족시켰다. 그는 학생들에게 판화를 한 장씩 나누어주었다. 일부는 얇은 박엽지에 시험 인쇄했는데 그 가운데 케르세마케르스에게 준 것은 끝내 찢어졌다. 그러나 테오에게는 좋은 종이에 인쇄가 잘된 작품을 보냈다. 그는 테오가 그 작품을 팔아주기를 진심으로 바랐으며 마침내 자신이 가치 있는 것을 이루어냈다고 확신했다.

다음에 해야 할 일은 석판화 못지않게 작품성이 뛰어난 유화를 완성하는 것이었다. 주변 환경이 좋지 않았지만 그는 4월 말에 그 일을 시작했다. 안나와의 불화는 가라앉지 않았고 목사관

의 분위기도 견딜 수 없었다. 교회 책임자들은 빈센트의 모친이 뒷마무리를 하면서 1년 더 그 집에서 살아도 괜찮다고 허락했지만 그것은 일회용이었으며 벌써 변화의 징조가 보였다. 어쨌든 그저 흘깃 바라보기만 해도 짜증을 내는 빈센트로서는 여동생 가운데 맏이인 안나의 공공연한 적의가 참기 힘들었다. 그는 스하프라트의 집에 있는 아틀리에에 머물기로 결정했다. 썩 좋은 방이 두 개나 있었으므로 그는 편안하게 지낼 수 있었지만 여느 때처럼 고행을 즐기는 빈센트는 일부러 불편하고 차디찬 처마 밑에서 잤다.

그것과는 별도로 「감자 먹는 사람들」의 마지막 작품은 그의 희망을 모두 충족시켜주었다. 인물을 사실적으로 그리려면 인형의 집과 같은 인공적인 배경에 그들을 밀어넣어 부족한 점을 메울 필요가 있음이 입증된 것이었다. 식탁에 앉아 있는 사람들의 배치는 원근법과는 반대로 뒤쪽으로 퍼져 있다. 여기에는 적절치 못하거나 우연한 것은 전혀 없다. 그는 폐쇄공포증처럼 답답함을 느끼게 하는 좁고 혼란스러운 공간을 만들어내고 싶어했으며 그것이 뒤틀린 얼굴, 마디진 손, 거친 생김새를 과장해주기를 바랐다.

감자 먹는 사람들

인물은 각각 서로 다른 각도에서 바라보고 있으며 자기 앞의 공간을 응시하면서 "우리는 여기에 함께 있지만 각자 혼자이며 이 석유램프의 불빛 속에 잠시 잡혀 있다"고 말하고 있는 것 같다. 물감이 여러 겹으로 두껍게 칠해졌는데도 램프의 불빛은 그가 지금까지 만들어낸 풍부한 색채보다 더 깊이 있게 빛났다. 이

색채의 공명 속에서 인물들은 주변의 어둠으로부터 떠오른다. 캔버스는 물감으로 두터운데 물감은 그림물감이라기보다는 점토에 더 가까웠다. 그것은 상시에르의 밀레 전기에서 빈센트가 즐겨 인용하는 말과 일치했다. "밀레의 농민은 그가 경작하는 흙으로 그려진 것 같다."

몇 주 뒤 테오가 북프랑스 탄광지대의 삶을 그린 졸라의 소설 『제르미날』을 보내주었다. 앞부분의 50페이지는 빈센트에게 쉬익 소리를 내며 무섭게 하강하는 새장 같은 승강대, 지하의 습기찬 갱도, 원래의 갱도에서 다시 파내려간 작은 방에서 일하는 광부의 램프 불빛에 갑자기 떠오르는 사람의 무리 등 과거의 기억을 되살려주었다. 그 다음에 그는 그 아득한 저녁에 허리를 굽히고 데 호로트의 집으로 들어가서 본 것이 무엇인가를 알았고 그가 그린 것이 무엇인가를 정확히 깨달았다. 「감자 먹는 사람들」은 브라반트의 농민들이 살아가는 모습에 대한 증언일 뿐만 아니라 그가 그리고 싶어했지만 기술이 모자라 단념했던 보리나주의 지하세계에 바치는 찬가이기도 했다. 이제 그는 그것을 완성했으며 만족했다.

빈센트는 처음부터 조심스럽게 그 성과에 대한 자신의 평가가 다른 사람들에 의해 보답을 받지 않아도 좋다고 생각했다. 그는 너그러운 비평을 기대하며 반 라파르트에게도 석판화를 보냈다. 빈센트는 걸작을 제작했다고 확신했기 때문에 아무리 친한 사이라도 호의적이지 못한 비평에는 분개했을 것이나 절도 있는 표현이라면 감수했을 것이다. 반 라파르트의 반응은 전혀 예상하지 못한 것이었고, 소심한 빈센트는 이번만은 사납고 격렬한 감정에 사로잡혔다. 이 작품을 너무 이해하지 못한 반 라파르트의 조잡한 비평은 오히려 이 그림의 진가를 돋보이게 했다.

그러한 작품에 진지한 의도가 없다는 나의 말에 동의할 것이네. 다행히도 자네는 그보다는 더 잘할 수 있는데 왜 모든 것을 그처럼 피상적으로 바라보고 피상적으로 다루는가? 왜 움직임을 배우지 않는가? 사람들은 그저 포즈를 취하고 있을 뿐이고 배경에 있는 여인의 귀여운 작은 손은 사실감이 전혀 없다네. 커피 주전자, 식탁, 그리고 주전자 손잡이 위에 놓여 있는 그 손 사이에는 어떤 관계가 있는가? 그 주전자는 도대체 무엇을 하고 있는가? 식탁 위에 놓여 있는 것 같지도 않고 치켜든 것 같지도 않은데, 어떻게 된 것인가? 그리고 오른쪽의 남자는 어째서 무릎, 배, 폐가 없는 것처럼 보이는가? 그것들은 등에 붙어 있는가? 그리고 그의 팔이 그렇게 짧은 것은 무엇 때문인가? 또 코가 반밖에 없이 지내야 하는 이유는 무엇인가? 또 오른쪽 여자의 코끝이 담뱃대에 작은 각설탕이 붙어 있는 것처럼 보이는 것은 무엇 때문인가? 게다가 그처럼 그리면서도 뻔뻔스럽게 밀레와 브르통의 이름을 들먹거리다니. 제발! 예술이란 너무나 숭고한 것이어서 그처럼 무심하게 다루어서는 안 된다고 나는 생각하네.

물론 밀레나 브르통과 연관시켜 이야기한다면 반 라파르트의 말이 매우 옳았다. 「감자 먹는 사람들」은 그들의 예술의 규범을 모두 훼손했다. 농민을 그린 그들의 그림을 '고상한' 예술로 승화시켜준 성스러움이나 정취가 이 작품에는 없다. 원근법을 왜곡시키고 가장 투박한 농민을 주제로 삼고 그들이 그처럼 불안하게 허공을 응시하게 함으로써 빈센트는 의도적으로 이 식사에서 농민의 성찬식을 연상하는 가능성을 배제했다. 이 인물들은 성자가 아니며 곤궁한 사람들이다. 칭찬받을 일도 없고 동정받

을 일도 없다. 그들의 존엄성은 그들 자신의 것이며 다른 사람들이 그들에게 주는 것은 아니다. 빈센트는 반 라파르트의 편지를 그대로 접어서 그에게 되돌려 보냈다.

빈센트의 마음은 이제 다른 곳에 가 있었다. 낡은 탑을 해체하는 마지막 준비가 시작되었고 서서히 변해가는 그 모습의 각 단계를 그곳에서 그저 지켜보고만 있을 수는 없었다. 맨처음 그린 것은 떼어낼 수 있는 모든 것을 모아 현관 앞에서 파는 경매 풍경이었다. 첨탑에서 떼어낸 슬레이트 같은 평범한 것들이 이전의 교회에서 물려받은 목제 십자가와 같이 좀더 정감 어린 품목 곁에 쌓여 있었다. 이 경매 그림에서 빈센트는 자신이 느낀 것에 대한 명료한 해석은 피하고 경매라는 행위 자체가 말하도록 하고 있으며, 하늘을 선회하는 새 두 마리가 썩은 고기를 먹는 까마귀라는 것만을 암시하고 있다. 그러나 그의 완성된 그림을 결국 지배하는 것은 이 새들이었다.

그는 첨탑이 허물어지고 건물의 뼈대만 남아 있을 때 이 그림을 그렸다. 그것은 마치 오래된 묘지 가운데 웅크리고 있는 군사 요새 같아 보인다. 그 위를 선회하는 까마귀는 죽음을 암시하고 있다. 이러한 것들은 밀레의 「그레빌 교회」와 밀레이의 「쌀쌀한 10월」을 떠올리게 한다. 그 뼈대에 남아 있는 두 개의 창과 현관은 해골의 세 구멍과 같다. 이 그림은 단순한 정물화라기보다는 부친의 죽음의 상징이라 할 수 있다. 고인의 서재에 서서 벽에 걸린 반 데르 마텐의 판화를 뚫어지게 바라보는 빈센트의 모습이 보이는 것만 같다. 판화 속에 있는 교회의 탑은 지평선을 배경으로 험상궂게 서 있다. 이제 그의 부친과 그 탑은 사라졌다. 그것은 종교의 죽음을 이중으로 의미하는 것이었다. 빈센트의 마음을 가장 움직인 것은 버려진 묘지와 그들이 한때 경작했던

흙 속에 누워 있는 무명의 농민들이었다.

죽음에 대한 이 강렬한 집중은 그에게 일종의 카타르시스가 되었을 것이다. 이 탑의 마지막 그림을 완성하자마자 그는 새로운 확신으로 가득한 생활로 돌아갔다. 그는 지금까지 자신이 가장 잘 알고 있는 농민들을 그리기 시작했다. 그들이 일하는 모습, 흔히 허리를 굽힌 그들의 전신상을 스케치했다. 몸을 땅 가까이 수그릴 때는 이따금씩 등이나 옆구리가 보였다. 두터운 윤곽선은 아직 남아 있었지만 그는 이미 바르그의 교본을 정복했다. 그는 이제 빛과 그늘을 완벽하게 사용해서 그것들은 바위처럼 견고하게 표현되었다.

그는 「감자 먹는 사람들」을 파리에 보냈지만 인정받고 싶다는 그의 희망은 아직 이루어지지 않았다. 그는 테오에게 잇달아 편지를 보내 화상과 접촉하는 방법을 가르쳐주었다. 그가 예상된 비평을 피하는 방법이라고 테오에게 조언해준 것은 이 작품에서 그가 의도했던 것에 대한 그 자신의 인식을 간파한 것이어서 매우 흥미롭다.

나의 인물이 정확하기를 절실히 바라고 있다고 세레에게 말해주기 바란다. 아카데미의 이론으로 정확하기를 바라지는 않는다고, 이 말은 진심이라고. 누군가 광부 사진을 찍었다고 해서 그가 그때 석탄을 캐고 있었다고 할 수는 없다. 확실히 다리가 너무 길고 궁둥이와 등이 너무 크지만 나는 미켈란젤로의 인물을 숭배한다고 말해주기 바란다. 대상을 있는 그대로 해부학적으로 건조하게 그리지 않는다는 바로 그 이유 때문에 나에게는 밀레와 레르미트야말로 진정한 예술가이다. 그들—밀레, 레르미트, 미켈란젤로—은 느끼는 대로 그린다. 내가

간절히 배우고 싶어하는 것은 바로 그 부정확성, 일탈, 개조, 현실의 변경이다. 그것들은, 그렇다, 거짓말이라고 말하고 싶다면 그렇게 말해도 좋다. 그러나 문자 그대로 진실보다 더 진실하다.

하지만 이 모든 것이 전혀 소용이 없었다. 테오가 정직하게 보고한 것에 따르면, 언뜻 관심을 보인 사람이 가끔 있었지만 진정으로 사려고 한 사람은 아무도 없었다. 적어도 스캔들로 명성을 얻어 꽤 인정받고 있는 인상파 화가들조차 작품만으로는 품위 있는 생활을 못 하고 있으니 달리 방도가 없지 않은가? 그 전해에 처음으로 피사로의 작품 한 점을 판 이후, 테오는 다른 인상파 작품도 팔려고 상당히 노력했다. 하지만 1885년에 판 것은 시슬레의 작품 한 점, 모네의 풍경화 한 점, 르누아르의 정원을 그린 작품 한 점뿐이었다. 유럽은 경기침체에 빠져 있었고, 뒤랑 뤼엘이 런던, 로테르담, 베를린에서 전시회를 열었을 때도 그림을 판 금액은 얼마 되지 않았다.

이러한 경제적 상황에서 뒤랑 뤼엘은 네덜란드에서 온 풋내기가 바싹 뒤따라오는 것을 달가워할 수가 없었다. 테오의 판매실적은 뒤랑 뤼엘보다 못했지만, 몽마르트르의 구필 화랑은 전위 미술을 전파하는 제1인자로서 탁월한 능력을 발휘하고 있는 뒤랑 뤼엘의 화랑을 점차 위협하고 있었다. 테오가 관리하는 공간인 2층에는 아주 작은 방이 두 개 있었고 좁고 천장이 낮아서 아래층의 본관에 전시된 중후한 역사화에는 적합하지 않았다.

시간이 지남에 따라 테오는 이 방들을 화가와 벗들의 회합장소로 만들었으며 그들은 화랑을 5명에서 8명 사이의 사람들이 모이는 클럽으로 이용했다. 이곳은 근처의 상업지역에 있는 사

무실에서 집으로 돌아가는 유복한 사람들이 들르는 유쾌한 휴식처가 되었으며, 그에 따라 테오는 다른 방법으로는 결코 새로운 미술을 살펴볼 수조차 없는 사람들의 흥미를 끌 수 있었다. 비록 판매되는 작품은 드물었지만 테오의 개인살롱은 흔히 텅 비어 있는 뒤랑 뤼엘의 전시장이 따라올 수 없는 분위기를 지니고 있었다.

그해 여름, 테오는 친구인 안드리스 봉게르를 데리고 뇌넨을 방문하기로 결심했다. 두 네덜란드 젊은이가 친하게 된 것은 전해인 1884년 12월부터였다. 두 사람은 파리에 사는 더치클럽에서 1881년에 처음 만났지만, 안드리스는 파리의 다른 젊은이들과 마찬가지로 항상 바쁜 일에 쫓겨 더욱 진지한 친구를 사귈 여유가 없었다. 처음에 그는 프랑스계 네덜란드인의 상업흥신소에서 일주일에 7일 간 일했다. 임금이 형편없었을 뿐 아니라 카운터 밑에 있는 간이침대에서 잠을 자야만 했다. 병에라도 걸리면 상황은 견디기 어려웠다.

그가 할 수 있는 것이라고는 그저 고통이 사라질 때까지 거리를 돌아다니는 것이었다. 음악 가정에서 태어난 그는 타고난 예술적 재능을 지니고 있었으며 파리에 처음 도착했을 무렵에는 루브르 박물관에도 열심히 찾아갔다. 그러나 곧 파리의 악명 높은 환락에 빠져들었다. 식사를 제대로 못하면서도 밤의 향락적인 생활에는 너무 많은 시간을 보냈기 때문에 결국 그는 그 대가를 치러야 했다. 다행스럽게도 그는 하인 백부를 진찰한 헝가리 태생의 유대인 의사 다비드 그루비 박사를 소개받았다.

그루비는 기묘한 행동으로 파리 예술계에서 숭배의 대상자가 되어 있었다. 그의 치료법은 유별나기로 유명했지만 건강한 생활에 대해서는 진보적인 견해를 지니고 있었던 것 같다. 그는 알

렉상드르 뒤마에게 매일 인근의 과일가게까지 걸어가 신선한 사과 세 개를 산 뒤 리볼리 거리의 아케이드를 거닐면서 껍질째 먹으라고 했다. 그것은 기묘하기는 했지만 매우 적절한 충고였다. 이 같은 처방으로 그루비는 의학계에서 추방당할 위험에 직면했다. 관습에 얽매이지 않는 그러한 행동에도 불구하고 엄격한 양생법, 식이요법, 운동요법을 확립한 사람은 그루비였으며, 덕택으로 안드리스도 다시 기운을 회복할 수 있었다. 그후 안드리스는 그루비의 열렬한 신봉자가 되었고 서슴없이 이 70세나 된 의사를 자기 친구로 내세우며 돌아다녔다.

더치클럽에서 두 사람이 다시 만났을 때 안드리스는 이렇게 새로워진 기분으로 테오와 이야기를 나누었다. 두 사람은 그해 12월에 함께 연극을 보러 갔으며 테오는 자신이 심취해 있는 새로운 미술을 그에게 소개했다. 안드리스는 자진해서 공부하는 학생이었으므로 드디어 현대미술의 진지한 후원자 겸 수집가가 되었다. 그들의 우정은 테오도뤼스 목사의 사망소식을 듣고 안드리스가 테오에게 위로의 말을 건넨 그날로 굳어졌다. 두 사람에게는 공통점이 많았고 한없이 지나친 요구를 하는 빈센트라는 벅찬 짐을 잊게 해주는 친구가 있다는 것은 테오에게는 분명히 좋은 일이었다.

두 사람이 뇌넨에 도착했을 때 집안 분위기는 평온하지 않았다. 빈센트는 아틀리에에서 살고 있었지만 상속문제로 상당히 나쁜 감정이 쌓여 있었다. 부친의 유산목록을 정식으로 작성하려 했을 때 빈센트가 갑자기 퇴장해버렸다. 이 사실은 그곳 공증인의 기록에도 정확히 남아 있다. 손님들, 즉 테오와 안드리스는 "저녁식사 이전 오후 3시에서 5시 사이에 방문"해달라는 빈센트의 요청을 서면으로 받았다.

자기 가족이 아니었다면 테오는 그런 유치한 행동을 우스꽝스럽다고 생각했을 것이다. 빈센트가 조금이라도 무시당했다고 생각되면 그것을 확대해석해버린다는 것을 테오는 너무나 잘 알고 있었다. 「감자 먹는 사람들」을 아직 팔지 못했고 이 일로 빈센트의 기분이 상할 것이 확실했기 때문에, 테오는 형의 집을 방문하는 것에 불안을 느꼈을 것이다. 다행스럽게도 빈센트와 안드리스는 잘 어울렸다. 빈센트는 자기처럼 현대소설에 흠뻑 빠져 있는 사람을 만나 기뻤다. 세 사람은 미술에 관해 이야기했으나 빈센트는 여전히 프랑스에서 일어나고 있는 변화들을 충분히 이해하지 못하고 있는 것이 분명했다.

사람들은 반드시 나의 그림을 알아볼 것이다

인상주의에 대해서도 그는 완전히 갈피를 못 잡고 있었다. 그는 '아카데믹'하지 않은 것은 어떤 것이든 자동으로 '인상주의적'이라고 추정했다. 그때 그 만남의 목적은 역시 돈 문제에 관한 것이었다. 빈센트는 매달 지급되는 돈보다 더 많이 썼으며 테오는 지급액을 올려줄 마음이 전혀 없었다. 헤어지게 되었을 때 테오는 그들의 만남이 고약한 일도 별로 없이 지나갔고 안드리스도 상처를 입지 않고 떠나게 된 것을 기뻐했음에 틀림없다. 그러한 인물들이 만났을 때 어떤 일이 벌어질 것인지는 누구도 예측할 수 없는 것이다.

다른 방문자들은 그다지 운이 좋지 않았다. 편지를 되돌려 받고 심란해진 반 라파르트는 두 사람 사이의 불화를 다스리기 위해 화가 친구인 빌렘 벤케바흐를 평화의 사절로 보냈다. 그와 빈센트의 만남은 매우 유쾌한 것이었다. 하지만 미술에 대해 열

렬히 대화를 나누다가 빈센트는 갑자기 상대방의 대수롭지 않은 말에 성을 내고 울화통을 터트렸다. 머리가 어질어질했지만 벤케바흐는 빈센트와 함께 에인트호벤에 있는 케르세마케르스의 집으로 가서 저녁식사를 했다. 식사를 하는 자리에서도 무심결에 한 말에 기분이 상한 빈센트는 식탁 위에 포크를 내던지고 뛰쳐나갔다. 이 이상한 친구도 이것으로 마지막이고 더 볼 일도 없을 것이라고 생각한 벤케바흐는 다음날 아침 빈센트가 아무 일도 없었다는 듯이 역에 나타나 배웅하며 "가까운 시기에 다시 방문해주기를 바랍니다"라고 예의바르게 말했을 때 깜짝 놀랐다.

결국 빈센트는 반 라파르트의 제안에 응하려고 노력했지만 결코 예전처럼 될 수는 없었다. 그해 9월에 그에게 편지를 썼으나 형식적이고 내용도 딱딱했다. 그것이 두 사람 사이의 마지막 연락이었다. 빈센트는 과거로 되돌아가는 일이 거의 없었고 자기가 하고 있는 일에 몰입했기 때문에 후회하고 있을 여유가 없었다. 안드리스 봉게르는 호의를 얻고 있었으므로, 빈센트는 동생이 친구를 가까이 사귀는 것을 멸시하거나 기분 나쁘게 생각한 것 같지는 않다. 안드리스는 암스테르담에 있는 여동생 요한나를 만나기 위해 떠났고 테오는 며칠 뒤에 그들과 합류했다.

다시 혼자가 된 빈센트는 주기적으로 일어나는 위기를 또 다시 맞게 되었다. 베헤만 사건과 마찬가지로 이번에도 그에게는 아무런 잘못이 없었다. 그가 「감자 먹는 사람들」을 완성한 지 얼마 안 되어 모델 가운데 한 사람이며 데 흐로트의 결혼하지 않은 딸인 시엔이 임신했다. 그림을 그리는 동안 줄곧 바라본 것은 명백한 사실이지만 그녀의 이름이 시엔이라는 이상한 우연의 일치를 제외하면 두 사람을 연결시킬 만한 것은 전혀 없었다. 그러나

뇌넨의 농민들에게는 이 괴상한 '꼬마 화가 녀석'에게 죄가 있다는 것이 너무나 명백했다. 사태가 이 지경에 이르자 반 로이텔라르 신부가 개입해 가톨릭 신자들에게 이 개신교 화가의 모델이 되지 말라고 경고했다. 화가가 사례로 주는 돈이나 물품이 필요하다면 신부가 대신 주겠다고 했다. 모델 후보들은 단숨에 뒤로 물러섰고 스하프라트가 될 수 있는 대로 빨리 이사하라고 강요할 정도로 빈센트는 위협을 받았다.

인물을 그릴 수 없게 되자 빈센트는 학생들에게 해준 자신의 조언에 따라 다시 정물화에 매달렸다. 과일, 병, 모자 등 곧 비워주어야 할 아틀리에에 어지럽게 흩어져 있는 것들을 그렸다. 찬장에는 새 둥지가 놓여 있었고, 잔가지들을 조밀하게 엮어 만든 그릇이 나뭇가지에 걸려 있었다. 그는 잎이 얽혀 있는 효과를 내기 위해 물감을 다시 두텁게 칠했다. 그 자신의 '둥지'가 사라지려 할 때 그러한 작업은 의미심장하다. 아마도 그것은 무엇보다도 자신의 아틀리에에서 은둔자처럼 보내는 더할 나위 없이 좋은 가을날을 좀더 늘리고자 함이었을 것이다.

뇌넨 생활도 마감할 때가 되었다. 변화 중에서도 특히 눈에 띄는 것은 빈센트가 다시 도시생활에 관심을 갖기 시작한 것이었다. 그는 케르세마케르스와 함께 안트웨르펜에 있는 화랑에서 하루를 보냈는데 할스(Frans Hals, 1581경~1666)의 눈부신 붓놀림에 감탄했다. 10월에 두 사람은 암스테르담에 새로 개관한 국립미술관을 방문하기로 했는데, 케르세마케르스에게 가정문제가 생겨 빈센트가 먼저 출발한 뒤 다음날 두 사람은 중앙역 대합실에서 만났다. 케르세마케르스는 역에 도착했을 때, 모피 코트를 입은 빈센트가 창가에 앉아 시내 징경을 스케치하는 것을 보았다. 그는 주변에 모여들어 서로 밀치며 흥미롭게 들여다보는 사람들을 아

무릊지 않게 생각했다. 일단 국립미술관에 들어가자 빈센트는 렘브란트의 「유대인 신부」 앞에 자리를 잡고 케르세마케르스에게는 폐관시간에 그곳으로 오라고 말했다.

그리고 그는 실제로 그 그림만 바라보며 하루를 보냈다. 그렇지만 그가 나중에 기록한 것처럼 그의 생각은 렘브란트뿐만 아니라 루벤스, 벨라스케스(Diego Velázquez, 1599~1660), 들라크루아에게도 맞추어져 있었다. 색, 색, 색이 그의 관심사였다. 책에서 읽은 이론이나 테오가 전해주는 데서 이해한 것, 그가 이전에 믿고 있었던 것보다 훨씬 더 많은 색채 사용법이 있었다. 그는 이제까지 그것을 인지하지 못했으나 이제 바로 눈앞의 렘브란트 속에 그것이 있음을 알아차렸다.

뇌넨에 돌아와 마지막 한 달을 보내는 동안, 그는 가을 풍경을 여러 장 그리면서 팔레트를 밝게 하기 위해 민감하게 그러나 착실하게 노력했다. 그는 심지어 가족이 사는 목사관까지 유령이 나오는 집이 아니라 즐거운 가정으로 그렸다. 그것은 일종의 작별인사였다. 새해에는 집을 비워주어야 했으므로 그의 어머니는 브레다로 이사하기로 했고, 그에게도 더 이상 어물거릴 이유가 없었다. 그는 안트웨르펜으로 가서 아카데미에 입학할 작정이었다. 그러나 그는 여느 때처럼 깨끗이 정리할 수가 없었으며 마치 잠시 동안 집을 비우는 것처럼 행동했다.

그가 스하프라트의 집에 작품 모두와 그밖의 잡동사니들을 남겨놓고 떠났기 때문에, 그의 어머니는 목사관의 짐을 쌀 때 그것들을 처리하지 않으면 안 되었다. 몇 년 뒤 그녀는 그 모든 것을 어떻게 했느냐는 질문을 받았다. 그녀는 정확히 기억하지는 못했지만 이사를 도와준 남자라면 알 수 있을 것이라고 했다. 일설에 따르면 어떤 행상인이 손수레에 그림을 가득 싣고 다니면서

한 장에 동전 몇 개를 받고 팔았다고 한다. 격노한 가정주부의 지시에 따라 나체 그림이 파기되고 캔버스를 헛간이나 부서진 문을 수리하는 데 사용했다는 이야기도 있다. 대다수는 행방불명되었고, 그렇게 취급되었는데도 끝까지 추적해서 찾아낸 작품 수도 놀랄 만큼 많다.

빈센트는 떠나기 전에 에인트호벤의 케세르마케르스를 찾아가 아직 물감이 마르지도 않은 가을 풍경화 한 점을 주었다. 그는 빈센트가 사인을 하지 않았다고 또다시 지적했다. 빈센트는 돌아올 때 해주겠다고 말했다. 그는 두 번 다시 돌아오지 않았으나 그때 케르세마케르스에게 이렇게 말했다.

……그것은 사실 필요없다. 나중에 사람들은 반드시 나의 그림을 알아보게 될 것이고, 내가 죽으면 틀림없이 나에 대한 글을 쓸 것이다. 만일 오래 살 수 있도록 시간이 주어진다면 나는 그것을 확실히 입증해 보일 것이다.

빈센트 반 고흐의 생애 1853~85

.

1853 3월 30일, 호로트 쥔데르트의 사제관에서 빈센트 빌렘 반 고흐 탄생. 빈센트의 아버지는 칼뱅파 목사였고 그의 삼촌들 가운데 세 명(헨드리크, 빈센트, 코르넬리스)이 화상임. 빈센트의 어머니 안나 코르넬리아 카르벤튀스는 헤이그 궁정 제본공의 딸로 빈센트는 6남매의 맏이였음.

1857 5월 1일, 테오도뤼스 반 고흐(테오) 탄생.

1864 10월 1일, 제벤베르헨의 장 프로빌리가 운영하는 기숙사에 들어감.

1866 9월 15일, 틸뷔르흐의 코르벨 거리 57번지에 있는 하니크 학교에 등록하나 신통치 못한 학생이었음.

1869 7월 30일, 파리 구필 화랑의 견습사원이 됨. 이때 수많은 양의 독서를 하고 박물관들을 방문함.

1872 8월, 테오와 편지를 주고받기 시작함.

1873 5월, 짧은 파리 여행 후 런던에 자리잡고 사우샘프턴 거리에 위치한 구필 화랑의 지점에 근무함.

8월, 로예 가에 하숙.

1874 7월, 집주인 딸인 외제니 로예가 그의 사랑을 거절. 누이가 있는 켄싱턴뉴로드의 아이비 코티지로 옮김.

10~12월, 파리의 구필 화랑 본사 근무 후에 다시 런던으로 돌아감.

1875 5월, 파리 샤탈 거리의 구필 화랑에서 근무하며 성서를 탐독.

12월 10일, 부친 테오도뤼스가 브레다 근처의 에텐으로 발령받아 빈센트는 거기서 크리스마스를 보냄.

1876 4월 1일, 부소에게 사표를 내고 에텐으로 돌아옴.

4월 16일, 런던 근처의 램스게이트에서 스토크스 교장이 운영하는 작은 학교에서 숙식만 제공받고 선생으로 일했으며 두번째 학기에도 그를 따라 아일워스로 감. 거기서 감리교회 존스 목사의 보조교사가 됨.

11월 4일, 최초의 설교를 함.

12월, 연말 파티를 위해 에텐으로 돌아옴.

1877 1월 21일~4월 30일, 도르트레흐트의 '블뤼세와 반 브람'이라는 이름의 책방에서 점원으로 근무하며 곡물상의 집에 기거.

5월 9일, 신학대학 입학 시험 준비를 위해서 암스테르담의 요한 네스 백부 집에 기거.

1878 7월, 암스테르담에서의 학업을 포기함. 아버지와 존스 목사의 주선으로 브뤼셀의 보크마 목사가 운영하는 전도사 양성학교를 소개받음. 에텐으로 돌아옴.

8~10월, 브뤼셀 근처 에콜드라켄에서 수련. 학기말에 빈센트는 복음 전도사가 될 자격이 없는 것으로 판정받음.

11월 15일, 파튀라주의 보리나주에 정착하여 병자들을 방문하고 성서를 가르침.

1879 1월, 몽스 지역의 바스메스에 임시 목사로 지명됨. 안락한 집을 포기하고 초가집에 머묾.

7월, 임시 목사직 해제됨.

8월, 브뤼셀에 있는 피테르센 목사의 충고를 듣기 위해 브뤼셀까지 걸어갔다가 다시 보리나주에 정착하러 돌아옴. 독서와 가난한 자들을 돕는 곤궁의 시기.

1880 1월, 화가 쥘 브르통의 그림을 보러 걸어서 쿠리에까지 가지만 그의 집만 바라보고 돌아옴. 수일간 밤하늘의 별과 함께하는 방랑.

10월, 브뤼셀의 미디 대로 72번지에 정착하고 같은 네덜란드 태생인 화가 반 라파르트와 교제.

1881 4월 12일, 에텐으로 돌아옴. '예술가'의 길을 가는 문제로 아버

지와 다툼을 벌임.

7~8월, 그를 거절하는 사촌 케에게 사랑을 느끼고 헤이그에 여러 번 감. 거기서 테르스테흐와 안톤 모베를 만나고 연말에 모베의 집에서 한 달을 보냄. 최초의 유화를 제작하고 12월, 에텐을 떠남.

1882 1월, 그를 재정적으로 돕고 조언을 아끼지 않는 모베 가까이 가기 위해 헤이그 스헨베흐 138번지에 정착. 같은 달 말, 이미 한 아이가 있고 임신한 알콜중독자이며 창녀인 클라시나 마리아 호르니크(시엔)와 관계를 시작함.

3월, 모베가 빈센트와 관계를 끊음.

6월 7일, 임질을 치료하기 위해서 병원에 입원하고 시엔과 그의 아이들을 위하여 새로운 집에 정착함.

1883 9월 11일, 헤이그의 시엔과 헤어진 후 드렌테의 호헤벤에 알베르튀스 하르트소이케르의 집에 정착했다가 15일 후 니암스테르담으로 다시 떠남.

12월, 뇌넨의 아버지 관사로 돌아옴.

1884 5월, 스하프라트의 집에 아틀리에를 정함.

8월, 빈센트를 좋아하던 마르호트 베헤만이 자살을 시도함.

1885 3월 26일, 뇌졸중으로 부친 사망.

4~5월, 「감자 먹는 사람들」 제작.

9월, 빈센트는 젊은 처녀농부인 고르디나 데 호로트를 임신시켰다는 공연한 비난을 받음. 신부가 그 교구민들에게 빈센트에게 모델 서는 것을 금지시킴.

찾아보기

지은이 데이비드 스위트먼(David Sweetman)은
1943년 영국 노섬벌랜드에서 태어나 더럼 대학에서
예술학을 공부했다. 현대 디자인에서 피카소의
후기 작품까지를 다룬 텔레비전 다큐멘터리로
유명한 그는 이 책에서 빈센트가 바라본
바로 그 세계, 즉 19세기 후반의 도시, 아틀리에, 카페,
다른 뛰어난 화가들 등 당시의 전반적인
문화 환경을 재창조해냄으로써 고흐 이해에
진실과 깊이를 더해주고 있다.

옮긴이 이종욱은 고려대 영문과와 한국외국어대 대학원
아프리카지역연구학과에서 공부하였다. 동아자유언론수호
투쟁위원회 위원을 지냈으며 동아일보사와 창작과비평사,
월간『마당』, 한길사를 거쳐 한겨레신문사와 문화일보에서
문화부장과 논설위원으로 일했다.
지금은 언론중재위원회 중재위원으로 활동하고 있다.
시집으로『꽃샘추위』가 있고, 옮긴 책으로『말콤 엑스』
『몬탈레시집』『방랑자』등이 있다.